매혹과
흥행의
작가들

매혹과
흥행의
작가들

그리고, 만들며
자신을 찾아 가는
젊은 아티스트
9인과의 대화

남미영
지음

미메시스

차례

프롤로그

꿈이란 두 가지 의미가 있다. 한 가지는 희망이고, 한 가지는 허망이다. 이 인터뷰는 그 꿈의 경계에서 희망을 찾아 부단한 노력을 거듭해 온 내 또래 작가들의 이야기다. 이 책 또한 내게 꿈이었다. 정확히 〈이 책〉이라기보다 책을 쓴다는 것 자체가 어린 시절부터 품고 있던 꿈이었다는 표현이 맞겠다. 〈무엇에 관해 쓸 것인가?〉는 어린 시절부터 쉼 없이 고민해 온 주제였고, 그 답을 찾기까지 긴 시간이 걸렸다. 긴 질문 끝에 예술을 하는 젊은 창작자들과의 대화를 써야겠다는 첫 결론에 이른 것은 그들의 어떤 면면이 나와 닮았다고 느꼈기 때문인지도 모르겠다. 우리는 모두 각자의 생을 통해 이루고자 하는 것이 있었고, 나름의 각오와 계획도 있었으며, 원하는 목표에 도달하기 위해 삶의 일정 부분을 희생하면서 나름의 헌신을 했다. 누구도 강요하지 않았지만 각자의 꿈을 선택했고, 무모하더라도 그 길로 계속 나아갔다. 그럼에도 불구하고 아직 목표에 도달한 이는 없다. 그들도 나도 여전히 어딘가로 향하는 중이고, 이 여정을 통해 나름의 방식으로 자신을 단련하였음에도 종종 다치고 길을 잃고는 한다. 그런 이야기를 하고 싶었다. 꿈을 품고 있지만 아직 이루지 못한 사람들의 이야기. 아무것도 얻지 못한 것은 아닐지라도 여전히 궁극적인 성취에 목말라 있는 우리들의 이야기. 그들과 나는 어떤 길 위에서 만났다. 이 책의 인터뷰에 참여한 작가들은 고유의 팬층을 지니고 있을 정도로 착실하게 자신만의 세계를 구축해 왔으며 대외적인 인정도 받아 온 〈어느 정도 성공한〉 작가로 불리는 이들이다. 막막한 마음으로 출발점에 서 있는 초심자도 아니지만, 아무것도

증명하지 않아도 되는 대가도 아니다. 그들은 여전히 진행형이며 조금은 불안하다. 지금의 나처럼. 그래서 우리는 솔직히 대화할 수 있었다.

인터뷰란 굉장히 독특한 형태의 대화다. 뚜렷한 목적을 가지고 질문과 답이 오고 가는 만큼 서로의 말에 흐트러짐 없이 집중하고, 가능한 한 솔직하되 각자의 목적에 맞는 언어를 선택한다. 그런데도 진심을 주고받을 수 있다. 이 인터뷰에 응했던 작가들과의 대화가 그러했다. 그들은 충분하지 않을지라도 성취라고 부를 수 있는 것들을 조금은 자랑스러운 마음으로 꺼내어 보이기도 하고, 그 과정에서 입은 상처를 드러내기도 했다. 그리고 그 모든 과정의 행간에 깊숙이 숨겨진 사사로운 해프닝과 감정까지도 공유할 수 있었다. 우리는 웃었고, 같이 감탄하거나 분노했고, 가끔 마음 아파했다. 그 시간을 통해 그들에게서 일종의 〈동료애〉를 느꼈다. 〈인생은 멀리서 보면 희극이고, 가까이서 보면 비극〉이라던 찰리 채플린의 말처럼 우리의 인생은 가까이서 보면 비극까지는 아니어도 누구나 미숙하고 실패를 반복하고 잘못을 바로잡는다. 꿈에 다가가는 과정에는 분명 아름다운 순간도 존재하지만 우아하기만 한 성취는 없다는 것을 확인하면서 적잖은 위로도 받았다. 예술이라는 행위를 통해 삶을 채워 간 많은 작가가 그러했듯이 결국 이들의 작업 역시 더 나은 자신의 자아를 발견하는 과정이었고, 그 안에서 추구하게 된 어떤 가치에 대한 비언어적 표현이었다. 그 깊고 다양한 개인의 내면을 탐구하는 동안 이렇게 아름답고 따뜻한 그림을 그리는 사람의 마음속에도 물방울이 맺혀 있다는 것을 확인했다. 슬픔과 분노가 폭력적이지 않은 방식으로 아름답게 발현될 수 있다는 것도 배웠다. 예술이란 천부적 재능과 천재적 영감이 아닌 묵묵한 인내의 축적으로 열매를 맺는다는 사실도 확인할 수 있었다. 꿈을 허망하게 끝내지 않기 위해 그들이 바친 시간과 감정의 대가가 희망의 씨앗이라는 증언은 조금은 세상에 냉소적이 되거나 열정을 말하기엔 지친 자신을 스스로 깨우는 계기가 되기도 했다.

다양한 평계를 빌미로 예정보다 오래도록 이 글을 쓰면서, 나는 이들과의

대화를 수없이 복기하고 해석했다. AI가 해줄 수 있는 녹취를 굳이 직접
했던 것은, 작은 웃음소리나 가벼운 한숨 속에 그들이 선택한 단어보다 농도
짙은 진심이 들어 있다고 생각했기 때문이다. 그 지난한 과정이 고통스럽지
않았다면 거짓말이지만, 후회는 남지 않았다. 나와는 완전히 다른 사고
체계와 목표, 신념을 가진 이 다채로운 인물 9인을 빠짐없이 이해하는 것은
여전히 불가능할지라도 그들의 그 다채로운 영혼이 빚어낸 형태와 색을
고유하게 사랑하고 존중하게 되었으니까.

우연히 이 글을 쓰기 하루 전, 영국에 있는 친구에게 책의 존재를 알렸다.
무엇에 관한 책이냐는 질문에 부족한 영어 실력으로 답하기 위해 생각을
정리하는 과정에서 간결하게 설명할 방법을 찾았다. 이 아티스트들은
전도유망하지만 어떤 면에서는 아직도 불안정하며, 여전히 자신의 미래를
탐구하고 노력하고 있다고 설명했다. 그 과정에서 좌절하고 실망하기도
하지만, 포기하지 않고 계속 노력하면서 앞으로 나아가는 마음을
담았다고도 했다. 안개 속을 더듬듯 설명하다가 시야가 뚜렷해지기
시작했다. 그리고 결론을 내렸다. 그러니까 나는 이 책을 예술에 관한 책이
아니라 청춘에 관한 책이라고 생각한다고.

노래하고, 상처받고,
그리면서

❝ 매 순간이 절실했던 거 같아요. 저에게 미술을, 예술을 해나간다는
것은 희망을 찾기 위한 것이자 스스로 버텨 내기 위한
것이었으니까요. 그 절박함을 표출하는 과정이 내면에 응어리진
것들을 꺼내고 치유할 수 있도록 했어요. **❞**

권지안

2006년 그룹 타이푼의 보컬 〈솔비〉라는 예명으로 연예계에 데뷔한다.
심리 치료의 하나로 시작한 그림이 계기가 되어 미술을 하게 된다. 2012년
본명인 〈권지안〉으로 소규모 개인전을 열며 작가로서의 첫발을 디딘다.
회화에서 시작한 작업은 차츰 다원 예술의 형태로 발전한다. 2015년
음악과 미술의 결합을 시도한 「셀프-컬래버레이션」을 통해 개인의
치유에서 나아가 사회적 메시지를 던지는 작가적 행보를 시작한다. 「셀프-
컬래버레이션」은 레드, 블루, 바이올렛 세 가지 컬러에 담은 작가의
메시지를 전달한 작업으로 그중 상처받은 여성의 삶을 퍼포먼스 아트로
표현한 〈레드〉는 음악 방송에 공개되면서 대중적 반향을 일으켰다. 작가
권지안은 연예인 솔비로서 겪어 온 경험과 이를 통해 느낀 감정을 극복해
가는 과정에서 깨달은 메시지를 다양한 형태로 드러내고 전달하는 작업을
선보인다. 2016년 전시 작가로 초대받은 직지 코리아 국제 페스티벌에서
SNS를 통해 루머가 확산하는 과정을 고발하는 퍼포먼스로 화제를
일으켰다. 자신의 SNS에 결혼을 연상시키는 사진을 업로드하는 실험을
했고, 실제 검증 없이 이를 보도하는 가짜 뉴스가 퍼져 나갔다. 그녀는 이
블랙 코미디 같은 모든 과정을 작품에 담아내어 하나의 퍼포먼스를
완성하는 대담한 행보를 선보이기도 했다. 꽤 도발적인 시도였던 이
작품은 앞으로 그녀가 작가로서 취할 태도를 단적으로 암시하는 것이기도
했다. 이후에도 다양한 실험을 거듭하던 중 유명한 〈케이크 사건〉이
일어난다. 당시 그녀는 작업실 1층에 위치한 베이커리에서 조카의 클레이

권지안

놀이에서부터 떠올린 알록달록하고 비정형적인 케이크를 만들어 SNS에 사진을 올리는데, 이는 곧 〈제프 쿤스의 작품 표절〉이라는 논란과 함께 이슈가 된다. 사과하는 대신 작품이 아닌 케이크를 만든 것이라 해명하는 과정에서 권지안은 〈대중의 요구에 맞춰 사과부터 하는 것은 연예인 솔비의 태도였다. 그때의 나는 작가 권지안으로서의 삶을 살아가기 위해 결정했다〉라고 말한다. 케이크 사건은 상처와 영감을 동시에 주었고, 이는 「Just a Cake — Piece of Hope」가 탄생하는 계기가 되었다. 아이러니하게도 이 사건은 작가로서 전화위복의 계기가 되었다. 제프 쿤스의 이름을 통해 우연히 그녀의 작품을 접한 바르셀로나 국제 아트 페어 관계자는 그녀의 작품이 현대 미술의 모든 여건을 갖췄다고 생각해서 그녀를 초대했다. 거짓말 같은 우연으로 바르셀로나 국제 아트 페어에 참가하게 된 권지안은 그곳에서 대상을 받으며 다시 한번 논란의 중심에 섰지만, 여전히 다양한 작업을 통해 활발하게 작가적 행보를 이어 가고 있다.

예술가가 자신의 상처를 말하는 것은 그리 드문 일이 아니다. 불안과 신경 쇠약에 시달리던 마크 로스코와 극심한 신체적, 정신적 고통에 시달리는 자신의 초상을 캔버스에 토로하고 자위하던 프리다 칼로, 아들과 손자를 차례로 전쟁 중에 잃은 케테 콜비츠의 검은 절규와 빈센트 반 고흐의 지독하게 고단한 고독과 좌절 등 전 세계 인류가 기억하고 아프게 공감하는 예술가의 작품은 이루 셀 수 없을 정도로 많다. 회화, 조각, 시, 미디어 아트에 이르기까지 예술이 시작된 이래 묘사되지 않은 인류의 아픔이 남아 있을까 싶을 정도다. 그런데도 예술은 상처에 관해 이야기하지 않고는 존재할 수 없다는 듯 반복해서 고통을 되짚고 돌아보는 과정을 통해 성장하고 존재해 왔다. 예술이 영혼을 치유한다는 일관되고 진부하기까지 한 최종의 감상 평이 시대와 장르를 막론하고 여전히 유효한 이유는 어쩌면 그것이 유일한 진실이기 때문일지도 모르겠다.

노래하고, 상처받고, 그리면서

작가 권지안은 일관되게 〈상처〉를 이야기하고 치유에 대한 의지를 작품에 담아 왔다. 대중에 알려진 세월의 절반을 연예인 솔비로 살아온 그녀가 말하는 상처를, 절반이라도 공감할 수 있느냐는 것이 그녀를 만나기 전 가졌던 선입견이었다. 이제 와 미안한 고백을 털어놓자면, 연예인 솔비에게도 큰 관심은 없었으니 가수 솔비가 본명 권지안으로 작가 활동을 시작했다는 뉴스를 접했을 때도 무심하게 흘려들었던 것이 사실이다. 작가 권지안에 대한 호기심이 생기기 시작한 것은 아이러니하게도 그녀의 작가 자질과 진정성이 대중의 도마 위에 오르면서부터였다. 부끄러운 이야기지만 때로 어떤 대상을 향한 관심은 저열한 호기심에서 시작하기도 한다. 대체 그녀가 무엇을 그리고 만들기에 이토록 소란한 광경을 연출하는 걸까, 그림을 그리거나 개인전을 여는 연예인이 그녀만은 아니지 않은가 하는 의아함이 권지안을 알고 싶게끔 했다. 불행인지 다행인지 그녀의 작가로서의 행보에 대한 평가와 뉴스는 수많은 채널을 통해 쉽게 많이, 접할 수 있었다. 불행 또는 다행이라고 표현한 것은 그 내용을 보면 공감할 수 있다. 문화면과 연예면에서 동시에 꾸준히 다뤄지는 작가는 국내에서 그녀가 유일하지만 안타깝게도 어떤 섹션에서나 내용은 대동소이하다. 기사의 대부분은 그녀의 작품이 얼마나 권위 있는 아트 페어나 해외 갤러리에서 소개되고 낙찰되었는지가 주를 이룬다. 수상 이력과 작품 판매가에 관한 기사는 넘쳐 나지만 정작 그녀가 캔버스 위에 긴 시간 녹여 내고 쌓아 올린 촛농이 무엇을 말하고 있는지에 대해 성실하게 탐구하고 해석한 기사는 보기 드물다는 의미다. 문화 이슈를 다루는 블로그와 SNS에서도 그녀의 이름이 자주 등장하는데, 다수의 주제는 〈과연 그 작품이 그만한 가치가 있는가?〉이다. 다양한 채널을 통해 접하는 작가 권지안을 둘러싼 시선을 종합해 보면 아마도 그녀가 무엇을 행할 때마다 이 논쟁은 꽤 오랜 시간 가라앉지 않으리라는 확신이 든다. 연예인으로서도, 작가로서도 그녀를 둘러싼 삶은 늘 소란스러웠고, 앞으로도 그럴 가능성이 농후하다.

작가로 살아가기로 함으로써 그녀의 삶은 더 소란해졌지만,

아이러니하게도 〈작가의 삶〉은 권지안이 잔인하도록 요란한 이번 생에서 자신을 지키기 위해 내린 제일 나은 선택이었다. 연예인으로 계속 살아갔다면 적어도 하나의 화살은 피할 수 있지 않았겠냐고, 작가 타이틀을 더하지 않으면 지금보다는 편안한 삶이 아니었겠냐고 도발하듯 질문한 적이 있다. 그때 웃음과 울음이 섞인 듯 묘한 미소를 띠며 잠시 생각하던 그녀가 하려던 말이 정리되었다는 듯 답했다. 「어떤 면에서는 제가 선택된 사람이라는 생각도 해요. 비난이건 편견이건 그런 것들을 피하지 않겠다는 의지가 확고하고, 그 점에서 꼭 해야 하는 저만의 소명이 있다고도 생각해요. 근거 없는 미움과 익명의 악의에 저를 비롯한 많은 사람이 너무 많이 노출되어 있어요. 모른 척하지 않고, 외면하지 않으며 그렇게 나아갈 수 있다면 제게는 그게 잘 사는 삶 같아요.」 나르시시즘에 빠진 신진 작가의 도취는 아니었다. 어린 시절 스타를 꿈꾸며 사람들에게 노출되기를 원했고, 일찍 꿈을 이뤘지만 그 삶은 상상만큼 아름답고 편하지 않았다. 연예인으로 사는 동안 기획에 맞춰 움직이고 기대에 맞춰 말했지만 사랑받은 만큼 미움받고, 오해는 늘 따라다녔다. 그 과정에서 자신을 잃어 가며 생긴 상처를 다스리기 위해 시작한 심리 치료의 하나가 미술이었다. 그리고 미술을 통해 많은 것을 회복하고 새로운 것을 얻었다고 생각한 시점에 개인전을 열었다. 「당시에는 상상하지 못했어요. 이렇게 계속 작가로 살아가게 될 거라고. 그런 건 꿈꾸지도 않았어요. 그저 미술이 제게 준 순기능을 가까운 이들과 나누고 싶었어요. 그런데 여기까지 왔어요. 지금 저는 10년 전의 제가 예측한 적도 계획한 적도 없는 삶을 살고 있어요. 그래서 인생은 참 재미있고, 살아 볼 만하다는 생각을 종종 해요.」

예술을 하는 이유를 말할 때 그녀는 늘 〈미술의 순기능〉이라는 표현을 쓴다. 사방에서 익명의 사람들에게 공격받는다는 두려움에 노출된 시절, 자신을 치유할 수 있었던 유일한 수단이 지금은 그녀의 삶을 나아가게 하는 원동력이 되었다. 작가 활동 초기 누군가 권지안에게 던진 〈사과는 그릴 줄 아느냐〉라는 가시 같은 말은 아직도 그녀의 영혼 깊숙이 박혀

노래하고, 상처받고, 그리면서

있다. 지금도 종종 꺼내어 볼 정도로 깊은 상처가 되었지만 결과적으로 그녀를 끌어온 원동력이 되기도 한 그 말은 작가가 평생을 풀어 나갈 주제를 제공했다. 그 주제란 익명의 적의에 투쟁하는 것. 그녀는 캔버스 위에서, 비디오 아트와 음악을 통해서, 그리고 종종 자기 몸과 언어를 동원하여 적대적 세상에 맞서고 자신을 변호한다. 근거 없는 미움에 무작정 사과하거나 숨는 것은 권지안의 방식이 아니다. 어떤 공격은 그대로 박제하여 익명의 헤이터들에게 보란 듯 전시하여 작품으로 승화시킨다. 혹자는 끊임없이 자신을 논쟁 속으로 내모는 그녀의 행동에 문제가 있다고도 한다. 그저 무시하면 될 일에 굳이 맞서 소란을 일으킴으로써 자신을 스스로 더 위험하게 한다고. 일리가 없는 말은 아닐지도 모른다. 언론의 단두대에 그녀를 올렸던 케이크 사건만 해도 모두가 사과하고 넘어가리라 생각했던 일에 권지안은 맞섰다. 작품이 아닌 기부를 위해 만든 먹는 케이크였다는 해명도, 오마주라는 설명도 대중에게 온전하게 받아들여지지 않은 채 많은 논쟁의 여지를 남겼지만 이 사건은 모두가 예상하지 못한 결과를 낳으며 그녀에게 작가로서의 커다란 전환점을 제공했다. 당시 그녀는 쏟아지는 비난 속에서 버텨 내기 위해 결국 자신에게 가장 효과적이었던 미술이라는 치유법을 쓰기로 했다. 〈케이크〉를 작품 소재로서 풀어낸 것이다. 「그 비극 안에서 그저 고통받고 싶지만은 않았어요. 스스로 이겨 내고 싶다는 바람이 있었죠. 그냥 이렇게 끝나는 것이 아니라 누군가 내가 만든 케이크를 작품으로 보았다면, 진짜 작품을 만들면 되겠다고 생각했어요. 그걸 표현하면서 실제 희망을 찾고 싶었죠. 그런 작업을 구상하며 떠올린 것이 케이크와 함께 떠오르면서 희망의 상징이 될 수 있는 〈초〉였어요. 그 초를 녹여서 캔버스 위에 고정하는 시간은 제게 기록 같은 거예요. 고통을 극복하는 시간, 그 시간의 기록이 표현된 작품인 거죠.」 그 이듬해에 바르셀로나 국제 아트 페어에서 작가 권지안에게 대상을 선물한 「Just a Cake — Piece of Hope」 시리즈는 그렇게 탄생했다. 이후 여론에서는 그녀의 수상을 두고 아트 페어의 정통성과 권위까지 도마에 올렸지만, 권지안은 더 이상 비난받으면 사과부터 하거나 물러서던 과거의 방식으로 돌아가지

않으리란 것이 분명해졌다.

외부의 화살로부터 자아를 지키기 위해 작가의 삶을 선택했다고는 하지만
그녀의 모든 작품이 투쟁을 위해 존재하는 것은 아니다. 최근 꾸준히
선보이는 「Humming」 시리즈가 그러하듯 어떤 메시지는 애틋하다.
「Humming」은 아버지를 떠나보낸 그녀가 자신의 방식으로 애도하기 위해
곡을 쓰고 또 쓰다 말로 표현되지 않는 애틋한 감정을 결국 시각 언어로
표현한 것이다. 하늘에 올려 보내는 노래. 어떤 단어로도 표현할 수 없는
마음을 제아무리 문장으로 엮어 봐도 완성할 수가 없었을 때 그녀는 다시
캔버스 앞에서 초를 들었다. 하늘에 올려 보내고 싶었던 그리움의 말들이
저 깊은 곳에서 뒤엉켜 나오면서 마음속에 맺힌 습기를 머금고 뭉쳐져
나온 듯한 「Humming」 시리즈를 바라보던 시인 나태주는 이를 〈하늘
글씨〉라고 불렀다. 눈물을 가득 머금은 듯한 몽글몽글한 그리움의 말은
그녀만이 전할 수 있는 애틋한 사부곡이다. 결국 「Humming」 역시 깊은
상처로부터 치유로 나아가는 과정에서 탄생했다는 것은 권지안의 작품이
무엇에 기원을 두고, 어떤 것을 목적하는지를 알 수 있게 해주는 대목이다.

그간의 행보가 증명하고 모든 작가가 예외 없이 그러하듯 권지안의
작품은 그녀 자체다. 무분별한 손가락질에 맞서 투쟁하는 권지안은
동시에 여전히 세상을 사랑할 줄 알고 사람을 그리워하는 권지안이기도
하다. 모든 작가는 자신의 메시지를 선택할 수 있다. 일평생 단 하나의
주제를 단일한 방식으로 반복해서 수련하듯 고행자의 자세로 다듬어 갈
수도 있고, 자신의 고유한 이야기를 다양한 매체를 통해 다채로운 형태로
선보이는 방식을 선택할 수도 있다. 권지안은 후자에 가깝다. 그녀는
자신이 온 생을 통해 몸으로 부딪쳐 온 감정들을 여러 방식과 형태로
풀어내고 해소한다. 그래서 그녀의 작품은 대개 생각하지 못한 흥미로운
방식으로 일상에 등장하여 다채로운 감정을 불러일으킨다. 그녀의 작품과
메시지는 사랑스럽고 애틋한가 하면 때로는 처절하고 뜨겁다. 이 각각의
목소리는 결코 뭉쳐지지 못할 것처럼 보이지만 결국 하나의 목적을

권지안

달성한다. 가수 솔비가 처음 붓을 들었을 때부터 간절히 원해 온 것.
영혼의 치유다.

노래하고, 상처받고, 그리면서

interview

미안한 질문을 먼저 해야겠어요. 미술 애호가들은 잘
알겠지만, 사람들 대다수는 아직도 작가님을 만나면 가수
솔비를 떠올리고는 해요. 작가 권지안은 어떤 작업을 하는
사람인가요?

어떤 형태의 작업을 하는지에 대해 먼저 말하자면 다양한 매체를 고루
활용해서 작업하고 있어요. 주로 〈추상〉 작업이 많은 편인데요. 회화
작업도 진행하고 있지만 최근에는 평면 입체부터 설치, 조각, 보디 페인팅,
퍼포먼스와 미디어 아트도 하면서 다양한 작품을 선보이는 중이에요.
제가 해온 것 중에 사람들에게 가장 많이 알려진 작업을 꼽으라면 아마도
「Just a Cake — Piece of Hope」일 거예요. 캔버스 위에 초를 녹여 만든
입체 작품인데, 저와 관련된 유명한 스캔들이었던 제프 쿤스와의 표절
시비가 영감이 되어 탄생한 것이기도 하고 바르셀로나 국제 아트 페어에
초대받게 된 계기를 제공한 작품이기도 하거든요. 「Humming」 시리즈
역시 캔버스 위에 초를 녹이는 작업을 기반으로 하고 있어서 제 작업의
주요 시리즈를 구성하는 소재 중 하나로 〈캔들〉을 꼽을 수 있어요.

작업의 형태에 대한 부분도 흥미롭지만, 그보다 호기심을
일으키는 것은 작가님의 메시지인데요. 어떤 메시지를
전달하기 위해 작업을 계속해 나가고 있는 건가요? 어쩌면

권지안

작가로 살아가는 이유에 대해 말하자면, 처음부터 작가가 되어야겠다고 결심했던 건 아니었어요. 이제는 10년도 더 된 일인데 오래전 미술을 시작했을 때 제가 심리적으로 힘들 때였어요. 연예인 솔비로 살아가던 당시에 아픔이 많아서 심리 치료의 일환으로 미술을 시작하게 된 거죠. 심리 치료 과정에서 실제로 많이 하는 치료이긴 한데, 그 과정이 당시 저에게는 정말 치유의 기능을 놀랍도록 잘해 줬어요. 미술을 통해 세상을 바라보는 방식도 조금 바뀌었고, 자신과 대화하는 시간, 화해하는 시간을 가질 수 있었죠. 그렇게 캔버스를 바라보고 있는 시간이 무너져 가던 당시의 제 영혼을 회복시켰어요. 솔직히 말하면 그전에는 세상을 원망하는 마음이 컸거든요. 내게 일어나리라 예상하지 못했던 비극들이 수시로 닥쳤고, 사람들은 편견을 갖고 미디어 안에서만 보이는 저를 판단했어요. 그런 것들이 피부에 닿는 것처럼 느껴지고 아팠던 시절이었죠. 사람은 누구나 다양한 모습을 지니고 있고 각자의 자아가 있는데, 미디어에서 요구하는 모습에 맞춰 살아가다 보니 정체성도 잃었던 거 같아요. 그 무렵에는 그런 부분들에 대해서 세상에 대한 원망이나 미움들이 가득했어요. 그런데 미술을 하다 보니 무언가 원망하던 것들과 화해하게 되고 세상을 바라보는 시각도 긍정적으로 바뀌더라고요. 굉장히 고마운 일이었어요. 그 경험 자체가 감사했죠. 그래서 미술을 통해서 내가 치유된 것처럼 나처럼 위로가 필요한 사람들도 이 경험을 했으면 하는 마음으로 작업을 시작했어요. 시작했던 시기를 돌아보면 〈나와 같은 사람들에게 미술의 순기능을 알리고 싶다〉는 생각에 사로잡혀 있었던 거 같아요. 그렇게 시작하게 된 거죠.

일종의 사명감처럼 들리네요. 그렇게 시작한 첫 개인전 후 10년이 넘는 시간이 지났어요. 그간 착실하게 작가로서 인정받을 수 있도록 꾸준히 활동해 왔고요. 미술의 순기능을 통해 사람들의 영혼을 어루만지고 싶다던

노래하고, 상처받고, 그리면서

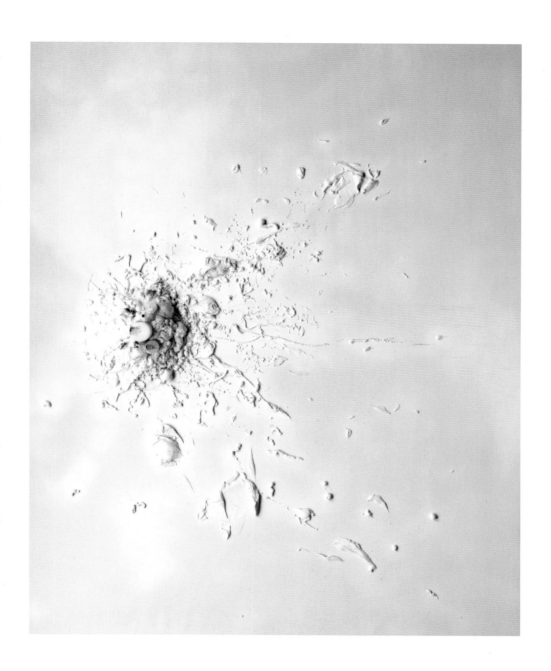

「Piece of Hope」, 2021년

〈잘 이루어졌다, 아니다〉를 제가 판단할 수는 없겠지만 지금도 시작할 때와 같은 마음으로 작업하고 있어요. 미술을 알리는 역할을 하는 데 저에게 한 가지 유리한 점이라면 제가 대중에게 익숙한 인물이라는 점이죠. 생각보다 많은 사람이 미술이 어렵다고 생각해요. 그래서 다가가지 못하기도 하고요. 저는 그렇지 않다는 메시지를 전하고 싶었어요. 사람들에게 익숙한 제가 미술 활동을 하는 것을 계속 알림으로써 〈솔비도 그림을 그리고 미술을 좋아하는데 어떻게 시작하게 되었을까? 왜 좋아하게 되었을까?〉라고 호기심을 갖게 하는 역할을 할 수 있다고 생각해요. 더 많은 사람이 미술에 쉽게 다가가도록 하는 역할이요.

그렇다면 〈솔비〉는 왜 예술에 빠지게 되었나요?

예술만이 할 수 있는 것을 발견했다는 것이 답이 될 것 같아요. 그리고 그것이 정말 마음에 들었기 때문이라고 할 수 있겠네요. 미술 작업을 하면서 알게 된 건데, 예술은 근원 자체가 일반적인 발상에서 시작하지 않아요. 어떤 예술도 평범하지 않아요. 삶을 날카롭게 바라보고 발견하거나, 예상하지 못한 질문을 던지죠. 그런 점에서 평범한 것은 예술이 될 수 없다고 생각해요. 무엇이든 새롭게 바라보고 신선하게 해석해요. 숨겨진 진실과 새로운 메시지를 찾아내요. 존재하지 않았던 것들을 무에서 유로 창조하기보다 주목받지 못했거나 표현되지 못했던 것들을 통해 새로운 메시지를 만들어 내는 거예요. 저는 그런 일을 하는 것이 예술이라고 생각해요. 그런 행위들을 통해 희망을 찾아 가는 거죠.

그렇다면 작가 권지안은 예술을 통해 구체적으로 어떤 희망을 찾았나요? 예술이 위안이 될지는 몰라도 실제적인 희망을 제공한다는 것은 거의 불가능에 가까운 일이 아닐까 싶은데요.

실제적인 희망을 찾는 것도 가능하다고 생각해요. 2016년에 〈Fine Project〉라는 프로젝트를 한 적이 있었어요. 그 프로젝트의 목적이 〈실종 아동 찾기〉였어요. 지금도 그렇지만 당시에는 SNS의 〈음과 양〉에 관해 많이 고민하고 생각하던 무렵이었어요. SNS의 독특한 기능 중 하나가 콘텐츠 공유 기능이잖아요. 그래서 프로젝트를 알릴 창구로 그 기능을 순기능으로 활용하기로 했어요. 저는 크루를 모아서 음악을 만들고, 감독님 한 분은 다큐멘터리를 찍는 등 여럿이 함께 작업했죠. 실제 실종 아동의 부모들을 만나서 인터뷰하고 그분들의 이야기를 기반으로 가사를 쓰고 노래로 만들었어요. 작업이 가능한 한 멀리 공유되고 실제로 누군가 돌아오는 데 이바지하면 좋겠다고 생각했어요. 그리운 이를 기다리는 사람들의 마음이 조금이라도 위로받기를 바라기도 했고요. 그런데 결과적으로 그 과정에서 누구보다 많이 위로받고 용기를 얻은 사람은 저였어요. 내가 하고 있는 작업을 통해 누군가를 위로할 수 있다는 확신이 생기자 지금 하는 활동을 계속해도 되겠다는 믿음이 생겼어요. 예술을 해나갈 힘이 생긴 거죠. 지금도 누군가 트라우마를 극복하기 위해 힘든 시간을 보내고 있거나, 어떤 편견과 공격에 맞서고 있을 때 제 작업이 그들에게 희망의 기폭제 역할을 할 수 있다면 좋겠다고 생각해요. 그것만으로도 이 일을 하는 의미는 충분해요.

> SNS의 음과 양이라는 표현에서 과거 작가님이 〈결혼 해프닝〉 퍼포먼스를 했던 것이 떠올랐어요. 왜 그런 퍼포먼스를 했었나요?

그 퍼포먼스는 2016년에 참가한 직지 코리아 국제 페스티벌에서 작업했던 「SNS 월드 — 픽션 & 논픽션」인데요. 당시에 SNS상에서 벌어지는 일들을 사소한 검증도 없이 당연하게 사실처럼 받아들이는 사람들을 보면서 많은 생각을 했던 거 같아요. SNS 월드, 그 안에서 벌어지는 진짜와 가짜에 관한 이야기를 화두로 던져 보고 싶었죠. 그 주제를 실험하기 위해 가상의 판타지를 만들어야겠다고 생각했고, 당시

권지안

「Humming Letter」, 2023년

제 생각에는 〈결혼〉이라는 판타지가 가장 쉽게 이 메시지를 전달할 수
있을 거 같았어요. 그래서 저의 개인 인스타그램에 결혼을 떠올리게 하는
이미지를 업로드했죠. 결혼한다는 공식적인 멘트 없이요. 이미지
하나만으로 확인되지 않은 사실이 얼마나 공유되고 확산할지 실험했어요.
실제로 그 인스타그램 이미지만 보고 기사가 나왔죠. 제가 결혼한다고요.
그 기사가 포털 사이트의 메인에 오르면서 사실처럼 소문이 퍼졌지만
누구도 제게 확인하지 않았어요. 저는 결혼한다고 말하지 않았는데도
말이죠. 사람들은 타인의 진실을 밝히는 데 게을러요. 그저 소문을 믿는 게
편하거든요. 연예인으로 살아온 시간이 있기 때문에 그런 생각을 할 수
있었는지도 모르겠어요. 가짜 정보들이 사실처럼 온라인에서 어떻게 퍼져
나가는지, 그 작업을 통해 사람들에게 보여 줬어요. 과거에 고통받은
시간들이 없었다면 생각하기 힘든 작업이었을 거예요. 그 작업을
시작으로 2017년부터는 「셀프-컬래버레이션」 작업에 레드, 블루,
바이올렛 시리즈를 전개하면서 더 사회적인 이야기를 시작했어요. 우리가
지금의 시대를 살아가면서 꼭 필요한 어떤 진실에 관한 이야기를
찾아내고 작품 속 메시지에 넣었어요. 다양한 스타일의 작업을 했죠. KBS
2TV 뮤직뱅크에서 했던 〈레드〉 퍼포먼스 페인팅은 문자 그대로 셀프
컬래버레이션이었어요. 음악을 하는 솔비와 아티스트 권지안을 무대에서
만나게 한 것으로, 무대 위에 펼친 캔버스에서 음악에 맞춰 스스로가 붓의
역할을 하며 페인팅함으로써 가수로 살아온 삶과 미술을 하는 삶을
융합시켰어요. 두 장르가 결합하는 작업이었죠.

대중가요 무대에서 파격적인 퍼포먼스를 할 수 있었다는
것은 어지간한 용기나 확신이 없다면 어려운 일이라고
생각해요. 해석도 어렵고 그래서 받아들여지기가 더
어렵잖아요. 퍼포먼스뿐만 아니라 캔버스에서 하는
작품들도 주로 추상인데, 이유가 있나요?

어쩌면 제가 음악을 했던 사람이기 때문일 수도 있을 거 같아요. 음악

권지안

자체가 추상이잖아요. 저는 그걸 계속해 왔던 사람이라 뚜렷한 형태를 가지고 구상으로 그려 내는 것보다 추상으로 표현하는 것이 더 익숙하고 편해요. 어떤 주제가 떠오르면 그걸 어떻게 전달할지를 떠올리게 되는데 자연스럽게 그 과정이 추상으로 가요. 게다가 개인적으로도 비정형적이거나 비구상적인 작품을 선호해요. 그러니까 추상을 하게 된 것은 의식하지 않고도 제게 가장 자연스러운 선택이었던 거 같아요.

> 유명한 작품인 「Just a Cake ─ Piece of Hope」 또한
> 일종의 추상 작업이라 생각되는데요. 어떤 과정을 통해
> 탄생하게 되었는지 자세하게 들어보고 싶어요.

「Just a Cake ─ Piece of Hope」의 시작은 많은 사람이 알고 있는 제프 쿤스의 작품을 제가 표절했다는 논란이 시작되면서부터예요. 당시 제 작업실 1층에 커다란 베이커리 겸 카페가 있었어요. 제 작업은 2층이었는데 매일 오고 가면서 보게 되는 케이크가 무척 전형적인 모양이라는 생각을 하게 됐어요. 그래서 문득 전형적이지 않은 케이크를 만들어 보고 싶다는 데 생각이 미쳤고요. 제가 매년 봉사를 가던 보육원이 있었는데, 코로나19로 인해 그해에는 방문할 수가 없었어요. 그래서 가능하다면 재미있는 케이크를 만들어서 판매 수익을 후원금으로 보내도 좋겠다고 생각했죠. 그래서 케이크를 만드는 법을 배웠어요. 대신 전형적인 케이크가 아닌 제 스타일로 만들어 보고 싶었어요. 그때 떠올린 것이 조카가 주로 하던 클레이 놀이였어요. 그것처럼 뻔하지 않고 울퉁불퉁한 모양의 케이크를 만들어서 이런 것도 새로운 아름다움이 될 수 있다는 걸 보여 주고 싶었죠. 마침, 그때가 크리스마스 시즌이어서 케이크에 사람들이 관심을 가질 거로 생각하고 SNS에 올렸는데, 다음 날부터 갑자기 생각해 보지 못한 비난이 쏟아지기 시작했어요. 제 케이크가 제프 쿤스의 「Play-Doh」를 표절했다는 글이 도배되기 시작했어요. 사실 제 케이크는 작품이 아닌 먹는 케이크였는데도 사방에서 〈표절〉이라는 단어가 들려왔어요. 당시 제가 충격받았던 부분은

노래하고, 상처받고, 그리면서

〈아, 이건 작품이 아닌데 어째서 이렇게까지 비난받아야 하는 걸까〉라는 것과 좋은 의도를 갖고 시작한 일이라도 오해를 살 수 있다는 것이었어요. 처음에는 사람들의 분노가 가라앉기를 바라면서 제프 쿤스의 작업을 오마주한 것이라고 설명도 했지만 비난은 가라앉지 않더군요. 결국 시간이 지나면서 단순히 사과하고 덮고 싶지 않다는 생각이 들었어요. 그런 식으로 사과하면 나는 대중에게 그저 표절한 작가가 되고 제 인생이 표절로 낙인찍힐 테니까요. 그래서 생각을 달리했어요. 〈난 그냥 케이크를 만들었을 뿐인데, 다들 이걸 작품으로 본 거야? 그렇다면 진짜 작품을 만들어서 보여 줘야겠어〉라고요. 연예인 솔비로서의 방식이 아닌 작가로서 살아가는 권지안의 삶을 더 명확하게 보여 줘야겠다는 마음을 먹었죠. 「Just a Cake ― Piece of Hope」는 그렇게 시작된 작업이에요.

「Just a Cake ― Piece of Hope」와 케이크의 연결 고리를 찾았지만 제프 쿤스의 작품을 떠올리게 하던 단순한 케이크의 모양과 지금의 작품 형태는 완전히 달라요. 캔버스 위에 촛농을 녹여서 만든 지금의 케이크 시리즈는 어떤 과정을 통해 탄생했나요?

케이크 사건을 통해 이걸 작품화하겠다고 마음먹으면서 실제 희망을 찾겠다고 결심했었어요. 두 가지 고민이 있었죠. 케이크의 질감을 평면 작업에서 표현하고 싶었는데 어떤 식으로 담아낼지에 대한 부분이 첫 번째 고민이었고요. 두 번째는 이 작품을 통해서 안 좋은 기억만 남긴 사건이 될 수 있었던 일에서 실제적인 희망을 찾고 싶었어요. 그래서 이 작품에 희망의 메시지를 담고 싶었죠. 그 두 가지를 해결한 것이 〈초〉였어요. 케이크는 늘 축하와 기쁨이 가득한 자리에 등장하는데, 그곳에 늘 함께하는 초는 대체로 희망을 상징하니까요. 그래서 초를 이 작품 안에 박제해야겠다고 생각했어요.

최근 자주 선보이는 「Humming」 시리즈에서도 초를 녹여

권지안

우선 초가 제게 굉장히 친숙한 일상 용품이라는 말을 해야 할 거 같아요.
평소에도 초를 자주 켜거든요. 어떤 자리를 마련하면 그곳에 꼭 초를 켜고,
여행 갈 때도 챙겨 다녔어요. 초를 켜는 것은 시간의 기록을 남기는 것과
같은 행위라고 생각해요. 시간이 흐르는 것이 눈에 보이지는 않지만 그걸
느낄 수 있는 몇 가지 방법이 있잖아요? 가령 모래시계를 돌려놓고
바라보고 있으면 시간의 흐름을 눈으로 확인할 수 있듯 저는 초가 조금씩
녹는 것을 지켜보는 순간이 그래요. 시간이 흐르고 있고, 초의 모양이
조금씩 변하는 것을 보면서 그 순간이 어떤 형상으로 기록된다고
실감하죠. 그런 시간이 주는 평온함을 통해서 저와 그 재료의 물성이 잘
맞는다는 것을 느껴요. 그런 이유로, 그림을 그려서 제가 전하고자 하는
것을 표현하는 것보다 제게 친밀한 〈초〉라는 재료를 활용해서 캔버스에
기록하는 쪽으로 작업의 방향이 자연스럽게 흘러간 거 같아요.

도끼는 현지에 도착해서 작업하던 중 자연스럽게 등장했어요. 케이크
논란 당시 절망에 빠져 있는데 갑자기 바르셀로나 국제 아트 페어의 현지
기획 감독이라는 분에게서 연락이 왔어요. 작품 관련 스캔들 연관
검색어에 제프 쿤스의 이름이 있어서 우연히 제 작품을 본 그가 이 작품이
여러 면에서 현대 미술의 어떤 조건들을 갖추고 있다고 생각된다며 아트
페어에 초청해 준 것이 계기가 되었죠. 그런 반응 덕분에 당시 용기를
냈어요. 여기서 무너지지 말고 더 열심히 해야겠다는 마음으로 현지에서
작업하려고 작업 재료를 준비해서 갔어요. 그곳에서 작업하며 많은

「Humming」, 2024년

생각을 했죠. 서울에서 멀어져서 제 상황을 돌아보고 마음을 정리하면서 작업했으니까요. 당시에 〈케이크〉의 시작이 상처로부터 비롯되었으니, 뭔가 이 상처를 해결하는 행위로 이어져야 마음의 응어리를 풀 수 있을 거 같다는 마음이 들었어요. 그 방법을 고민하던 중이었죠. 여러 마음이 교차했던 거 같아요. 제게 쏟아진 비난과 미움을 다 용서하고 싶기도 했고, 자신을 고통으로부터 해방해 주고 싶기도 했어요. 조금 멀어져서 생각해 보니 어쩌면 아무것도 아닐 수 있는 일을, 왜 이렇게 고통의 시간을 가지면서 겪었을까 하는 마음도 들었고요. 그래서 그 힘들었던 시간을 날려 보내자는 마음으로 도끼를 아예 케이크에 찍어 버린 거죠.

그런데 대상을 받아 버렸어요.

저는 어워드가 있다는 것도 모르고 떠났어요. 바르셀로나로 떠나기 하루 전날 외할머니가 돌아가셨거든요. 떠날 때 당시에는 온전한 마음이 아니었어요. 외할머니를 끝까지 보내 드리지도 못하고 출국해야 하는 상황이라 온통 슬픔에 사로잡혀 있던 상태였고요. 상중에 정신없이 떠난 뒤 도착해 보니 캐리어에 옷도 없이 재료만 가득할 정도였어요. 어쨌든 그런 상태로 바르셀로나로 가는 바람에 외할머니를 마지막까지 배웅하지 못한 만큼 여기서 정말 잘하고 가야겠다고 자신을 스스로 다잡았어요. 어워드가 있다는 소식은 현지에서 작업을 하다가 함께 간 최재용 작가에게서 들었어요. 저와 관련 있는 일이라고 생각조차 하지 않았죠. 첫 해외 아트 페어 참가였으니까요. 그저 초대를 해주었으니 부끄럽지 않은 작품을 보이고 가겠다는 마음이 컸어요. 당시 전시 중에 심사 위원 한 분이 제게 와서 〈작품이 참 맑다〉라며 〈무슨 일이 있어도 포기하지 말고 계속해 나가라〉라고 격려하셨어요. 상냥한 할아버지라고 생각하면서 고마운 마음으로 새겨들었는데, 그가 심사 위원 중 한 사람이자 세계적인 조형 예술가인 로베르트 이모스라는 걸 후에 알게 되었어요. 미술계에서는 아직도 신인이라 그렇게 아는 것이 많지 않았어요. 그런데 예상외로 너무 큰 상을 받게 된 거죠. 나를 잘 알지 못하는 사람들이 순전히 작품만을

노래하고, 상처받고, 그리면서

보고 진심을 읽어 준 것으로 생각되어 기뻤어요. 물론 그마저도 후에는
아트 페어나 어워드 자체를 왜곡해서 말하는 사람들이 있어서 속상하긴
했지만요.

수상에 대해 그 의미를 왜곡하거나 깎아내리려는
사람들도 있었지만 어쨌거나 그 후로 작가님의 작품을
다시 본 사람들도 있지 않을까 하는 생각이 들어요

제가 어떤 무대의 크기나 상의 권위를 평가할 수준은 못 되어요. 다만
어디에서건 참가한 곳에서 제 나름 최고의 것을 만들어서 보여 줘야
한다는 책임감은 있어요. 어워드나 아트 페어 등 자리에 대한 레벨 의식은
아직 없어요. 그런 마음을 가지고 했다면 순수한 마음이 잘 녹아들지
않았을 거로 생각해요. 자랑은 아니지만 아직도 미술계의 룰은 잘
모르고요. 이 업계를 제가 얼마나 잘 알겠어요? 그런데 누군가가 업계에
밀접한 이야기를 하며 그걸 이용한 것처럼 말할 때는 그런 생각이 들어요.
〈어째서 내 노력을 바라봐 주지 않고 상에 집중하는 걸까? 어째서 작품이
아닌 배경적인 것들, 외적인 것들에 이목이 쏠리는 걸까?〉 하는 아쉬움이
생겨요. 상처가 되지 않았다면 거짓말이죠. 지금도 가끔 아프니까요.
이제는 그런 비난에 흔들리지 말고 더 강하게 마음먹고 앞으로
나가야겠다고 생각하고 있어요. 이제는 그런 이슈들이 앞으로 작업해
나가는 데 있어서 크게 지장이 될 거 같지는 않아요. 그건 그들이 하고
싶은 이야기인 거고, 저와는 무관해요. 저를 있는 그대로 바라봐 줄 생각이
없는 사람들의 말에 귀 기울이기에는 삶이 너무 귀하고 소중하잖아요.
저는 지금도, 단 1분의 시간도 살아 있다는 사실에 감사함을 느끼고
소중히 쓰고 싶거든요. 〈케이크〉를 떠올려 봐도 그래요. 우린 너무 쉽게
당연히 매년 생일이 돌아올 거로 생각하죠. 내년에도 생일 케이크를 받을
수 있다고요. 슬픈 이야기지만 아닐 수도 있어요. 당연하고 영원히
계속되는 건 없어요. 그런 생각을 하면 모든 시간이 다 소중할 수밖에
없어요. 그래서 저는 자신에게 집중하기로 했어요. 흔들리지 않고 하던

권지안

「Humming Letter」, 2023년

것을 계속하다 보면 자연스럽게 저에 대한 진심? 그런 것이 전달되지
않을까 하는 마음이에요. 앞으로도 제가 뭔가를 할 때마다 이런저런
이야기들이 나오고 계속 오르락내리락한다고 해도 어쩔 수 없고. 그런데
괜찮아요. 그런 이야기들도 누군가에게는 미술에 관한 관심을 유도할
수도 있잖아요. 그 관심이 좋은 영향으로 이어진다면 저는 제 소명을 하고
있지 않을까 생각해요.

그 소명을 실천하는 하루하루는 어떤가요? 작업
루틴이랄까.

작업실이 경기도에 있다 보니 도착하면 바로 작업을 시작해요. 다른
작업실을 쓰는 작가님들을 보면 들어와서 생각도 한참 하신다고
들었는데. (웃음) 저는 들어서자마자 바로 몸으로 일해요. 일차적으로
드로잉을 하면서 형태를 잡고, 두 번째로 재료를 발라요. 이 재료가 마르는
시간이 필요해서 서둘러야 하죠. 그리고 초를 녹여요. 모두 시간과의
싸움이에요. 작업실에 오면 바쁘고 치열해져요. 바르고, 말리고, 녹는
시간을 생각해서 부지런히 움직여야 하거든요. 각각의 프로세스 하나씩
시간이 필요하므로 저는 여러 작품을 동시에 작업해요. 하나가 마르는
동안 다른 하나를 작업하는 거죠. 그런데 한 점 자체가 완벽하게
완성되려면 단단해지기까지 두세 달은 걸려요. 진짜 완벽해지려면요.
그래서 전시하기 전에 미리 계속 작업을 해두는 편이에요.

모든 작업은 고민과 시간과 노력이 필요하잖아요. 어떻게
보면 영혼을 형상화하는 작업인데, 그 와중에 실제적인
노동이 반드시 수반되죠. 이 과정의 반복에 지친 적
없었나요?

세상 모든 일은 다 힘든 거 같아요. 어떤 의미에서건 말이죠. 저는 가수로
일하면서 방송과 관련된 일도 오래 했잖아요. 그래서 어떤 형태의

권지안

노동이든 나름의 고됨이 있다는 걸 자연스럽게 받아들이게 되었어요. 그런데도 그 과정이 유난히 힘들게 느껴지는 순간은 타인의 시선이나 평가를 의식하게 될 때인 거 같아요. 그래서 부끄럽지 않게 열심히 해야 한다고 생각해요. 작가의 일도 대충하면 반드시 티가 난다고 믿거든요. 하나의 작품이 완성되기까지 많은 과정이 있잖아요. 아이디어 단계부터 작품 형상을 완성도 있게 마무리하기까지 거치는 과정이요. 당연한 이야기지만 그 과정에 정말 많은 시간과 마음을 쏟아요. 저는 아카데믹한 과정을 겪은 미술가가 아니잖아요. 그렇기에 더 성실하고 정직하게 작품을 만들어 가는 것을 중요하게 생각해요. 부끄럽지 않고 싶거든요. 완성도나 고민이 부족한 것 때문에 부끄러워진다면 견디기 힘들 거예요. 노동의 성실성만이 아니라 작품에 담은 진심도 드러난다고 믿어요. 그래서 과정을 일종의 수행처럼 여기고 성찰하면서 좋은 에너지를 순환시켜서 담아내려고 해요. 완성된 작품이 누군가에게 갔을 때 이 또한 좋은 에너지를 주는 역할을 하기를 바라거든요. 그래서 패턴화된 반복을 통해 찍어 내듯 작품을 만드는 일은 의미가 없어요. 그런 작업은 하지 않을 거예요. 저는 미술의 치유 기능을 믿는 사람이에요. 제 스스로 작업을 통해서 영감을 받고 자극도 받아요. 작품이 완성된 순간을 가장 처음 맞이하는 관람자는 저니까 그 최초의 감상자도 만족시킬 수 없다면 세상에 내놓을 자신감이 생기지 않을 거 같아요. 최대한 거짓말하지 않고 싶어요.

그렇다면 언제 작품이 완성되었다고 느끼나요?

제가 사인할 때요. (웃음) 사인을 안 하면 완성된 게 아니에요. 적어도 제가 보았을 때 완벽하다는 생각이 들었을 때 세상 밖으로 나갔으면 좋겠다 싶어서 여러 번 체크를 해요. 완성된 거 같은데 다음 날 오면 또 다르게 보일 때가 있거든요. 그래서 다시 점검하죠. 초가 어떻게 녹았고, 조형적으로 이런 것들이 예쁜지를 고민하며 다시 보고, 또다시 보고 몇 번이고 고민해요. 보완할 곳은 없는지 먼지가 붙은 곳은 없는지 강박적일 정도로

노래하고, 상처받고, 그리면서

점검하죠. 이제 괜찮겠다, 사인해야겠다 싶을 때 비로소 완성된 거죠.

> 캔버스 입체 작업 외에도 다양한 시도를 하는 것으로 알고
> 있어요. NFT 작업도 했고, 미디어 아트도 계속해서
> 선보이고 있죠. NFT에 대한 시선은 아직 불확실한데
> 시도했던 이유가 있나요?

저는 NFT라는 작업 자체가 기술과 접목된 새로운 플랫폼이고 방식이니,
혼란스럽고 주춤하는 시기도 있겠지만 어떤 자연스러운 자기만의 흐름을
갖고 갈 거라는 생각이 들어요. 그런데 NFT에 관해 이야기할 때 많은 분이
〈선점〉에 대해 말하거든요. 제 경우 NFT는 〈선언〉에 가까워요. 그래서
제가 선언할 수 있는 어떤 개념이 녹아든 작업을 하고 싶어요. 제가 했던
NFT 작업은 기존 평면 회화에 기술이 섞인 작업이에요. 2019년에
작업했던 핑거 페인팅 풍경 시리즈인 「윈드」는 벌이 영상화되어 들어간
것이에요. 기존의 풍경화에 벌이 들어가서 그들이 꽃씨를 옮기고 뿌리듯
줄곧 작품을 통해서 조금이라도 긍정적인 영향을 전하려던 제 의도를
일치시킨 겁니다.

> 작가님과 이야기하고 있으면, 그전에 해보지 않은 일에
> 도전하는 걸 꺼리지 않는다는 인상을 받아요. 하던 것,
> 잘되던 것을 계속하기보다 새로운 시도에 도전할 때의
> 마음은 뭔가요?

우선, 새로운 것을 한다는 일 자체가 재미있어요. 눈길도 발자국이 있는
길보다 없는 길을 걷는 게 더 재미있지 않아요? 뽀드득 소리도 더 잘 나고.
그걸 밟아 가면서 내 발자국을 남기는 것도 너무 의미 있고. 그에 앞서서
제 감정이 중요한 거 같아요. 늘 새로운 것을 하는 건 아니잖아요. 해본
것이든, 새로운 것이든, 새롭지 않은 것이든 그 순간 느껴지는 이질감과
낯섦, 그 안의 설렘 같은 감정을 참 좋아하는 거 같아요. 새로운 시도를 할

권지안

때는 조금 더 그 감정이 커지긴 하죠. 낯선 작업을 할 때는 〈이게 아름다운 건가, 예쁜 건가, 맞는 건가〉 하는 불확실한 마음이 들 때도 있는데, 그 사이에 느껴지는 감정들이 굉장히 여러 가지가 있어요. 어떻게 보면 가벼운 불안일지도 모르지만 설렘이기도 하죠. 저는 그 감정들을 좋아해요. 무언가 이질적인 것 안에서 계속해서 다른 시각을 입체적으로 갖는 거. 그런 것에 관해 고민하고 있고, 그게 미술이 갖고 있는 가장 큰 재미 요소가 아닐지 생각합니다.

> 미술이 가진 치유의 기능은 충분히 이야기했어요. 그 외에도 작가님이 생각하는 미술이 갖고 있는 순기능이 있다면 어떤 걸까요?

제가 생각하는 미술의 가장 결정적인 부분은 시대의 아름다움을 제시해주는 거로 생각해요. 아름다움이라는 것은 항상 그 시대의 고정 관념이 존재해요. 〈이게 지금 시대에 예쁜 거야〉라는 것 말이죠. 저는 늘 그 아름다움이라는 것이 무언가에 갇히지 않았으면 하는 바람이 있어요. 일그러지거나 탁한 것들도 아름다울 수 있고, 칭키해도 아름다울 수 있다는 거. 전형적이지 않고 양자 간의 평균이 이루어지지 않고 균형적이지 않아도 아름다울 수 있다는 걸 믿어요. 〈그러니까 다양한 시각 속에서 아름다움이 존재할 수 있다〉는 마음으로 임하고 있어서인지 저도 항상 새로운 것에 대해서 계속 실험하고 시도하고 에너지를 찾는 거 같아요. 그런 다양성과 포용이 설득되는 것을 꿈꾸고 있어요.

> 다양한 시도를 다양한 매체를 통해서 하고 있어요. 그런데도 전체 작품을 관통하는 작가님만의 주제 의식이나 맥락이 있다면 뭔가요?

상처와 치유에 대한 것이겠죠. 최근에는 온라인상에서 일어나는 일들의 음과 양에 대한 부분에 집중했어요. 누구나 그런 것들에 노출되어

노래하고, 상처받고, 그리면서

「Beyond the APPLE Manual」, 2024년

있잖아요. 저는 연예계 생활을 하면서 특히 많이 노출됐어요. 이에 관한 고민을 시작하면서 악성 댓글을 통해서 상처받고 숨는 것이 아니라 그 앞에 당당하게 서고 싶다고 생각했죠. 현실을 받아들이고 환경을 더 나아지게 바꿀 수 있을지도 고민하고 싶었고요. 그래서 뉴욕 개인전에서는 〈사이버 불링〉을 다뤘어요. 악성 댓글을 인쇄하고 그에 관해 답을 한 설치 작업을 했어요. 그걸 또 사람들과 모여서 초를 녹이면서 소원을 빌고, 어떤 면에서는 고발이 될 수도 있고, 어떤 면에서는 현상을 이야기하는 것이었죠. 결과적으로는 평화를 도모하고 싶어요. 그 이전에 투쟁이 필요할지도 모르겠지만.

> 안락한 곳에서 예쁜 것을 만들면서 평화를 추구할 수도 있지 않을까요? 작가 권지안은 왜 군이 힘든 방식으로 투사처럼 작업하는 걸까요?

글쎄요. 저도 가끔 생각해요. 〈나는 왜 이렇게 힘들게 살고 있는 걸까.〉 (웃음) 아마 편한 길도 있겠죠. 그 편한 길을 선택하는 것이 나을지 어떤 것이 정답인지는 모르겠어요. 하지만 확실한 것은 세상에 공짜는 없다는 거? 하하. 그래서 노력한 만큼 분명히 보상된다는 거. 그 보상이 꼭 물질적인 게 아니어도 돼요. 매 순간 내가 생각한 길, 내가 맞다고 믿는 길을 선택할 수 있고 주관을 지키기 위해서 계속 독립적인 삶을 살 수 있다면 그걸로 충분해요. 그러기 위해서 계속 노력하면서 살고 있고 그러다 보니 용기도 생기고, 그렇게 살다 보면 어느 순간 자연스럽게 증명될 수 있는 사람이 되지 않을까. 그리고 또 그렇게 연대함으로써 세상이 좀 더 나아지지 않을까.

노래하고, 상처받고, 그리면서

「Humming Letter」, 2024년

고요하고 단단하게
팽창해 가는 세계

❝ 어릴 때부터 답을 알 수 없는 질문들에 끌렸던 거 같아요. 나는 왜
그럴까? 그냥 좋아서. 그렇다면 왜 좋을까? 모르겠어요. 내가 왜
태어났는지 이유를 모르듯이. 그림은 제게 삶 자체이고, 이유를
찾기보다 나는 그냥 느끼고 표현하면 되는 존재로 생각해요. ❞

권철화

권철화는 화가가 되기 전부터 유명인이었다. 요즘 말로 〈셀럽〉이라고
칭해도 무방할 듯하다. 〈화가 권철화〉로 불리기 이전부터 그의 얼굴과
이름은 패션과 엔터테인먼트 영역에서 어느 정도 알려져 있었다. 짧은
시간이었지만 배우로 활동했고, 이후 모델 활동을 시작하면서 패션계에서
꽤 높은 인지도를 쌓았다. 그런가 하면 남성 패션지 『에스콰이어』의
컨트리뷰팅 에디터로 1년간 일하기도 했다. 화려하고 다채로운
이력이지만 실상은 그중 무엇도 오래 지속되지 않았다. 배우 이력에서는
이렇다 할 만한 필모그래피가 남지 않았고, 모델로서는 꽤 명성을
얻었지만 〈이 일을 얼마나 할 수 있을까〉라는 불안이 계속되었다. 결국
그보다 오래 할 수 있을지 모른다는 희망을 품고 도전했던 에디터의 일은
궁극적으로 자신이 지속적으로 관심과 열정을 유지할 수 있는 성격의
것과 많이 다르다는 결론을 통해 스스로 내려놓았다. 화려하지만
흔들리고 방황하는 청춘의 초상 같은 시절을 보내고 나서야 그는 진짜
하고 싶었던 일을 시작했다. 2014년 자신의 절친한 친구들과 시작한
〈스튜디오 콘크리트〉를 통해 작가로 데뷔한 것이다. 당시 패션과 아트
신을 통틀어 가장 센세이셔널한 사건으로 꼽혔던 스튜디오 콘크리트의
발족은 지금은 낯설지 않은 크리에이터 창작 집단 문화를 국내에
대중적으로 뿌리내리게 한 유의미한 사건이었다. 예술과 창작이 포괄하는
모든 활동에 제한을 두지 않고 다양한 활동을 해나가겠다고 선언한
그들은 패션과 아트의 경계를 허물고, 예술의 영역으로 진입하는 문턱을

권철화

낮추고자 했다. 권철화의 작업이 처음으로 대중에 공개된 것은 2009년 서초동의 한 갤러리에서였다. 이후 2011년 평창동에서 드로잉 작업 중심의 개인전을 선보인 바 있지만, 작가 자신은 〈스튜디오 콘크리트를 통해 데뷔했다〉라고 말한다. 아마 그에게서 그 시점이 자신의 업이 화가임을 확신하고 본격적인 작업을 시작하면서 작가의 생에 대한 확신이 굳건해졌던 때이기 때문인지도 모르겠다. 그는 스튜디오 콘크리트에서 「Body Language: 회화의 즐거움」(2017), 「탱고」(2019), 「touch」(2021), 「동그라미를 위하여」(2023) 등의 개인전을 열어 작가 권철화의 세계를 뚜렷한 색으로 드러냈으며, 이를 기반으로 스튜디오 콘크리트 아티스트로서 다양한 브랜드와의 협업 활동도 선보였다. 삼성 비스포크, 시스템 옴므, 갤러리아 백화점, 논픽션 등의 브랜드와 전시 또는 협업 작업을 통해 동시대 미감의 척도를 끌어올리는 젊은 예술가로서의 몫을 톡톡히 해냈다.

이유는 알 수 없지만 어쩐지 권철화를 떠올리면 먼저 연상되는 장면은 그의 작업실이다. 아마 그와의 모든 만남이 늘 그곳에서 이루어졌기 때문인지도 모르겠다. 당연한 이야기지만 그의 공간은 그가 풍기는 어떤 분위기를 닮았다. 작은 골목 안에 무방비하게 노출된 좁고 긴 파란 철문을 열자마자 시작되는 가파른 계단을 한 층 오르면 바로 다른 문과 마주하게 되는 그의 작업실은 오래된 주택을 개조한 곳이지만 신발을 신은 채로 들어갈 수 있다. 거실 겸 부엌을 겸했을 공간의 한편에는 완성된 캔버스가 어지러이 쌓여 있고, 컵을 씻는 용도 외에 사용하지 않는 듯한 싱크대 위의 벽에 그의 드로잉이 대충 열을 맞춰 무심하게 붙어 있다. 그 맞은편에는 거실을 밝히는 빛이 들어오는 커다란 창과 방문객을 맞이하는 일종의 응접 공간이 있다. 그곳에는 앉으면 몸이 아래로 살짝 꺼지는 기분이 드는 커다랗고 낡은 가죽 소파가 자리하고 있고, 방문객들은 주로 그 소파에 앉는다. 테이블 위에 꾹 눌러 구겨진 담배가 늘 적당히 채워져 있는 재떨이와 더불어 작가 나름의 환대의 표시로 꺼내 온 생수병이 놓여 있다. 재미있는 점은 마치 테이블 위에 일정한 풍경에 대한 총량의 법칙이

고요하고 단단하게 팽창해 가는 세계

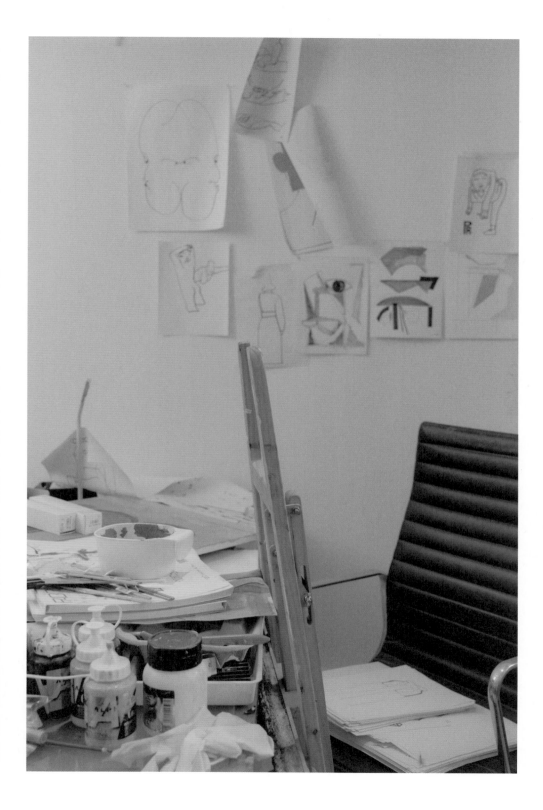

존재라도 하듯 언제 방문하더라도 늘 비슷한 물건들이 비슷한 자리에 헐겁게 채워져 있다는 점이다. 지극히 사적인 관찰에 불과하지만 약 2년 반의 시간에 걸쳐 세 번의 인터뷰를 하는 동안 매번 대화의 배경이 되었던 그 일관된 풍경은 권철화라는 작가의 어떤 면에 관해 이해를 돕는 단서가 되어 주기도 했다. 그 너머, 작업실 안쪽에 있는 유일한 방은 〈진짜 작업〉이 이루어지는 곳이다. 바닥이며 벽 할 것 없이 널브러져 있는 드로잉과 쌓여 있는 스케치북, 작업 도구들로 여백 없이 채워진 책상 위는 얼핏 혼란스러워 보이지만 설명하기 힘든 아름다움과 일종의 규칙성이 존재한다. 권철화는 매일 그곳에 앉아 구부정하게 몸을 기울인 뒤 익숙하게 손을 뻗어 마커를 잡고 빠른 속도로 그려 간다. 감정을 읽을 수 없는 고요한 시선과 대비되는 빠르고 힘 있게 움직이는 손끝은 강렬하고 리드미컬한 선을 만들어 낸다. 일종의 음악처럼 예측 불가하지만 조화로운 선의 형태는 부드러우면서도 힘 있고, 입체적인 작가 특유의 드로잉으로 완성된다. 간결하지만 그것으로도 충분한 그의 그림은 마치 그의 화법을 닮았다. 긴 수식과 부연 없이 담백하게 본론과 진심부터 꺼내는 권철화 특유의 화법 말이다. 그는 질문에 돌려 대답하는 법이 없다. 말간 진심을 고요한 방식으로 상대와 자신의 사이에 내려놓거나, 묻지도 않은 감정을 느낀 바 그대로 툭 하고 거칠지 않게 건넨다. 요약하면 담백하고 솔직하다. 그 점이 바로 권철화라는 인물을 매력적으로 만드는 요소이자 작품 전체를 관통하는 작가의 특징이다.

예술가와 장인을 구분하게 하는 중요한 자질 중 하나는 〈용기〉다. 잘 만드는 것을 넘어 〈잘 와닿는〉 영역에 도달해야만 비로소 예술이 힘을 발휘하기 시작한다. 그런 용기란 솔직함과 운명을 같이한다. 솔직한 메시지를 대중에게 전할 때는 이에 대한 익명의 회신을 감당할 용기와 각오가 필요하기 마련이니까. 권철화는 일관되게 자신에게 진실한 태도로 작업해 왔다. 활동 초기에는 솔직해지지 못한 시간도 있었다고 했지만, 중요한 것은 그가 끊임없이 치열하게 노력했다는 사실이고 그 지난한 시도가 지금의 권철화를 있게 했다. 작업에서 무엇이 가장 중요한지에

고요하고 단단하게 팽창해 가는 세계

관해 대화를 나눌 때 그가 말했다. 「솔직해야 해요. 최대한 할 수 있는 만큼 솔직해져야 해요. 그게 저의 키워드예요. 그렇게 솔직해져야 할 수 있는 대화의 주제와 깊이가 무한대로 넓어지거든요. 솔직함이 가장 중요하다는 저만의 믿음과 방향이 갈수록 확고해지고 있어요.」 무엇에 솔직해져야 한다는 걸까? 그는 모든 면에서 그러해야 한다고 했다. 모든 상황과 주제에 대한 자신의 진실을 말하는 것. 그것이 작가로서의 가장 큰 의무이자 권리라고. 일반적으로 보편적인 공감이 가능한 주제를 다룰 때 우리는 〈솔직하다〉는 말을 덧붙이지 않는다. 〈솔직함〉이라던가 〈정직함〉이라는 부연이 필요한 주제라면, 불편한 시선과 반대의 목소리가 존재할 가능성을 품고 있을 가능성이 높다. 그에게 용기를 내서 물었다. 그 솔직함이 다뤄야 할 주제란 작가의 정체성이 될 수도 있는가 하고. 그는 웃으며 답했다. 「그 또한 포함이죠. 정체성은 저에 대해서 말할 때 빼놓을 수 없는 부분이거든요. 작가의 길을 걸어야겠다고 결심하는 데에도 많은 영향을 끼쳤다고 생각해요. 어떨 때는 〈내가 그림을 그리기 위해 게이로 태어났나〉라는 생각을 한 적도 있어요. 제가 다른 누구도 아닌 저 자신으로 태어났기 때문에 느낄 수 있는 어떤 남다른 섬세한 시간과 감각들. 그리고 연애하며 느끼는 감정들도 영감으로 다가오니까요. 누군가는 굳이 그런 걸 꺼내서 작업에 넣는다고 할지도 몰라요. 하지만 그 모습이 바로 저니까요.」

지금의 권철화는 망설임 없이 자신의 정체성에 관해 이야기하지만, 수년 전만 해도 자신의 작품 속에서마저 자신의 정체성이 드러나는 것을 꺼렸다고 한다. 그는 과거 의도적으로 남녀 커플을 더 많이 그리기도 했을 정도로 그 주제에 대해 어느 정도 보수적인 태도를 보여 왔다. 동성애자임을 들키고 싶지 않았던 당시의 마음을 이제는 〈촌스러웠다〉고 표현한다. 그 알 수 없는 〈촌스러운 부끄러움〉을 떨칠 수 있었던 것은 언제부터였을까? 〈좋은 연애를 하면서부터〉라고 권철화가 답했다. 「예전에는 〈나는 이런 사소하고 행복한 감정들을 담고 싶은데〉라는 아쉬움을 남기며 작업했지만, 어느 순간 〈그냥 내가 그리고 싶은 것들을

권철화

그릴래〉라는 마음이 생겼어요.」권철화는 캔버스 위에 자신의 감정을 다룬다. 작가의 말처럼 할 수 있는 한 최대한 진실하게. 그가 〈그냥 그리고 싶었던 것들〉은 혼자만의 시간에 느끼는 고독의 즐거움이나 좋아하는 사람과 사랑의 감정 같은 지극히 개인적인 것이다. 존재에 관한 고찰이나 곧잘 잊히는 사회의 어떤 심연을 조명하여 목소리를 내는 것은 그의 관심사 밖에 있다. 그는 그저 자신이 아는 것과 느끼는 것들을 바라보며 생겨나는 감정들을 회화적으로 표현할 뿐이다. 당신이 가장 그리고 싶었던 감정이 무엇이냐는 질문에 그는 한 치의 망설임도 없이 〈사랑〉이라고 했다. 마치 사랑을 하기 위해 태어난 사람인 것처럼 자신은 사랑을 하기 위해 살아가는 거 같다며 미소 짓는 그에게 그렇다면 그림은 당신에게 무엇이냐 묻자 낭만적인 답변이 나왔다. 「그림은 제가 살아가는 방식이죠. 사람이 살아가기 위해 숨을 쉬듯이 저는 그림을 그려야 살아갈 수 있는 거 같아요.」

그림을 그리기 이전에도 권철화는 대체로 하고 싶은 것들을 하면서 살아왔다. 작가가 듣기에 타인의 이런 단정적 결론이 어떻게 들릴지 모르겠으나, 외부에 드러난 이력을 나열했을 때 느껴지는 점은 대체로 그렇다는 것에 공감할 이들이 적지 않을 것이다. 그렇다고 해서 그 과정에서 고민이나 방황이 없었을 리는 없다. 그의 행보는 배우와 모델이라는 일반적이지 않은 경력으로 시작되었고, 모델로서의 권철화는 당시 손에 꼽힐 정도로 주목받는 인물이었다. 모델 커리어의 지속성에 대한 불안감이 아니었다면, 패션지 에디터로 커리어 전환을 하는 일은 없었을지도 모르지만 에디터로 일하는 것 역시 최종 정착지는 아니었다. 〈몸이 가 있는 곳에 마음이 있다〉라고 했던 작가의 말처럼 무슨 일을 하더라도 그림을 그리고 있는 자신을 깨달은 순간, 그림으로 돌아왔다. 절친한 친구들과 스튜디오 콘크리트를 만들었고, 이를 통해 화가의 꿈을 이루는 것과 동시에 앞으로의 길을 정했다. 모든 것이 너무 쉽게 풀린 것처럼 보인다고 했더니 〈사실은 바라는 것이 크지 않았기 때문〉이라는 답이 돌아왔다. 이는 사실이면서 사실이 아니기도 하다. 권철화가 여러

고요하고 단단하게 팽창해 가는 세계

차례 커리어의 전환을 꾀한 과정의 내면을 들여다보면 일관된 태도 같은 것이 존재한다. 그건 그가 언제나 자신이 원하는 바를 정확하게 알고 있었다는 점이다. 배우의 길을 걷기로 했을 때도, 모델을 선택했을 때도 그는 새로운 시도를 앞에 두고 오래 망설인 적이 없다. 가능성을 따지며 시간을 죽이는 것은 그의 스타일이 아니었다. 바라는 것이 있으면 그 분야에 속한 이들을 찾아가거나 일단 행동에 착수했다. 스튜디오 콘크리트의 탄생 배경 역시 다르지 않았다. 「그림을 그리며 살고 싶었어요. 그래서 친구들과 상의했고, 각자 잘하는 것들을 찾아냈죠. 사진 찍을 사람, 비주얼을 구상하고 작업을 전시할 사람, 홍보를 맡을 사람, 전체 운영에 대한 그림을 짤 사람 등 절친한 친구들끼리 그 롤이 잘 분배됐어요. 제가 말을 꺼냈고, 다음 날 바로 모여 미팅하면서 구체화된 거죠. 그 이후 당시 부산에서 거주하고 있던 지금의 논픽션 대표이자 전 스튜디오 콘크리트 대표인 차혜영 누나가 서울로 옮겨 왔어요. 그렇게 시작됐죠.」 작가 권철화를 키워 낸 스튜디오 콘크리트에서 보낸 시간은 그의 생에서 30대 초반의 한 페이지를 가장 반짝이게 채색한 시간이었음이 틀림없다. 스튜디오 콘크리트가 문을 닫기 2년 전, 작가와 가졌던 만남에서 그에게 한정된 크루, 한정된 공간에서만 전시를 해온 것에 대한 불안과 초조함은 없는지 물어본 적이 있다. 고개를 한쪽으로 기울이며 잠시 생각하는 듯하던 그는 이내 씩 웃으며 말했다. 「그런 말을 들은 적은 있어요. 〈너를 너무 가두는 게 아니냐, 좀 더 뻗어 나가야 되지 않냐?〉 그런 말들이요. 틀린 말이라고 생각한 적은 없어요. 다만 이곳의 친구들을 떠올리면 누가 그렇게 따뜻한 눈으로 제 그림을 봐줄까 싶은 생각이 들어요. 제 작업을 진심으로 아껴 주는 이들과 전시 과정을 함께하고, 제 그림을 보기 위해 찾아오는 관람객들을 여기서 만나는 과정들 자체가 행복하고 좋아요. 욕심을 부릴 수도 있겠지만, 지금도 충분히 행복한 마음으로 그림을 그리고 있고 살아갈 이유를 찾아내고 있거든요.」

생의 흥미로운 점은 예측 불가능한 사건들을 우리에게 선사한다는 점이다. 권철화와의 인터뷰는 총 세 번 진행되었는데, 그 길지 않은 시간

권철화

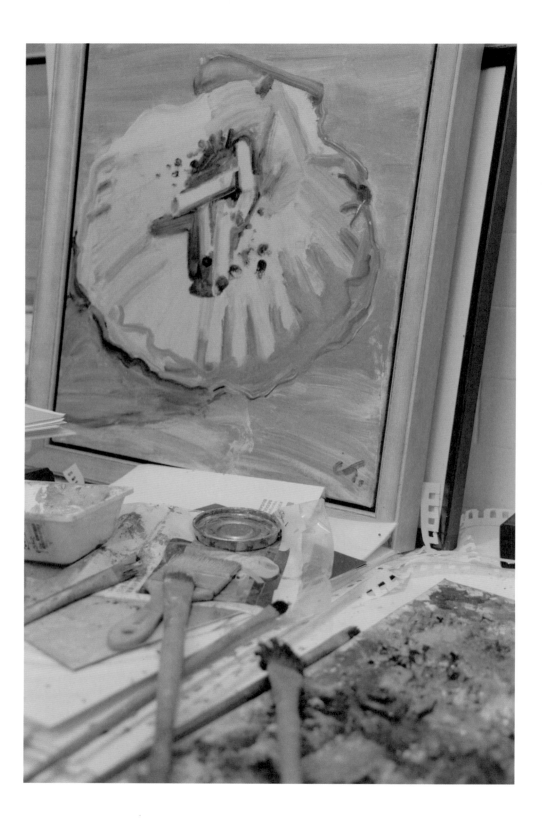

사이에 많은 것이 변했고 세 번째 만남에서 작가는 이전과 다른 환경에서 작업하고 있었다. 스튜디오 콘크리트가 문을 닫은 후 진행된 그와의 마지막 인터뷰에서는 어쩐지 긴장한 채로 질문을 건넸지만, 특유의 다정함과 침착한 모습은 여전했다. 한결같이 그림을 그리고 있었고 새로운 기회에 기꺼이 뛰어든 상태였다. 포커스 아트 페어 뉴욕 2024를 통해 처음으로 해외 아트 페어에 작업을 선보이게 되었다는 반가운 소식과 함께 이를 한창 준비 중이었던 그의 근황은 많은 것이 바뀜과 동시에 많은 것이 그대로였다. 그림에 대한 단단한 신념과 삶에 대한 따뜻한 시선의 일관성은 전보다 늘어난 작업실 속 캔버스의 그림을 보며 확인할 수 있었다. 선은 더 부드러워졌고, 천천히 시간을 갖고 채색된 컬러 레이어는 따뜻했다. 변한 것도 있었다. 마커 드로잉과 아크릴 물감을 주로 사용하던 작업 방식에서 매체를 확장하여 유화를 시작한 것이다.

마지막 인터뷰에서 만난 권철화는 여러 면에서 자신을 팽창시키는 과정에 있었다. 〈스튜디오 콘크리트〉라는 화려한 창작 집단의 멤버 중 한 사람으로서 보이지 않는 울타리 안에서 자신의 신념과 속도를 지키며 그림을 그려 오던 그는 홀로 외부(?) 예술계와 접촉했고, 오랜 시간 접하지 않았던 매체를 활용한 새로운 방식의 작업을 시작했다. 의지가 되던 친구들 없이 작업을 하는 건 외롭거나 불안하지 않느냐는 질문에 그는 특유의 낙천적인 답을 내놓았다. 「제가 원래 게으르거든요. 그래서 이전에는 내 마음이 편한 곳에서 다른 건 신경 안 쓰고 작업만 할 수 있는 게 좋았던 거 같아요. 그러다 갑작스럽게 모든 것이 종료된 시점을 맞이하면서 나를 동굴에서 꺼냈어요. 더 활동적으로 변해서 세상으로 넓게 뻗어 나가 볼까 하는 마음이 들던 참이었는데, 아트 페어 제안이 온 거죠. 혼자서 우당탕할 거 같은 느낌도 있지만, 미국의 미술 시장을 만날 수 있는 기회에 대한 기대감도 커서 흔쾌히 나가겠다고 했어요. 전과 다른 고민도 시작되었고요. 전처럼 그림 한 점, 한 점에 대한 고민이 아니라, 저라는 작가를 처음 접하는 관람객에게 제가 어떤 작업을 하는 사람인지를 알리는 것에 대한 고민도 시작했어요. 떨리기보다는

권철화

기대되죠. 앞으로도 어떤 상황이 펼쳐지건 남은 생 내내 그림을 계속 그려
나가리라는 것을 이 시간을 통해서 확인한 셈이기도 해요. 그래서
두근거려요.」

고요하고 단단하게 팽창해 가는 세계

interview

스튜디오 콘크리트가 문을 닫았어요. 설립 멤버로서
작가님보다 아쉬운 사람은 없겠지만, 크리에이티브한
활동을 보여 온 창작 집단의 활동이 종료되었다는 것에는
아쉬움이 생기네요. 그간 어떻게 지냈나요?

계속 작업했어요. 아시다시피 스튜디오 콘크리트를 종료하면서
다사다난한 시기를 보냈던 거 같고요. 함께 운영해 온 친구들과 상의한
끝에 그렇게 결정했어요. 마음 복잡한 일들이 있었지만, 작업은 계속 이어
갔어요. 이 일을 계기로 개인적으로는 새로운 시기를 맞이했고, 많은 것이
바뀌었기에 어쩌면 반강제적으로 그간 살아오던 방식의 틀을 벗어나 많은
부분을 배워 가는 중이에요. 사실 저는 어떤 면에서는 굉장히 게으른
사람이거든요. 그래서 스튜디오 콘크리트 안에 있는 동안은 더 큰 전시, 더
넓은 세상을 만나기 위해 굳이 커다란 모험이나 거창한 시도를 하지
않았어요. 그동안은 제 마음이 편한 곳에서 다른 것에 대한 고민은 최대한
적게 하면서 작업만 한 거죠. 누군가에게는 안이한 생활로 보였을지
모르겠지만 저는 아주 만족스러웠어요. 작업만 이어 갈 수 있다면 불만이
없었거든요. 그러다 일상의 중심이었던 많은 것이 갑작스럽게 종료되자
생각을 정리하게 되더라고요. 그간의 안락한 곳에서 보호받으며 웅크리고
있었다면 이제는 자신의 힘으로 세상을 향해 멀리 뻗어 가야겠다는
결심이 비로소 들었어요. 언젠가 기회가 오면 해봐야지 했던 막연한 일도

권철화

시도하게 되었고요. 그렇게 마음먹은 시점에 포커스 아트 페어 뉴욕 2024에서 전시 제안이 왔어요. 첫 해외 아트 페어를 준비하면서 바쁘게 지내고 있었습니다.

소속 갤러리도 없이 첫 해외 아트 페어 진출이라니,
어떻게 시작하게 되었는지 궁금해요.

우연히 좋은 기회가 닿았다는 말이 맞을 거 같아요. 지인 중에 뉴욕에 사는 한국인이 있었어요. 그가 포커스 아트 페어 뉴욕의 운영진을 소개해 줬어요. 그 미팅이 좋았어요. 대화가 잘 통했고, 저 역시 서울에서만 작품을 보여 왔으니 해외 관람객들에게 전시를 보여 줄 수 있는 좋은 기회라고 생각되어서 함께하게 되었죠. 2024년 5월에 선보일 예정인데 2023년 연말에 미팅을 하고 제안받았어요. 다행히 미팅이 전시 참가로 연결되는 과정이 자연스러웠어요. 새로운 도전이지만 혼자서 달걀로 바위 치기를 하는 막연함은 없어요. 좋은 사람들과 함께 새로운 도전을 하게 되어서 걱정은 많이 하지 않고 있습니다. 〈미국의 미술 시장은 어떨까〉라고 막연히 떠올려 본 호기심을 해결할 기회이기도 하고요.

아트 페어를 통해 뉴욕에 화가 권철화를 처음 소개하는
자리에서는 어떤 이야기들을 보여 주기로 했나요?

대주제는 정해져 있어요. 제가 참여할 이번 페어의 주제는 〈공존〉이에요. 포커스 아트 페어 뉴욕은 매번 주제를 정하고 작가들에게 알려 준 다음, 그 주제에 맞는 작업을 보여 주는 방식으로 전개해요. 다행히 최근 집중하고 있었던 작업이 그 주제에 부합했어요. 최근 들어서 나무와 자연을 많이 그리고 있었거든요. 그간의 작업 연장선에서 페어의 주제를 연결할 수 있었어요. 나무와 자연은 공존의 환경에서 풍성해질 수 있는 것들이니까요. 이런 식으로 새로운 방식으로 전시를 준비하다 보니 새로운 것들을 많이 배워요. 예전에는 하나의 캔버스에 어떤 그림을

「Head of a man 4」, 2024년

채울지 단편적으로 고민하는 데 그쳤다면, 이제는 큰 그림을 보려고 해요. 전시 전체를 관통하면서 묶어 주는 큰 주제, 큰 기획이요. 덕분에 〈나〉라는 작가를 소개하기 위해 그간 그려 온 작품 중 어떤 것을 선보일지, 이들이 보여 주는 바는 뭔지에 대해 고민하는 시간을 가졌어요. 그 시간이 즐거웠어요. 덕분에 아직도 성장할 수 있다고 느끼면서 더 즐거웠어요.

이전의 작품은 인물이 많이 등장했어요. 사랑을 주로 다루기도 했고요. 나무를 많이 그리게 되었다고 하니, 주제의 변화가 있었는지 묻지 않을 수 없네요.

주제의 변화가 있었냐면 그렇지 않아요. 주제의 확장이 있었다는 설명이 더 적합할 거 같아요. 〈사랑〉은 여전히 제 모든 작품 속에 녹아 있는 주제이면서 개인적으로는 살아가는 의미라고 할 수 있는 인생의 키워드예요. 그 점은 바뀌지 않았지만 무언가 달라진 듯 보였다면, 그간 사람과 사람의 모습을 통해서 이를 표현하던 작업 방식의 범위를 확장했기 때문일 거예요. 인물 간의 감정을 넘어 살아가면서 접하는 많은 것에서 제가 느끼게 되는 다양한 감정을 그려 보고자 결심했어요. 나무를 포함한 자연을 소재로 그리면서 그 색이 다채로워졌죠. 자연을 바라보면서 내면에서 피어나는 감정의 변화 같은 것들이죠. 사랑과 환희만 있는 것이 아니고 일종의 쓸쓸한 마음과 고독에 관한 감정들도 담았어요.

쓸쓸함이나 고독이라는 단어가 마음에 걸리는데요. 외로움을 많이 타나요?

제가 말한 쓸쓸함은 외로움과 좀 달라요. 어떤 풍경을 바라보면서 드는 감상적인 헛헛함 같은 거예요. 여전히 쓸쓸하고 고독하지만, 그 안에 즐거움이라는 감정이 깔려 있을 때가 있거든요. 다른 작가들은 모르겠지만 저는 그 시간을 즐겨요. 혼자라서 조금은 허전하지만 그

고요한 고독 속에서 몰입해서 작업하는 순간들이요. 그런 시간이
저에게는 꼭 필요한 거 같아요. 그래서인지 외향적으로 되고 싶은데도
자꾸 만나는 사람만 만나고, 한정적이고 제한적인 생활을 하게 되는 거
같아요.

대외적으로 얼굴과 이름이 많이 알려져 있기는 하지만,
아직은 미술계에서 자신을 알리기 위해 적극적으로
교류하거나 활동하는 모습을 보여 주지는 않았어요.

맞아요. 그런 것들이 저의 문제점이죠. 알면서 바꾸고 싶지 않기도 해요.
성격 자체가 그런 거 같아요. 요즘 사회라는 것이 작가 자신을 팔 줄도
알아야 한다고 하잖아요. 자신과 자신의 그림을 어필하고, 미술계의 많은
인사를 만나서 소통하는 것도 필요하다는데 어쩐지 그런 것들을 위해
노력하는 것에 게을러지더라고요. 어릴 때는 편견 때문에 그런 집단에
속하고 싶지 않기도 했어요. 속된 말로 일부러 〈삐댄다〉고 해야 하나?
그랬죠. 어쩌면 편견이 아니라 자격지심이었을지도 모르겠어요. 제
이력이 미술계에서 보기에는 화려하지 않고, 혼자서 그림을 그려 온 것이
전부이다 보니 그런 것도 있었을 거예요. 〈나도 끼워 줘〉라는 자세는
자존심이 상하니까 〈나 좀 더 우아할래〉 같은 고집 센 마음도 있었어요.
어릴 때는 그런 아집 같은 것이 굉장히 심하게 있었어요. 지금도 스스로
알리고자 하는 노력은 누군가의 눈에 부족할지 모르지만 그런 아집은
사라졌어요. 다행스럽게도 그 시절부터 지금까지 주위에 꾸준히 그런
저를 이해하고 응원하는 사람들이 있었던 덕분인 거 같아요. 직접 말하긴
좀 그렇지만 〈그 고집 세던 아이가 좋은 사람들을 만나서 잘 컸다〉는
생각을 종종 해요.

최근에 SNS를 없앴어요. 작업을 알리기 꽤 유용한
수단인데 이유가 있나요?

권철화

「Dance again 2」, 2024년

정확히 2023년 12월 31일에 없앴어요. 하하, 새해 다짐이었거든요. 사실 1월 1일에 없애려다가 너무 티가 날 거 같아서 하루 전에 없앴어요. 그런데 생각보다 되게 좋아요. 휴대폰을 잃어버렸을 때 불안감도 있지만, 해방감도 있거든요. 무언가에서 벗어났다는, 그런 게 느껴졌어요. 아무래도 인스타그램 같은 것을 하다 보면 사람들에게 보여 주고 싶고, 자랑하고 싶은 욕구가 건드려지는 듯해요. 어느 날 보니 그런 것들에 나의 습관과 하루의 많은 부분이 지배당하고 있더라고요. 그 생각을 많이 하게 되면서 없앴어요. 타인에게 나를 알리고 이해받으려는 시간을 줄이고, 나 자신에게 집중하면서 살고 싶었거든요. 지금은 어느 정도 자유를 느끼고 있어요. 말씀한 것처럼 홍보 수단으로서는 유용하지만 아직은 다시 해보고 싶다는 생각을 안 하고 있어요.

> 작가로서의 자신을 알리기 위한 일종의 홍보 활동에서는 적극적인 모습을 보인 적 없는 것에 비해 과거에는 배우, 모델, 패션지 에디터 등을 하면서 눈에 띄는 일들을 했어요. 그런 일들은 왜 선택했었나요?

부끄러운 고백이지만, 돌아보니 당시에는 별생각 없이 살았더라고요. 어떤 고찰이나 계획을 갖고 미래를 설계해서 진로를 택했던 것이 아니라 〈돈 벌어야 하는데 이거 해볼까? 아니면 이걸 해볼까?〉 이런 식으로 방향을 잡았어요. 특히 배우 경력에 도전했던 시절이 가장 심했던 거 같아요. 제가 연기를 너무 못했거든요. 오디션을 백 번 가면 백 번 다 떨어질 정도였어요. 소속사 사장님도 이해를 못 할 정도로 유리한 조건의 오디션에서도 떨어졌어요. 그때 어떤 분은 제 눈빛이 죽어 있다고 지적했어요. 돌아보면 그런 결과는 당연한 거였어요. 연기와 모델에 도전했던 이유가 배우가 되면 그림을 그리며 살기 더 쉽지 않을까 하는 마음 때문이었거든요. 배우가 되어서 돈을 잘 벌고, 인지도를 쌓고 나면 화가로 성공하기 더 쉽지 않을까 하는 마음이요. 잘되지 않은 것이 당연하고 마땅하죠. 멍청하게 살았던 거 같아요. 일부러 스스로에 대한

권철화

객관화를 강하게 하는 것이 아니라 실제로 그 시절에는 그렇게 지냈어요. 지금도 제 인생에서 가장 잘한 일 중 하나가 배우 일을 그만둔 것으로 생각해요. 그래서 그만두고 나서 힘들지 않았어요. 노력했다면 그 열매를 못 딴 거니까 힘들었을 거 같은데 주변에서 잘생겼다고 하니까 그러면 배우가 쉽게 되는 건 줄 알고 도전했으니 잘되지 않아도 당연한 거죠. 그토록 그림을 그리며 살기를 원했다면 그림을 그리는 삶을 선택하는 게 맞는 거였어요.

그림은 언제부터 그렸어요?

기억할 수 있는 가장 어린 시절부터 쭉 그렸어요. 아주 어릴 때도 색칠 공부 책을 사주면 그렇게 좋아했대요. 어린 시절 기억 중에 시골 할아버지 댁에 가서 두꺼운 달력을 찢어서 뒷면에 크레파스로 그림을 그리던 기억이 나요. 그게 무척 즐거웠던 거 같아요. 그런데 대학을 가기 전에 화가는 되지 말아야겠다고 결심한 계기가 있었어요. 중학생 시절 무척 친했던 친구의 아버지가 유명한 화가셨거든요. 그런데 어느 날 친구가 그랬어요. 〈철화야, 너는 절대 화가 하지 마. 내가 걱정되어서 그러는데 돈을 못 버니까 하지 마. 우리 집만 봐도 부모님이 돈 때문에 종종 싸우셔.〉 그 말이 인상 깊었나 봐요. 그 말을 듣고 〈아, 내가 가장 좋아하는 것이 그림을 그리는 일인데 이걸 직업으로 삼으면 내가 고통받겠구나. 그럼 그림을 직접적으로 그리는 일 말고 그 언저리의 어떤 일을 찾아보자〉 했거든요. 그래서 패션 디자인학과로 진학했었어요. 그 뒤로는 앞서 이야기한 일들을 거쳤고요.

그 모든 과정을 거쳐 결국 그림으로 돌아왔어요. 다행스럽게도 그림을 그려서 생활할 수 있을 정도로 젊은 화가로서는 비교적 성공했고요. 그럼에도 불구하고 그림을 그리다 보면 괴로운 순간이 없진 않을 텐데요.

「나는 당신」, 2022년

맞아요. 괴로운 순간들이 오죠. 작가로서 꾸준히 생계를 이어 갈 수
있을까에 대한 고민이 완벽히 해결된 것은 아니지만 가장 괴로운 것은
역시 그림이 얼마나 나아지고 있는가, 내 마음에 드는가의 기준에 미치지
못할 때인 거 같아요. 그런 괴로움은 아직도 진행형이에요. 그래서 더
꾸준히 그리려고 하지만요. 〈내 그림이 정말 잘 그리는 사람의 그림이
맞을까?〉 하는 질문과 불안은 늘 떠올라요. 그런 감정들이 저를 계속
연습하게 하고, 아직 부족하다는 생각이 들 때마다 더 노력하게 하죠.
솔직하게 말씀드리면 어떤 순간에는 저 스스로 떳떳하지 못한 기분을
느끼게 하는 작품과 마주하기도 해요. 그럴 때면 자신을 훈계하게 되죠.
〈아직도 너무 부족하구나, 계속 연마해야 하겠구나〉 하는 식으로요.

> 작업하면서 가장 많이 고민하는 것이 있다면 뭘까요? 앞서
> 언급한 것처럼 테크닉에 대한 부분일까요?

그런 것과는 다른 고민을 하고 있어요. 〈잘 그릴 것〉에 대한 고민은 멈춘
적이 없어요. 그래서 계속 그려 온 거 같고요. 하지만 작업할 때 이보다 더
많이 집중하고 고민하는 것은 작품 속에 담기는 것들이에요. 그림을
그리다 보면 어떤 방식으로든 제 삶이 들어갈 수밖에 없더라고요. 일상의
다양한 상황과 감정 속에서 나름 고군분투하며 살아가는 모습이라든지,
그림에 대해 〈어떻게 해야 하지? 어떻게 그려야 되지?〉 이런 고민을
거듭한 흔적들이 작품 속에 묻어나요. 의도적으로 드러내지 않아도
자연스럽게 묻어나는 거 같아서 내가 지금 어떤 고민을 하고 있는지, 어떤
생각들에 집중하는지를 관찰하고는 해요. 그런 마음과 관계없이 어떤
때는 그저 원하는 만큼 안 그려지는 때가 있죠. 그런 순간이 오면 당연히
고통스러워요. 하지만 고통스럽다는 마음의 바닥에는 늘 〈어쨌든 이렇게
살 수 있어서 즐겁다〉는 감정이 깔려 있어요. 그 즐겁다는 감정은 아마도
지금 힘듦이 다음 스텝으로 가기 위해 필요한 과정이라는 걸
무의식적으로 알고 있기 때문인 거 같아요.

그런 마음 때문에 작업을 안 하고 싶었던 적은 없어요. 제 작업을 가장
많이 보게 되는 사람이 저 자신이잖아요. 무엇을 그려야 할지
막막해지거나, 내 그림이 너무 이상해 보이는 날도 있거나, 오늘 봤을 때는
괜찮았는데 내일 와서 다시 보면 같은 그림이 이상해 보인다거나 하는
날들이 있어요. 그럴 때면 나는 그림을 잘 그리고, 좋아해서 시작했는데 그
기본 소양이 제대로 갖춰지지 않은 사람은 아닐까 하는 자괴감이 드는
날도 있어요. 그런 날이면 다른 사람들이 봐도 그렇게 느낄 거란 생각이
들어서 괴롭더라고요. 그래서 그런 감정을 극복하기 위해서 노력했어요.
결국 창작자로서 이런 순간들은 피해 갈 수 없다는 생각을 최대한
이성적으로 받아들여 보려고 노력해요. 그런데도 그런 것들이 계속해서
고통을 주죠. 하지만 그런 것들 때문에 계속 그리게 되는 거 같기도 해요.

그런 괴로움 때문에 계속 그림을 그린다고요?

네, 그런 고통스러운 순간들이 생각보다 자주 찾아오거든요. 그럼에도
불구하고 매일 작업실에 나와서 그림을 그림으로써 그런 감정이랄까
슬럼프를 깨부수는 거죠. 그건 그리는 행위로만 극복할 수 있어요. 그런
시간이 있어 왔기에 내가 더 나은 표현 방식을 가질 수 있지 않을까 하는
생각도 해요. 언젠가 궁극적으로 원하고 마음에 드는 곳에 도달할 수
있도록 돌아가듯 그 둘레를 계속 걷는 거죠. 중요한 것은 그런 시도를
멈추지 않는 것인 거 같아요. 그렇게 계속 깨어지고 노력함으로써
매몰되고 싶지 않은 마음도 있고, 더 발전하고 싶은 마음도 있죠. 하지만
가장 중요한 것은 그 작품이 먼저 제 마음에 들어야 하는데, 그 마음에
들지 않는 시기가 길어지게 되면 엄청 괴롭거든요. 〈여기서 조금 벗어나서

권철화

「Head of a man 6」, 2024년

한동안 그리지 말고 쉬어 볼까, 혹은 비워 볼까)라는 마음이 들기도
하는데 결국엔 돌아와서 계속 작업하게 되더라고요. 도망가지 않음으로써
성장하고 있다고 믿게 되면서 이런 시간도 즐기게 됐어요.

그림을 그리는 것 외에 가장 많이 마음을 쓰는 일이
있다면 뭘까요?

아마도 애인과 보내는 시간일 거 같아요. 저는 마치 회사원처럼 제 나름의
작업 시간대를 정해 두고 그 안에 다 쏟아 내려고 해요. 연인이 퇴근할 때
만나서 함께 식사하고 수다도 떨려면 효율적으로 시간을 써야 하니까요.
저는 사랑꾼이에요. 살아오면서 진짜 주야장천 사랑만 추구했던 거
같아요. 마치 사랑이 전문 직업인 사람처럼요. 어쩌면 그냥 한량일지도
모르죠. 한 사람을 사랑하고 좋은 관계를 맺어 가는 것이 그냥 너무
좋아요. 행복하고, 사는 이유입니다. 다른 가치는 다 그 아래에 두었어요.
그림을 그리는 것은 제가 살아가는 방식이에요. 누군가 제게 유치하게
〈그림이야? 사랑이야?〉라고 묻는다면 저는 기꺼이 사랑을 택할 거 같아요.

낭만적인 답이네요. 개인적으로 예술가가 세상에 꼭
필요한 이유가 마음을 움직이는 힘 때문이라고
생각하는데요. 작가님을 보면서 예전에 그런 생각을
했었다는 것이 다시 기억났어요.

저 역시 예술가가 필요한 이유에 대해 고민했던 적이 있어요. 〈이런
그림이 가치가 있을까? 살아가는 데 있어서 이 예술 작품이 그렇게 필요한
존재일까?〉 같은 질문을 끊임없이 스스로에게 했어요. 이런 질문이
필요했던 이유는 내가 제일 잘하는 일은 그림을 그리는 건데, 이 일을
사실은 세상에 전혀 도움 줄 일이 없거나 불필요하지 않을까 하는 생각을
하게 되더라고요.

권철화

찾았죠. 조금 개인적인 감상이긴 하지만요. 이젠 오래된 이야기인데
오래전에 파리를 방문했을 때 퐁피두 센터에서 열린 데이비드 호크니의
전시를 보러 간 적이 있어요. 사실 일부러 찾아간 것도 아니고, 우연히 그
전시가 열리기에 가서 봤던 건데 그때 정말 크게 감동했죠. 작가로서
탐구하는 마음이 아니라 순수한 관람객으로서 완전히 감동했어요. 〈아,
이거지. 이거 하나면 되는 거지. 이렇게 마음을 움직일 수 있다면.〉 그런
마음으로 나왔던 거 같아요. 잘 그리고 싶은 화가의 마음으로 봐도 너무
좋은 작품들이었고, 호크니가 펼치는 세계관도, 영감도 너무 좋았어요.
그전에는 그의 그림이 뭐랄까, 조금 보송보송하고 동화 같다는 편견을
가지고 있어서 그의 작품을 좋아하지 않았거든요. 그런데 제대로 전시를
접하고 나서 그게 편견이었다는 것을 알게 되었어요. 그 경험이 굉장히
힘이 됐어요. 〈작가가 필요하겠구나, 이 세상에도.〉 이런 확신을
얻었거든요. 작가란 영혼의 밑바닥을 건드리는 사람들이구나 하고
생각했어요. 내면에 침잠해 있거나 잠자고 있는 세상에 감응하는 마음을
깨우는 일을 하는 사람들이요.

데이비드 호크니의 작품을 제대로 접하기 전에는 그를
그리 좋아하지 않았다고 했는데, 문득 좋아하는 작가는
누구인지 궁금해졌어요.

어릴 때부터 프랜시스 베이컨을 정말 좋아했어요. 지금도 여전히
좋아하는 작가이고요. 그가 가진 어두운 마력이 굉장히 관능적이다고
느껴졌어요. 그런 것들을 보여 줄 수 있는 작가가 되고 싶었죠. 굉장히
멋있다고 생각했어요. 그런데 그림을 그리기 시작한 초기에 그의 흔적을
쫓으면서 표현하고 싶은데 잘되지 않더라고요. 시간이 한참 지난 뒤에야
알게 된 건 저는 그런 것을 지닌 사람이 아니란 거였어요. 저는 베이컨과
다른 사람이고 굳이 분류를 하자면 호크니와 같은 종류의 색채를 지닌

사람인 거 같아요. 베이컨을 좋아했던 것은 어쩌면 제가 갖지 못한 면을 지녀서 더 동경하지 않았나 싶기도 해요. 어떤 사람들은 드로잉이나 그림 스타일이 피카소의 그림체를 닮았다는 말을 많이 해요. 기본적인 조형 단위를 운용해서 만드는 그림들이 그의 초기 큐비즘을 떠올리게 한다는 평도 있었어요. 그래서 과거에 피카소 뮤지엄에 가서 그의 작품을 찾아본 적이 있어요. 처음으로 그의 그림을 제대로 여러 점 보았는데 어떤 말인지 알 거 같았어요. 어쩌면 저도 모르게 은연중에 그에게서 영감을 받았을지도 모르겠다는 생각도 했어요. 세상에 좀 덜 알려진 그의 작품 몇 점에서는 색을 쓰는 방식과 성격이 급해 보이는 흔적들, 그리고 인물의 흐트러짐을 포착하고자 하는 마음이 비슷하더라고요.

>색을 쓰는 방식에 관한 이야기가 나와서 말인데, 최근에
>재료를 바꾼 거 같아요. 예전에는 마커와 아크릴 물감을
>주로 썼던 거 같은데 바뀌었나요?

최근에 유화 물감에 손을 대기 시작했어요. 그전에는 오랫동안 마커로 드로잉을 그리거나 아크릴 물감을 썼고요. 예전에 제가 정말 좋아하는 펜은 꽤 두꺼운 유성 매직펜이었어요. 언젠가 스튜디오 콘크리트에서 갑자기 그림을 그려야 하는 상황이었는데 다 떨어진 거예요. 급한 대로 편의점에 가서 얇은 유성 매직펜을 사서 그림을 그렸는데 너무 좋더라고요. 써보자마자 〈이게 무척 마음에 드는데 혹시 판매를 중단하면 어떻게 하지?〉라는 마음이 들어서 다시 가서 한 번에 많이 사뒀어요. 사람마다 있을 거 같은데 저와 정말 잘 맞는 물건이 있잖아요. 저는 드로잉할 때 그리는 종이도 좋아하는 얇은 두께가 있어요. 그래서 스케치북도 그것만 사요. 그렇게 좋아하는 도구들을 손에 쥐고 그리면 뭔가 한 몸이 되는 느낌이 있어요. 다른 수많은 재료가 있지만 너무 재미있어서 줄곧 그 재료들만 사용했었어요. 유화는 마르는 데 시간이 너무 오래 걸려서 이전에는 시도를 안 했었죠.

권철화

「사라지는 것들 2」, 2021년

그간 유화를 하지 않았던 이유는 제 성격과 맞지 않는다고
생각해서였어요. 물감이 마르는 데 시간이 걸리는 재료이다 보니까 앉은
자리에서 그림을 완성하고 싶어 하는 저와 맞지 않는다고 생각했어요.
그런데 오랜 시간 아크릴 물감으로만 작업하다 보니까 유화라는 특정
재료가 가지고 있는 무게감을 따라갈 수 없는 부분이 있더라고요. 그래서
시도해 보면 좋겠다고 생각하던 참이었는데 추천해 준 친구가 있었어요.
〈아마 유화를 시작하게 되면 유화 냄새를 좋아하게 될 거다〉라고. 그 후에
작년 하반기부터 작업을 시작했는데 유화 물감 냄새가 참 좋더라고요.
너무 오래 맡고 있으면 어지럽긴 한데, (웃음) 그 안에서 작업하는 것이
좋아졌어요. 그런데 처음에는 유화 붓을 사서 그림을 그리면서 뭔가 한 끗
차이로 마음에 들지 않는 표현이 계속 나오는 거예요. 그래서 한동안
〈대체 뭘까, 재료가 바뀌면서 내가 어떤 필요한 갈등의 시기를 겪는
걸까〉라는 물음표가 계속 떠올랐죠. 그 또한 사실이긴 한데 그저
적응하기엔 석연치 않은 점이 있었어요. 그러다 어느 날 화방을 갔는데
동양화 붓을 사보고 싶은 거예요. 그 붓을 사서 유화 작업을 했는데, 너무
재미있더라고요. 제가 표현하고자 했던 느낌들과 맞닿는 부분이 확실히
있었어요. 평소에 펜으로 드로잉할 때 마커 중에서 촉이 납작한 것들이
있거든요? 이런 것들은 얇게도 그려지고 두껍게도 그려지잖아요? 저는
그런 게 싫었어요. 그럴 때 어떤 강약 조절의 변화만 있고 두께가 변하지
않는 것들이 좋았죠. 이 일정함 속에서 내가 변화를 주는 게 좋은 거예요.
그 느낌이 동양화 붓의 촉에 있더라고요. 그 뒤로 즐겁게 그리고 있어요.
유화 작업을 하면서 붓을 씻는 과정에서 나는 달그락 소리를 즐기면서요.

그럼에도 불구하고 이전의 재료에 비해 물감이 마르는
속도가 많이 차이 날 텐데, 답답하진 않나요?

사실은 그래서 아직도 고군분투 중이에요. 매체가 달라지니까 거기서

고요하고 단단하게 팽창해 가는 세계

나오는 낯가림도 있고요. 그래도 작업해 보기 전에 생각했던 것보다는
빨리 마르더라고요? 하하. 제 편견보다는 빨리 말라서 다행이에요. 사실
저의 채색 취향이 조금 건조한 느낌을 주긴 해서 오일을 많이 쓰지 않고
재료의 질감 자체가 조금은 되직한 터치를 좋아해요. 아마 그 덕분에
마르는 속도가 좀 더 빠른 거 같기도 해요.

> 그림을 그릴 때 주로 어떤 생각들을 하나요?

그저 몰입 그 자체의 시간인 거 같아요. 그 순간에 조금의 사색이나
개인사가 섞여 들어가면 집중하지 못하고 있다는 증거가 아닐까요? 작가
중에는 〈나는 무엇을 그리겠다〉고 미리 계획하고 시작하는 사람들이
있는가 하면 손이 먼저 나가는 타입들도 있는데 저는 후자예요. 기획을
디테일하게 하고 그리기 시작하면 상상력에 한계가 느껴지거든요. 그래서
손이 먼저 나가면서 찾아 가죠. 흐름에 완벽히 몰입하다 보면 이런 그림이
나오거나 저런 실루엣이 나오기도 하고. 나도 모르게 제가 상상한 것들을
찾아 가는 탐험가 같은 기분으로 작업해요.

> 저뿐만이 아닐 거 같은데, 작가님의 드로잉을 좋아하는
> 팬들이 많아요. 실제로 드로잉을 꽤 많이 그리는
> 작가이기도 하고요. 드로잉의 매력이 뭔가요?

앞서 말했듯이 성격이 급한 편인 데다 손이 먼저 나가는 타입이다 보니
드로잉 작품이 많아진 거 같아요. 머릿속에 떠오르는 것이 있으면 드로잉
작업이 가장 좋거든요. 스케치하지 않고 바로 그리는 과정들이
재미있어요. 드로잉은 나만의 상상력을 빠르게 하고 싶은 대로 자유롭게
표현하는 어떤 행위적인 부분에 집중하는 것에 가까워요. 나의 액션이
표현 그 자체가 되어서 발현되는 거죠. 채색은 장르가 조금 다른 거
같아요. 드로잉이 순간적인 감정이라면 채색은 깊이 생각하고 은은하게
발현하는 일종의 로맨스 같아요. 캔버스를 앞에 두고 바라보면서 천천히

권철화

다양한 감정을 불어넣으며 완성해 가는 거죠.

　　　그렇게 그린 그림이 정말 완성되었다고 느끼는 순간은
　　　언제인가요?

결국 정답은 그런 거 같아요. 내 눈에, 내 마음에 들 때까지.

　　　언젠가 그림을 그만 그리게 된다면 그게 언제일 것
　　　같아요?

음, 아마 제가 죽는 날이 아닐까요? 팔이 잘리지 않는 한 계속 그릴 거
같아요. 아니, 아마 저는 팔이 없어진다고 해도 입으로라도 붓을 물고 그릴
거 같아요. 그림을 그린다는 것은 줄곧 저에게 있어서 살아간다는
의미였거든요. 살아 있는 한 아마도 쭉 그릴 거 같아요.

　　　일종의 울림이 있는데요. 끝을 이야기했지만, 시작을 다시
　　　묻고 싶습니다. 언제 처음으로 〈나는 작가로
　　　살아야겠다〉고 생각했는지 기억나요?

아뇨. 그러니까 정신으로는 인지하지 못했는데 몸은 알고 있었던
느낌이에요. 사람은 어떤 것이 하고 싶으면 행동하잖아요. 자신이 있고
싶은 곳에 발이 있다고들 하죠. 어떤 사람을 보고 싶지 않으면 그와
멀어지듯이 몸이 있는 곳에 제가 원하는 것이 있으리라고 생각하는데,
돌아보니 제 몸은 계속 그림을 그리고 있었어요. 모델을 하건 무엇을 하건.
그래서 알게 됐어요. 나는 그림을 그릴 사람이었나 보다 하고요.

「Head of a man 3」, 2024년

나침반 없이 나선
길을 찾는 법

김참새

〈김참새〉 하면 떠오르는 일련의 형상이 있다. 다섯 살 아이의 스케치북을 엿본 듯한 명랑한 색감과 그림체. 자신을 마주하고 있는 관람객을 외면한 채 슬그머니 옆으로 돌린 시선. 동그란 몸과 얼굴을 한 올빼미를 닮은 커다란 발을 가진 새. 캔버스를 가득 채운 단순한 선의 도상들은 시선을 사로잡는 강렬한 색으로 채워져 작품을 마주한 이들의 머릿속에 제법 오랜 시간 잔상을 남기며 작가와 작품을 기억하게끔 한다. 프랑스 낭시 국립 고등 미술 학교를 졸업하고 한국에서 직장 생활을 하겠다고 마음먹고 귀국을 준비하던 중 우연히 창작하는 삶을 시작하게 되었다. 이후 줄곧 친동생이 지어 준 김참새라는 예명을 썼다. 음반 아트 워크란 무엇을 하는 일인가 하는 단순한 호기심으로 뛰어들어 음반 작업을 한 바 있다. 정준일, 뜨거운감자, 마이큐, 박원 등의 뮤지션들이 협업을 제안하면서 다양한 앨범 작업을 통해 고유의 비주얼 감각을 선보일 수 있었다. 그녀를 눈여겨본 것은 뮤지션들만이 아니었다. 당시 문화 마케팅을 통한 브랜딩을 성공적으로 이끌었던 현대카드가 협업을 제안해 왔고, 패션 매거진 『엘르』의 의뢰가 이어지며 일러스트레이터 활동을 시작했다. 〈졸업과 동시에 붓을 꺾었다〉라던 각오가 무색하게 귀국과 동시에 화구 대부분을 다시 사야 했을 정도로 얼결에 시작했지만, 어느새 10년이 넘게 창작 활동 중이다. 초기에는 일러스트레이터 또는 비주얼 디렉터 일을 겸했지만, 최근 몇 년간은 개인 작업에 전념 중이다. 다방면으로 활동해 온 만큼 그녀의 작업 리스트는 풍성하다 못해

김참새

엄청나다는 표현이 어울릴 정도다. 현대카드, 라이카, 몽블랑 등 아티스트 협업에 친숙한 브랜드 외에도 JTBC, EBS 같은 방송 협업, 카카오톡, 카카오프렌즈와 같은 채널에서도 작업을 선보여 왔다. 『엘르』, 『하퍼스 바자』, 『노블레스』, 『보그』 등의 매거진 작업은 감각적인 것에 민감한 여성 팬층을 확보하는 기반이 되었다. 그러나 이 길고 화려한 이력에도 불구하고 김참새가 소위 스타 작가로 주목받게 된 것은 이들을 통해 얻은 후광 덕분이 아니었다. 종국에는 고유의 작업을 하겠다는 작가 의지를 그녀가 내려놓은 적이 없었기 때문이다. 지난 10여 년의 시간 동안 다양한 활동을 하면서도 꾸준히 작품을 선보인 그녀는 2016년 스튜디오 콘크리트에서 연 첫 개인전 「L'emtion」을 시작으로 2023년 「Fatigue of effect」까지 총 여섯 번의 개인전을 열었고, 아트 부산 등 아트 페어를 포함한 크고 작은 규모의 그룹전에 수차례 참가하며 작가로서의 자신을 증명해 왔다.

그림이 마음에 위로를 준다는 것은 사실이다. 개인적인 고백을 하자면 작가 김참새와의 첫 만남이자 첫 인터뷰에서 그 사실을 손에 잡히듯이 확인한 적이 있다. 그녀와의 첫 만남 당시 하필 마음의 동요가 큰일을 겪은 후였고, 꽤 불안정한 상태로 구기동 작업실을 찾았다. 먼저 청한 인터뷰였지만 호출된 약속에 불려 가기라도 하듯 형식적인 질문지를 손에 쥐고 찾아갔던 낯선 동네의 낯선 건물. 낡고 커다란 상가 혹은 레지던스쯤 되던 건물로 들어서며 알 수 없는 불편한 마음을 갖고 문을 두드렸던 기억이 희미하게 남아 있다. 곧 김참새가 문을 열고 나왔고, 이어 그녀의 뒤로 북한산 풍경이 비치는 창으로 쏟아지던 햇살이 알 수 없는 안도감을 주던 기억도. 서로 짧은 소개와 목례를 나누고 테이블을 가운데 둔 소파에 앉는 순간 특유의 고요한 리듬이 있는 목소리로 김참새가 물었다. 「차 괜찮으세요?」 어색함에 뭐든 좋다고 끄덕끄덕하는 내게 그녀가 내준 나무로 된 따뜻한 다기를 받아 쥐고 나서야 작업실을 둘러보았다. 커다란 창을 통해 쏟아지는 빛과 적당한 간격을 두고 놓인 나무 테이블과 고가구, 한스 베그네르 벤치 같은 것들을 보며 〈취향이 좋은 작가네〉라는 생각에

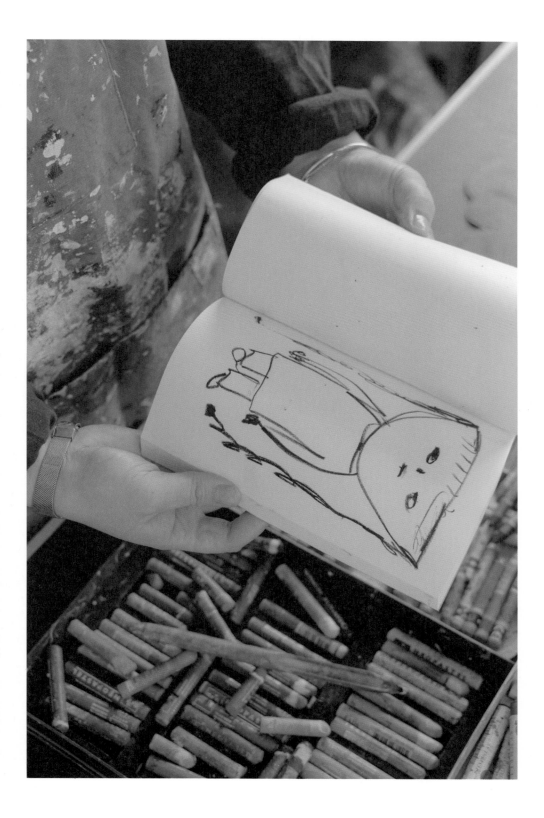

이른 후에야 벽면에 걸린 커다란 부엉이를 닮은 새의 그림이 눈에
들어왔다. 흰 몸에 빨간 다리를 가진, 내 시선을 느끼기라도 한 것처럼
슬며시 옆으로 눈길을 돌리는 새. 얄미울 법도 한데 그 모습이 귀엽다는
인상을 주는 작가의 대표 시리즈 중 하나. 그리고 적절한 공간에
의도적으로 놓인 작은 캔버스 속 소녀와 꽃 그림들. 이전에도 수없이
다양한 공간과 상황에서 마주했던 작업이었지만 붓에 들어간 힘과 터치의
방향, 물감의 냄새마저 느껴질 것처럼 가까운 거리에서 마주한 그녀의
그림들은 낯선 감각의 위로를 건넸다. 그 묘한 조우의 순간 잠시나마
마음에 쉼표가 생겨났고, 그제야 진심을 담은 대화를 시도할 의지 같은
것들이 생겨났다. 김참새 특유의 선명한 색으로 가득 채워진 캔버스는
마치 작은 조명처럼 그 주위에 생기를 불어넣어 그 앞으로 끌리듯
발걸음을 하게 하는 힘이 있다. 흥미로운 것은 형태적 또렷함에도
불구하고 작품이 전하는 메시지를 즉각적으로 읽을 수 없다는 사실이다.
외면이 수줍음으로 읽히기도 하고, 밀폐된 공간에 갇힌 붉은 다리를 가진
새는 그저 귀여운 호기심의 대상이 되기도 한다. 아름답지만 의도를 읽기
힘들다는 말을 꺼내자 작가가 답했다. 「예전에는 사람들이 그림을 설명해
달라고 하면 이미 다 표현했는데, 어째서 다시 설명해야 하는 건지 이해가
되지 않았어요. 최근 들어서는 〈오해〉라는 주제를 고민하기 시작했어요.
작품이 작업실을 벗어나 사람들 앞에 선보이게 되면 온전히 저만의
것이라고 할 수는 없지만 작품에 대한 오해, 그리고 오해가 오해를 낳는
상황이 달갑지는 않더라고요. 왜곡된 해석을 원하지 않는다면 약간의
설명이 필요하겠다고 생각했어요.」

김참새는 감정을 다룬다. 단순한 희로애락을 넘어 더 구체적인 주제와
개인의 경험 안에서 느낀 상념을 주제로 접근한다. 가령 2023년 갤러리
ERD에서 열린 「Fatigue of effect」(영향의 피로) 같은 전시가 담은
이야기는 개인을 둘러싼 주변의 환경과 인물에 의해 자연스럽게 쌓여
가는 감정과 영향을 다뤘다. 겹겹의 레이어로 두껍게 칠해진 명랑한 색의
퇴적이 만들어 낸 질감 속에는 인간 김참새가 겪어 내고 소화해 온 다층적

나침반 없이 나선 길을 찾는 법

감정이 뭉치고 쌓여 있다. 타인에게 영향받지 않는 개인은 존재하지 않는다. 우리는 누구나 타인을 사랑하고 미워하고 갈등하며, 그들로 인해 행복하고 고통받는다. 김참새가 다뤄 온 〈감정〉을 둘러싼 주제의 스펙트럼은 세밀하고 다양하다. 복잡다단한 관계 맺음의 이면을 들여다보는가 하면, 자신을 고립시켜 자아의 깊은 내면을 들여다보기도 한다. 세상의 기대와 역할에 부응하고자 개개인이 쓰고 다니는 가면에 대한 이야기를 다룬 「마스크」 시리즈가 대표적인 사례다. 가면 안에서 본연의 모습을 잃어 가다가 종국에는 자신의 진짜 모습을 떠올리기 힘들어진 사람들을 그려 내는 그녀의 붓 끝에는 작가적 비평과 한 개인으로서의 자신을 성찰하는 과정에서 빚어진 반성과 연민이 묻어 있다.

삐뚤빼뚤한 선이 만들어 낸 투박한 도상과 그 안팎을 채워 나간 단순한 색으로 인해 완성된 동화적인 그림들은 작가의 서명처럼 또렷한 개성을 드러낸다. 그녀의 그림은 이제 막 크레파스를 손에 쥔 아이의 그것처럼 또렷한 색채 선택과 서투름을 가장한 선의 흔들림으로 인해 〈사랑스럽다〉는 인상을 준다. 캔버스를 가득 채운 대상은 복잡하거나 교묘한 암호를 숨겨 두지 않는다. 수년에 거쳐 다듬어 온 자신만의 페르소나와 아이콘을 통해 작가의 다양한 상념과 감정을 드러내고 작품 앞에 선 관람객에게 하나의 주제를 제시할 뿐이다. 이 같은 대화를 시도하는 대상은 그녀의 팬들에게 익숙한 페르소나다. 어린 시절 어머니가 머리를 땋아 주던 시절을 회상하며 그려 낸 〈머리를 땋은 소녀〉와 동그란 몸에 커다란 발을 가진 새, 도형화된 꽃과 같은 형상이 그것들이다. 작가는 이 단순한 형상으로 여백을 거의 남기지 않고 캔버스를 가득 채운다. 자신에게 주어진 사각의 평면을 있는 힘껏 가득 채운 그녀의 페르소나는 마치 무언의 웅변이라도 하는 듯하다. 프레임 안을 가득 채운 일련의 대상들은 강렬한 이미지를 통해 저마다의 질문을 마주한 이들에게 던진다. 정작 자신은 상대의 시선을 외면한 채로.

김참새

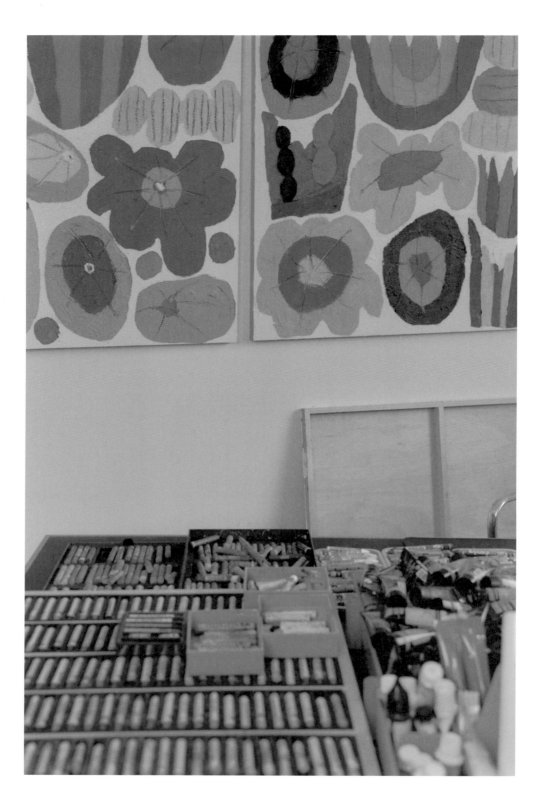

몇 가지 예외는 존재하겠지만 김참새의 팬이 되는 과정은 대개 비슷하다. 첫 번째 과정은 당연히 작품이 주는 시각적 즐거움 때문이다. 그다음은 작가의 말 또는 전시의 메시지를 통해 일종의 〈예술과의 대화〉를 통해 새 고민을 얻어 가는 과정에서 공감과 연대를 형성하게 되면서부터다. 오래전 그녀의 팬이 되는 과정에서 착실히 이 단계를 다 밟아야 했던 것을 떠올리며 김참새를 마주했을 때 들을 수 있으리라 예상하지 못했던 것은 그녀의 성장기 혹은 성장통에 관한 것이었다. 그림이 마치 아이의 것처럼 순수하고 사랑스럽다는 칭찬을 건넸을 때 그녀는 의외의 이야기를 들려주었다. 「유학 생활을 시작하자마자 벽에 부딪혔어요. 저는 어릴 때부터 그림을 그렸고, 미대 입시를 준비한 기간도 길었기 때문에 꽤 잘 그린다고 생각해 왔어요. 입학 후 1학년 때는 과를 정하지 않고 거의 모든 미술 분야를 다 배우는 시기라서 성적이 정말 잘 나왔어요. 그런데 2학년 때 아트과를 가면서부터 성적이 기대한 만큼 나오지 않더라고요. 어느 날 교수님께서 〈이런 아카데믹한 그림 속에서는《너의 그림》이 보이지 않아. 이 스타일을 버리지 않으면 졸업도 어렵고, 더 나아가서 작가도 될 수 없을 거야〉라고 말했어요. 뭔가에 한 대 맞은 느낌이었죠. 작가는커녕 내 그림이 무엇인지 보이지도 않는다니. 받아들이기도 어려웠고, 무엇을 바꿔야 할지, 바꿀 수 있을지조차 가늠하기 어려웠어요. 그때부터 〈내 것이 무엇인지〉를 고민했어요. 다양한 시도를 하다가 그림을 그리던 손을 바꿨죠. 왼손으로요.」 익숙한 것을 버림으로써 새로운 것을 찾으려는 대담한 시도였지만 과정은 고통스러웠다. 그녀에 의하면 〈손은 덜덜 떨리고, 눈은 여기 가 있고, 입은 저기 가 있는〉 그림들이 나오기 시작했지만, 그녀를 지적했던 교수들의 반응은 달랐다. 이제야 네가 자신을 찾아 가기 시작한 거 같다며 조금씩 더 노력해 보라는 그들의 응원이 당시에는 이해조차 되지 않았다. 테크닉과 완성도에 대한 높은 기준에 익숙해진 잣대를 개성과 스타일로 옮겨 가는 과정은 고통 그 자체였다. 「진짜 너무 힘들었어요. 지금 내가 하는 것이 맞는지, 틀리는지도 모르겠고. 대체 왜 좋다는 건지도 그때는 잘 몰랐어요.」 스스로를 설득하는 과정에서 녹초가 되었지만 결국 새로운 스타일을

김참새

만들어 내는 데 성공했다. 하지만 그녀는 졸업과 동시에 붓을 꺾었다. 작가는 할 수 없겠다고. 작가 양성 학교로 명성이 높은 국립 고등 미술 학교의 졸업 시험 과정은 이제 막 자신의 스타일을 정립한 김참새를 지치게 하기에 충분했다. 「졸업 심사 시험이 끝난 날, 전시장 문을 닫고 나서 정말 많이 울었어요. 내가 이 한 시간을 위해 수년을 달려왔나 싶은 복잡한 감정이 북받쳤던 거 같아요. 그때 나는 함께해 온 동기들처럼 즐기지 못한다고 느끼면서 내게는 더 이상의 실력이 없다고도 생각했어요.」

운명론적인 이야기를 하자면, 생은 때로 우리가 설계하거나 결심한 대로 흘러가지 않는다. 지금의 김참새를 떠올리면 상상하기 힘든 모습이지만 당시에는 〈내가 다시 이걸 하면 인간이 아니다〉라는 굳은 결심으로 붓을 꺾었다던 그녀는 졸업과 동시에 한국으로 돌아가서 취직하겠다는 결심을 하며 화구마저 다 버렸다. 프랑스로 유학 오던 당시에만 해도 대학원까지 이어서 진학할 생각이었지만, 졸업을 계기로 갤러리나 미술 관련 기업으로 취직하겠다는 마음을 굳힌 후였다. 전환점은 상상하지 못한 곳에서 생겼다. 지인들과 함께 공유하는 차원에서 업로드했던 SNS를 보고 작업을 문의해 오는 이들이 있었고, 어느 날 기업의 협업 제안이 이어지며 연이어 작업하게 되었다. 작가 자신도 모르게 작업을 이어 가다가 2016년 첫 개인전을 열 무렵에는 어느새 잊고 있던 그림 그리는 재미를 되찾은 시점이었다. 내면의 갈등은 이어지고 있었지만 어느 순간 이력서 쓰기를 그만둔 자신을 발견했던 그녀는 어느새 10년 가까이 작가로 활동 중이다. 특별히 들려줄 이야기가 있을지 모르겠다며 조곤조곤 자신의 지난 시간을 이야기하던 그녀가 차를 한 모금 들이켜더니 어색하게 웃었다. 「그림을 그리는 것은 늘 즐겁지만 여전히 전시 준비는 어려워요. 고통스러울 정도로요. 작가로 살아가는 것에 대해 이제는 익숙해졌냐면, 지금도 불안한 마음이 있어요. 뿌리째 흔들리는 두려움과는 다른 상황에 따른 불안감이요. 그러다 마음이 막 소용돌이치면 다 모르겠고, 이제는 정말 이력서를 써야 하나 싶기도 해요.

나침반 없이 나선 길을 찾는 법

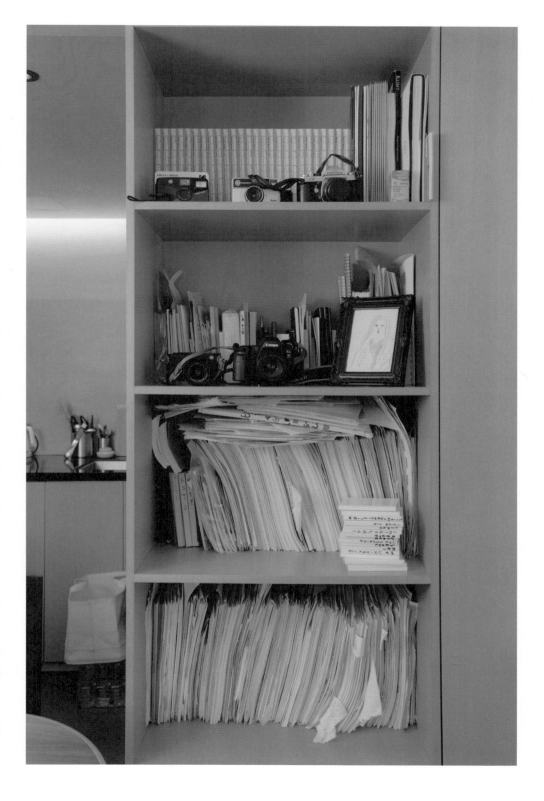

하하. 그림을 그리는 길에는 지도가 없거든요. 정답을 모르는 채로 내가 가고 있는 방향이 맞기를 바라면서 그쪽을 향해 붓을 움직이는 거죠.」

나침반 없이 나선 길을 찾는 법

우린 초면이죠. 저는 오랫동안 작가님을 알았지만요. 낯선
이가 당신에 관한 이야기를 책에 담겠다고 인터뷰를
청했을 때 어떤 기분이 들었는지 궁금해요.

아. 제일 먼저 든 생각은 〈내가 할 이야기가 있을까?〉라는 것이었어요.
(웃음) 항상 그림을 그리는 것이 업이고 삶 자체니까, 저는 스스로에게
궁금한 것이 없거든요. 당연한 거지만. 다른 작가님들처럼 아주 오래
활동해 온 것도 아니라서 더욱 그랬어요. 〈작가로서의 나에 대해서 어떤
이야기를 할 수 있지?〉라고 질문해 본 거 같아요. 제가 생각하기에 전 아직
병아리 작가인 느낌이라서요. 지금 상황에서 자신에 대해 뭔가 장황하게
이야기한다는 것이 거만하게 느껴지지 않는지 생각도 했어요.

그런데도 작품을 통해 꾸준히 자신의 이야기를
해왔잖아요. 그래서 인터뷰에 응한 것은 아닐까요?

그런가요. 그냥 궁금했던 것을 듣고 싶었던 거 같기도 해요. 나에 대해
무엇을 물어볼까, 내가 무슨 대답을 하게 될까.

미술 작가들은 어쩌다 작가가 되었을까 하는 궁금증은 늘
들어요. 김참새는 작가라는 타이틀 외에도 2010년도

김참새

초반부터 비주얼 디렉터, 일러스트레이터로 이름을
알렸죠. 꽤 오래 창작 활동을 해왔는데 언제부터 그림을
그렸나요?

저는 대여섯 살부터 그림을 그렸어요. 그 무렵에는 특별한 목표나 의도가
없잖아요. 어렸을 때부터 그냥 했어요. 엄마가 저를 보고 참 유별났다고
말했을 정도예요. 다른 아이들은 어릴 때 TV도 많이 보고, 만화도 즐겨
보는데 저는 그런 걸 안 했대요. 그냥 어디서든 손으로 뭔가를 계속
만들고, 혼자 그림을 그리면서 시간 보내는 아이였대요. 방에서 혼자 노는
걸 좋아하는……. 가장 오래된 기억도 아빠가 사준 크레파스를 갖고 놀던
거였어요. 그런 식으로 평생 그림을 그린 거 같아요. 초등학생 때는 구
대표로 미술 영재로 뽑혀서 미술 영재 학교를 다니며 교육받기도 했어요.
사춘기 시절에 예술 고등학교 입시를 준비하다가 지쳐서 잠시 그림을
그만뒀어요. 미술은 제 길이 아니라고 선언하고 2년 정도 쉬었죠. 입시를
목적으로 그리기 전에는 그리는 행위가 너무 즐거웠는데, 그때는 즐길
수가 없더라고요. 기계처럼 그리는 시간을 견딜 수가 없어서
그만뒀었어요.

그토록 괴로워서 그만뒀던 그림을 다시 시작하게 된
계기가 있나요?

미술 외에 달리 잘하는 것이 없더라고요, 하하. 공부만 해온 친구들과
어깨를 견주기에도 부족했고요. 무엇보다 압박감에서 벗어나서 미술을
하지 않는 시간을 가져 보니 그림이 너무 그리고 싶었어요. 그리고
기계처럼 그리는 이 시간들을 견뎌야 내가 하고 싶은 미술을 할 수 있다는
걸 알았어요. 그래서 다시 시작했어요. 일반 사립 고등학교에 다니면서
미대 입시를 준비했죠. 그러다 준비하는 과정에서 제 스타일이 한국
미술보다는 유럽이 적합할 거 같다는 조언을 듣고 프랑스 낭시에 있는
국립 고등 미술 학교로 갔어요.

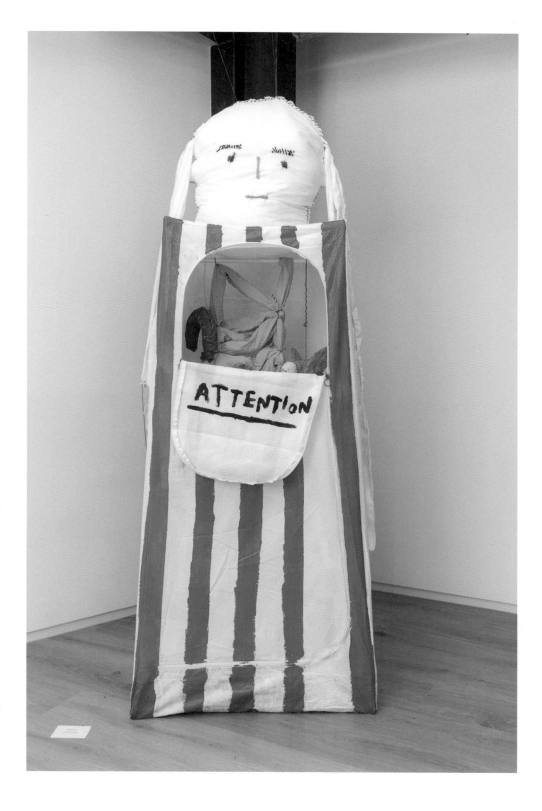

이번 인터뷰를 통해 만난 작가의 다수가 오랜 시간 그림을 그려 왔지만, 미술 전공을 하지 않은 이들이 많다는 거예요. 그런데도 좋은 작품들을 선보이고 있죠. 재미있는 것은 최근 미술 신에서는 정통 전공을 수료한 작가들의 수가 예전보다 줄었다는 거예요.

아마 지쳐서일까요? (웃음) 저 역시 위기를 겪었어요. 어릴 때부터 미술을 했고, 유학을 준비한 지 1년 만에 국립 고등 미술 학교에 합격하면서 실력에 대해서 자신했던 적도 있었어요. 그래서 큰 고민 없이 나는 회화를 하겠다는 마음으로 진학했는데, 막상 시작하니 너무 어렵더라고요. 미술이 단지 테크닉을 완벽하게 구사하는 것이 아닌 철학과 스타일이 중요하다는 것을 처절하게 배웠어요. 거기서 사춘기 이후 처음으로, 그림을 그리는 것에 대한 2차 위기를 겪었죠. 졸업을 앞두고는 작가를 하지 않겠다고 결심했을 정도로요.

배움의 과정인데, 작가를 그만두고 싶었다니 어떤 위기가 있었나요?

많은 면에서 위기가 있었죠. 하지만 무엇보다 그간 저도 모르게 익숙해했던 것들이나, 옳다고 믿었던 방향들이 흔들리는 순간들과 부딪히면서 성장하는 과정의 고통이 컸던 거 같아요. 예를 들면 저는 꽤 잘 그리는 학생이었는데 〈너만의 스타일이 없다〉라는 이야기를 들었을 때 느낀 상처와 혼란을 극복하는 것이 쉽지 않았어요. 낮은 점수도 받아들이기 힘들었고요. 오죽하면 교수님들이 저에게 커뮤니케이션과 또는 일러스트 학과로 가라고 설득하시기도 했어요. 순수 미술을 전공하고 싶어서 싫다고 버텼죠. 고집대로 파인 아트를 전공했고 엄청나게 고생했어요. 너무 힘들어서 1년을 쉬기도 했어요. 지금 생각하면 성장통이지만, 당시에는 그저 고통스러운 시간이었죠.

거의 몸부림쳤던 거 같아요. 정답을 모르는 상태에서 방법을 찾기 위해 할
수 있는 모든 시도를 했던 것 같아요. 그래도 졸업은 해야 하니 괴롭지만
지적을 받아들이려 고민하면서 길을 찾아갔어요. 내 스타일, 내 선, 내
철학을 어떻게 해야 찾을 수 있을까 끝없이 질문했죠. 그 과정에서 저도
모르게 갖고 있었던 고집도 버렸던 거 같아요. 잘해 왔다고 믿었던 모든
것이 다 맞는 것은 아니라는 걸 받아들여야 했어요. 그전에 가졌던 믿음
같은 것들을 돌아보고요. 내 생각엔 이게 맞고, 저게 좋은 것으로 생각했던
것들을 다시 점검했죠. 그 과정에서 기술적으로 뛰어나지만 개성이
없다는 평가를 극복하고자 오른손으로 그림 그리기를 멈췄어요. 왼손을
써보기로 했죠. 높은 입시 점수를 받는 데 익숙한 손을 계속 쓰는 것이
개성을 찾기에 무리가 있다는 생각이 들었어요.

조금 단순하기도 하고 극단적인 방법을 택한 것으로
보이는데요. 그리는 손을 바꿨다고 효과가 있었나요?

결과적으로 말하면, 있었어요. 지금도 양손을 쓰니까요. 처음에 왼손을
쓰기 시작했을 때는 뭐라도 해야 해서 선택한 방식이었는데, 괴로웠어요.
붓을 잡은 손에 힘이 없으니 덜덜 떨리고, 그림을 그리고 나면 눈은 여기에
입은 저기에. 엉망진창이더라고요. 그런데 교수님들의 반응은 너무
좋았어요. 〈이제 너의 스타일을 찾아 가기 시작한 거 같다. 계속 해봐〉라고
응원해 주더라고요. 솔직히 말하면 그런 말을 듣고도 이게 왜 좋다는 건지
혼란스럽기만 했어요. 무엇이 맞는 건지, 틀린 건지도 판단하기 힘든
상황에서 계속 그려 나갔어요. 돌아보면 그 지난하고 힘들었던 시간이
저의 어떤 부분을 깨고 새로운 것을 끄집어내는 시간이지 않았을까
싶어요.

김참새

맞아요. 바로 붓을 꺾었죠. 배우는 과정 내내 힘들었는데 졸업 시험은 더
힘들었거든요. 저를 전혀 알지 못하는 낯선 심사 위원들을 대상으로 저의
작품을 설득하고 전시를 해야 하는 과정이 있는데 겨우 통과한
기분이었죠. 시험이 끝나고 전시를 했는데, 전시가 끝난 날 문을 닫고 펑펑
울었어요. 정말 많이. 내가 이 한 시간을 위해 4년을 달려왔구나 싶은, 알
수 없는 서러움이 막 몰려왔거든요. 당시에는 제가 즐기며 그림을 그리는
친구들에 비해 소질이 부족하진 않을까 하는 마음도 들었어요. 이제
갤러리나, 그림과 관련된 일을 할 수 있는 회사에 취직해야겠다고
생각하며 준비하고 있었는데, 졸업 시험이 그 결심을 굳혔죠. 〈내가 이걸
다시 하면 인간이 아니다〉라고 단단히 결심했었어요. (웃음)

계기라고 콕 집어 들려줄 만한 에피소드는 없어요. 우연히 시작한 일이
다른 일을 불러왔고, 그 일이 다른 쪽으로 번지면서 어느 순간 계속 뭔가를
그리고 만들게 되더라고요. 이미 취직하겠다고 결심을 굳힌 뒤
프랑스에서 졸업 준비를 하고 있을 때 우연히 음악 작업을 하는 이들과
아트 워크를 한 적이 있었어요. 계속 그림을 해야 할 운명이었는지 그와
무관한 다양한 분야에서 제가 개인적으로 작업한 것을 보고 함께 일할 수
있을지 의뢰해 온 분들이었어요. 그렇게 작업을 이어 가다가
현대카드에서 개발한 날씨 애플리케이션에 들어갈 그림을 그려 달라는
의뢰가 오는 식으로 이어졌어요. 『엘르』와 『보그』처럼 당시 저에게
친숙했던 패션 매거진에서도 일러스트 의뢰가 오기도 했고요. 그런
식으로 작업을 이어 가다가 스튜디오 콘크리트에서 개인전을 해보면

김참새

어떻겠냐는 제안이 왔어요. 그것이 저의 첫 개인전이었죠.

> 2016년 당시 스튜디오 콘크리트는 대중문화와 예술의
> 접점을 만들어 준 가장 핫한 곳이었는데요. 첫 개인전이
> 그곳에서 열렸으니 반응이 좋았을 거 같아요.

솔직히 말하면 시작하기 전에는 큰 기대가 없었어요. 전시 이력이 없는
작가의 첫 개인전이어서 방문객은 별로 없겠다고 생각했었는데 꽤 많은
분이 방문해 줘서 놀랐죠. 당시 『엘르』에서 일러스트 작업을 해오던
중이라 관계자 몇 명만 오시리라 생각했어요. 다행스럽게도 좋은 감각을
지닌 전시를 선보이는 공간이라는 믿음 때문인지 많은 사람이 와줬던 것
같아요.

> 첫 전시에서는 어떤 것들을 보여 줬나요?

지금 생각해 보면 잘 모르는 상태에서 준비한 탓에 아쉬운 부분이 많아요.
이제 와서 가장 의아한 것은 제대로 된 페인팅 작업이 별로 없었다는
거예요. 회화 작가의 페인팅 전시인데 그림보다는 설치 작업과 드로잉에
가까운 작업 위주로 준비했더라고요. 갤러리나 작가 측에서 판매할 수
있는 것이 별로 없었죠. 그런 것들에 대해 잘 몰랐어요. 그래도 정말
재미있게 준비했어요. 아마도 그 전시를 통해 작업하면서 사는 인생이
시작된 거 같아요.

> 어떻게 들으면 작가를 얼결에 시작하게 된 거 같이 들려요.
> 개인전이 어떤 결심을 하게 하는 신호탄이 된 걸까요?
> 아니면 시나브로 작가의 길로 들어선 걸까요?

아마도 첫 전시를 하기 전에 직감한 거 같아요. (웃음) 개인전 이전에도
그룹전에 참여하기도 했고, 어느 순간부터 브랜드 협업과 매거진 작업

「A-1」, 2022년

의뢰가 부쩍 많이 들어온 시점이었거든요. 그 무렵부터 이력서를 안 쓰기 시작한 거 같아요, 하하. 하지만 그래도 항상 불안했어요. 한국에 온 지 얼마 안 된 시점이었고, 작업 의뢰가 주기적으로 계속 들어온다는 보장이 있는 것도 아니었으니까요. 여전히 그림 그리는 일로 먹고살 수 있을까, 이 길로 어떻게 가야 할까 하는 막막함이 있었어요. 당시 주로 하는 일은 일러스트 작업이었는데 그 무렵만 해도 일러스트레이터 일을 전업으로 하는 사람이 많지 않았어요. 아마 작업 의뢰가 많았던 이유 중 하나는 저와 같은 일을 하는 사람이 적은 것도 한몫했을 거예요. 장점도 있었지만, 선례가 많지 않아서 이 길이 맞는 걸까 하는 의심이 늘 따라다녔어요. 이다음 스텝은 어떻게 가야 하지? 개인 작업은 계속할 수 있는 걸까? 하는 고민을 숨 쉬듯 했던 시기였던 거 같아요.

> 작가로서의 지속 가능성에 대한 불안감은 언제부터
> 옅어졌나요?

아직 옅어지지 않았어요. 뭐랄까, 다른 일과 달리 작가에게는 〈적령기〉가 정해지지 않았잖아요. 자신의 작업이 빛나는 시기, 사랑받는 시기가 작가마다 달리 찾아오는 거 같아요. 박서보 선생님은 한국 미술사에서 빼놓을 수 없는 거장이지만 그분의 작업이 비교적 늦은 나이에 대중적으로 폭발적인 사랑을 받은 것만 봐도 그 시기를 짐작할 수 없는 거 같아요. 저는 지금은 아무것도 아닌 존재라는 생각이 들어요. 자기 비하는 아니고 아직 작가로 사는 삶에 대해 느껴 온 불안이 옅어지지 않은 거죠. 물론 감정적 변화는 있어요. 활동 초기와 비교해 보면 불안에 대한 질감이나 재료가 완전히 달라지진 않았지만 분위기가 조금 바뀐 셈이에요. 설명하긴 힘들지만, 시간이 지나면서 조금씩 다른 색채로 바뀌고 있어요.

> 그런데도 이제 작가로서의 생활할 수 있다, 없다 하는
> 종류의 불안은 없어지지 않았나요?

음. 네, 없어요. 다행히도. (웃음)

불안은 사람을 괴롭게 하지만, 작가에게는 영감이 될 수도 있겠다는 생각이 들어요. 더구나 작가님은 감정을 주제로 한 작업을 선보이잖아요. 2022년 전시에서도 〈불안과 충동〉 같은 주제를 다뤘는데, 관람객들 사이에서 〈김참새의 작업은 귀여운데 무겁거나 심각한 주제를 다룬 것이 의외〉라는 반응이 많았어요. 이런 오해가 생길 때 어떻게 반응하나요?

제 그림이 시각적으로 명랑한 느낌을 많이 주는 편이라 마냥 밝고 단순한 메시지를 기대하는 분들이 많아요. 예전에는 관람객들이 자의적으로 해석할 수 있도록 해설적인 부분을 열어 뒀는데 최근에는 설명을 보태려 하고 있어요. 사실 저는 〈말〉이라는 수단을 사용하는 것에 굉장히 조심스러워하는 편이에요. 저로부터 시작된 설명이 관람객에게 직접 닿을 수 없으므로 전달자를 거치면서 다른 설명이 될 수 있다고 생각했거든요. 그래서 〈그림으로 이미 표현했는데 왜 굳이 말이라는 수단으로 다시 표현해야 하지〉라고 생각했어요. 관람객으로서는 다소 불친절했겠지만, 이전에는 전시를 앞두고도 큐레이터와 도슨트에게 의도의 20퍼센트 정도만 전했던 듯해요. 요즘은 생각이 바뀌었어요. 가깝게 지내는 큐레이터와 깊은 대화를 나누다가 내 그림은 조금 설명이 필요할 수도 있겠다는 생각과 어떤 침묵은 오해를 방치할 수 있겠다는 생각이 들었어요. 오해가 오해를 낳다 보면 결국 대다수의 해석이 오해될 수도 있잖아요. 그래서 최근에는 좀 더 명확하게 설명하고 있어요. 덕분에 작품에 대해 더 잘 이해하게 되었다는 피드백이 많아졌어요.

최근 몇 년 사이에는 매년 개인전을 열었어요. 그룹전도 틈틈이 참가하고 있고요. 이렇게 꾸준히 전시하기가 결코 쉬운 일이 아닌데, 어떻게 준비하고 있나요?

김참새

「B-6」, 2022년

그림을 어떻게 그리냐는 맥락의 질문이라면 일단 제가 좋아서 계속 그릴 수 있는 거 같아요. 그려 간다는 행위 자체와 작업물을 창작해 내는 과정이 너무 재미있어요. 하지만 사실 전시 준비는 힘들죠. 한 번 할 때마다 모든 기력을 다 쓴 느낌이에요. 하나의 전시를 위해 거의 6~7개월을 전력투구하거든요. 전시가 끝나면 한 차례 쉬고 그다음 전시를 준비하죠. 기획하고 아이디어를 스케치하고, 공간에 맞춰 전시를 구성하다 보면 정말 많은 요소를 고민하고 준비해야 해요. 제 경우에는 설치 작품도 꼭 넣는 편이라 페인팅만 보여 주는 전시보다 준비할 것들이 더 많고요.

설치 작품 이야기가 나와서 말인데, 사람들은 대개 김참새를 페인터로 알고 있어요. 설치 작품을 계속하는 이유가 있을까요?

저부터가 설치 작품에 대한 이야기를 많이 안 한 탓에 모르는 분들이 많아요. 하지만 설치는 꾸준히 해온 작업이에요. 미술 학교 졸업 시험 전시에서도 설치 작업을 보였을 정도로요. 주로 바느질을 통해 만들어 온 작업이 많은데 시간이 오래 걸리고 손도 많이 가요. 회화 작품 위주의 전시이지만 준비하다 보면 표현의 도구에 따라 메시지가 더 명확하게 정리될 때가 있어요. 그래서인지 설치와 사운드 작업을 빠뜨린 적이 없어요. 이 모든 구성이 갖춰져야 진짜 완성된 전시라는 마음에 꼭 해오고 있지만 시간과 노력이 상당히 많이 드는 작업이죠. 2022년 전시 「불안과 충동」에서 전시한 설치 작품은 감정과 영향에 대한 것을 다뤘는데, 그 두 가지가 퍼져 가는 범위에 대해 누구도 감을 잡을 수 없잖아요. 그런 것에 대한 이야기를 다뤘어요. 설치 작품 하나를 만드는 데 석 달이 걸렸어요. 저는 어시스턴트를 쓰지 않거든요. 혼자서 감당할 수 없을 정도로 규모가 커질 때만 협업하시는 분들의 손을 빌리곤 하는데 대부분은 혼자 해요. 가끔 친구들이 작업실에 오면 거들라고 할 때도 있지만요. (웃음) 보태자면 설치 작품만으로도 개인전을 연 적이 있어요. 2021년에 열었던 전시인데 〈Variable / guvs —paju〉라는 타이틀로 진행했어요. 고루

김참새

시도하는 중입니다.

비슷한 거 같아요. 사실 저에게 회화와 설치 작업이 다 연계되어 있어
하나의 작품처럼 느껴지거든요. 전시 의도나 공간에 따라 다르게 표현될
뿐이에요. 어떻게 보이건 간에 제게 이 두 작업은 서로 얽히고설켜 있는
하나의 작품에 가까워요.

대개 뭔가를 들으면서 작업해요. 음악은 장르를 가리지 않고 거의 다 듣는
편이에요. 스포티파이 같은 곳에서 무작위로 흘러나오는 음악을 듣기도
하고 팟캐스트도 듣고요. 특히 바느질할 때는 반드시 뭔가를 들어야만
해요. 너무 고요한 가운데 바느질만 하고 있으면 귀에서 이명이 들리는
기분이거든요. 책 소개를 듣기도 하고 라디오도 자주 들어요. 라디오를
들을 때는 오후 6시에 이금희나 배철수의 방송을 꼭 듣죠. 그걸 듣고
있으면 〈아, 하루가 갔구나〉 하는 기분이 들면서 잘 마무리하는
마음이거든요.

새로운 시도를 했고, 그 결과물이 어쨌든 내 마음에 들 때 그런 마음이
드는 거 같아요. 행복감이랄지, 뿌듯함이랄지 그런 것에 가까운 감정이요.
롯데 갤러리에서 했던 전시 중에 그런 작품이 있어요. 검은 공간에 새

조형물을 설치했거든요. 그 뒤에 마스크를 쓴 사람이 앉아 있는 그림을 걸었어요. 저는 그 조합이 재미있게 느껴졌어요. 그 그림 자체도 제가 기존에 해오던 방식이 아닌, 다른 방향으로 연구하면서 만들어 낸 결과물이라 만족도가 높았던 거 같아요.

도전하는 것을 즐기는 편인가요?

꼭 그렇다고 말하기는 어려워요. 뭔가 다른, 새로운 것에 도전하겠다는 바람보다는 저의 그림 자체에 대한 고민이 많다는 편이 정확할 듯해요. 아침에 눈을 뜨는 순간부터 줄곧 그림을 생각하죠. 지금의 상태에서 더 좋은 그림을 그리려면 어떻게 가야 할지에 대한 부분이요. 좋은 그림을 그린다는 것에 대한 원칙이나 지도는 존재하지 않잖아요. 정답이 없기에 스스로 만들어야 하죠. 그런 점이 이 일의 아름다움이자 재미있는 부분이지만 저는 늘 그게 어려웠어요. 앞이 보이지 않는 듯한 막연함을 느끼기도 하고 갑자기 이 일의 모든 면이 생소해지기도 해요. 그래서 늘 고민하는 거 같아요. 더 깊이, 더 좋은 그림을 그리는 방법이 무얼까 하고요.

그래서인지 작가님의 그림은 얼핏 단순해 보이는데, 어느 순간 메시지를 담은 기호처럼 느껴지기도 해요. 감정을 주제로 다루는 작품이 많은 편인데 그런 것들이 어떤 방식으로 표현되는지 설명해 줄 수 있나요?

작품 속 그림들은 감정의 형상들이에요. 전시에 따라 바뀌기도 하지만, 색채 역시 제가 표현하고자 한 감정의 어떤 부분들을 드러내는 도구로서 작용하고 있고요. 이 안에 저만의 규칙이랄까 표현법 같은 것이 존재해요. 제 경우에는 기쁨을 표현할 때 단색을 많이 그려요. 분노나 화에 가까운 감정을 그려 낼 때는 반대로 패턴과 색이 많아지죠. 전시를 둘러보면 그런 긍정적인 감정을 담은 작품과 부정적인 감정에 관해 이야기한 작품이

김참새

고루 섞여 있어요. 어떤 주제에 대해 깊이 이야기하다 보면 단편적 감정이
아닌 다양한 색이 펼쳐지게 마련이니까요.

개인적으로는 어떤 감정에 주로 집착하는 편인가요?

아마도 〈화〉가 아닐까요? 하하. 왜 이렇게 자주 화가 나고, 어째서 이렇게
쉽게 가라앉지 않는지 고민하게 될 때가 많아요. 왜 나는 이 상황을 혹은
이 사람을 이해하기 힘들지? 같은 기분들이 수시로 저를 침범해요. 어떤
날은 제가 하루 종일 화만 내는 사람처럼 느껴지기도 하고요. 그런 기분이
들면 혹시 내가 아집이 강한 사람인가, 아니면 소위 꼰대인가 하는 반성도
해보지만 〈화〉라는 감정이 워낙 강렬하다 보니 그것이 찾아오면 외면할
수가 없는 거 같아요.

〈화〉에 관한 이야기는 불안에 관한 이야기만큼이나
공감이 되는데요. 정말 누구나 느끼는 감정이고, 누구도
이기기 힘든 기분인 거 같아요.

그럴까요? 하지만 제 눈에 다른 사람들은 이 감정을 저보다 훨씬 잘
다스리며 살고 있는 것처럼 보여요. 어떨 때는 저를 제외한 모든 사람이
어른스럽게 느껴지고는 해요. 주위를 둘러보면 다들 너무 아무렇지 않게
어려운 일을 극복하고 대수롭지 않게 넘겨 내는데, 〈나만 왜 이렇게
붉으락푸르락 인생을 살고 있지?〉라면서 한 번 더 속상해지고는 하거든요.

완전한 타인의 눈으로 본 김참새 작가 역시 차분한 어조
때문인지 몰라도 그런 감정에 휘둘리지 않는 사람처럼
보여요. 작가님이 부러워하는 〈어른〉처럼 보이거든요.

정말요? 사실 전 늘 엉망진창인 것 같아요. 하지만 그렇게 보인다는 것은
다행이에요.

물론 있어요. 어떨 때는 효과가 있기도 하고요. 그런데 사실 저는 어린 시절부터 반복해 온 행위라서 물감의 질감을 느끼면서 마음이 힐링되는 감각에는 무뎌진 거 같아요. 지금은 〈물감 한 방울이 얼마지?〉라는 생각이 문득 들기까지 하거든요. 효과가 약해졌어요, 하하.

그리는 행위 자체로 감정을 해소하지는 못하더라도 그림이라는 도구를 통해서 표현하는 과정이 많은 면에서 작가님을 해방하는 창구가 되리라 생각해요.

아무래도 그렇죠. 작품 안의 많은 요소와 대상 속에 제가 투영되어 있으니까요. 어떤 주제이든 그에 대한 저만의 철학과 감정도 함축되어 반영되어 있고요. 결국 작가는 자신의 이야기를 할 수밖에 없는 거 같아요. 그래서 많은 것을 경험할 수 있다면 좋겠죠. 언젠가 나이를 먹고 할머니가 된다면 지금과 다른 이야기를 하게 될지도 모르지만 아직은 제가 겪어 온 감정과 떠올리는 질문밖에는 할 수가 없어요. 그 질문들에 충실히 하는 것이 지금 저의 최선이고요.

그럼에도 불구하고 앞선 대화 중에 새로이 시도된 작업에 대한 만족감이 느껴졌어요. 자신을 변화시키고 싶다는 갈증을 느끼기도 하나요?

그건 사실 너무 거대한 바람이라 감히 해본 적은 없어요. 그동안 정립해 온 자신의 〈풍〉이 싫다고 해서 바로 바뀌지 않거든요. 타인의 것을 따라 하지 않는 한 빠르게 바뀌지 않아요. 제가 할 수 있는 것은 긍정할 수 있는 방향으로 나아지기를 바라면서 꾸준히 시도하는 거죠. 최근 들어서 색을 쓰는 방식이 바뀌었어요. 예전에는 〈쨍한〉 색을 쓰는 것을 좋아했는데, 조금 다운된 컬러를 쓰기 시작했어요. 자연스럽게요. 친한 큐레이터가

김참새

그러더라고요. 나이의 영향이 있는 거 같다고. 만약 그런 거라면 자연스러운 현상이라 생각하고 기꺼이 받아들이기로 했어요. 처음에는 〈왜 이러지? 왜 예전의 색이 안 나오지?〉라며 혼란스러웠는데, 나의 성장과 그림이 맞춰서 변화하고 있는 거라면 함께 성숙해지는 과정이라고 생각하게 된 거죠.

> 젊은 작가의 시선과 목소리를 담으려 했는데 나이
> 들어감에 대한 이야기로 마무리되고 있네요. (웃음)

젊으므로 나이 들어갈 수 있는 거잖아요. 자연스럽고 당연하다고 생각해요. 다행스럽게도 어릴 때부터 정서적으로 어른들과 잘 통하는 면이 있었거든요. 나이 든 분들과 이야기하는 걸 좋아해요. 이미 한 이야기를 하고 또 하시는 것도 재미있고, 그들이 갖고 있는 철학과 일종의 근성이 때론 유쾌하거든요. 그 안에서 얻는 지혜도 있고요. 그래서 나이 든다는 기분보다 성숙해지는 과정에 있다고 생각해요. 물론 가끔 세상의 속도에 맞추지 못하는 자신을 느낄 때 조금 속상해지면서 분발해 보자는 마음이 드는 날도 있지만, 꾸준히 자신의 속도로 작업해 온 시간이 작가 김참새의 고유성을 만들었다고 생각해요. 예술에는 정해진 길이 없고, 제 지도 위에서 그 정답을 제가 만들어야 하는 거라면 저라는 나침반을 잃지 않는 게 무엇보다 중요하겠죠.

나침반 없이 나선 길을 찾는 법

「Mask 3」, 2023년

그저, 그림을 그릴
뿐인 사람

> 저는 영감을 믿어요. 그런 것이 오는 순간이 있으니까요. 그런데 그런 순간은 1년에 한두 번 올까 말까예요. 그래서 영감에 기대고 싶은 생각이 없어요. 와주면 고마운 일이지만, 그게 오지 않아도 그저 매일 열심히 그려야 한다고 생각해요.

김영수

서른이 되던 해 김희수는 직업을 바꾸기로 결심한다. 흔히 이런 행위를
〈이직〉이라 하지만 그의 경우는 조금 다르다. 다니던 사진 스튜디오를
그만두고 화가로 전향하겠다고 나선 다음 날부터 출근할 곳이
없었으니까. 건국대학교 광고 영상 디자인과를 졸업한 김희수는 졸업 후
2011년까지 스튜디오에서 사진을 찍었고 2012년 화가로 전향한다. 어릴
때부터 그림을 그렸지만 무작정 화가가 되기로 한 그가 당시 정작 할 수
있는 일이라고는 붓을 손에 쥐는 것밖에 없었다. 무모한 열정으로 시작된
많은 개인의 역사가 그러하듯 그 역시 처절한 마음으로 그림만 그린
시간이 있었다. 알아주는 이 하나도 없는 시기에 그저 매일 그렸고, 매일
SNS에 올렸다. 당시 세상에 그림을 선보일 창구는 그것뿐이었으니까.
작가로 살겠다고 결심했으니 평생의 소재를 찾았고, 그것이 자신과 주위
사람들이었다. 김희수의 모든 전시 타이틀인 〈노멀 라이프〉는 그렇게
탄생했다. 첫 전시는 이태원에 있는 친구의 작은 작업실이었다. 친구에게
한 달 치 월세를 주고 그곳을 2주간 빌려서 연 전시에서 에브리데이
몬데이 갤러리 대표를 만났고, 그 인연으로 지금도 함께 전시하고 있다.
이후 모든 과정이 의도한 대로 흘러갔다면 좋았겠지만 불행히도 운명은
한 번 더 그의 의지를 시험했다. 그해 부친을 잃고 상황이 어려워지면서
양평으로 내려간 그는 아버지가 짓다 만 작은 가옥에서 2년간 그림만
그렸다. 그러다 문래동에서 작가의 말을 빌리면 〈가장 전시다운 첫
전시〉를 열었다. 작가의 기억 속에서 그의 그림이 〈작품〉으로

김희수

받아들여지면서 팔리기 시작한 것은 그 무렵부터였다. 이후 갤러리 애프터눈, 갤러리 까비넷 등 국내 갤러리들과의 개인전, 아트 부산, 홍콩 아트 센트럴 등에 참가하며 활동 범위를 넓혀 가고 있다. 2022년 첫 해외 전시인 유닛 런던 갤러리에서의 개인전을 성공적으로 마쳤다. 김희수의 흥미로운 점은 비슷한 커리어를 지닌 작가들과 달리 브랜드 협업이나 커미션 작업을 배제하고 현재까지 전시 활동에만 집중하고 있다는 것과 지난 10년간 인물화만 집요하게 그려 왔다는 점이다. 2023년 정물화를 시작한 그에게 작가로서의 목표를 물어보면 한결같은 답을 들을 수 있다. 좋은 그림을 그리는 것. 죽는 그날까지 좋은 그림을 그리지 못할지 걱정이라는 그는 문자 그대로 하루도 빠짐없이 그림에 매진하고 있다.

그림 그리는 사람. 화가 김희수는 자신을 소개할 때, 이 짤막한 문장으로 표현한다. 사실 이는 그만이 쓰고 있는 유일한 표현은 아니다. 그와 비슷한 경력의 또래 작가 중 자신을 소개할 때 별다른 수식을 덧붙이지 않고 〈나는 그림 그리는 사람〉이라고 소개하는 이들은 생각보다 적지 않다. 그런데도 그 흔한 표현 외에 김희수를 수식할 다른 말을 찾지 못했다. 광고 영상 디자인을 전공한 그가 9년 넘게 다닌 사진 스튜디오를 그만둔 뒤로 지금까지 10년이 넘는 시간 동안, 한 것이라고는 그림을 그린 것밖에 없었으니까. 그림을 그리며 살아가는 삶에 대해 환상을 가졌던 적이 있다. 사람들 대부분이 비슷한 일상을 공유하는 도시에서 떨어진 자연과 가까이 한 외곽의 도시에 커다란 창이 가득한 작업실을 짓고 음악을 들으며 하루 종일 붓질하고 캔버스에 색을 채워 가는 일상. 화가 김희수는 내게 그런 환상을 온전히 충족시켜 준 한편 철저히 깨뜨린 인물이기도 하다. 작가가 양수리에서 거주하던 시절, 인터뷰를 위해 그곳에서 처음 만났다. 그림을 그리는 것 외에 태닝과 자전거 타는 취미로 시간을 보낸다던 그의 작업실 마당에는 예쁜 카키색 자전거와 여름에 자주 쓰였을 법한 선베드가 놓여 있었고, 이제 막 봄이 시작된 계절의 아름다움은 지나치게 넓지도, 작지도 않은 앞마당에서 솟아오르기 시작한 옅은 초록의 잔디 위에서 반짝이고 있었다. 그 잔디 너머에 작은 창고를 개조한 듯한 작업실이 있었는데,

그저, 그림을 그릴 뿐인 사람

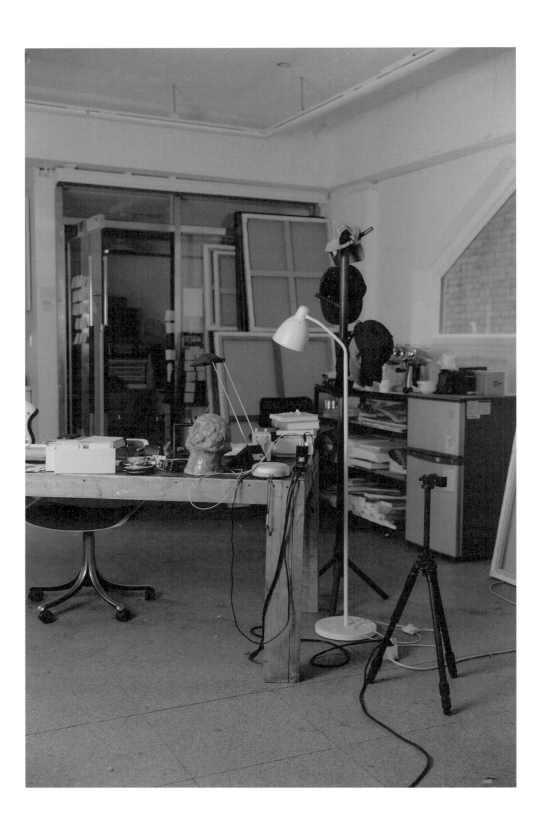

그곳의 벽과 바닥을 가득 채운 그림들이 사방으로 난 창을 통해 들어오는 햇살을 받고 있던 풍경은 예술가의 일대기를 담아낸 영화 속 한 장면에 비견할 만했다. 사실 그 모든 풍경이 완벽할 정도로 아름답다고 여길 수 있었던 것은 그곳에 가득했던 아직 프레임도 씌우지 못한 채 벽에 걸려 있거나 바닥으로부터 벽에 비스듬히 기대어 서 있던 그림들 덕분이었을 것이다.

김희수는 인물화만 그린다. 언젠가 풍경화를 비롯한 다른 그림들도 마음껏 그려 보고 싶다는 작가의 바람이 아직 이루어지기 전인 2023년까지는 적어도 그렇다. 김희수의 팬이라면 그의 그림은 어디서 만나더라도 단번에 알아볼 수 있다. 오랜 시간 혼자서 만들어 온 그의 그림체는 비슷한 스타일은 물론, 모사를 한 작품들조차 찾을 수 없을 정도로 단단하고 고유하다. 대담하리만치 굵은 선 아래 그려진 묘한 표정을 짓고 있는 인물들은 조금 묵직하고 차분한 색을 입고 저마다의 메시지를 던진다. 때로는 정확하게 의미를 짚어 주는 레터링을 새기고 의도적인 대화를 유도하는 작품도 있지만 주로 다양한 해석의 여지를 남긴 미장센을 장치하여 관람객을 자유롭게 한다. 때로는 다양한 인간 군상의 면면을 그저 무심히 기록하듯이 캔버스 위에 남긴다. 그 군상들은 둘이 사랑을 나누거나, 여럿이 서로를 따스하게 보듬기도 하다가 어느 순간 차갑고 고독한 혼자가 되어 프레임 너머의 관람객을 지긋이 바라보거나 무심해진 표정으로 감상자들을 외면한 채 더 먼 곳을 응시하기도 한다. 그 인물들이 자신의 이야기를 세상에 내놓을 수 있게 되기까지 아마도 김희수는 무수한 시간을 혼자서 고독하고 치열하게 끝나지 않을 것처럼 붓을 놀려 왔을 것이다. 그런 상상을 하며 작업실에 체계 없이 놓여 있는 그의 그림을 조금은 자유로운 마음으로 순서 없이 몇 번이고 둘러보는 동안, 헤드셋을 끼고 물감 덩어리가 여기저기 튀고 굳어 있는 이젤 앞에서 붓을 들고 작업하던 작가의 모습을 보면서 어쩌면 〈그래, 이런 거지〉라는 설명하기 힘든 만족감을 느꼈던 거 같다.

아이러니하게도 화가에 대한 막연한 환상을 충족시킨 사람도
김희수이지만, 화가의 삶에 대한 아름답기만 했던 상상을 무너뜨린
사람도 김희수다. 이는 예술을 업으로 삼은 이들에 대한 실망감에 관한
이야기가 아니다. 그보다는 전업 작가가 삶을 꾸려 가기 위해 얼마나
치열하게 작업을 지속해야 하고, 견고하게 자신의 생을 설계하고
실천하지 않으면 안 되는지에 대해 무지했다는 것을 깨닫는 경험을
했다는 고백에 가깝다. 김희수의 작업실에는 늘 작품이 가득하다. 첫 만남
후 1년 정도의 시간이 지나고 다시 만났을 때 그는 작업실을 서울로 옮긴
상태였고, 공간은 더 커졌지만 그 사실을 체감할 수 없을 정도로 작업실
벽과 이젤 위는 온통 크고 작은 캔버스로 가득 차 있었다. 그에게 언제
얼마나 작업을 하느냐는 질문은 큰 의미가 없다. 그는 매일 그림을 그린다.
그것도 치열하게. 전시가 있고 없고는 상관없다. 최근 몇 년간 전시가
계획되지 않은 적은 없었지만 말이다. 「저는 기본적으로 삶에 그림자가
드리울 수 있다는 가능성을 늘 염두에 두고 사는 사람 같아요. 언젠가
사람들이 내 그림을 더 이상 좋아하거나 원하지 않을 수도 있다는 거요.
계속해서 더 좋은 방향으로 발전하지 않는다면 당연한 거잖아요. 그런
경계심이 공부하게 만들고 노력하게 만드는 것 같아요. 작업이
좋아지려면 열심히 하는 것은 당연하고 방향이 흔들려서는 안 된다고
생각해요. 가장 중요한 건 〈내 작업〉을 지켜 가는 거죠. 타인의 기준에
맞추려 들면 안 돼요. 대중의 기호나 기준은 늘 바뀌거든요. 그러니까
사실상 거기에 맞춘다는 건 불가능해요. 지속성을 가지고 성장하고
싶다면 늘 자신에게 중심을 둬야 해요.」

김희수는 많은 면에서 단호하다. 그와 대화하다 보면 어떤 가설은
가설임에도 불구하고 작가의 동의를 절대 얻을 수 없다는 것을
직감적으로 알게 된다. 그 단호함이 흠이 되지 않는 이유는 그가 자신이
내린 결정에 반드시 책임을 지기 때문이다. 〈예술가에게 단호함이니
책임이니 하는 단어가 과연 어울릴까〉라는 짧은 고민을 한 적이 있지만,
작가 김희수를 설명하는 데에 빠질 수 없는 단어라는 결론에 도달했다.

그저, 그림을 그릴 뿐인 사람

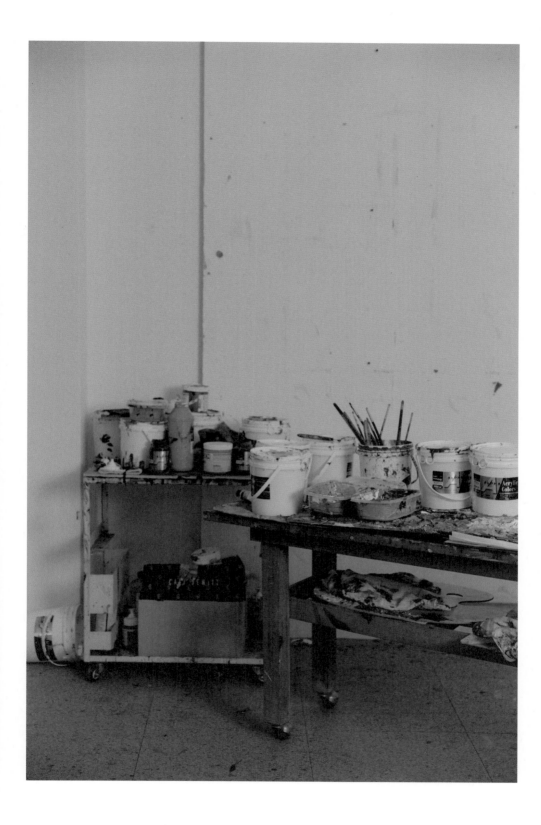

그는 자신의 작업이나 작업을 해나가는 방식에서 어떤 원칙과 결론을 세우고 나면 이를 쉬이 번복하는 법이 없다. 어느 정도 또렷한 확신을 가지고 결정하고, 책임을 외부로 돌리지 않는다. 그런 행보를 살펴보면 그건 어떤 의무감에서 비롯된 것이라기보다는 작가의 성격 그 자체에 가깝다는 걸 알 수 있다. 그가 직접 여러 차례 말했듯 타인에게 의지하는 것을 극도로 싫어하는 성격으로 미루어 보았을 때 자신의 결정을 오롯이 스스로 책임지려는 행동 또한 같은 맥락으로 볼 수 있다. 어쩌면 그러한 면이 그를 자신만의 또렷한 색을 지닌 좋은 작가로 만든 요인의 8할일지도 모른다. 2023년 잠시 대외 활동의 휴식기를 갖기로 한 결정도 그런 작가의 특성을 잘 드러낸다. 2023년 3월 국내 개인전을 치른 후 홍콩 아트 센트럴에 참여했던 그는 유수의 해외 갤러리에서 전시 제안을 받았지만 그해 제안을 모두 미루거나 거절하고 2024년 런던 전시 하나만을 기약했다. 이제 막 해외에서 러브 콜을 받기 시작한 작가로서 더 욕심낼 수도 있었겠지만 오랫동안 좋은 그림을 그리기 위해 자신에게 더 중요한 것이 무엇인지 고민하고 내린 결론이다. 「전시를 위한 그림을 그리고 싶지 않았어요. 전시에 맞추기 위해 쫓기듯 그린 시간이 있었는데, 후에 돌아보니 몇몇 작품은 다소 경직되어 있더라고요. 관람객들이 느끼지 못할지라도 제 눈에는 그런 것들이 보여요. 이렇게 해서는 안 된다고 생각했어요. 쉼 없이 전시를 이어 간다면 더 많은 사람에게 알려지고 수입도 늘어나겠지만, 더 잘 그리기 위해서 자유롭게 그림을 그리고 공부할 시간이 필요하다고 생각했어요. 해보지 않았던 것에 도전도 해보고요.」 홍콩에서 여러 차례의 미팅을 가진 후 숨 막히고 벅찬 느낌을 받았다는 그는 잠시 생각할 시간을 가진 뒤 다음 날 모든 제안을 정리했다. 그 후 한국에 돌아온 뒤로 〈좋은 시간〉을 보내고 있다고 했다. 그에게 좋은 시간이란 전에 없이 규칙적인 패턴으로 시간에 쫓기지 않고 자신의 그림을 연구하면서 일과를 보내는 평온한 날들을 의미한다. 그 와중에도 늘 기복은 찾아오게 마련이지만 안 그려질수록 그림에 더 매달리는 습관은 예나 지금이나 한결같다. 여전히 하루도 빠짐없이 그리고, 작품에 쉬이 합격점을 주지 않는다. 얼핏 둘러봐도 스무 점은 넘을 것 같던

그저, 그림을 그릴 뿐인 사람

작업실의 작품들 속에서 〈저건 완성입니다〉라고 인정한 것은 단 두 점이었다는 것만 봐도 특유의 단호함은 누구보다 자신에게 가장 엄격하게 적용되고 있다는 것을 알 수 있다.

예술가로 모든 생을 살아 내기 위해 가장 필요한 것이 있다면 무엇일까? 그에 대한 답변은 아마도 생의 끝까지 예술가로 살아 낸 이들만이 할 수 있지 않을까 싶지만, 단 하나의 정답은 없다는 전제하에 적지 않은 수의 작가들을 만나며 얻은 답이 하나 있다. 바로 〈자기 확신〉이다. 김희수는 그것을 가지고 있다. 그건 타고난 성격 같은 것이어서 대중에게 인정받기 전부터 작가가 무의식적으로 갖고 있던 것이다. 그는 그것을 〈극이상주의적 성향〉이라 표현하며 그래서 해내야만 했다고 말했지만, 그 또한 뿌리 깊은 자기 확신이 의지의 원동력이 되어 주지 않았다면 막연한 동경과 그저 간절한 꿈에서 그쳤을지도 모른다. 작가 데뷔 전에 견뎌 낸 고통스럽고 고독했던 시간은 결국 김희수가 화가로서의 삶에 얼마나 강력한 의지와 자기 확신이 있었는지를 무엇보다 확실하게 증명하는 뚜렷한 증거가 되었다. 작가 데뷔 전 막연한 미래에 대한 불안감 속에서 경제적으로도 어려움에 부닥쳤던 그는 SNS에 머리를 밀고 그림 그리는 스스로의 모습과 짧막한 각오를 남긴 적이 있다. 그 문구란 〈의지가 아닌 투지로 해야 한다〉는 것이었다. 아름다움을 세상에 남기는 것이 예술가의 소명이라면 그의 그 문구는 아름답기에는 너무 처절하다는 인상을 준다. 그 뒤에 숨겨진 심경이 궁금해지지 않을 수 없도록. 인터뷰를 위한 긴 대화 끝에 작가는 사진 스튜디오를 그만두고 2년간 그 어떤 대외 활동도 없이 양수리에서 그림만 그리던 시간이 무척 절박했고 어떤 면에서 몹시 외로웠다고 고백한 적이 있다. 그 시기에 아버지를 여의고 경제적으로도 위기에 처했던 그의 사정은 모든 어려움이 지난 시점에 들어도 안타까울 정도였다. 「당시의 제 삶은 의지로 해결되는 수준이 아니었어요. 이건 투지의 문제라고 생각하고 머리를 밀고 미친 듯이 그림만 그렸어요.」 그 정도의 상황이었다면 다시 사진으로 돌아가는 것을 고려해 볼 수도 있지 않았냐고 다소 무심한 질문을 던지자 그는 마치 나도 어쩔 수 없다는 듯한

김희수

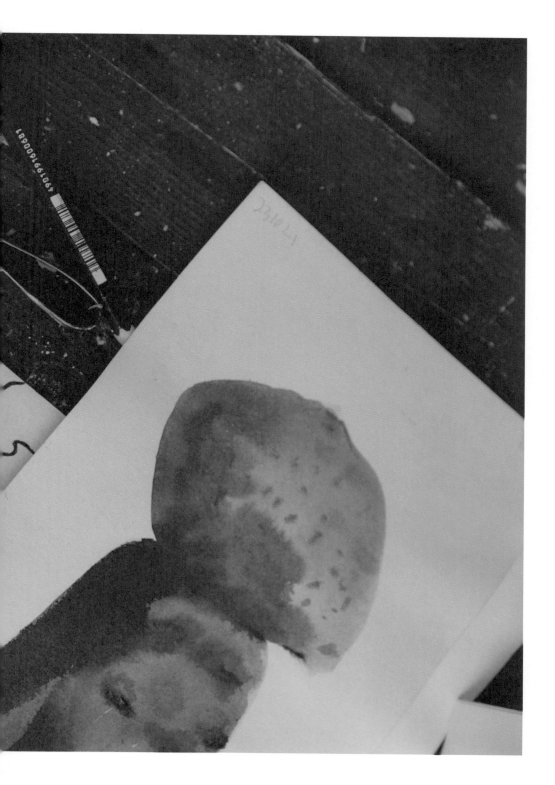

미소와 함께 대답했다. 「저는 극이상주의자이거든요. 그래서 해내야만
했어요.」 심경이나 상황을 복잡하게 설명하는 법이 없는 작가다운 간결한
답이었지만 스스로의 선택을 마치 사명을 수행하듯 치열하게 임해 온
그의 태도를 이해할 수 있는 답변이기도 했다. 오래전 이야기이긴 하지만
혹독한 데뷔전(?)을 치르고 수년이 지난 뒤에 소위 〈완판 작가〉가 된 그는
이제 자신의 이상에 도달했을까? 그에 대한 답은 수년째 작가가 반복하고
있는 〈더 잘 그리고 싶다〉, 〈더 잘 그려야 한다〉라는 습관적인 말들로
대신할 수 있겠다. 하지만 의심할 필요는 없다. 늘 부족하다고 말하는 그의
태도가 조금 답답했던 나머지 정말 그림이 아직 부족하다고 생각하는지
추궁하듯이 묻자 자신의 목표는 매우 높다고 말하던 흔들림 없는 시선은
결코 자신감이 부족한 사람이 가질 수 있는 것이 아니었으니까. 그리고 그
자신감이란 아마도 짧지 않은 시간 충실하게 자신의 업에 헌신해 온
이들에게만 주어지는 것임이 틀림없었다. 작가는 이제 다르다고 말할지
모르지만 여전히 그의 작업 태도에는 투지가 가득하다. 김희수가 작업을
해나가는 과정을 듣고 보고 있으면 어떨 때는 그가 그림에 임하는 자세가
스포츠맨십에 가깝다는 생각이 들 정도다. 분석하고 수정하고 꾸준하게
그림에 덤벼드는 모습은 투지라는 단어 외에 적당한 표현이 떠오르지
않을 정도다. 인터뷰 중 그가 〈저는 제 행동에 대해서는 자존심이 있어요.
제 그림이나 결과물에 대해서는 자존심을 세우지 않는 편이고요〉라는
말을 했을 때 대체 무슨 말인가 하고 의아했던 적이 있다. 인터뷰 당시에도
이해하지 못했던 그 말을 해석하기 위해 몇 번이고 녹취록을 듣기도 했다.
지금은 그의 말이 의미한 바를 이해한다. 거듭 강조했던 〈내게 가장
중요한 것은 그림을 그리는 행위 자체〉라던 말 또한 작품이 어떻든
관계없다는 뜻이 아님을, 자기만족이 우선이라는 이기적인 예술가의
오만이 아니었음을 이제는 안다. 그것은 작품을 해석하고 받아들이는
것을 온전히 관객의 몫으로 맡기되 작업이 완성되기까지 자신이 쏟은
헌신과 노력한 시간을 부끄러움이 없이 채워 가는 것을 중요하고 무겁게
여길 줄 아는 고지식한 화가의 진심이었다.

그저, 그림을 그릴 뿐인 사람

interview

양수리 작업실도 그렇고 서울 작업실도 그렇고, 작가님의
공간은 언제나 확실한 취향과 예쁨이 있어요. 보다 보면
작가님은 예쁘지 않은 것과 함께 살 수 없는 사람일
것이란 확신이 들어요.

맞아요. 주위 환경에 영향받지 않고 일과 생활을 잘 꾸려 가는 사람들도
많지만 저는 그런 사람은 아니거든요. 저 자신이 예쁘지 않은 것과 함께 살
수 없는 사람이라는 걸 알아요. 까다롭게 구는 게 아니라 천성적으로 그런
거 같아요. 공간도, 사람도 내 눈에 차고 예뻤으면 좋겠어요. 스스로도
본능적으로 그런 환경을 찾거나 만들기도 하고요. 컨트롤할 수 있는
범위에 있는 것들이라면 가능한 한 이왕이면 뭐든 예쁜 상태에 두려고
하죠.

〈예쁘다〉라는 표현 자체가 주는 어감이 있어서 너무
단순하게 받아들여질 수도 있을 거 같아요. 그런데
작업하는 작가님의 태도를 보면, 작가님이 생각하는 멋은
더 복잡할 거 같거든요?

하하, 전혀 그렇지 않아요. 저는 그렇게 복잡한 사람이 아니거든요. 굉장히
직관적인 편이에요. 많은 면에 있어서요. 제가 무언가를 좋아할 때 보면

김희수

이유가 단순해요. 보기에 예쁘거나 멋있을 것. 어떤 대상에게서 그런
면들이 저에게 와닿으면 그때부터 좋아하기 시작하고 그걸 추구하거나
쫓아가는 거 같아요. 무언가를 좋아하는 이유를 찾기 위해 철학적으로나,
미학적으로 깊게 들어가서 의미를 파헤치는 타입이 아니에요. 단순하게
마음에 든 것들을 단순하게 좋아한달까.

그 본능과 단순한 직감이란 오히려 작가님만의 것이어서
더 짐작하기 어려운 거 같아요.

그런가요? 주관적이라 설명이 어렵기는 한데 저는 어떤 대상의 단편
하나에 반해서 그 대상을 좋아하지는 않는 거 같아요. 물론 표면적인
요소가 눈을 사로잡아야만 반하기 위한 전제가 마련되겠지만, 진심으로
빠질 때는 단순히 결과나 작품의 아름다움만을 보지는 않는 거 같아요.
주체도 멋있어야 그 대상이 진심으로 좋아지더라고요. 가령 음악은
좋은데 뮤지션의 스타일, 언행, 생각, 태도가 멋이 없다? 저는 흥미가 안
생겨요. 그 음악도 특별히 좋아지지 않고요. 대상을 구성하는 요소들이
고루 멋있어야 반하는 거 같아요. 까다롭게 들릴지 모르겠는데 그렇지
않아요. 전 정말 단순하고 직관적인 사람이거든요. (웃음)

〈멋있는 사람〉에 대한 이야기를 하다 보니 작가님이
좋아하는 마티스를 떠올리지 않을 수 없네요. 여전히 그를
좋아하나요?

마티스 여전히 좋아하죠. 피카소도요. 그들은 멋이 있어요. 작품은 말할
것도 없고요. 종종 휠체어에 앉아서 종이를 오리면서 작품을 만들던
마티스의 사진이나 노년에도 열정적으로 그림을 그리던 피카소의 모습에
저를 대입해 봐요. 그 정도로 좋아하고 동경하는 작가들이죠. 지난해
유럽을 여행하는 동안 이 둘의 작품을 보러 많이 다녔어요. 솔직히 말하면
보는 동안 힘들 정도였어요. 이 두 깡패가, (웃음) 그림 그리는 사람들을

그저, 그림을 그릴 뿐인 사람

너무 괴롭히고 있더라고요. 개인적인 의견이지만 어지간해서는 이 둘을 넘어설 수가 없거든요. 둘이 아주, 멋진 건 다 하고 갔어요. 이제는 미디어를 섞거나 해서 새로운 형태의 미술을 하는 것이 아니면 그들을 뛰어넘을 수 없지 않을까 싶을 정도예요.

그렇다면 언젠가 다른 매체를 섞는 작업도 해보고 싶나요?

저는 살아 있는 동안 모든 매체를 다뤄 보고 싶어요. 그러니까, 네! 하고 싶죠. 단지 지금은 그림이 아직 부족하다고 생각해서 그림에만 매진하고 있어요.

그림이 아직 부족하다니, 지나치게 겸손한 거 아닌가요? 아니면 목표가 높은 걸까요?

목표가 높은 쪽이겠죠. 저는 겸손한 사람은 아니에요.

그렇다면 작가님이 생각하는 〈잘 그린 그림〉이란 어떤 걸까요?

그렇게 물어보니까 답하기 굉장히 어렵네요. 어쩐지 말로 설명하기는 힘든데 죽는 날까지 해내지 못할까 봐서 걱정이에요. 시간은 너무 빠르게 흐르고 내가 과연 좋은 그림을 그릴 수 있을까 하는 생각이 들 때가 있거든요. 그러다 한편으로 생각해 보면 좋은 그림이라는 게 꼭 뭔가 대단한 것이 담겨 있는 건 아닐 거라는 생각도 들어요. 아직 몰라서 그런 거겠죠. 많은 세월이 지난 후에 보면 활동 시작했던 초기 그림이 지금 그림보다 더 좋은 그림일지도 몰라요. 시간이 흘러야 알 수 있을까요? 좋은 그림을 위해서 꾸준히 노력하겠지만, 답을 찾기까지 오래 걸릴 거 같아요. 저라는 사람 자체가 멋있어지는 것이 더 손에 잡히는 목표일지도 모르겠네요.

김희수

멋이 있는 사람이 된다는 것 역시 굉장히 어렵고
추상적으로 느껴지는데요.

제가 멋있어지기 위해 기울여야 할 노력이라는 것은 여러 요소가
있겠지만 그중에서도 그림을 그려 간다는 행위에 집중될 거 같아요. 물론,
공식적인 성과도 필요하다고 생각해요. 결과가 없는 멋을 추구하는 것은
어쩌면 그저 자기만족일 수 있거든요. 그래서 저는 결과도 보면서 작업해
나갈 생각이에요. 다양한 시도를 하면서요.

다양한 시도라고 하니 정물을 그리기 시작하셨다는
사실을 짚고 넘어가지 않을 수 없네요. 예전에 아직
인물을 그리는 실력이 부족해서 다른 것에 도전하지 않고
있다고 말하신 적이 있는데, 이젠 때가 된 걸까요?

더 잘 그려야죠. 인물을 잘 그리게 되어서라기보다 10년 동안 인물만을
그려 왔으니 병행하고 싶어졌어요. 그런데 재미있는 건 작품 속 정물에도
인물 토르소가 있다는 거예요. 아직 인물을 포기하지 못한 거죠, 하하.

확실한 건 얼핏 작업실만 둘러보아도 작품 수가 매우
많다는 거예요. 다작이라는 표현보다 쉼 없이 작업한다는
표현이 더 맞는 거 같은데요. 평소 작업량이 어떻게
되나요?

그냥 매일 그린다고 생각하면 돼요. 가능한 한 하루도 빠짐없이 그려요.
열심히 하는 것이 중요하다고 생각하거든요. 물론 저도 〈영감〉을 믿어요.
그것이 오는 순간이 분명히 있으니까요. 그렇다고 그런 것에 기대지는
않아요. 기다리지도 않고요. 사실 그 영감이라는 것이 작가에게 찾아오는
순간은 1년에 한두 번 올까 말까 하니까요. 제가 뭔가에 의존하는 것을
극도로 싫어하는 편인데 그렇게 드물게 찾아오는 걸 막연하게 기다리는

그저, 그림을 그릴 뿐인 사람

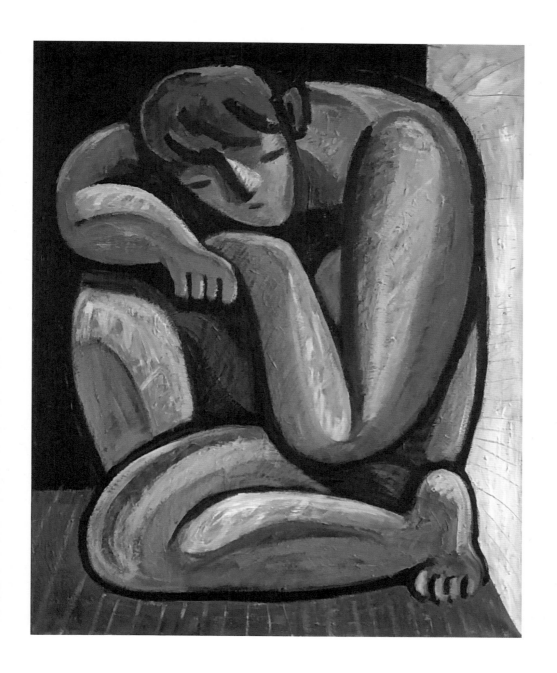

「Normal Life」, 2024년

건 성격에 더 안 맞죠. 그걸 기다리고만 있으면 아무것도 할 수 없고요. 성격상 〈Just do it〉이 맞아요. 핑계 대지 말고 그냥 해야 한다는 주의랄까. 영감을 믿지만 기대고 싶은 생각은 없어요. 와주면 고맙고 신나겠지만 오지 않는다면 그냥 열심히 해야죠. 잘 안돼도 그냥 하는 거예요. 매일.

> 작가들과 대화하다 보면 예술가에 대한 편견이 지워지는
> 경험을 해요. 멀리서 보면 막연히 낭만적인 세계관을
> 가지고 아름다운 것들을 의지대로 만들고 있을 거 같은데,
> 생각보다 그 삶이 꽤 치열하거든요. 작가님의 활동 초기도
> 어려움이 많았다고 알고 있어요.

그림을 그리기로 한 초기 몇 년이 제일 힘들었어요. 사진 스튜디오를 그만두고 화가가 되겠다고 했을 때 가족들의 반대도 심했고요. 집을 나와서 최소한의 돈을 사진으로 벌고 나머지 시간에는 그림만 그렸어요. 그러다 친구들과 문래동 창작촌에 작업실을 계약하고 서울에 집을 얻었는데, 얼마 지나지 않아 아버지가 갑자기 돌아가셨어요. 힘들어하시는 어머니 곁에 있고자 양수리로 돌아갔는데 문제는 서울에 계약한 방을 뺄 수가 없었다는 거죠. 몸은 양수리에 있는데 월세는 계속 냈죠. 수입이 거의 없을 때라서 굉장히 힘들었어요. 당시 2년간 매일 죽고 싶은 기분으로 그림만 그렸어요. 머리까지 밀고 그림을 그렸죠. 대외 활동은 아예 하지 않고요. 그 무렵 제 SNS에는 이런 글이 있어요. 〈의지가 아닌 투지로 해야 한다.〉 정말 진심이었어요. 그때의 삶을 지금 돌이켜 보면 의지로 되는 수준이 아니었어요. 마음은 힘들고 빚은 쌓여만 가던 시절이었죠. 당시 심경을 적은 글 중 이런 것이 있어요. 〈고민이 많아서 힘들지만 행동 없이 해결되지 않으리라 생각하며 드로잉에 집중하고 있습니다. 무엇이 옳은지 그른지 알 수 없어 경험으로 판단하려 합니다. 아무래도 제 그림은 시간이 아직 많이 필요한 거 같습니다.〉 다시 떠올려도 눈물이 날 만큼 힘들던 시절이었어요.

그저, 그림을 그릴 뿐인 사람

전환점이라고 해도 좋을지 모르겠는데, 문래동 전시였던 거 같아요. 2년간
그림만 그리다 보니 작품이 꽤 쌓였던 시점에 친구들과 계약한 작업실이
만료가 되어 가더라고요. 친구들이 하나둘 개인 작업실을 구해서 공간을
비우던 중이라 이곳에서 전시를 열고 싶다고 부탁했죠. 마지막 2주간
개인전을 열고 싶다고요. 제가 작업실을 전혀 쓰지 못한 상태에서 1년 반
가까이 월세를 계속 부담해 오면서 고생한 걸 알고 있던 친구들이라 모두
동의하고 응원해 줬어요. 그때 2년간 그려 온 그림을 모두 가지고 왔죠.
드라마틱한 성과를 거둔 것은 아닐지라도 다행히 관람객들이 제법
찾아왔어요. 작품 판매도 이뤄졌고요. 그림과 포스터 판매도 이뤄지고
나니 생전 처음으로 몇천만 원이라는 큰돈이 생겼어요. 날아갈 거 같았죠.
그간의 빚을 다 갚았어요. 그 뒤로 작은 전시를 시작으로 활동을 이어
오면서 지금까지 해오게 된 거죠.

그 힘든 시간을 버텨 내면서까지 그림을 계속했다니 정말
대단하다는 생각이 들어요.

미친 듯이 그림만 그리면서 이건 의지의 문제가 아니라 투지의 문제라고
되뇌던 시절을 생각하면 꿈같죠. 당시 일기처럼 쓴 글을 가끔 다시 읽어
봐요. 〈고민이 많아 힘들지만 행동 없이 해결되지 않을 것으로
생각한다〉라는 맥락의 글이 있어요. 당시에는 뭐가 맞는 건지도 몰라서
경험으로 옳고 그름을 판단하는 수밖에 없었어요. 계속 열심히 하는
수밖에요. 그러다 보니 좋아졌어요. 그런데 많이 힘들었던 것도 사실이라
누군가에게 군이 추천하고 싶지는 않아요.

어떻게 포기하지 않을 수 있었어요? 사진으로 돌아갈 수도
있었잖아요.

김희수

「Normal Life」, 2024년

저는 극이상주의자거든요. 그림을 처음 시작할 때부터 피카소나
마티스처럼 되겠다고 상상했어요. 노인이 되어서도 그림을 그리는 제
모습을 마치 현실처럼 꿈꾸면서요. 그런 모습을 계속 떠올리면서 반드시
된다, 반드시 해내야 한다는 생각에 사로잡혀 있었어요. 그러니 계속
그리는 수밖에 없었어요.

그 이상에 조금씩 가까워지고 있어요. 지난해 런던에서 첫
해외 전시를 했잖아요. 어떻게 성사된 건지 궁금해요.

제가 오래전부터 인스타그램에서 눈여겨보던 갤러리에서 DM이 왔어요.
평소에는 그런 메시지를 확인하지 않는 편인데, 관심이 있던 곳이라
확인했죠. 작품에 대한 대화를 많이 나누다가 그들이 제게 작품 두 점만
보내 줄 수 있냐고 했어요. 작품을 보내고 나서 전시 제안이 왔죠. 총
스물다섯 점을 가지고 갔는데 갤러리 측에서 너무 많다며 줄여 보자고
해서 열아홉 점을 전시했어요. 그런 대우는 작가로서 처음 받는 거라
기분이 너무 좋았죠.

전시 작품 수를 줄였는데 기분이 좋았다고요?

그럼요. 하나의 작품이 큰 공간을 쓸 수 있다는 건 사실 굉장히 사치스러운
일이거든요. 제 작품이 그런 대우를 받는다는 것이 좋더라고요.
한국에서는 대체로 작품을 최대한 많이 전시하기를 요구하는 경우가
많아요. 어떤 경우에는 작품을 가득 채워야 멋있을 수 있지만, 어떨 때는
공간을 싹 비우고 요만한 작은 작품을 하나만 걸어도 좋을 때가 있는
거니까요.

런던 관람객들의 반응은 어땠어요?

잠시 제가 유명한 사람이 된 줄 착각할 뻔했어요. (웃음) 평소에 전시

오프닝 파티에는 잘 가지 않는데, 이 경우에는 새로운 경험이니까 해봐야겠다는 마음으로 참석했어요. 파티가 세 시간 정도였는데 처음 한 시간은 적응하느라 힘들었고 나머지 두 시간은 즐겁게 보냈죠. 사람들이 끊임없이 작품에 대해 질문하고 자신의 감상을 제게 보고하듯 열정적으로 말해서 대화하다가 목이 쉴 정도였어요. 기분 좋았고 새로웠죠.

기억에 남는 관객들이 있나요?

몇몇 사람이 있어요. 말끔하게 슈트를 차려입고 온 노신사분은 제 작품 중 깃털을 든 사람에 대해 자신이 해석한 바를 열심히 말씀해 주셨는데, 제가 의도한 것과는 사뭇 달랐어요. 문화적 배경의 차이도 있었는데 오히려 좋은 의미로 해석되어 흥미로웠죠. 정말 열정적으로 작품에 대한 감상을 제게 이야기했던 젊은 관람객도 흥미로웠어요. 한국 영화를 좋아하는 사람이었는데 제 작품을 보면서 봉준호 감독의 영화나 이창동 감독의 영화를 보면서 느꼈던 정서가 떠오른다고 하더라고요. 생각지도 못한 부분이었지만 다른 문화권의 사람들에게만 보이는 공통적인 한국만의 정서가 있는 건가 생각했죠. 일본과 중국에서 온 손님들도 제게 유럽인이 아닌 같은 아시아인 작가가 이곳에서 전시한다는 사실을 축하하고 기뻐해 주기도 했는데 그런 것들이 굉장히 새로운 느낌이었어요. 덕분에 앞으로도 기회가 닿는 한 다양한 문화를 접하고 여러 국가에서 전시하면 좋겠다고 생각했죠.

올해 초에는 홍콩도 다녀온 걸로 알고 있어요.

홍콩 아트 센트럴에 참가했어요. 덕분에 해외 미술 관계자들과 만났죠. 흥미로운 대화가 많았어요. 전시 제안도 많이 받고요. 고마운 경험이었죠. 다만, 처음에는 좋고 흥분되었는데 계속해서 미팅하고 약속을 잡을수록 숨이 막히고 벅찬 느낌이 오더라고요. 그래서 고민 끝에 모든 제안을 취소하거나 미뤘어요. 현재는 내년 봄 유닛 런던과의 전시만 약속한

그저, 그림을 그릴 뿐인 사람

「Untitled」, 2018년

상태예요.

　　　　　전시 제안을 거절하거나 미룬다는 것이 쉬운 일은
　　　　　아니었을 거 같아요.

용기가 필요하지 않았다면 거짓말인데, 결정하고 다음 날 바로
정리했어요. 몇 년간 쫓기듯 작업해 온 것 같아서 계속 이렇게 해서는 안
되겠다는 생각이 들었거든요. 강박을 갖고 그리니까 그림이
딱딱해지더라고요. 어느 순간 〈어? 내가 뭘 그리고 싶었지?〉라는 생각도
들었고요. 그런 시간도 치열했지만 나빴던 것은 아닌데 더 이상 그렇게
하면 안 될 거 같았어요. 사람들이 언젠가 제 그림을 좋아하지 않게 될
수도 있고, 잊힐 수 있다는 경계심을 갖고 사는 편이에요. 그렇기 때문에
타인에게 포커스를 맞춰서 살아서는 안 된다고 생각하고요. 중심을 저
자신에 두고 어떤 모습이 되고 싶었는지를 잊지 않으려고 해요. 그러기
위해서 무엇을 해야 할지 집중하고요. 기회를 한 번 흘려보낸다고 해서
인생이 크게 바뀌지 않는다고, 조바심 내지 않고 중심을 잡고 싶었어요.

　　　　　작가님의 다음 전시를 기다리거나 함께하고 싶었던
　　　　　누군가에게는 실망스러운 결론일 수 있겠네요. 미술
　　　　　시장의 기대를 저버리는 것이 걱정되지 않나요?

전혀요. 저는 미술 시장의 반응이나 타인의 기대를 관찰하지 않아요.
관심도 없고요. 제가 살펴보고 대화하는 대상은 늘 저 자신이에요. 내가
이런 그림을 그리면 사람들이 좋아하겠지, 하는 식으로 생각하지 않아요.
어떤 식으로 작업을 보여 주고 이런 것들을 해나가면 사람들이 저라는
작가와 제 작품에 관심을 두고 좋아하리라 짐작할 뿐이죠. 대중의
선호도나 기대에 맞춰 작업할 수는 없어요. 그런 작가는 멋이 없어요. 저는
멋없는 예술을 할 생각이 없고요.

맞아요. 없어요. 필요를 느끼지 못해서. 저는 누가 왔다 갔는지를 굳이
알고 싶은 마음이 없어요. 그런 것들이 중요하다고 생각되지 않아서요.
그저 제 작품과 전시가 궁금한 사람들이 와서 어떤 종류의 감정을 느끼고
가면 좋겠다, 정도의 마음이 있을 뿐이죠.

그리고 보면 커미션 작업도 하지 않는 작가로 알려져
있어요.

아직까지는요. 최근 들어 생각을 달리할 계기가 있기는 했지만 아직
시작하지는 않았어요. 예전에는 제 그림이 누군가를 위해 그려져야
한다는 것이 싫었기 때문에 하지 않았어요. 하지만 좋은 컬렉터가 오랜
시간 작품을 아껴 주는 것 역시 작품이 오래 사랑받기를 바라는 작가로서
의미가 있다는 생각이 최근에 들었어요. 전시를 통해서 판매된 작품이
기대보다 소장자 곁에 오래 있지 못하고 2차, 3차 시장에 나오는 모습을
보게 될 때가 있는데 작가로서 바라는 바는 아니죠. 작가라면 아마 누구나
내 작품이 한 사람에게 가서 오랜 시간 사랑받기를 바라니까요.

한국에서 개인전을 하는 곳이 거의 두 곳뿐인 거 같아요.

맞아요. 두 갤러리 모두 대표님들과 각별한 사이를 유지하고 있어요.
에브리데이몬데이 갤러리는 제가 작가 활동을 시작하고 처음으로 제게
명함을 준 곳이에요. 갤러리 애프터눈은 대표님이 초기 제 작품을 몇 점
구매하고 저와 대화를 나누다가 서로 너무 잘 통해서 함께 일하게 된
사이이고요. 전시도 함께하지만 페어 등 다양한 면에서 도움을 받고
있어요. 저는 이들과 단순히 비즈니스 관계 이상의 유대를 쌓고 있다고
생각해요.

김희수

「Untitled」, 2019년

저는 미술 시장이 좋은 환경을 갖추고 작가가 더 잘되기 위해서는
갤러리의 역할이 중요하다고 믿는 편이에요. 그래서 갤러리가 할 수 있는
일을 하게 만들어야 한다고 믿어요. 좋은 작가나 좋은 문화가 시장을
만드는 것이 아니라 좋은 갤러리들이 좋은 미술 시장을 만들 수 있고
그렇게 돼야 작가들도 지금보다 더 편안한 마음으로 작업에 매진할 수
있다고 생각해요. 그런 면에서 갤러리를 통해 작업하는 것에 의미를 두고
있어요.

당분간은 쉬는 시간인 셈인데, 지금 어떤 시간을 보내고
있나요?

전시를 위한 그림을 그리지 않고 있어요. 오롯이 제가 그리고 싶은 것들을
그리고 연구하고 있죠. 다음 전시도 런던에서 열릴 예정이라 영어 공부도
하고 있고요. 그간 그려 보지 않았던 정물화도 시작했어요. 하루에 한 번
정도 산책하면서 좋은 시간을 보내고 있어요. 이렇게 규칙적인 일상을
가져 본 것이 거의 처음이 아닌가 싶어요. 지난 몇 년간 쫓기듯 작업해 온
삶을 정리하면서 제 중심을 찾아 가는 중이에요.

〈균형〉에 관한 이야기를 해볼까요? 과거 인터뷰를 보아도
그렇고 오늘의 대화에서도 〈밸런스〉 또는 〈중심〉을
강조했는데요. 무언가에 치우치는 것을 경계하는
편인가요?

네, 무척 경계하는 편이에요. 저는 어떤 사상이건 장르이건 특정한
무언가에 기울어져 있거나 취해 있는 것 자체를 좋다고 생각하지 않아요.
그게 무엇이건 간에 말이죠. 만약 무엇에 취하고 싶다면 완벽하게 취해서
거의 바닥까지 가야 한다고 생각해요. 그렇게까지 해야 그 자체가 될 수

김희수

있는데 어지간한 사람은 그렇게 할 수가 없어요. 그러다 보니 대부분은 어떤 분야나 목표에 온전하게 미치지 못한 상태에서 어중간하게 취해 있어요. 그런 사람들을 보면 제 눈에는 그저 취한 사람처럼 보이거든요. 그 자체가 되지 못한 채로 무언가를 맛보고 취한 느낌이 드는 거죠. 저는 가볍든 무겁든 양 극한으로 살고 싶지도 않고 갈 수도 없으니 그 중간을 잘 지키면서 살고 싶어요.

> 이제야 인물화가 아닌 다른 것을 그리기 시작했어요.
> 그만큼 인물을 치열하게 그려 왔는데, 작품 속 인물들은
> 모두 어디서 등장한 건가요?

그들 대부분은 저예요. 제 그림 속 인물은 대개 저를 기반으로 하고 있어요. 때로는 그게 남자든 여자든, 혹은 한 명 이상이어도 모두 저예요. 제 바람이나 생각, 메시지가 담겨 있죠. 관찰로 탄생했다기보다 저의 감정을 따라서 그려진 것에 가까워요. 가끔은 다른 사람들의 어떤 순간을 포착하고 예쁘다고 느낀 감정을 기억해 두었다가 그리기도 하지만, 그것도 관찰해서 그리는 것이 아니라 그 순간의 감각을 기억해서 표현하는 것에 가까워요. 제게 중요한 것은 무엇을 그려 냈다는 것이 아니라 그린다는 행위 그 자체거든요.

> 그리는 행위 자체가 중요하다고 해도 결과도 필요한
> 법이죠. 작가님이 아까 말한 것처럼요. 지금 꾸고 있는
> 꿈이 있다면 뭔가요? 세계적인 유명 갤러리에서 전시를
> 연다던가?

제 꿈은 그런 데 있지 않아요. 세계적인 갤러리들의 이름도 많이 알지 못해요. 물론 다양한 문화를 겪으면서 다양한 경험을 할 수 있다면 좋겠죠. 하지만 무엇보다 원하는 건 좋은 그림을 그릴 수 있었으면 하는 거예요. 그래도 구체적인 꿈을 하나 꼽으라면 언젠가 미래에, 교과서에 이름을 한

그저, 그림을 그릴 뿐인 사람

번 남길 수 있다면 좋겠다고 생각했어요.

> 교과서에 나오고 싶다고요? 어쩐지 너무 거창하게
> 들리는데요.

거창한 의미는 아니에요. 언젠가 훗날에 2000년대에 한국에서 활동한 작가 중 한 사람으로 인물을 집요하게 그려 온 사람이라고 한 줄 정도 담긴다면 좋을 거 같아요. 그 정도면 더할 나위 없을 거 같아요.

> 치열하게 인물을 그려 온 건 누구도 부정할 수 없을 거
> 같아요. 이렇게 열심히 그림을 그리는 것이 싫어질 때는
> 없었나요?

다행히도 저는 이렇게 사는 것을 좋아하나 봐요. 그림이라는 것을 좋아하고, 항상 더 잘 그리고 싶은 욕구가 굉장히 강해요. 그래서인지 그림 그리는 삶이 싫었던 적은 없어요. 가끔 마음에 안 드는 그림이 있을 때는 있어도요. 어떤 날은 정말 제 그림이 너무 싫어서 한없이 가라앉는 날도 있는데, 그런 날은 몇 번이고 혼잣말을 해요. 꿈을 꿔보는 거죠. 〈피카소나 마티스 같은 위대한 화가들은 이럴 때 어떻게 했을까?〉 같은 질문을 던지기도 해요. 그래도 안 되면 오늘은 내 눈에 차지 않는 이 그림도 내일은 더 예쁘게 고쳐 줘야지 하면서 위로하고 넘어가요. 그리고 다음 날 다시 시작하려고 보면 예쁜 날도 있고, 그렇지 않아도 예쁘게 고쳐지는 날도 있고요.

> 그렇다면 김희수의 그림은 어떤 순간에 완성되는 걸까요?

그게 항상 어려워요. 그리다 보면 만족하고 붓을 떼는 게 정말 어렵거든요. 요즘은 멈출 방법을 터득하기 위한 고민도 계속하고 있어요. (작업실을 둘러보며) 사실은 여기에 있는 작품 중 끝난 게 두 개밖에 없거든요.

김희수

작품이 마무리되는 시점이라는 게 법칙처럼 정해지지 않아요. 〈아, 이 아이를 끝내자〉, 〈이제 그만하자, 충분히 했다〉는 결론도 겨우 나는 편이고, 〈어? 예쁜데? 그만하자〉는 결론은 더 어렵게 나는 편이죠. 그래도 그런 시점이 오긴 해요. 더 쉽게 알아채고 싶긴 하죠. 이왕이면 내 모든 작품에 완벽하게 만족하면서 마무리할 수 있다면 좋겠지만 그건 어떤 작가라도 불가능하겠죠. 그런 작품이 조금씩이라도 늘어나길 바라면서 매일 그리고 있어요.

그저, 그림을 그릴 뿐인 사람

「Normal Life」, 2018년

기발하기보다
기본에 충실할 것

" 〈디자이너가 고갈된다〉라는 것은 무엇이 사라진다는 뜻일지
생각해 봤어요. 제게 〈그 무엇〉은 시간과 경험에 따라 계속 비워지고
채워지는 거 같아요. 그러니까 전 앞으로도 고갈되지 않을 거예요.
신선함이 떨어진다면 그간 쌓아 온 견고함이 올라올 테니까요. "

더이지

문승지는 데뷔하는 순간부터 스타였다. 막 대학 졸업장을 손에 쥔 2012년, 겨우 스물두 살의 청년이었던 그는 자신의 이름 앞에 〈디자이너〉라는 타이틀을 다는 의식을 누구보다 화려하게 치렀다. 제주도에서 나고 자라 단지 고향을 벗어나고 싶다는 어린 마음에 서울의 디자인 대학으로 진학한 그는 계원예술대학교의 리빙 디자인과를 졸업하면서 준비한 작품 「캣 터널 소파」를 통해 소위 〈글로벌 스타덤〉에 올랐다. 반려동물과 하나의 가구를 조화롭게 사용할 수 있도록 설계한 이 소파는 영국의 『데일리 메일』, 일본의 『마이니치 신문』, 로이터 통신 등 해외 유명 매체에 소개되면서 세계에 그의 이름을 알렸다. 우연한 행운은 아니었다. 오랜 시간 고민한 작품이 졸업 후에 아무도 모르게 사라지는 것이 아쉬웠던 문승지가 직접 유수의 디자인 저널과 매체에 작품 소개서와 이미지를 보냈고 유명 저널들이 이를 기사화하면서 소개되기 시작했다. 이로 인해 생각지 못한 유명세를 치른 그는 졸업과 동시에 수많은 러브콜을 받았다. 협업은 물론 강연 의뢰까지 셀 수 없는 제안이 쏟아졌다. 행운은 여기서 그치지 않았다. 2013년, 스웨덴 패션 브랜드 COS에서 전시 협업을 제안했고, 이때 선보인 「포 브라더스」는 전 세계 45개 도시의 매장에 전시되며 문승지를 스타 디자이너의 자리에 올렸다. 한 개의 기성 합판(2,400×1,200mm)에서 한 조각도 버려지는 나무가 없이 네 개의 의자를 제작할 수 있도록 디자인한 「포 브라더스」는 환경이라는 거대 담론에 디자이너가 실질적으로 접근할 수 있는 방향성을 제시하며

문승지

주목받았다. 하지만 그는 대외적으로 많이 주목받던 시기에 운영하던 디자인 스튜디오와 사업을 철수하고 홀연히 덴마크로 떠난다. 코펜하겐에서 2년간 시간을 보낸 뒤 돌아온 그는 그전부터 가까운 사이였던 정창기 대표, 정석병 디자이너와 손을 잡고 2017년 〈팀바이럴스〉를 만든다. 제품과 가구 디자인에 그치지 않고 공간 디자인에서부터 브랜딩의 시각화 작업을 통한 스토리텔링은 물론 전시까지, 총괄적인 작업을 할 수 있는 디자인 스튜디오를 연 것이다. 공동 대표 3인 외에도 12인의 디자이너가 함께하는 팀바이럴스는 삼성전자, 카르티에, 블루보틀 등과 협업을 성공적으로 이어 가며 한국 디자인 신에 존재하지 않았던 새로운 형태의 디자인 스튜디오를 만들어 가며 그 영향력을 키워 가는 중이다.

문승지는 단단하다. 기본에 충실하고 본질에 집중한다. 그의 디자인에 관한 이야기가 아니다. 물론, 그의 가구 역시 그런 식으로 설명하는 것이 적절하지만 이를 언급하려는 것이 아니다. 본질을 놓치지 않으면서 그 안에서 의미를 찾아내는 디자인을 하는 사람. 집요하게 파고들어 성취했고, 강렬하게 거듭 실패하는 과정 안에서 포기하지 않았으며, 진짜 중요한 것을 놓치지 않았기에 더 큰 도약을 이뤄 낸 문승지라는 인물에 대한 이야기다. 〈이른 성공〉이란 대개 숫자로 정의되고는 한다. 이는 일정 기준 이상의 성취에 타인의 평균보다 빠르게 도달한 사람들에게만 부여되기에 젊음이 필수 전제가 된다. 그런 이유에서 이 특별한 타이틀을 거머쥘 기회의 시간은 짧기 마련이고, 상대적으로 이를 쟁취한 인물들은 소위 〈천재〉로 비치기 쉽다. 문승지는 〈그 이른 성공의 신화를 이뤄 낸 이야기〉 속 주인공이다. 겨우 스물두 살. 대학 졸업을 앞둔 디자인을 전공한 청년은 자신의 졸업 작품 「캣 터널 소파」를 자신이 아는 전 세계 언론에 직접 메일을 보내어 소개했고 결과는 그의 상상을 뛰어넘었다. 해외 유명 언론에 작품이 소개되면서 국내외 글로벌 브랜드의 협업 제안이 쏟아졌고 전시 의뢰는 물론, 유럽 일부 대학에서는 강연 요청을 하기도 했다. 이어서 COS와의 협업 전시로 45개국에 소개된 「포

기발하기보다 기본에 충실할 것

브라더스」에 대한 폭발적 반응은 이제 막 세상에 발을 디딘 젊은
디자이너를 순식간에 스타덤에 올렸다. 이런 기록들 덕분에 문승지가
디자이너로서 누구보다 화려하게 출발했다는 점에 이의를 제기할 사람은
아무도 없다. 그 역시 자신이 이른 성공을 이뤘음을 인정한 바 있다.
하지만 안타깝게도 그가 때 이른 성공을 통해 얻은 것은 부나 명예 혹은
지금 이루어 낸 세간의 인정이 아니었고, 오히려 그 반대에 가까웠다.
문승지가 스타 디자이너로 부상하던 시기는 당시 그에게 자신의 한계를
확인하는 날들이었다. 「제 생에서 가장 일교차가 큰 날들이었어요. 유명한
매체에 작품 사진이 실리고 메일함에는 대형 브랜드와의 협업 제안이
쌓였어요. 세상 밖에서 소개되는 저는 글로벌 브랜드와 일하는 젊은
작가였는데 정작 현실은 초라했죠. 이제 막 졸업했을 뿐이라 지갑에 5만
원도 없었던 날이 있었어요. 당시 제가 쓰던 문래동 작업실에는 열선이
없어서 겨울에는 지금 팀바이럴스를 함께 운영하는 정석병 디자이너의
작업실에 종종 찾아갔죠. 거긴 열선이 있었거든요. (웃음) 누군가 좋은
프로젝트를 제안해도 그걸 실행하기 위한 기본 여건조차 갖추기
힘들었어요. 단지 〈돈〉만의 문제도 아니었고, 경험이 너무
부족했으니까요.」 많은 제안과 좋은 기회를 그럴듯한 핑계로 둘러대며
수없이 포기해야 했던 쓰라린 기억은 큰 교훈을 남겼다. 「나의 이미지와
현실 사이의 틈을 메워야겠다고 결심하게 됐어요. 내실을
다져야겠다고요. 현란한 이미지를 만들고 이슈화하여 잠시 유명해지는
것은 차라리 쉬워요. 하지만 본질을 놓친다면 넥스트 스텝이 없겠죠.」

아프게 교훈을 얻었다고 해서 모든 상황이 한 번에 해결되는 것은 아니다.
인생 대부분의 문제는 언제나 해결되기까지 시간과 경험이 쌓일 것을
요구하는 법이니까. 그것도 치열하게 그 모든 시험을 겪고 극복하려
노력했다는 전제하에. 문승지도 예외는 아니었다. 졸업 후 자신감을 갖고
반려동물을 위한 가구 브랜드 〈엠펍〉을 론칭했고, 개인 스튜디오도
꾸렸지만 결과적으로 실패했다. 상황을 타개하고자 지금의 팀바이럴스를
함께 만든 정창기 대표와 합심해서 프로젝트를 시작했지만 그마저 잘되지

기발하기보다 기본에 충실할 것

않자, 모든 걸 정리하고 재정비하기 위해 덴마크로 떠났다. 모든 모험이 기대했던 변화를 가져온다는 법은 없지만, 문승지에게는 다행스럽게도 덴마크에서 보낸 시간이 전환점이 되었다. 그곳에 있는 동안 다시 한번 COS와의 인연을 맺고 글로벌 캠페인 영상에 출연하여 자신의 얼굴을 알려 다시 시작하는 데 도움이 될 법한 굵직한 이력을 남겼으며, 디자인 스튜디오에서 일한 경험과 다양한 디자이너들과의 교류는 시야를 확장할 수 있게끔 한 시간이었다. 그에 의하면 당시의 경험을 통해 처음으로 〈디자이너가 모든 걸 다 해야 한다〉는 강박에서 벗어날 수 있었고 그것이 지금의 삶을 완성하는 초석이 되었다고. 한국으로 돌아온 직후 다시 정창기 대표를 만났고, 공간 디자이너 정석병과 합류하여 팀바이럴스를 만들었다. 팀바이럴스는 정석병 디자이너가 공간을 디자인하고, 문승지가 아트 워크와 제품, 가구 디자인을 구상하는 일련의 과정이 유연하게 진행될 수 있도록 정창기 대표가 실무에 관련된 일을 조율하는 구조로 시작했다. 부산 송정에 위치한 카페 〈뉴벨〉의 첫 프로젝트를 성공적으로 마무리한 그들은 불과 약 8년의 시간 동안 국내 디자인 신에서 보기 드문 독보적 성과를 빠르게 이루어 왔다. 삼성전자 비스포크 라인과 수년간 협업을 이어 오며 역량을 증명했고, 2021년 전 세계 3개국에서만 열린 〈클래쉬 드 카르티에〉의 서울 팝업 매장 연출을 맡아 한국적인 공간 연출과 특유의 절제된 품위가 느껴지는 디자인 요소를 반영한 가구를 선보이며 하이엔드 패션 브랜드와의 성공적인 협업 사례를 남기며 존재감을 부각시키고 정체성을 드러냈다.

문승지만이 지닌 고유의 차별점 중 하나는 그가 제주도 출신의 디자이너라는 점이다. 이는 단순한 신변잡기 정보가 아니라, 어쩌면 그의 디자인 방향성을 결정한 일종의 〈뿌리〉다. 그리고 이 사실은 그가 누구보다 제주도의 독특한 지형적 특성과 그에 따른 고유의 주거 문화를 잘 이해하고 세련된 방식으로 재해석할 수 있는 디자이너임을 설명할 논리적 근거가 된다. 이를 가장 잘 증명한 사례가 블루보틀 제주로, 이곳은 블루보틀 한국 첫 매장이었던 성수점에 이어 삼청점까지 설계한 건축가

문승지

나가사카 조가 당연히 모든 매장을 연출하게 되리라는 편견을 깨고
제주도 출신의 디자이너 문승지가 속해 있는 팀바이럴스가 설계하게
됨으로써 화제가 되었다. 팀바이럴스는 최초 제주도 카페 프로젝트였던
〈인스밀〉을 시작으로 제주도 특유의 가옥 형태나 문화적 정서를 누구보다
잘 이해한 공간 프로젝트를 종종 선보이고 있다. 「어릴 적에는 제주도라는
섬에 갇혀 있는 느낌이었어요. 어떻게든 벗어나고 싶었죠. 지금은 언젠가
제가 계속 머물며 작업하게 될 곳이라고 생각하고 있어요.」 어린 시절
제주도를 벗어나기 위해 디자인을 시작했지만, 이제는 언젠가 제주도에
터를 잡고 작업할 꿈을 꾼다는 문승지의 작업과 행보는 이와 유사하게
앞으로 나아갈수록 원점으로 돌아가는 방식을 취하고 있다. 강박적일
정도로 〈기본〉과 〈스탠다드〉에 집착하는 그간의 행보를 짚어 보면 매 성장
단계마다 자신의 뿌리를 탐구하거나, 본질로 돌아가는 방식으로 더 깊이
근본을 다져 왔다. 제주도에서 서울로, 서울에서 세계로 자신의 이름과
디자인을 알리고자 했던 그는 어린 시절 그토록 열망했던 세계라는
무대에 서 보고 나서야 뿌리를 깊이 내릴수록 멀리 뻗어 나갈 수 있음을
느꼈다고 했다. 「제아무리 덴마크에서 열심히 디자인해도 덴마크인이
되는 것은 아니에요. 제가 한국인인 것은 변하지 않죠. 북유럽의 것보다
한국적인 것을 더 잘 이해하고 잘할 수 있다는 사실도 달라지지 않고요.
남들보다 잘하고 싶다면, 내가 더 잘할 수 있는 것을 찾아서 해야죠.
그래서 내 역량을 가장 잘 찾아서 발휘할 수 있는 환경이 필요하다고
생각했고, 그곳이 한국이었어요.」

이른 성공이라는 뾰족한 꼭대기에 일찍 발을 들였던 젊은 디자이너는
수없이 헛디뎠지만 결국 자신이 그곳에 머물 자격이 있다는 것을 스스로
증명해 냈다. 졸업 작품을 기준으로 디자이너 데뷔를 꼽으면 만 12년,
팀바이럴스 론칭 8년이 지난 지금 시점의 문승지는 누구보다 깊게 뿌리를
내리고 작업을 확장하고 있다. 디자인 원칙은 단순하다. 기본과
스탠다드에 집중할 것. 그가 말하는 기본은 내실이며, 스탠다드는 유용과
편안함을 기준으로 두고 있다. 그런 것에 바탕을 두고 제작된 가구야말로

기발하기보다 기본에 충실할 것

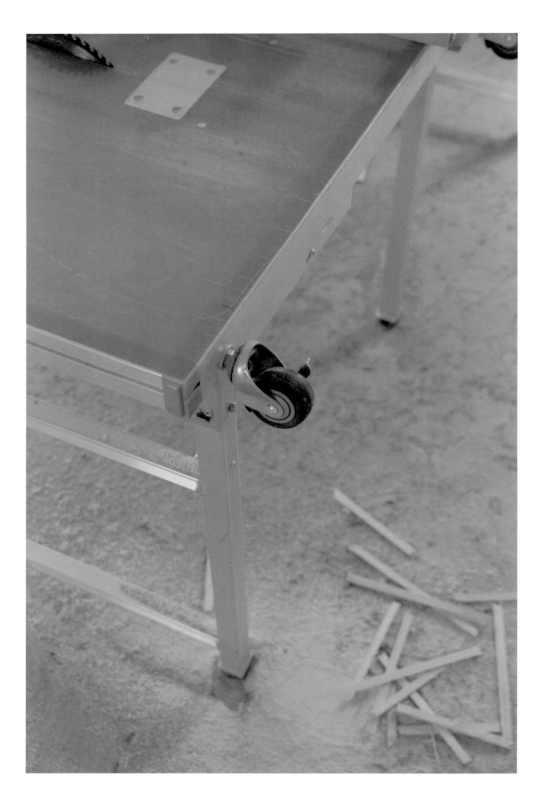

오래 사용되고 기억된다는 신념을 갖고 있다. 좋은 디자인이란 어떤 디자인이냐고 묻자 명료한 답변이 돌아왔다. 「제가 사고 싶고, 쓰고 싶은 것들이요. 제 눈에 편안한 디자인과 견고하게 제작된 가구들을 좋아해요. 정말 좋은 디자인이란 단순히 정의할 수 있어요. 오래 쓸 수 있고 오래 좋아할 수 있는 것들이라고 생각합니다.」 팀바이럴스 사무실의 모든 가구는 당연하게도 문승지가 디자인하고 제작한 것들이다. 그곳에 앉아 대화하고 있노라면 그가 해온 다양한 시도를 한 눈에 목격할 수 있다. 폐플라스틱을 녹여 의자와 테이블을 만들었던 일명 「누룽지 컬렉션」의 의자 일부와 한국의 정원 구조와 건축, 주거 문화에서 받은 영감을 녹여 낸 카르티에와의 협업 컬렉션, 「포 브라더스」와 「이코노미컬 체어」에서부터 그의 작품으로 생각하기 힘든 폐스티로폼을 모아서 제작한 컬러풀한 리사이클링 소파에 이르기까지. 그곳에서 볼 수 없는 그의 작품은 강원도 평창에서 작업한 월정사의 벤치 정도다. 이들을 찬찬히 눈에 담아 보면 〈크리에이티브한 일을 하는 사람들의 장점 중 하나는 세월이 지나면서 그들의 방향이 점점 더 또렷해진다는 것을 확인할 수 있다는 것〉이라고 했던 디자이너의 말처럼 그가 어떤 것을 쫓아왔는지, 그리고 그가 무엇을 추구하는지를 시각적으로 명료하게 확인할 수 있다.

문승지의 의자는 안정감을 준다. 이는 정직한 구성으로 네 개의 다리가 튼튼히 자리하고 있는 베이식 체어와 소파부터, 구조적으로 독특한 형태를 띠는 「포 브라더스」에 이르기까지 예외가 없다. 그의 가구는 종종 작품으로 분류되기도 하지만, 단순히 감상용에 그치지 않는다. 어떤 디자인의 체어도 누구나 앉거나 사용할 수 있다. 실제로 팀바이럴스의 모든 팀원과 방문객들이 예외 없이 그의 가구에서 앉거나 먹고 마신다. 유행은 따르지 않되 미적인 만족감을 제공하는 가구들은 군더더기 없기에 세월의 변덕에 내쳐지지 않고 오랫동안 쓰여진다. 「포 브라더스」를 비롯한 몇 가지 유명한 프로젝트를 계기로 〈친환경 디자이너〉로 통하기도 하는 문승지. 친환경적이고 지속 가능한 미래에 대한 고민은 어쩌면 새로이 제작되는 제품에만 적용할 수 있는 것이 아닐지도 모른다. 기존의 것을

문승지

새것으로 대체하지 않고 오래 아끼며 쓸 수 있는 것이야말로 실은 가장 친환경적인 방법일 것이다. 그 점에서 하나의 가구를 오래 사랑받고 쓰이도록 만든다는 문승지의 원칙은 것은 그가 평소 지지해 온 사회적 신념에 대한 진정성을 엿볼 수 있는 부분이다. 다만 이런 신념은 그가 특정한 사회적 정의감으로 의도적으로 쌓아 올린 것이 아니라 자연 발생한 것에 가깝다. 학창 시절 의자를 제작할 때마다 너무 많은 나무가 버려지는 것을 아깝게 여겼던 마음이 「포 브라더스」를 구상하게 했고, 스스로 오래 쓰고 싶은 가구를 만들겠다는 마음이 견고함과 기본에 충실한 작업을 하게 했다. 문승지는 자신이 애정하고 염원하는 것을 디자인에 담는다. 그래서 모든 작품은 디자이너 자신을 쏙 빼닮아 있다. 요란하지 않고, 단단하며 본질에서 벗어나지 않는다. 그래서 그가 생각하는 가장 훌륭한 디자인의 의자를 꼽으라고 하면 의외의 대답을 들을 수 있다. 비트라나 프리츠 한센 등과 같은 네임드 디자인 의자들 역시 존중하지만 그가 최고로 꼽는 의자는 일명 〈코카콜라 의자〉 혹은 〈편의점 의자〉다. 정식 명칭은 모노 블록 의자인 이 플라스틱 의자에 대한 문승지의 발견은 처음부터 끝까지 고개가 끄덕여진다. 「의자는 대량 양산이 쉽지 않은 가구인데, 모노 블록은 플라스틱을 재료로 사용해서 싼 가격에 대량 생산했어요. 아마 전 세계에서 가장 많은 사람이 앉아 본 의자를 꼽으라면 이 의자가 아닐까요? 게다가 가볍고 튼튼하죠. 누구나 살 수 있는 가격이고, 누가 앉아도 부담 없는 이런 의자를 만드는 것이 제 궁극적인 목표와 닮아 있다고 할 수 있겠네요.」

기발하기보다 기본에 충실할 것

〈문승지의 가구〉는 종종 친환경이라는 키워드와 붙어서
등장해요. 실제로 그 부분에 대해 꾸준히 관심을 가진
디자인을 선보여 왔고요. 그런 고민을 계속해 온 이유가
있나요?

이 말을 먼저 해야 할 거 같아요. 저는 환경 운동가는 아니에요. 환경에
대한 이슈에 관심을 두고 꾸준히 고민하는 건 맞아요. 하지만 그보다는
좋은 가구를 만들고 싶은 디자이너라는 것이 우선이죠. 그걸 만들어 가는
과정에서 가능한 한 환경을 파괴하지 않는 방법이 없을지 한 번 더 고민해
보는 사람이라고 생각해 주면 좋을 거 같아요. 아무래도 저에 대한 설명
속에 친환경이라는 단어가 자주 등장하는 이유는 「포 브라더스」의 영향이
크다고 생각됩니다. 물론 그 이후에도 환경을 주제로 한 이야기를 다룬
가구를 몇 차례 더 선보이면서 그런 인상이 더욱 강해진 듯도 하고요.

「포 브라더스」는 작가 문승지를 이야기할 때 빼놓을 수
없는 시리즈죠. 지금의 문승지를 있게 한 가장 큰 토대가
되었다고 해도 과언이 아닐 거 같고요. 어떻게 이 작품이
탄생하게 된 건가요?

처음에는 특별한 사명감이나 의도가 없었어요. 디자인 제품을 제작하는

문승지

과정에서 버려지는 원자재들이 〈아깝다〉고 생각한 것이 발단이었을
뿐이죠. 학창 시절에 과제나 졸업 작품을 준비하면서 목공소에 자주
들렀는데 대부분 의자 하나를 만들 때마다 하나의 합판에서
50~60퍼센트의 나무가 버려지거든요. 그걸 보고 있자니 너무
아까웠어요. 그래서 나무가 최소한으로 버려지는 방법은 없을까,
이왕이면 하나도 버리지 않을 수도 있지 않을까. 이런 생각에 골몰하기
시작했어요. 그렇게 제 나름의 연구와 고민을 거듭하다가 합판 하나로
버려지는 조각 없이 의자를 네 개나 만들 수 있는 「포 브라더스」를
구상하게 된 거예요. 운이 좋게도 그 작품이 COS와 협업 전시를 하면서
많이 알려지게 됐고요.

> 그냥 많이 알려진 정도가 아니죠. 불과 스물두 살의
> 나이에 전 세계 45개국에 작품을 전시한 디자이너는
> 드물어요. 스타 디자이너로 데뷔했는데 자주 실감을
> 하나요?

저 스스로 스타 디자이너라고 생각해 본 적은 단 한 번도 없어요. 다만,
덕분에 어린 나이에 뜻하지 않게 많이 주목받고 디자이너로 시작할 수
있었던 것은 지금도 감사하고 있죠. 대외적으로 알려진 계기가 된 것은
졸업 작품이었던 「캣 터널 소파」가 세계 여러 매체에서 보도된
덕분인데요. 졸업을 앞두고 있던 당시에 열심히 고민한 작품이 그저
졸업을 위한 수단으로만 쓰이고 사라지는 것이 아깝다는 생각이
들었어요. 뭐라도 해야겠다는 마음에 제가 아는 전 세계 여러 매체의 메일
주소를 찾아서 작품을 소개하는 글과 사진을 수백 통을 보냈어요. 운이
좋게도 몇 개의 유명 매체가 기사로 실어 줘서 널리 알려지기 시작했어요.
처음엔 손에 꼽을 정도였는데 점차 늘어나더라고요. 그러면서 생각지
못한 곳들에서 생각지 못한 제안이 들어왔어요. 하지만 아쉽게도 당시에
받았던 제안 중 제가 할 수 있는 것이 거의 없었어요.

기발하기보다 기본에 충실할 것

「이코노미컬 체어」, 2018년

어떤 제안을 받았고, 왜 할 수 없었는지 이야기해 줄 수 있어요?

실력이 부족했죠, 하하. 정말 많은 제안을 받았는데, 그중 유럽의 대학에 와서 강연해 달라는 요청도 있었고, 비용을 대줄 테니 전시를 열자는 분들도 있었어요. 물론 협업 제안도요. 어쩌면 꿈꾸던 순간들이었는데, 당시 제가 그런 것들을 소화할 수 있을 정도로 성장하지 못했더라고요. 경험도 부족했고요. 막상 어떤 제안이 오면 〈내가 그걸 어떻게 해?〉라는 막막함부터 들었어요. 그 때문에 심리적으로 아주 힘들었고요. 그 시간을 거치면서 이름만 알려진 껍데기가 되지 말고 내실을 채우자고 수없이 다짐했어요.

대학을 갓 졸업하고 유명해졌는데 비교적 어린 나이에 그런 자기반성이 가능했다는 것이 신기해요. 한창 들떴다 해도 이상하지 않았을 텐데요.

명성에 취하기에는 당시 제 삶의 일교차가 너무 컸어요. 세계적인 브랜드 옆에 제 이름이 쓰여 있는데도 정작 지갑에는 5만 원도 없는 날도 있었거든요. 좋은 제안이 들어와도 도저히 할 수 없을 거 같아서 그럴듯한 핑계를 대며 거절한 날도 있었고요. 그러다 보니 허황한 마음을 내려놓게 되더라고요. 돈을 주고 전시하자는 것도 못 하는데, 이런 것들이 부질없다고 생각했죠. 사람들이 밖에서 보는 저는 글로벌 브랜드와 협업하는 유명한 작가인데 현실은 큰 프로젝트를 받으면 일하는 법도, 시스템을 잡는 법도 모르는 초보였어요. 그 이후로 이 틈을 메우는 것이 목표가 됐어요. 현실과 이상 간의 틈이 사라지면 비로소 스스로 성장했다고 생각할 수 있을 거 같았거든요.

그로부터 꽤 많은 시간이 지났고, 디자이너로서 살아남았어요. 이제 그 일교차는 줄었나요?

문승지 165

사실 아직도 틈을 메우는 중이에요. 제가 느끼기에는 그래요. 언제 다 메울 수 있을지 모르겠지만, 이전보다 많이 좁혀졌다고 생각하고 있어요. 디자이너 초기에 맞닥뜨렸던 크고 작은 시련이 더 공부해야겠다는 깨달음을 줬고, 시행착오와 반성을 반복하면서 제 나름 많이 성장했다고 생각해요. 디자이너 혼자서 모든 것을 다 해야 한다는 고집을 내려놓을 수 있었던 것도 그런 고민 덕분이고요. 정석병 디자이너, 정창기 대표와 팀바이럴스를 시작했던 것도 일교차를 좁혀 가는 데 큰 도움이 됐어요.

말이 나온 김에 〈팀바이럴스〉에 대해 물어보고 싶어요.
어떻게 시작하게 되었나요?

졸업 후 한국에서 많은 시도를 했지만, 결과적으로 실패했어요. 반려동물 친화적인 가구를 선보이는 엠펍과 문 스튜디오 등을 시작했는데 잘되지 않았죠. 스스로 분위기 전환을 위해서 2014년에 덴마크로 떠났어요. 당시에는 그곳에서 취업하고 살아야겠다는 생각도 했었어요. 하지만 2년 정도 일하면서 다시 생각을 정리했고, 돌아와서 이전부터 친하게 지낸 형들이었던 정창기 대표와 정석병 디자이너에게 연락했어요. 다행히 한국으로 돌아오자마자 부산에서 작은 프로젝트를 하나 맡았고, 공간 디자이너였던 정석병 디자이너와 사업적인 부분을 도와줄 정창기 대표가 자연스럽게 뭉쳤어요. 저는 두 사람을 전부터 알고 있었는데, 세 사람이 처음 한자리에서 만난 건 부산으로 가는 KTX 안이었죠. 그런데 처음 만나자마자 셋이 너무 잘 맞는 거예요. 그때부터 자연스럽게 같이 일하게 됐고 지금까지 함께 해오고 있어요.

팀바이럴스라는 이름도 특이해요. 어떻게 만들어진
건가요?

스튜디오를 꾸려 보자고 의기투합하던 시점에 모여서 잡담하고 있는데 정석병 디자이너가 그 무렵 보고 있던 바이러스에 관한 이야기를 했어요.

기발하기보다 기본에 충실할 것

흥미롭더라고요. 듣다가 〈그럼 바이러스로 하자〉라고 시작된 거죠. 정하고 보니 바이러스의 속성이 저희 일의 성격과 닮았더라고요. 어떻게 변이할지 모르는 존재잖아요. 바이러스는 어떤 환경에서 어떤 숙주를 만나느냐에 따라 방향이 달라져요. 저희 역시 어떤 목적을 가진 클라이언트나 공간을 만나느냐에 따라 작업의 성격과 방향이 바뀌거든요.

디자이너 문승지가 아닌 팀바이럴스의 목표는 뭔가요?

모두의 독립이요. 저희 팀은 현재 11명이 있는데요. 팀바이럴스는 저 한 사람의 아이디어를 구현하기 위해 만들어진 스튜디오가 아니에요. 팀원 전원이 자신의 이름으로 디자인을 선보이는 것이 최종 목표죠. 모두가 알고 있고, 그게 모두의 꿈이죠. 저도 그렇고요. 저희가 뭉친 이유를 솔직하게 고백하면 〈혼자서는 못 하니까〉거든요. 애써 포장하고 싶지 않아요. 우리는 혼자서 모든 것을 해낼 역량이 안돼서 팀으로 만났고, 모이니까 그 역량이 채워졌어요. 모자란 부분을 서로 채워 주고 같이하니까 된다는 걸 알게 된 거죠. 팀의 사훈 같은 것이 있다면 〈우리는 모두가 독립한다〉예요. 각자의 이름으로 자신의 성격을 담은 디자인을 선보이는 거요. 그걸 팀 안에서 해도 되고, 독립해서 하고 싶다면 그 역시 열어 두고 응원하는 분위기예요.

작가님은 다른 작업을 하는 분들에 비해 어쩐지 덜 예민하고 넉넉하다는 인상을 주는데, 지금 보니 함께하는 사람들이 있기 때문인가 싶어요.

그런 거 같아요. 뜻이 맞는 사람들과 함께하면 뭐가 좋은지 아세요? 혼자서 일할 때 하게 되는 쓸데없는 고민을 하는 시간이 줄어든다는 거죠. 결과적으로는 할 수 있는 일이 더 많아지는 거예요. 해보니 그렇더라고요.

덕분에 한국에 돌아온 뒤에 좋은 작업을 짧은 시간 내에

문승지

많이 보여 준 거 같아요. 여전히 친환경을 주제로 한
작품도 계속 선보였고요. 이 주제는 계속해서 가져갈
생각인가요?

아마도 그럴 거 같아요. 「포 브라더스」가 COS를 통해서 소개되었던
무렵이 세계적으로 환경 문제에 관한 관심이 커지던 시기였어요. 제
작업의 발단은 눈에 보이는 가까운 자원이 낭비되는 것에 대한 개인적인
안타까움이었지만, 「포 브라더스」가 계기가 되어 찬찬히 둘러보니
환경이라는 주제에 대한 걱정과 대책에 전 세계가 관심을 두고 있다는 걸
깨닫게 되었죠. 저 역시 갈수록 그에 관한 관심이 깊어지면서 더 많이
고민하게 되었고요. 그 시간이 쌓이다 보니 일종의 사명감이 생기기
시작하더라고요. 생산자이자 소비자이기도 한 디자이너라는 자리에 있는
내가 환경을 위해서 할 수 있는 것이 분명 있을 것으로 생각하게 된
거예요.

그렇다면 디자이너는 환경을 위해 무엇을 할 수 있나요?

어떤 활동을 반드시 해야 한다는 생각보다는 〈디자이너라면 이런 걸
시도해 볼 수 있지 않을까?〉라는 고민을 거듭하고 있어요. 그리고
가능하다면 그 방식이 지속 가능한 것이라면 좋겠죠. 거창한 고민보다 〈이
선 하나만 이렇게 바꾸면 앞으로 버려질 쓰레기가 이만큼 줄어들 것을
알면서도 묵인하는 것이 맞을까?〉 하는 생각을 프로젝트마다 하게 되는
거 같아요. 이런 생각들이 켜켜이 쌓이면서 노력하게 되는 거죠. 저의
고민이 근본적인 것을 해결하지는 못하겠지만 이런 의식이 다른
디자이너들에게도 전해지고, 하나의 운동까지는 아니어도 같이 행할 수
있는 행위로써 동참하게 된다면 환경에 대한 메시지가 더 많이 전파되지
않을까 하고 생각하게 됐어요. 그런 과정을 거쳐 만들어진 제품을
사용하는 사람들이 〈이 의자는 이런 소재를 사용했고, 이렇게 해서
만들어진 거래〉 같은 대화를 일상에서 주제로 삼게 된다면 그 또한 환경

기발하기보다 기본에 충실할 것

운동의 맥락이 되지 않을까 하는 생각을 해봤어요. 다시 말하지만, 저는 환경 운동가는 아니고요 (웃음) 디자이너로서 할 수 있는 최소한의 것들을 하고 있다고 여겨 주시면 좋을 거 같아요.

문승지의 가구는 시각적으로 〈정갈하다〉는 인상을 줘요. 군더더기 없지만 따뜻하고 안정적이죠. 미니멀리즘이라는 말은 어쩐지 딱 맞아떨어지는 느낌이 아니에요. 어떻게 설명하면 좋을까요?

기본과 스탠다드라는 단어를 키워드로 쓰면 좋을 거 같아요. 기능에 충실하게 제작되었고, 단번에 시선을 뺏는 디자인보다, 그 기능과 어울리는 스탠다드함을 가진 것들이 제 가구들의 정체성입니다. 제 기준은 심플해요. 〈내가 사용하고 싶은 건 어떤 것인지, 내 공간과 오랫동안 아껴 사용하는 물건들과 닮아 있는지, 조화로운지.〉 디자인에 앞서 떠오른 구상이 있으면 이런 질문을 먼저 해요. 그리고 그에 맞는 것들을 선보이는 거죠.

세상에는 시선을 사로잡는 디자인이 계속해서 등장하는데, 기본과 스탠다드라니. 수많은 디자인 속에 파묻혀서 눈에 띄지 않을까 하는 불안감은 없나요?

전혀요. 요즘은 너무 빠르게 변하는 미디어 속에 모든 것이 들어가 있다 보니까 어떤 채널이든 열어 보면 현혹될 만한 이미지밖에 없는 거 같아요. 그런 것이 트렌드일 수도 있겠죠. 뭐랄까, 그냥 다 너무 예뻐요. 나를 자꾸 그 이미지에 머물게 하죠. 분명히 매력이 있다는 사실을 인정해요. 그런 트렌드가 커질수록 〈스탠다드〉라는 키워드가 소외될 거 같은데, 정작 내가 사용하는 물건을 둘러보면 전부 스탠다드인 거예요. 그래서 많이 고민했어요. 어느 쪽을 추구할지 스스로에게 물어봤죠. 〈이사한다면 어떤 가구를 살 것인가〉 같은 질문들이요. 답이 나오더라고요. 저라면 진짜

문승지

편하고 오래 쓸 수 있는 소파를 살 거 같아요. 주방에서는 그 공간과
어우러지는 다리가 네 개 달린 안정적인 식탁과 의자를 쓸 거 같고요.
그런데 왜 나는 자꾸 콘셉트에 목을 매서 콘셉추얼한 것을 하려고 할까
라는 질문에 부딪혔어요. 답을 찾은 거죠. 환경에 대한 이슈들을 언젠가
스탠다드함으로 풀고 싶다는 목표가 생겼고, 이를 위해서 기본에 대해
처음부터 다시 공부해야겠다고 생각했어요. 요즘은 그런 생각에 완전히
빠져 있어요. 그게 앞으로 제 디자인의 방향성이 될 거 같아요.

그간 해온 프로젝트 중 가장 개인적으로 만족스러웠던
것을 하나만 꼽아 볼 수 있을까요?

개인적으로 만족스러움이 컸던 프로젝트는 아무래도 개인 작업이죠. 「포
브라더스」요. 그 작업이 거둔 성과 때문만이 아니에요. 그 작업을 하던
시절의 에너지로 돌아가고 싶다고 생각할 때가 있어요. 돌아보면 그때
내가 이걸 어떻게 만들었을까 싶을 정도로 그 작업에 미쳐 있었어요. 꼭
해내야겠다는 생각뿐이었던 거 같아요. 그런 지치지 않는 에너지를
어디서 받았을까 싶을 정도로 열심히 했던 순간들이었고, 아무것도
모르는 학생이 공장마다 쫓아다니면서 사장님들에게 일일이 방법을
물어봤던 시간이었죠. 아직도 기억이 생생해요. 그 기억이 제가 지쳐서
초심으로 돌아가야겠다 싶을 때마다 떠올리게 되는 것 중 하나죠.

초심으로 돌아가기 위해 하는 나만의 노력 같은 게
있나요?

조금만 정정하자면, 초심으로 돌아가려는 것이 아니라 잊지 않기 위해서
기억하려고 해요. 어쩌면 초심이라는 것은 상황마다 생길 수 있는 거
같거든요. 어떤 상황이냐에 따라 다시 새로운 초심을 가질 수도 있죠.
저에게 있어서 가장 뜨거웠던 초심이 무엇인지를 잊지만 않으면 될 거
같아요. 억지로 돌아가서 과거의 마음가짐을 되찾아서 지금에 적용할

기발하기보다 기본에 충실할 것

「포 브라더스」, 2012년

필요는 없어요. 〈그때의 내가 이랬기 때문에, 지금 내가 이런 모습으로 있을 수 있는 거야〉라고 한 번 더 기억할 수 있다면 그 자체가 힘이 되겠죠.

과거의 내가 지금의 나를 만들었다는 말은 어떤 일을 하는 사람이라도 공감할 거 같아요. 과거의 문승지가 자신의 디자인을 소개하는 메일을 전 세계 언론에 보냈던 시절을 떠올리면 그건 자신감이었을까요? 절박함이었을까요?

글쎄요. 그때는 젊음이 있었다고 답해야 할 거 같아요. 20대였으니까요, 하하. 제 입으로 말하긴 좀 그렇지만 그때의 열정은 정말 대단했어요. 내가 〈어떻게 그랬지〉라는 생각이 들 정도로요. 완전히 몰입해서 어딘가에 쏠려 있는 상태였던 거 같아요. 작업을 완성하고, 알리는 것들에 모든 에너지를 쏟았어요. 정말 집중했기 때문에 완전히 그런 생각에 빠져 있어서 주변을 돌아보지 않고 무작정 목표한 것을 향해 달려갔던 거 같아요. 그 시절에는 그게 제가 가진 전부였거든요. 지금 누군가 그렇게 하라고 하면 어떨까 하는 상상을 해봤는데, 여전히 그렇게 하고 싶어요. 다만 지금은 열정이 식었다기보다 다른 방식의 집중을 하고 있는 거죠. 생각할 것도 책임져야 할 것도 많아졌으니 다른 상황이라고 할 수 있겠네요. 지금의 제 상황에 맞는 집중력을 발휘하고 있어요.

그 집중력을 이제 문승지다운 가구를 선보이는 데 쓰고 있는 것은 아닐까 하는 생각을 해보는데요. 문승지라는 디자이너가 생각하는 좋은 가구란 뭘까요?

저는 가구에서 〈반려〉라는 단어를 떠올려요. 역사를 통해서 수십 년, 수백 년 전부터 우리 곁에 있어 왔고 지금도 모두의 삶에서 함께하는 것이잖아요. 그래서 반려라는 단어가 적절하게 느껴져요. 함께 살아간다는 관점에서 가구를 바라보면 무엇이 중요한지는 명확해지죠. 일시적으로 사람을 현혹시키는 특이함보다는 얼마나 편안한지, 그리고

기발하기보다 기본에 충실할 것

얼마나 오랜 세월을 함께할 수 있는지가 중요하거든요. 나만 잘 쓰는 것이 아니라 내 아이에게도 물려줄 수 있는 그런 가구라면 정말 좋은 가구라고 할 수 있겠죠. 문제는, 좋은 가구를 만드는 것이 보기보다 어렵다는 거예요. 가구의 형태만 보면 대개 단순하고 쉬워 보이는데 최적의 형태로 탄생하기까지는 구조나 각도, 소재와 내구성 같은 많은 요소를 고려해서 조합해야 하거든요. 이런 것들을 잘 선택해야 하는 이유는 가구는 하나인데, 사용할 사람이 다 다르다는 것 때문이에요. 하나의 의자에 앉게 될 사람은 정말 다양하겠지만 그게 누구라도 편안함을 느낄 수 있는 것을 만들어 내는 것이 저에게는 일종의 〈골〉이에요. 〈그런 의자를 꼭 세상에 내놓고 말겠어〉 하는 목표가 있어요.

> 누구나 편하게 앉을 수 있는 심플한 의자라니, 얼핏 쉬워 보이지만 사실은 너무 어려운 과제 같아요. 그런 의자가 어떤 게 있을까요?

제가 생각하는 목표에 가장 근접한 의자는 모노 블록 의자 일명 〈코카콜라〉 의자입니다. 흔히 편의점 의자라고도 하는데 앉아 보지 않은 사람이 없을 거예요. 누가 만들었는지, 예술적으로 얼마나 훌륭한지 아무도 이야기하지 않지만 누구나 한 번쯤 앉아 본 의자죠. 플라스틱으로 만들어져서 가격도 싸고 가볍고 튼튼해요. 생각해 보면 그 모든 조건을 충족할 수 있었던 의자는 거의 없었거든요. 궁극적으로는 그런 걸 만들어 보고 싶어요.

> 팀바이럴스와 함께 지난 2년간 준비한 가구 브랜드를 만들고 있다고 들었어요. 이제는 어떤 브랜드가 될지 알려 줄 수 있나요?

준비는 착실하게 하고 있고, 이름을 먼저 지었어요. 〈히바구든〉이라고. 〈Have a good one〉의 슬랭이죠. 친구들이랑 집에 갈 때 서로에게 건네는

문승지

「Project Samsung Fuorisalone」, 2023년

〈안녕〉이라는 말 같은 건데, 독일어나 북유럽 언어로 생각하는 사람들도 있지만 영어입니다. 뜻이 너무 좋아서 가져온 말인데 결국 〈Have a good one〉이라는게 라이프, 삶의 안부를 담은 말이잖아요. 제가 일상에서 듣는 말 중 가장 좋아하는 문장이거든요. 그런 것들이 투영되면 좋겠다는 바람으로 만들었어요. 사실 너무 쉽거나 흔하지 않은 이름을 짓고 싶기도 했고요. (웃음)

〈히바구든〉은 어떤 브랜드가 될 예정인가요?

조금 추상적인 답처럼 들릴 수 있는데 틀에 들어가지 않으려고 노력하는 브랜드가 될 거 같아요. 일할 때 정해진 프로세스를 따르는 것보다 저희의 삶 속에서 쓰이는 것들을 가져와서 역산해서 들어가는 거죠. 브랜드 이름을 지을 때와 비슷한 방식으로 작업할 거 같아요. 사전에서 찾은 이름을 쓰지 않았듯이, 남이 정해 준 방식이 아니라 우리 삶에서 느껴지는 좋은 느낌을 반영한 자유로운 방식으로요. 여기서도 기본과 스탠다드에 충실한다는 방침은 바뀌지 않을 거고요.

문승지의 가구와 브랜드는 모두 이야기를 갖고 있다는 것이 재미있는 거 같아요. 왜 늘 이런 방식을 취하게 되는 거 같나요?

결과물 하나가 탄생하기까지 보이지 않는 것들이 그 뒤에 있잖아요. 숨겨져 있는 수많은 공정이요. 아무래도 클라이언트가 있어야 하는 디자이너의 일을 하고 있다 보니 소수의 개인 작업을 제외하고는 누군가 작업을 의뢰해야 시작될 수밖에 없어요. 그래도 그냥 주어진 장소를 예쁘게만 만드는 데 그치지 않고 공간에 관한 이야기를 완성해야 한다고 생각해요. 이 공간에 대한 생각을 정리하고, 새로운 가치를 만들어 가는 거죠. 이곳을 채운 가구에 어떤 이야기가 씌워져 있는지, 이 공간이 어떤 이야기를 품고 있는지 알림으로써 그곳의 가치가 높아진다고 생각해요.

문승지

클라이언트가 있는 창작자가 적지는 않지만, 아무래도
디자이너는 더 많은 제약이 따를 거 같은데 갈등이
생겨나는 순간도 있지 않나요?

갈등은 외부에 있는 게 아니에요. 갈등은 제 안에 있죠. 관점의 차이인 거
같아요. 저는 세상으로부터 제게 오는 일들은 물음표인 상태로 온다는
사실을 받아들여요. 어떤 프로젝트를 내가 하고 싶다고 해서 할 수 있는 게
아니고 나에게 세상이 맡기는 일은 랜덤이잖아요. 생각해 보면 갈등할
이유가 없어요. 어떤 프로젝트가 저를 찾아오면 반갑고 감사한 마음부터
들어요. 그 과정에서 해결되어야 할 것들이 있다면 그 갈등은 내 안에
있어야 하는 거고, 그건 긍정적인 방향으로 바뀌어야만 하죠. 그런 과정이
저를 발전시키는 거로 생각해요.

너무 겸손한 마음이 아닐까요.

겸손한 것이 아니고 당연한 거로 생각해요. 원래 합리주의자이기도 하고,
그런 방식의 사고가 제 바람과 맞아요. 지금까지 열심히 디자인을
해왔는데 앞으로도 계속 잘해 나가고 싶거든요. 이 일을, 디자인을
계속하는 게 꿈이에요. 제 개인 작업도 좋고, 팀 작업도 재미있어요.
그래서 지금의 이 삶을 계속 이어 나가고 싶고요. 이 일을 너무
사랑한달까. 10년 후, 20년 후는 물론 죽을 때까지 하고 싶어요.

지금 하는 일을 사랑한다는 말이 무척 부러운데요. 많은
사람이 좋아하는 일을 시작해도 계속 좋아하기는 쉽지
않은 거 같아요. 지금의 일을 사랑하려면 어떻게 해야
하나요?

좋아하기 위해 노력한 적은 없어요. 어릴 적에는 처음부터 디자이너라는
꿈을 가졌던 학생도 아니었어요. 그저 제주도에 살기 싫어서 서울로

기발하기보다 기본에 충실할 것

나오기 위한 수단으로 전공을 택했고요. 그런데 학교에서 작업을 하다가 완전히 몰입해서 주위의 아무런 소리도 듣지 못하고 집중했던 적이 있어요. 정말 황홀한 경험이었죠. 디자이너가 된 것은 그때의 기억을 놓지 않고 키워 온 덕분이었어요. 다행히도 지금까지도 작업을 할 때 그런 즐거움과 감사함을 느끼고 있는데 함께 일하는 팀원들 역시 자기 일을 좋아하는 사람들이 모였어요. 그래서 하루하루가 즐거운 거 같아요. 눈을 뜨고 나서 잠이 들 때까지 디자인하는 날들의 연속인데, 매 순간 그걸 즐기고 있어요. 좋아하려고 노력하지 않아요. 그냥, 좋아하는 거죠.

눈떠서 잠이 들 때까지 디자인만 하는 날들이 이어지는데 아이디어가 고갈되지 않을 수 있나요?

그러니까요. (웃음) 실은 저도 그 부분들에 대해 생각해 본 적 있어요. 디자이너가 고갈된다는 것은 대체 무엇이 고갈된다는 것일까 하고요. 경험을 비춰 보면 이 영감인지, 창조력인지조차 시간과 경험, 그리고 흐름에 따라 끊임없이 비워지고 채워지는 거 같아요. 그래서 고갈되지 않을 거 같아요. 앞으로도 그 상황에 맞는 생각을 해나갈 것이고, 내 안에서 신선한 영감이 떨어진다면 그간 쌓아 온 견고함이 제공하는 아이디어가 올라올 것이고, 비워지면 채워질 것이라는 믿음이 있어요. 그래서 그 상황에 맞는 것들을 떠올릴 수 있다고 믿어요.

그토록 단단한 마음이라면 좋은 디자이너가 틀림없네요. 본인도 그렇게 생각하나요?

시간이 더 지나야 알 수 있지 않을까요? 아직도 최소 50년은 더 일하고 싶어요. 그 정도 시간이 지나서 지나온 길을 돌아보면 어떤 디자인을 해왔는지 정리할 수 있지 않을까요? 크리에이티브한 직업의 장점은 작업의 기록이 쌓인다는 점인 거 같아요. 일의 흔적이 아카이브가 되어서 그 사람을 알게 해주죠. 그때가 되면 알 수 있을 거 같아요. 더 단순하게

문승지

생각하면 오랫동안 잘 버티는 사람? 하하. 좋은 디자인을 해야 오랫동안 인정받을 수 있다고 생각하거든요. 오래 사랑받아 온 가구가 좋은 가구라는 것과 같은 맥락이에요.

오래 일하고 싶은 거 말고 꿈이 있다면 뭘까요?

언젠가 제 가구가 빈티지가 되는 거요. 빈티지 가구를 찾는 것이 제 취미이기도 한데 오래전에 디자인되었지만 지금도 사랑받는 것들이 있어요. 사람들도 좋아하고 저도 좋아하는 그런 가구가 있죠. 그러려면 정말 스탠다드한 디자인이어야 해요. 집을 당장 채우기 위한 물건이 아니라, 오랫동안 곁에 있어 주고 같이 살아갈 수 있는 가구를 만들고 싶어요.

어쩐지 원점이네요?

그런가요? 그런데 그게 정말 가장 중요하니까요.

기발하기보다 기본에 충실할 것

「누룽지 컬렉션」, 2020년

마냥 예쁘지 않은,
도발과 질문들

심보선

❝ 예술성이 있다, 없다는 작가 스스로 부여할 수 있는 것은 아니라는
생각이 들어요. 관람자의 몫이죠. 작가에게 중요한 것은 〈태도〉예요.
〈이런 것도 예술이 될 수 있을까?〉라는 질문을 던질 수 있는 도발적
태도 말이죠. ❞

2024년 작가로 데뷔한 지 10년째인 샘바이펜은 총 여덟 번의 개인전과 그 이상의 단체전을 소화했다. 아트 부산을 비롯하여 롯데 뮤지엄, LA 아트 쇼, SCOPE 마이애미, KIAF, 파리 아트 페어 등에 작품을 꾸준히 선보여 왔다. SNS에 기록된 숫자가 작가의 인지도를 대변하는 세상에서 그는 현재 13만 명 이상의 폴로어를 보유함으로써 소위 〈스타 작가〉로 분류된다. 1992년생인 작가는 유럽과 미국에서 학창 시절을 보내고, 뉴욕 파슨스 디자인 스쿨에서 일러스트레이션을 전공하던 중 갑작스럽게 중퇴하고 한국에서 첫 개인전을 연다. 갤러리 겸 카페에서 열린 첫 전시에서 모든 작품을 매진시키면서 주위에 이름을 알렸다. 이후 현재까지 함께하고 있는 갤러리 스탠을 통해 작품 활동을 이어 왔다. 아티스트 인플루언서 그룹 스피커와의 계약을 통해 나이키, 카카오프렌즈, 어도비, 케이스티파이, 포르쉐 등 다양한 브랜드와 협업했다. 초창기 미쉐린 타이어의 비벤덤을 떠올리게 하는 캐릭터 작업을 통해 팬덤을 형성한 이래 꾸준히 이전의 작업을 지우고 재구성하는 과정을 거쳐 고유의 스타일을 확립하는 한편, 새로운 시도를 거듭하고 있다. 특유의 단순 명료하면서도 리드미컬한 선과 경쾌한 컬러는 그의 시그니처로 자리매김했고, 방송과 SNS를 통해 그의 작품을 보유한 여러 셀럽의 공간이 여러 번 공개되면서 대중적인 인지도가 급격히 높아지기도 했다. 최근 수년간 모든 개인전에서 작품을 솔드아웃시키며 스타 작가로서의 입지를 공고히 하고 있다. 그의

샘바이펜

작품에는 〈캐릭터〉가 등장한다. 사람들에게 친근한 캐릭터를 내세워 기존에 잘 알려진 영화나 명화와 같은 소재를 날카롭게 패러디하고 메시지를 재조합하여 날카로운 풍자와 새로운 시야를 관람객에게 제공하고 있다.

샘바이펜은 〈진짜〉다. 그는 단 한 번도 가짜 예술가였던 적이 없다. 그가 자신을 뭐라고 지칭하건 간에 말이다. 익숙한 캐릭터의 재조합, 어디선가 본 듯한 영화의 한 장면, 모두가 아는 유명한 명화의 한 장면을 떠올리게 하는 그의 작품 대부분은 〈패러디〉에 뿌리를 두고 있다. 작가가 자신을 〈Fake Artist〉라 부르는 이유 중 하나이기도 하지만, 그의 작업은 단순한 모방과 거리가 멀다. 단순하고 명료한 일러스트레이션 방식의 선과 그 안을 채운 경쾌하고 또렷한 색채를 통해 샘바이펜이 캔버스 안에 담아낸 풍경을 들여다보면 누구에게나 익숙한 캐릭터들이 어디선가 본 듯한 극의 일부를 재현하고 있거나, 선뜻 떠올려 보지 못한 캐릭터와 캐릭터 간의 만남과 상황이 펼쳐지고 있다. 이 신선한 조합에 호기심을 느껴 시간을 갖고 그의 작품을 잠시라도 들여다본다면 그 안에 그저 귀엽다, 혹은 예쁘다는 단순한 감상으로 넘어갈 수 없는 예리한 메시지와 풍자가 새겨져 있음을 알 수 있다. 동양의 화투를 치는 서양 카드 속 인물들, 일본의 닌자를 모티브로 만든 미국 캐릭터 〈닌자 거북이〉의 뺨을 치는 일본 캐릭터 〈꼬북이〉의 모습을 담은 「slap」 같은 작품들은 익숙한 것들을 유쾌하게 재해석하고 조합하면서 날카로움을 놓지 않는 작가의 개성과 특색이 드러나는 작품들이다. 그는 최근 몇 년 사이 영화나 명화 속 장면들을 패러디하며 새로운 스타일을 선보였는데 영화 「기생충」의 포스터를 빌린 구도 속 주인공으로 「심슨 가족」과 「포켓몬스터」의 로켓단을 등장시켜 이질적 요소를 하나의 프레임속에 담아냈다. 명화 패러디의 경우 요하네스 베르메르의 「진주 귀고리를 한 소녀」와 프란시스코 고야의 「아들을 먹어 치우는 사투르누스」 등에 애니메이션 「사우스 파크」의 주인공들과 포켓몬스터의 캐릭터들이 함께 등장하는 식이다. 샘바이펜의 특기는 이런 것이다. 익숙한 것에서 낯선 이야기를

마냥 예쁘지 않은, 도발과 질문들

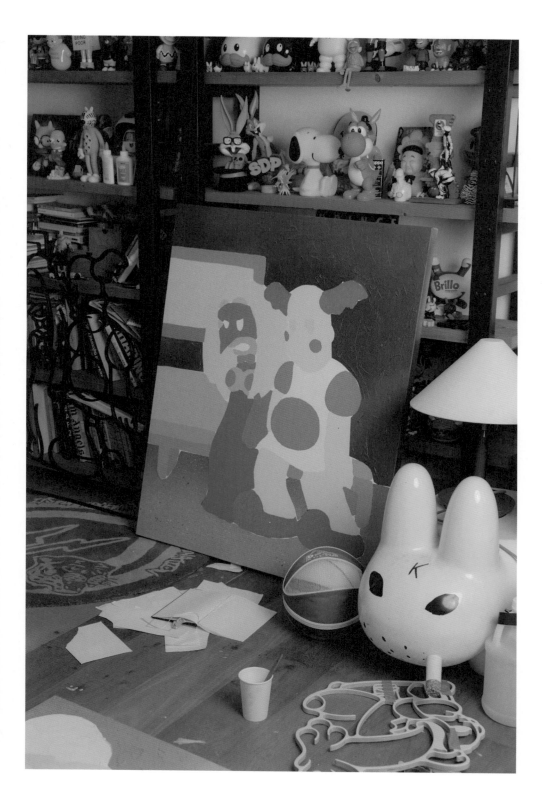

발굴하고 만들어 내는 것. 이는 미국 파슨스 디자인 스쿨 재학 당시 무작정 학교를 그만두고 작가가 되겠노라 한국으로 돌아온 스물다섯의 새내기 작가였던 시절부터 지금까지 유지해 온 작가 고유의 정체성이다. 약 8년 전 이뤄진 그와의 첫 인터뷰는 지금은 사라진 작은 갤러리 겸 카페에서 열린 첫 전시에서 모든 작품을 솔드 아웃시켰다는 새내기 작가에 대한 호기심에서 시작되었다. 아무리 작은 전시였다 해도 아직 검증되지 않은 데뷔 작가의 작품이 모두 팔렸다는 것은 지금보다 신진 작가에게 무심했던 당시의 미술 시장을 떠올리면 결코 무시할 수 없는 현상이기도 했다. 당시 그의 작품은 미쉐린 타이어의 유명한 캐릭터 비벤덤을 패러디한 것들이 주를 이뤘고, 우리는 그 작품 시리즈 하나에 관한 이야기만으로 인터뷰 페이지를 채워야 했다. 그로부터 불과 8년, 그사이 이보다 빠른 속도로 성장하고 변화해 온 동년배 작가가 얼마나 있었을까 싶을 정도로 샘바이펜의 작품 세계는 급격히 확장하며 몸집을 부풀렸고, 그와 비례하는 속도로 작가의 대중적 인지도 역시 급상승했다. 2017년 동대문 두타몰에서 크리스마스 기념 거대 조형물을 선보인 것을 시작으로 수많은 브랜드와의 협업을 통해 다양한 형태의 그라피티 작업에도 박차를 가하던 그는 패션과 아트의 만남을 주제로 한 『하퍼스 바자』의 2018년도 3월 호 커버에 자신의 캐릭터들을 등장시키며 동시대 트렌드를 이끄는 스타일리시한 작가로서의 면모를 보이기도 했다. 흥미로운 점은 그 무렵부터 작가 샘바이펜을 넘어 아티스트이자 인플루언서인 김세동이라는 인물에 대한 브랜드와 대중 관심도도 높아지기 시작했다는 점이다.

샘바이펜은 현대 미술이 대중문화의 주류로 자리 잡기 시작한 현시점에서 스타 작가가 될 수 있는 이상적인 조건을 고루 갖추고 있다. 명쾌하고 리드미컬한 선과 색감으로 대변되는 유쾌하고 세련된 그림 스타일은 물론, 그 작품을 꼭 빼닮은 작가 자신의 매력도 무시할 수 없다. 단적으로 표현하자면 작가 김세동은 큰 키에 감각적인 패션 스타일의 소유자라, 스스로 아이콘화하기에 유리하다. 예를 들면 커다란 티셔츠 차림에

마냥 예쁘지 않은, 도발과 질문들

볼캡을 눌러쓴 그가 나이키 한정판을 신고 벽 앞으로 휘적휘적 걸어와 스프레이 통을 흔드는 모습은 지금의 MZ 세대가 가장 쿨하다고 느끼는 애티튜드의 전형에 가깝다. 재능 있는 젊음은 시대를 불문하고 사랑받아 왔지만 그 주체인 인물이 매력적이라면 효과는 배가 된다. 샘바이펜은 그 힘을 정확히 이해하고 활용할 줄 아는 작가다. 과장되게 들릴지 모르지만 그가 커리어를 이끌어 가는 과정을 보고 있자면 미디어와 명성의 힘을 영리하게 활용했던 앤디 워홀과 자신의 매력을 백분 발휘하여 그에 쏟아진 스포트라이트가 작품으로 이어질 수 있게끔 유도한 바스키아가 머리에 떠오른다. 그렇다고 해서 그가 명성에 취해 있으리라는 오해는 금물이다. 샘바이펜은 대외적으로 보이는 화려한 이미지 이면에 누구보다 성실하고 혹독하게 작업 방식을 연구하고 성실하게 임하는 작가 중 한 사람이다. 그림을 그리는 행위는 가장 오래된 기억부터 남아 있던 아주 어린 시절부터 지속해 온 것이라 숨을 쉬듯이 끊을 수 없는 일이라고 말하는 그는 주 5일 이상 반드시 작업실로 출근한다. 브랜드 작업이 쌓인 시기의 스트레스는 간간이 개인 작업으로 풀 정도로 〈일벌레〉다. 그런 태도로 작업해 온 만큼, 그가 생각하는 작가로서의 명성을 얻는 부분에 대한 전제는 늘 〈작품이 좋을 것〉이었다. 「작가로 인정받고 싶다면 작품이 좋아야 하는 것은 기본이에요. 마땅히 그래야 하죠. 하지만 지금처럼 많은 작가가 등장하고, 미술 시장이 붐비는 시대에 대중에게 각인되는 것은 〈그다음 게임〉에서 결정되는 것 같아요.」

언젠가 그와 작품의 가치가 작가의 SNS상에서의 인기에 좌우되기도 하는 현 미술 시장의 특이 현상에 대해 솔직한 대화를 나눈 적이 있다. SNS를 잘 활용하거나 셀러브리티와의 친분을 통해 인기를 얻은 작가들이 더 많은 전시 기회를 얻고 명성을 쌓는 현상에 대해 어떻게 생각하냐는 질문이 혹여 공격적으로 들릴지 걱정했지만 그는 담담하고 솔직한 답을 내놓았다. 「음, 저는 반가워요. 어떻게 들릴지는 모르겠지만, 저는 스스로가 인기나 명성을 추구하는 사람이라는 걸 알아요. 연예인이 되고 싶은 것은 아니에요. 그렇게 될 수도 없고요. 하지만 그들이 제 작품을

샘바이펜

즐기고 공감하는 과정에서 파생된 것들이 주는 영향을 부정하거나 숨길 생각도 없어요. 그 영향력에서 파생한 것들이 제게 작업을 계속해서 이어 갈 수 있는 힘을 준 것도 사실이니까요. 그런 현상이 작품의 본질을 바꾸는 것도 아니니까 숨길 생각은 없어요. 조금 더 솔직하게 말하자면 저는 그걸 가능하다면 이용하는 편이에요.」

개인적으로 그를 아는 이들이라면 이 답변이 얼마나 그다운 발언인지를 떠올리며 웃을지도 모르겠다. 샘바이펜이라는 작가와 그의 작품을 동시에 관통하는 키워드 중 하나는 〈솔직함〉이다. 그의 작업은 얼핏 쉽고 유쾌해 보이지만 늘 날카로운 메시지가 들어 있다. 트릭은 있을지라도 속임수는 없다. 쏟아지는 질문에도 특유의 조금 느린 말투로 〈의도 같은 건 없어〉라는 듯 딱히 숨길 것도 없다고 말하는 그 태도가 허세로 느껴지지 않는 것은 작품과 작가가 오랜 시간 가져온 일관성 때문이다. 그가 작가로서는 이례적으로 MZ 세대의 열렬한 지지를 받아 온 것도 그런 일관된 자세에서 기인한다. 원하는 것을 원한다고 말하고 이를 부끄러워하지 않는 특유의 자세는 동시대 관람객과 또래 미술 애호가들이 추구하는 삶의 태도와 상당 부분 일치한다. 이런 자세는 오랜 시간 미술계가 작가들에게 무의식적으로 요구해 온 〈순수한 작가적〉 행보와 이질적인 활동에 뛰어들 때조차 샘바이펜이라면 자연스러운 설득력이 있도록 했다. 샘바이펜뿐만이 아니라 작가와 브랜드의 협업은 흔한 일이 되었지만, 작가 자신 또한 일종의 모델로서의 가치를 갖고 꾸준히 러브콜을 받아 온 것은 그가 독보적이다. 흥미로운 점은 그의 대외 활동이 작가로서의 이미지를 조금도 손상하지 않는다는 점이다. 그저 하고 싶은 대로 했을 뿐인데 단지 외모가 뛰어난 덕에 운이 좋았던 것이 아닐까 하는 물음표는 남길 필요가 없다. 샘바이펜을 알게 되면 그가 가진 많은 재능 중 가장 탁월하고 차별화된 능력 중 하나가 뛰어난 전략가라는 것에 공감하게 될 테니까. 그는 작품을 변화시키거나 다음 단계로 넘어가는 과정에서 나름의 전략을 세우고 섬세한 테스트를 거쳐 스타일을 변화시킨다. 그를 작가로서 세상에 알린 첫 캐릭터 비벤덤 시리즈부터가

샘바이펜

그랬다. 8년 전 첫 개인전을 앞두고 고민하던 샘바이펜은 무명의 화가인 자신을 알리기 위한 일종의 〈치트 키〉로 대중의 눈에 익숙한 비벤덤을 선택했고 전략은 주효했다. 첫 전시에서 모든 작품이 매진되며 작은 갤러리와 신진 작가를 주목하는 소수의 매체를 통해 이름이 알려지기 시작했다. 흥미롭게도 얼마 전에는 당시 판매된 작품이 서울 옥션에 등장했다. 초기작임에도 불구하고 첫 판매 당시의 여덟 배 이상의 낙찰가를 기록하며 작가의 달라진 위상을 실감하게 했다. 최근작의 가치는 이전의 것과 비교할 수 없을 정도다. 이런 극적인 성장은 온전히 작가가 자신을 계속해서 끌어올리기 위해 끊임없이 고민하고 시도해 온 덕분이다. 초기 비벤덤이 화려한 데뷔와 성공을 치른 뒤 아이러니하게도 샘바이펜은 이를 어떻게든 유지하려고 시도하기보다 기존의 작업을 지속하는 과정에서 조금씩 비벤덤을 지워 갔다. 작가 스스로가 자기 복제에 지루함을 느끼는 타입이기도 하지만 하나의 캐릭터에 매몰되면 안 된다는 본능적 위기감 때문이기도 했다. 비벤덤이 어느 순간 사라진 이유에 관해 그는 이렇게 말한다. 「비벤덤은 일종의 〈치트 키〉였어요. 세상에 나를 알리기 위한. 극복해야 한다는 마음이 늘 있었죠. 초기에 다른 작업을 시도하면서 그 안에 비벤덤을 그려 보거나 지우는 과정을 반복했어요. 그 과정을 수없이 반복하면서 만들어진 라인들이 제 스타일이 되더라고요. 그 무렵부터 이제 이걸로 뭘 그려도 상관없겠다는 자신감이 생겼어요.」비벤덤만이 그 과정을 거친 것은 아니다. 이후 정물을 중심으로 한 작업을 거쳐 명화와 영화의 패러디 시리즈로 발전했던 그의 행보는 최근 프레임 속에 드로잉 선을 따라 입체적 프레임을 넣는 새로운 틀의 작업으로 발전했고, 이는 샘바이펜만의 독창적 스타일로 자리매김했다. 내용의 발전에서 형식의 도약으로 진화한 것이다. 작업 연구 방식을 그에게 캐묻는 것은 의미가 없다. 작업에 대해 말로 설명하는 것은 그가 가장 경계하는 일이자, 하지 않는 일이기도 하니까. 그가 작품과 자신을 성장시켜 온 과정을 알아 갈 수 있는 방법은 최근 집중하고 있는 것에 관한 수많은 대화 속에서 나열된 키워드를 열심히 수집하고 맞추는 것이다. 복잡하게 들릴 수도 있지만 생각보다

마냥 예쁘지 않은, 도발과 질문들

어렵지 않다. 샘바이펜의 작가적 태도를 관통하는 키워드는 〈솔직함〉이니까.

일러스트에 뿌리를 둔 그의 작품은 일부 비판적인 시선을 가진 이들에게 〈가볍다〉라고 평가받기도 한다. 작가가 직접 미디어에 자주 노출되는 것에 대해 탐탁지 않은 이들도 있지만 정작 그는 그런 뾰족한 시선에 대해 덤덤한 편이다. 「사람은 저마다 각자의 취향과 기준이 있어요. 저 역시 마찬가지고요. 그러니 누구나 어떤 작품에 대해 자유롭게 이야기할 수 있고, 때로 그것이 감정적으로 불편하더라도 일부 진실이 포함되어 있을 거로 생각해요. 가끔은 어떤 말에 혹할 때도 있어요. 하지만 동의할 수 없는 말들은 그러려니 넘겨요. 그들이 틀렸다는 것이 아니고, 저는 제 것을 해야 하니까요.」 폐쇄적이고 고집스러운 모습으로 비칠 수 있지만 정반대다. 샘바이펜처럼 세상의 흐름과 목소리에 꾸준하고 예민하게 귀 기울이는 작가는 생각보다 많지 않다. 누군가는 자신의 세계를 공고히 하고자 의식적으로 외부를 차단하고, 누군가는 의도적으로 세상의 기대에 반하는 선택을 한다. 샘바이펜은 그중 어느 쪽도 아니다. 한 차례 언급한 것처럼 그의 탁월한 재능 중 하나는 동시대를 읽고 이보다 앞서 자신의 스타일로 흐름을 만들어 간다는 것이다. 세상의 눈치를 보는 것이 아니라, 그것이 그가 자신의 주제를 찾아 가는 방식이다. 갤러리 구석에서 지인들과 대화를 나누다 말고 수줍게 인사를 건네는 관람객과 기꺼이 셀카를 찍는 이 젊은 작가는 또래 관람객들의 관심사나 그들이 좋아하는 것들에 흥미를 느끼고 있다. 「제가 품고 있는 불안은 다른 작가들과 다르지 않아요. 작품뿐만이 아니라 〈나〉라는 존재가 세상에 팔리지 않을지도 모른다는 불안감이죠. 그래서 다음 시대에 무엇이 다가올지 계속 주시하는 거 같아요. 동시에 생각하죠. 〈나는 다음 세대에게 무엇을 보여 줄 수 있는가?〉 낭만적으로 들리지 않을 수 있지만 〈살아남는 것〉에 대한 강력한 동기가 저를 움직여요. 그 과정에서 내린 결론을 어떤 태도를 통해 세상에 보여 줄지 결정해요. 그런 과정의 반복이 지금의 저를 만들고 있는 거 같아요.」

마냥 예쁘지 않은, 도발과 질문들

단도직입적인 질문을 던져 보고 싶었어요. 저는 작가님이
〈성공한 아티스트〉라고 생각해요. 동의하나요?

음, (잠시 침묵) 일에 관해 이야기할 때 사람들이 성공이라는 단어를
많이들 쓰잖아요? 그런데 제가 느끼기에는 그 단어가 굉장히 상대적이고
주관적이라는 생각이 들어요. 누군가는 저를 보면서 경력보다 성공한
아티스트라고 생각할 수도 있겠지만 저 자신은 정작 성공하려면 멀었다고
느끼거든요. 조금 노골적으로 표현하자면 아직도 작업실 월세를 내며
살고 있고요. (웃음) 작업 면에서도 제 기준에서는 더 성취하고 완성할
것이 너무 많아요. 제가 생각하는 성공은 좀 다른, 더 큰 거예요. 하지만
포장을 걷어 내고 단도직입적으로 말하자면 아직 성에 안 차는 거죠.
그런데도 가끔은 제가 뭔가를 이뤄 낸 거 같다는 기분이 들 때도 있어요.
그게 언제냐면 작가를 꿈꾸는 저보다 어린 작가 지망생들과 만나게 될
때인데요. 팬이라며 연락해 오기도 하고, 전시에 찾아와서 인사하거나
자기 작품이나 굿즈를 선물해 줄 때가 있거든요. 저도 그 친구들처럼 저를
알리기 위해 열심히 다녔던 적이 있어서 그 간절함이 뭔지 알아요. 똑같은
꿈을 가졌던 적이 있으니까요. 그럴 때 제가 조금이라도 도움이 되는
조언을 해줄 수 있다거나 긍정적인 영향을 줄 수 있다는 생각이 들면
뿌듯하죠. 그것과 별개로 스스로 성공했다고 확신한 적은 없어요. 아마
제가 생각하는 성공의 기준이 너무 높은 거겠죠. 지금도 지인들이 〈너

샘바이펜

성공했잖아)라고 하면 아직 시작도 안 했다고 대답하거든요.

아직 성공한 게 아니라고 생각한다면, 어디까지 가면 더
바랄 게 없을 거 같아요?

끝이 없을 거 같긴 해요. 제가 하는 일 자체가 어딘가에 도달하면
완결되거나 만족할 수 있는 일도 아니고 제 성격도 그래요. 한 가지를 잘
해냈다고 해서 그걸 계속 뒤돌아보고 곱씹는 타입도 아니에요. 하나가
끝나면 다음에는 또 어떤 재미있는 걸 할까 하는 생각이 더 많은 편이죠.
앞으로도 이런 게 반복될 거 같아요. 그래서 끝이 없을 거고요. 어쩌면
제가 성공에 대한 기준이 너무 높은 걸지도 모르죠.

질문을 조금 바꿔 볼게요. 자신이 〈잘나가는
아티스트〉라는 것은 실감하죠?

굳이 실감하는 순간이라면 한정판 나이키 상품이 퀵으로 도착했을 때?
(웃음) 솔직히 그다지 실감하지 못해요. 혼자 있는 시간이 많아서일 수도
있고요. 저는 외동이라서 초등학생 때부터 집에서 혼자 그림 그리는
시간이 많았거든요. 지금도 그렇게 지내고 있어서 생활이 달라진 것도
아니니 크게 실감할 일이 없어요. 그래도 조금 실감할 때를 꼽자면 그림을
그려서 내 힘으로 혼자 살 수 있는 경제력이 생기고, 고양이도 키울 수
있다는 걸 새삼 느낄 때인 거 같아요.

작업량이 엄청 많아 보여요. 브랜드 컬래버레이션도
끊임없이 보이는데, 그 와중에 개인전도 꾸준히 하고
있고요.

브랜드 작업은 노출 빈도가 높아서 그런 거 같아요. 개인전이 다른
작가들보다 유난히 많은 것은 아니에요. 그래도 협업이든 개인전이든

해야 할 것은 다양하고 몸뚱이는 하나니까 바쁜 건 사실이에요. 그래서 요즘은 어떤 것을 하고, 안 할지를 고민해서 결정하죠. 전시는 제가 하고 싶은 것을 하지만, 브랜드 작업은 무엇보다 제가 좋아하는 브랜드인지가 중요해요. 그다음 어떤 작업을 함께할 수 있을지 논의해 보고 결정해요. 큰 규모 작업이면 더 좋죠. (웃음)

그림은 정답이 없잖아요. 어떨 때 〈이건 완성〉이라는 결론을 내리나요?

솔직히 〈데드라인〉이죠. 브랜드 작업이건 전시이건 세상에 내놓아야만 하는 마감이 있어요. 그게 작업을 완성하죠. 시간을 영원히 주면 언제 붓을 떼야 할지 결정 못 할 수도 있어요. 스케치는 확실히 저만의 완성 기준이 있어요. 더 이상 그릴 게 없고, 바꿀 것도 없는 기준이요. 머릿속에서 그린 그림이 다 나오면 멈춰요. 안 그러면 절대 작품을 못 만들어요. 페인팅은 진짜 마감까지 잡고 있을 때가 많아요. 막판까지 고치기도 하고요.

하나의 작업에 보통 어느 정도 시간이 드는 거 같아요?

대중없어요. 평균적으로 주 5일은 작업실에서 그림을 그려요. 아이패드에 끄적거리는 시간까지 포함하면 〈그린다〉는 행위는 거의 매일 하는 셈이죠. 집중이 잘되는 날은 화장실 가는 시간을 제외하고 거의 12시간을 그림만 그리는 날도 있어요. 반면에 안 풀리는 날은 하루 30분밖에 작업하지 않은 날도 있고요.

작가도 똑같네요. 안 풀리는 날과 잘 풀리는 날의 기복 차가 크다고 하니 왠지 위로가 돼요.

똑같죠. 슬럼프도 있고.

마냥 예쁘지 않은, 도발과 질문들

데뷔 후 쭉 상승만 거듭해 왔다고 생각했는데, 슬럼프가 있었나요?

있었죠. 세 번째와 네 번째 개인전을 열었던 시기 무렵이에요. 첫 전시와 두 번째 전시가 잘됐다고 생각해서 상대적으로 적은 관심을 받는다고 느껴졌던 그때가 힘들었어요. 비벤덤을 작업에서 지워 가던 무렵이었는데, 당시 캐릭터에 질려 있던 상태였거든요. 새로운 걸 하고 싶었어요. 비벤덤에 대한 반응은 좋았지만 〈이제 이 작업은 그만해야지〉라는 생각을 수십 번 했어요. 캐릭터를 그리기 싫어서 스트레스를 많이 받았죠. 그때 도피하듯이 게임을 하면서 시간을 많이 보냈어요. 그러다 보니 그릴 수 있는 게 총밖에 없더라고요? 가뜩이나 활동적으로 다니는 성격이 아닌데, 가상 세계에서 뭔가를 얻으려 하니까 작품이 딱딱하고 감정이 느껴지지 않더라고요. 티가 별로 안 났을 수도 있지만 개인적으로는 그때가 제일 힘들었어요.

어떻게 벗어날 수 있었어요?

슬럼프를 영원히 벗어난다는 건 불가능한 거 같아요. 지금도 매달 한 번은 각기 다른 형태로 슬럼프가 오거든요. 새로운 걸 하고 싶은데 벽이 턱 하고 앞에 서 있는 느낌을 받을 때가 있어요. 그런 감정이 너무 많이 오니까, 이제는 힘들다는 생각도 거의 못 해요. 내성이 생긴 거죠. 이제는 그게 왔다 싶으면 〈아 힘들다, 우울하다〉고 생각하기보다 어떻게 해결해야 다음으로 갈 수 있는지 고민해요. 너무 안 된다 싶으면 멈추고 쉬는 편이고요. 넷플릭스 보면서.

내적으로는 갈등이 있을지라도 꾸준히 작품을 선보이고, 활발하게 활동을 이어 가고 있는 사실만으로도 이미 충분히 내공 있는 작가라고 생각합니다. 작가님의 원동력은 뭔가요?

샘바이펜

「WATER」, 2022년

어떻게 들릴지 모르겠지만 여러 가지 의미에서 〈돈〉이라고 생각해요. 예술하는 사람의 입에서 나올 이야기가 아니라고 생각하는 사람도 있겠지만 저는 개인적으로 이런 주제에 대해 솔직해야 한다고 생각하는 편이에요. 처음 제가 어떤 이유로 작업을 시작했는지를 떠올려 보면 〈돈을 벌고 싶으니까〉가 솔직한 이유였어요. 작가 데뷔를 생각했던 당시 뉴욕에서 대학에 다니고 있었는데, 뉴욕은 학비가 워낙 비싸잖아요. 우리 집이 재벌은 아니니까 여러 생각을 하게 되더라고요. 당시 제대하고 복학하기 전에 만난 친구나 형 중에는 음악이나 그래픽 디자인 쪽으로 일찍 일을 시작한 사람들이 많았어요. 이미 한 사람 몫을 하는 친구들을 보면서 조급함도 생겼고, 미국에서 취직한다고 해서 그동안 고생한 부모님에게 무언가를 갚을 수 있을까 하는 회의감도 들었던 거 같아요. 그래서 학교를 그만뒀어요. 지금 당장 작가를 하겠다고요. 당연히 집안의 반대가 심했어요. 용돈도 끊겼죠. 그런데 오히려 그 덕분에 더 절박해져서 서두르긴 했어요. (웃음) 아무튼 그런 상황이 당시의 저를 움직였어요. 지금도 그래요. 일차원적인 이야기부터 하자면 작업하려면 재료비와 공간이 필요하고 그런 건 자본이 있어야 갖출 수 있는 것들이요. 돈이 전부는 아니지만 신진 작가들에게는 작업을 계속할 수 있는지 없는지 밀접하게 관련 있어요. 저 역시 겪었던 일이에요. 그 정도 상황은 벗어났더라도 더 좋은 컨디션에서 작업할 수 있다면 작업에 훨씬 집중하기 좋죠. 예를 들면 전에는 페인트 통을 여러 개 바닥에 두고 그 위에 캔버스를 눕혀서 그렸어요. 큰 이젤에 그림을 세워서 그리는 것은 꿈도 못 꾸는 사치였죠. 지금은 이젤에서 작업해요. 그런 것들을 사용해서 작업할 수 있다는 사실 자체가 마음가짐을 다르게 만들기도 해요.

> 작가 활동을 시작했던 초기의 모습을 기억해요? 첫 전시에서 작품을 솔드아웃시켜서 이름이 알려졌는데, 당시 어떻게 시작할 수 있었는지가 궁금해요.

기억하죠. 완전한 절박함에 사로잡혔던 시기였어요. 작가로 살아갈 수

샘바이펜

있을까 정도가 아니라, 작가로 데뷔할 수 있을까 하는 고민부터 시작해야 했던 때니까요. 학교를 그만두고 한국에 오고 얼마 안 됐을 때였는데, 아는 동생이 작은 갤러리에서 아르바이트하다가 해외로 가게 되어서 제가 그 아르바이트 자리를 넘겨받았어요. 그런 사람들 있잖아요. 사람들을 만날 때마다 자기 작품을 보여 주려 하는 부담스러울 정도로 의욕 넘치는 작가 지망생. 그때의 제가 그런 사람이었어요. 당시 갤러리 대표님께 저는 이런 걸 그리는 사람이고, 전시도 하고 싶다고 어필했죠. 그렇게 얻어 낸 첫 전시였어요. 당시 갤러리에 작품 사진과 전시 시안을 만들어서 이런 식으로 전시해 보고 싶다고 설득했어요. 다행히 첫 전시가 잘됐어요. 지금은 그 갤러리가 없어졌지만 아직도 대표님을 자주 만나요. 돌아보면 무모했는데, 그때라서 그렇게 도전하는 게 가능했던 거 같아요. 그리고 그렇게 한 덕분에 데뷔라는 걸 할 수 있었고요.

누구나 커리어 초기부터 풍요로울 수는 없잖아요. 언제부터 작가 활동을 이어 가는 것에 대한 불안이 사라지고 안정을 찾았던 거 같아요?

얼마 안 됐어요. 불과 2, 3년 사이인 거 같아요. 아티스트 에이전시인 스피커와 일을 시작하면서 브랜드와 협업하고, 갤러리 스탠과는 개인 작품 활동을 위한 전시 플랜을 체계적으로 짜면서 작업을 이어 가는 것에 대한 불안이 서서히 사라졌어요. 저도 최선을 다했지만, 좋은 파트너들의 덕을 봤다는 것도 인정해요. 작업을 계속해도 될까 하는 불안이 사라진 것은 그들을 만나면서부터였고, 요즘의 불안은 또 다른 종류죠.

다른 불안이라니 어떤 걸까요?

저를 포함한 요즘 세대의 불안은 이런 거 같아요. 〈나〉라는 존재가 팔리지 않을지도 모른다는 것에 대한 불안이요. 작가가 알려져서 작품이 판매되는 차원에 관한 이야기가 아니에요. 요즘은 모두가 다양한

마냥 예쁘지 않은, 도발과 질문들

「Astronaut」, 2021년

방식으로 〈자기 자신〉이라는 콘텐츠를 팔고 있잖아요. SNS에서 내가 소비되지 않고, 아무도 찾지 않는다는 건 지금 시대의 어떤 개인에게는 굉장히 두려운 일이 될 수 있다고 생각해요. 저 역시 그런 것에 대한 두려움이 있고요. 그래서 종종 저보다 한 세대 젊은 사람들의 콘텐츠와 트렌드를 들여다봐요. 미술에 한해서가 아니라 그들의 문화의 다양한 부분을 관찰하는 편이에요. 그들이 좋아하는 음악도 듣고 유튜브도 종종 보고요. 그런 행동도 일종의 불안 때문이 아닐까 싶어요. 실제로 흥미롭다고 생각하지만, 어떤 목적을 갖고 의식하면서 관찰하고 있는 것도 사실이니까요. 곧 다음 세대가 사회의 중심이 되는 시대가 오겠죠. 새로운 세대는 문화를 소비하는 방식과 선택지도 저와 달라요. 제가 어릴 때는 친구들과 함께하는 문화생활이란, 영화를 보거나 콘서트를 가는 것에 한정되어 있었는데 지금은 친구들과 갤러리에 오는 10대도 많아요. 그런 현상들이 제게 영향을 끼치는 거 같아요. 나는 다음 세대에게 무엇을 보여 줄 수 있을지 고민하게 하거든요.

> 다음 세대의 흐름을 관찰한다는 점은 매우 흥미롭지만,
> 정작 작가 자신이 좋아하는 것은 무엇일까 하는 의문이
> 남을 수도 있을 거 같은데요.

음, 그 부분에 대해서는 오해가 없었으면 좋겠어요. 저 역시 다른 작가들과 마찬가지로 제가 하고 싶은 주제만으로 작업하거든요. 당연한 이야기이지만 모든 작업 방식이나 캐릭터, 스토리는 제가 하고 싶은 이야기와 스타일에서부터 시작합니다. 단지 그런 것들의 시작과 끝을 모두 독백으로 마무리하지 않고 제가 좋아하는 것과 사람들이 좋아하는 것의 교집합을 찾아서 마무리하죠. 세상과의 접점을 찾아서 거기서 작품을 완성하는 거예요. 그런 것들을 너무 뻔하지 않게 제 방식대로 풀어내고 있어요.

> 세상과 내가 모두 좋아하는 것. 그리고 그걸 뻔하지 않게

마냥 예쁘지 않은, 도발과 질문들

풀어내는 것. 너무 어려운 과제 같은데 어떤 작업이 그런 것이었나요?

모든 작업에 그 점을 염두에 두고 해요. 그래서 하나를 꼽을 수는 없지만 굳이 설명하기 좋은 예를 들자면 2020년에 내놓았던 영화 「기생충」에서 모티브를 딴 작품 같은 거예요. 사람들이 좋아하는 것과 제가 좋아하는 것이 분명하게 겹친 것들이 그 속에 많아요. 모티브를 제공한 「기생충」은 말할 것도 없고, 그 구도 속에 애니메이션 「심슨 가족」과 「포켓몬스터」에 등장하는 캐릭터들도 들어가 있어요. 그런 식으로 저만이 아니라 사람들이 좋아하는 여러 요소가 겹쳐서 하나의 프레임에 집약적으로 들어가 있어요. 제 작업 방식은 그것들을 모아서 뻔하지 않은 방식으로 풀어내는 거죠.

사람들이 좋아하는 것을 어떻게 찾아내나요?

솔직히 정확하게는 모르겠어요. 그냥 제가 어릴 때 좋아했던 것들이 지금 성인들이 좋아했던 것과 비슷할 거로 생각해요. 추억을 회상하는 것도 그중 하나에요. 누구나 어린 시절에 좋아했던 서로 다른 캐릭터들이 만나는 상상을 한 적이 있을 거예요. 포켓몬과 디지몬이 만나면 어떻게 될까? 같은 상상부터 시작해서 어린 시절 좋아했던 캐릭터들을 만나게 하고, 세계관의 경계를 허무는 작업을 해보고는 해요. 제게는 그런 것들이 재미있는데 다행히 지금까지 그런 상상에 공감한 사람들이 많은 거 같아요.

작가님의 작품 속에는 늘 다양한 캐릭터를 통한 패러디가 들어가 있어요. 이에 대해 누군가는 〈그럼 이 작가는 자기 힘으로 오롯이 창조한 것은 없나〉라는 날 선 질문을 할 수도 있지 않을까요.

샘바이펜

그렇게 생각하는 사람이 있을 수도 있겠죠. 그래도 그런 말을 직접 듣게 된다면 속상할 거 같네요. 패러디의 형태를 띠고 있을지라도 제 작품에는 고유의 스토리텔링과 표현법, 그리고 무엇보다 저만의 메시지가 독자적으로 포함되어 있거든요. 하지만 그렇게 생각하는 사람이 있다면 어떤 면에서는 일정 부분 사실일 수 있다고 생각해요. 그렇다고 해서 그 의견에 맞춰서 작업을 바꾸는 일은 없을 거예요. 저는 저의 이야기를 제 방식대로 하는 거니까요. 생각이 다른 사람들을 제가 설득할 수도 없고, 설득할 필요도 없어요. 세상과의 접점을 찾는 것과 휘둘리는 것은 다른 이야기죠. 외부의 영향을 받으면 오히려 편협해질 수 있다고 생각해요. 작가의 주관이 없어지는 거니까요. 그래서 부정적인 의견에 크게 신경 쓰지 않아요. 그런데 간혹 인정하고 납득할 만한 이야기를 듣게 되면 그때 작업이 조금 바뀌는 거 같아요. 그건 제가 어떤 부분에서 타인의 이야기를 인정하고 받아들였다는 의미니까요.

저는 샘바이펜의 이야기는 늘 〈뾰족함〉이 있다고 생각해요. 귀여운 캐릭터와 선명한 색감들, 완만한 곡선의 나무 틀 뒤에 늘 날카로운 풍자나 질문이 숨겨져 있잖아요. 굉장히 오락적이고 대중적인 외관 뒤에 작가의 예리함을 숨겨 두는데, 어떤 이야기가 하고 싶은 거예요?

심각한 질문을 던지거나 갈등을 조장하고 싶은 마음은 없어요. 그저 어떤 이슈에 대해 나만의 관점이 생기고 생각이 정리되었을 때 그걸 너무 설명적이지 않은 방식으로 그릴 뿐이에요. 특정 주제에 대해 메시지를 정리하고 싶을 때 상황을 구체적으로 기억하기보다 당시의 감정을 떠올려서 그걸 붙잡고 만들어요. 그걸 어떤 식으로 표현할지 고민하면서 작품에 재미를 주죠. 같은 것을 반복하는 것을 너무 싫어하거든요. 뾰족한 메시지가 많아지면 다시 귀엽고 사랑스러운 것으로 돌아가고, 지난번에 발톱을 숨겼다면 이번에는 발톱을 드러내는 식으로 어떤 것을 어떻게 보여 줄지 고민해요. 저 자신도 지루해지고 싶지 않고, 마찬가지로

마냥 예쁘지 않은, 도발과 질문들

관람객들에게 지루할 틈을 주고 싶지 않거든요. 거대 주제를 가지고 작품이나 전시를 끌고 가기보다 어떤 현상이나 보편적인 감정에 대해 목소리를 담아서 작품에 넣는 편인데, 그게 어느 순간 정리가 돼요. 결국엔 정리가 되더라고요.

더 하고 싶은 작업이 있어요?

있죠. 돈 많이 드는 작업이요. (웃음) 제 작업을 보면 한 가지만 반복적으로 하는 법이 없어요. 메시지도 그렇고 표현 방식도 계속 바꿔요. 그게 어떻게 보면 제 성격이 많이 드러나는 부분인데 하나를 오래 하면 금방 재미없어하고, 뭔가 잘되면 그걸 잡고 있기보다는 내려놓고 다른 것을 시도하고. 언젠가 기회가 되면 아트 토이나 조각, 설치 작업 같은 것들도 해보고 싶어요. 제가 어디까지 갈 수 있는지 늘 궁금해요. 한계가 없었으면 좋겠어요. 가령 제가 좋아하는 다니엘 아샴 같은 작가처럼 다양한 걸 정말 다른 느낌으로 해내는 사람들이 있거든요. 특유의 크리스털이 들어간 부서진 조각 시리즈가 주는 느낌과 유연하고 세련된 곡선으로 완성된 가구는 완전히 다른 느낌을 줘요. 그처럼 작업에 따라 완전히 다른 얼굴을 지닌 작가가 되고 싶어요. 그래서 더 많이 새로운 시도를 해봐야 한다고 생각해요.

그간 작업 속에서 이뤄진 새로운 시도는 어떤 것들이 있었나요?

작품 내용이나 메인 캐릭터도 그렇지만, 최근에 선보인 캔버스 위에 나무 틀을 붙여서 하는 작업이 그런 것들이에요. 그래픽이나 페인팅만 하면 좀 더 쉽게 작업할 수 있는데 굳이 나무 틀을 만들어서 도색하고 반나절 동안 사포질해서 칠하는 행위를 더했죠. 그렇게 지금의 스타일을 만들었어요. 그림 속 이야기만 전달할 거라면 굳이 하지 않아도 되는 행위들인데 굳이 그걸 하죠. 작업을 하는 행위와 형태에서도 작가의 태도가 들어 있어요.

샘바이펜

「Explosives」, 2024년

그런 형태를 완성하기까지의 시간도 그 안에 담겨 있는 거고요. 관람하는 사람들은 단순하게는 이걸 어떻게 붙였을까 하는 질문부터 시작하여 작품에 관해 고민하거나 자신과 대화하는 시간을 갖게 되는 거예요. 샘바이펜이 어떤 것을 추구하는지를 그런 식으로 작품을 통해 전달하는 거죠.

> 샘바이펜의 두드러진 차별 중 하나는 작가 자신이 스타라는 사실이에요. 이전 세대보다는 많아졌지만 아직도 작가의 얼굴 자체가 대중적으로 널리 알려지고, 브랜드 모델로도 활동하는 경우가 많지는 않죠. 스타가 되고 싶은 거냐는 편견과 마주할 때가 있지 않나요.

있죠. 많아요. 사실 처음에는 저도 주위의 눈치가 보였는데, 지금은 개의치 않아요. 이제는 그런 부분도 제 일부라고 생각하거든요. 처음에는 내가 인플루언서이기도 하면서 작가이기도 하면서, 그래픽 디자이너이기도 하고, 그라피티도 하는 사람이라는 것이 신경 쓰였는데 시간이 지나고 보니 제가 그런 것들을 원하고 있더라고요. 제가 이런 활동을 하는 것은 다 제가 원해서였어요. 다양한 작업에 대한 열망도 있고, 스스로 성공하고 싶다는 욕심이 큰 사람인 거 같아요. 저는 연예인이 되고 싶은 게 아니에요. 거창한 비유 같지만 앤디 워홀이나 바스키아가 스타성을 가진 작가라고 해서 작품이 폄하되진 않았잖아요. 따라 하려는 것은 아니지만 그 두 가지를 다 갖고 싶은 건 맞아요. 그건 첫 전시를 할 때부터 그랬어요.

> 누구나 성공을 꿈꿔요. 그런데 그 과정에서 눈치 보느라 앞으로 나가지 못할 때도 있어요. 그런데 작가님은 거침없이 나아가는 거 같다는 인상을 주네요.

말했듯이 처음부터 그렇진 않았어요. 그런데 작가로서의 성공을 원하는 마음이 더 크고 간절해서인지 어느 순간부터 태도를 다르게 가져가기

마냥 예쁘지 않은, 도발과 질문들

시작했어요. 누군가 내가 가려는 행보에 대해 의견이 다르다면 〈어쩔 수 없지〉라던가 〈그럴 수도 있지〉라는 식으로요. 단순하게 말하면 좀 당당하고 쿨해지는 거죠. 그런 식의 태도를 가지기 시작하니까 저도 마음이 편해지고 사람들도 불편해하지 않더라고요. 물론 그것도 어디까지 내 맘대로 할 수 있느냐가 중요하긴 한데 제가 어디 틱톡에 나가서 춤을 추는 게 아니라면 괜찮을 거예요. (웃음) 그런 걸 느끼면서부터 지금, 이 태도를 가지고 있으면 어느 정도까지는 다 설득할 수 있겠다고 생각했어요.

그 〈태도〉에 대해 좀 더 구체적인 이야기를 듣고 싶어요. 어떻게 만들어지는 건가요?

조금 웃긴 이야기일 수 있는데 태도는 결국 세상에 비친 내 모습일 수도 있어요. 예를 들면 그걸 드러내는 방식이 패션이 될 수도 있다고 생각해요. 음악 하는 친구들이 많아요. 그들을 보면서도 많이 느껴요. 방구석에서 하루 종일 랩 비트를 쓰고, 가사를 적다가 무대에 올라갈 때 누구보다 근사해지는 모습을 보면서 느낀 것도 많아요. 요즘은 전보다 나아졌지만 한국에는 그림을 그리는 사람 중 화려한 모습을 한 사람이 별로 없어요. 치장하는 것은 지양하고 미니멀하거나 까맣게 입는 사람들이 많아요. 저는 그런 모습도 좋아하지만 다른 선택을 했어요. 시작할 때부터 한국에 잘 없는 포지션을 찾으려고 했거든요. 무라카미 다카시처럼 작가 자체가 화려해도 되겠다고 생각했어요. 그 생각을 하면서 아는 형에게 보석이 박힌 목걸이를 제작해 달래서 한 적이 있었어요. 시계도 사고. 그런 것들, 패션이 주는 힘이 있어요. 주춤거리는 태도가 사라졌죠.

캐릭터가 뚜렷하면 호불호가 갈리기 마련이잖아요. 작가님의 작품은 뚜렷한 색을 가지고 있어요. 불호하거나 〈예술〉의 범주에는 넣고 싶어 하지 않는 사람들도 있을 거 같아요.

샘바이펜

실제로 〈내 취향이 아니다〉라는 말을 정말 많이 들었어요. 솔직히 그런 말에는 상처받지 않아요. 모든 미술 장르와 시대를 다 사랑하는 사람은 없잖아요. 누구나 자기가 좋아하는 작가와 스타일이 있어요. 그 반대도 있고요. 그런 거죠. 다행히 체감상 내가 작품 스타일을 좋아하는 사람들이 조금 더 많은 시대인 거 같아요. 지금 시대에 통하는 이유가 어딘가에 있지 않을까 하는 생각을 늘 해요. 취향이 아닌 사람들이 작품을 좋아하도록 만들 수는 없지만 작품을 선보일 때 다른 역할은 할 수 있다고 생각해요. 시각적으로 다른 자극을 주는 거죠. 만일 여러 종류의 그림을 많이 접하지 않은 상태에서 꽃 그림만 좋아하는 사람이 제 그림을 봤다고 생각해 봐요. 이상한 게임 캐릭터가 나온 것을 보고 〈내 취향이 아니다〉라고 고개를 돌릴 수 있죠. 그런데 그 후에 언젠가 그 사람의 눈에 무라카미 다카시의 꽃이 친근하게, 재미있게 느껴질 수도 있어요. 작가가 할 수 있는 것이 그 역할 같아요. 자신의 영역에서 사람들의 시야를 확장해 주는 거요. 모두가 제 작품을 좋아하지 않아도 그런 것을 역할을 한다면 어떤 면에서 제대로 기능한 거죠.

그 또한 예술의 기능일까요?

사실 예술이라는 주제는 제게는 너무 무거워요. 일단 스스로 〈나의 것은 예술적이야〉라고 정의하는 것은 개인적인 생각으로는 좀 웃긴 거 같고요. 예술성은 보는 사람들이 정해 주는 거로 생각하거든요. 그래서 저는 남들이 일반적으로 생각하는 그런 예술들 즉, 우리가 교육받은 것들 있잖아요? 그런 것들을 좀 벗어나서 〈이런 것도 예술이 될 수 있을까?〉 하는 태도로 도전하고 있어요.

마냥 예쁘지 않은, 도발과 질문들

「Costumes Costumes」, 2024년

미움이 아닌
사랑을 말하는 법

> " 제 그림 속 사람들은 대부분 서로 사랑하는 사람들이고, 미워하는
> 이들은 거의 없어요. 그 속에서 만약 외로움이 느껴진다면 그건
> 작품을 보는 이들에게 사랑에 대한 갈망이 있기 때문일 수도 있어요.
> 저는 늘 사랑에 대해 그리고 있으니까요. "

이런 표현이 적절하다면, 성립의 작가 데뷔 스토리는 꽤 〈동화적〉이면서 〈현대적〉이다. 서울과학기술대학교 미술학과에 재학 중이던 20대 중반의 그는 또래 대부분이 그러하듯 전업 작가로 살아갈 가능성을 상상하기 쉽지 않았던 탓에 디자인을 부전공으로 하며 취업 준비 중이던 평범한 미대생이었다. 그러던 어느 날 SNS로 메시지가 왔다. 솔로 앨범을 준비하고 있던 가수 임슬옹이 우연히 성립의 작업을 보고 협업을 제안하기 위해 직접 연락한 것이었다. 그렇게 시작된 작업의 결과물이 알려지면서 새 비주얼 작업을 갈망하던 대중음악 분야에서 그에게 러브 콜이 쏟아지기 시작했다. 2016년 샤이니와의 뮤직비디오 작업, 2017년 딘의 싱글 앨범 「LIMBO」 티저와 뮤직비디오 디렉팅, 레드벨벳과의 뮤직비디오, 유니버설 뮤직 등과의 작업을 통해 대중적으로 이름을 알리게 된다. 음악 신에서 이름을 알리는 과정에서 선보인 영상으로 치환된 그의 작업은 이 젊은 작가의 다양한 가능성과 개성을 드러내는 계기가 되었고 이는 곧 분야와 규모 면에서 작업의 확장을 끌어내는 발판이 되었다. 2017년 평창 동계 올림픽 폐막식 영상에 포함된 드로잉 작업은 성립을 비슷한 커리어를 쌓아 가던 또래 작가들 속에서 존재감을 두드러지게 하는 굵직한 이력이 되었다. 이후 패션과 라이프 스타일을 막론한 다양한 분야와의 협업을 선보인 그는 수많은 단체전과 개인전 중에도 패션지 『보그』, 『W』 등과의 컬래버레이션부터 BMW, LG, KB 국민은행과 같은 라이프 스타일 브랜드를 포함하여 프라다, 골든구스,

성립

조말론, 딥티크와 같은 패션 및 뷰티 분야와 작업을 이어 감으로써 작가 고유의 스타일이 동시대 감각과 공감대를 끌어낼 수 있음을 증명해 왔다. 작가가 동의하든 동의하지 않든 성립의 이력은 꽤 화려하고 단단하다. 대학을 졸업하기도 전에 작가 데뷔라는 또래의 꿈을 이뤄 낸 이 넘치는 재능의 작가는 수많은 K-pop 스타와의 협업을 통해 국내외 대중문화 팬들에게 이름을 알렸고, 20대 후반의 나이에 평창 동계 올림픽 폐막식 영상 작업을 해낸 독보적인 이력을 남겼다. 내로라하는 굵직한 브랜드와의 협업은 수년째 끊임없이 이어지고 있으며 30회 이상의 단체전과 다섯 차례 이상의 개인전을 열었다. 이제 막 서른 초반에 접어든 작가라는 점을 고려했을 때 그의 작가로 사는 삶은 꽤 만족스러울 것이란 섣부른 짐작도 가능하다. 혹여 그가 조금 들뜬 상태라고 해도 충분히 이해할 이야기가 아닌가 싶은 마음마저 들 정도다. 배경이나 성과가 주는 기대와 달리(?) 성립은 〈들뜸〉이라는 감정과는 거리가 있는 작가다. 그건 그를 심도 있게 관찰하거나 깊이 대화하지 않아도 또렷하게 드러나는 자명한 사실이다. 그건 어쩐지 낮은 목소리로 누구나 한 번은 고민해 보았을 법한 이야기를 차분히 들려주는 느낌을 주는 그의 드로잉 단 한 점만 보아도 알 수 있다.

성립은 드로잉 작가다. 작가의 작업을 정의하는 기준을 내용보다 형식에 둔다면 그렇게 간단히 규정할 수 있다. 학창 시절과 작가 초기를 제외하고 줄곧 드로잉 작업을 통해 자신의 이야기를 풀어 온 그는 각각의 스케치 속에 드러나는 특유의 서정성과 스토리텔링으로 고유함을 확보했다. 미술 작업의 초기 단계의 작업에 속하는 드로잉만으로 작가가 이름을 알리고, 활동을 이어 나갈 수 있는 경우는 많지 않다. 드로잉만으로는 어쩐지 완성되지 않은 작품으로 치부되기 쉽고, 많은 이야기를 풀어 나가기에는 한계가 있으리라는 인상을 주기 때문이다. 드로잉이 그 한계를 극복할 수 있다면 그건 범접하기 힘든 복잡한 테크닉이 숨어 있거나 구조와 규모 면에서 압도적이어야 할 것이라는 것이 일반론이다. 특이하게도 성립의 드로잉은 그 모든 사항 중 어느 것에도 해당하지 않는다. 대작을 잘 그리지

미움이 아닌 사랑을 말하는 법

않는 그는 평범한 사이즈의 종이 위에 쓱쓱, 쉽게 그린 듯한 연필의 질감이 그대로 느껴지는 그림을 보여 준다. 작품 대부분은 그리 화려하지도, 기교 면에서 압도적이라고 일컬을 만한 것을 보여 주지도 않는다. 그런데도 특별하게 느껴지는 이유는 그의 드로잉 속 〈선〉이 이야기를 품고 있기 때문이다. 초기 작업에서 다양한 시도 끝에 뺄 수 있는 것을 다 빼고 남기면서 드로잉이 되었다는 작가의 설명을 뒷받침하듯 그의 선은 빈약하지 않다. 저마다의 움직임과 리듬감을 지니고 있다. 그가 만든 종이 위 여백의 공간은 작품과 마주 선 관람객에게 무겁지 않되 느린 호흡의 여유를 선물한다. 마치 흐르듯 쉽게 그려졌을 것만 같은 독특한 속도감이 느껴지는 캔버스를 가로지른 선을 가만히 들여다보고 있으면 눈치채지 못할 정도로 느린 속도로 천천히 움직일 것만 같다는 상상을 불러일으킨다. 작가는 그런 관람자의 상상을 알아채기라도 한 듯 영상 작업을 통해 이 착시(?)를 현실의 세계에서 구현한다. 스크린으로 옮겨 온 드로잉 속 인물들은 감정을 읽기 힘든 표정으로 관람객을 마주 보거나 자신만의 생각에 빠져 그 앞을 무심하게 스쳐 지나간다. 그 안에서 인물은 작아지거나 사라지기도 하고, 숲과 나무가 등장하여 새로운 풍경을 만들기도 한다. 이들은 모두 작가가 말한 바 있듯 〈고요한 듯 소란한〉 자신만의 리듬과 움직임으로 관람객의 시선을 사로잡는다. 이처럼 성립의 드로잉 고유성은 그 묘한 운동감에서 온다. 천천히 흐름을 갖고 움직이는 듯한 느낌을 주는 인물 또는 풍경들은 계속해서 이어질 이야기에 대한 상상과 기대감을 주어 그 앞에 한참을 머무르게 한다. 마치 그다음 이야기를 기다리는 사람처럼 말이다. 나는 그것을 그의 그림이 갖는 힘이라고 생각한다.

한 점의 그림 속에 담을 수 있는 이야기의 가능성은 무궁무진하다. 보이는 그대로의 장면을 작가의 스타일이 이입된 채로 기록하는 것부터 실제 하지 않는 개념은 물론 작가의 신념까지도 모두 한 컷에서 표현될 수 있다는 점이 미술을 사랑하는 이들의 마음을 사로잡는 힘이다. 그렇다면 성립이 그림 안에서 하고 싶은 이야기가 무엇이냐고 나는 물었다. 인터뷰

성립

내내 질문 대부분에 조금씩 시간을 들여 차분히 답을 정리하던 그가 그 순간 문득 오래전 확정한 답을 꺼내듯 고민 없이 답했다. 「심플하게 축약하면 〈인간〉이요. 더 구체적으로 말하자면 세상을 받아들이는 〈인간의 자세〉를 들여다보는 거 같아요.」 세상을 받아들이는 인간의 자세라는 표현이 조금은 거창하고 철학적이어서 모호하게 느껴진다고 생각하는 순간, 마치 그 마음을 읽기라도 한 듯 그가 덧붙였다. 「살다 보면 내가 손쓸 수 없는 일들이 생기게 마련이잖아요. 사소한 예로는 날씨부터 사람 사이의 관계, 크게는 재해와 사고에 이르기까지……. 노력과 의지만으로는 바꿀 수 없는 것들이 생각보다 흔하게 등장해요. 그런 것을 받아들이는 자세가 제각각이거든요. 저 자신부터 그래요. 그런 현상이나 그에 대처하고 받아들이는 사람들의 자세를 보면서 많은 생각을 하게 되는 거 같아요. 일종의 영감이라면 영감이 될 수도 있겠죠.」

작가의 생은 행위하고 표현하는 철학가의 삶에 가깝다. 그래서 그들이 주로 몰두하고 표현하는 주제가 〈인간〉에 집중되는 것은 어쩌면 당연한 일일지도 모른다. 작가 대다수가 〈인간〉 혹은 〈삶〉이라는 천편일률적인 주제를 다룬다고 해도 실망할 필요는 없다. 그럼에도 예술을 계속해서 즐길 수 있는 것은 1천 명의 작가가 1천 가지 시선으로 그 방향과 깊이를 달리하여 세상을 들여다보기 때문이다. 누군가는 현상의 표면을 관찰한 뒤 해석을 덧붙이고, 누군가는 지독할 정도로 깊숙한 타인의 심연으로 들어간다. 그래서 각각의 예술은 모두 다른 형태와 의미를 지니고 태어난다. 성립의 시선을 정의하자면 그의 시선은 대개 〈인간〉에 대한 〈연민〉이 묻어 있다. 매일 뉴스를 읽는다는 그는 사람들의 기쁨과 아픔에 꾸준히 관심을 가져왔다. 어떤 뉴스는 마치 자기 일처럼 하루 종일 머리를 맴돌기도 하고 마음 쓰이게도 했지만 그럼에도 불구하고 세상을 탐구하고 사람의 마음을 들여다보려는 시도를 멈춘 적은 없다. 그 과정에서 사람의 영혼을 위로할 방법을 거듭 고민하는 것이 자기 일이라 생각한다. 그 따뜻한 위로의 대상에서 자신도 예외로 두지 않는다. 「그림을 그리는 이유 중 하나는 다양한 고민과 감정에 대한 〈승화 장치〉가 되어 주기 때문이에요. 살면서 겪는 많은 부침과 아픔들을 일상에서 극복할 수 없을

미움이 아닌 사랑을 말하는 법

때 그런 마음을 캔버스에 풀어내기도 하고, 더 나은 상황을 상상해서 작품에 녹여 내기도 하죠. 그런 과정 자체가 저를 치유해요.」 그의 말처럼 작업은 꾸준히 작가 자신을 위로하는 행위이자 삶과 인간에 대한 고민을 끝없이 반복하는 고통에서 벗어날 수 있는 유일한 승화 장치가 되어 주었다. 성립은 꾸준히 일기를 써왔다. 이를 모아서 에세이집을 낸 적도 있다. 단순히 작업에 대한 고민에 그치지 않고 다양한 고민과 사적인 감정들을 풀어내어 그 안에는 그의 팬들이 사랑하는 작가의 고유한 감성이 가득하다. 여전히 글 쓰는 것을 좋아하는 그는 대개 자신이 풀어낼 내용이나 감정을 글로 먼저 정리한 뒤에 이를 드로잉에서 풀어낸다. 수많은 이야기와 상념을 글로 풀어내고, 이를 그러모아 선과 여백으로 표현하는 것. 그래서 그의 드로잉은 초기 미술 작업이 아닌 완결된 이야기로서 존재한다.

지금은 바뀐 그의 아파트 상가 작업실에서 집중적으로 대화했던 주제는 〈작가가 된다는 것〉이었다. 대학 재학 중 작가 데뷔를 성공적으로 해낸, 인터뷰 당시 이미 8년 차가 넘는 미술계의 스타로 손꼽히던 그와 그러한 주제로 그토록 깊고 길게 대화하리라는 것은 예상 밖이었지만 흥미롭고 새로웠다는 사실을 고백하지 않을 수 없다. 작가 지망생 시절 가졌던 미래에 대한 불안의 기억 일부는 아직도 그의 마음속 깊은 곳에 흉터처럼 흔적을 남기고 있어 때로는 매우 미안한 마음이 들기도 했지만, 작가인 그와 평범한 팬인 나의 심리적 거리감을 줄여 주는 경험이기도 했다. 솔직한 심정으로는 그런 대화를 그와 나눌 수 있었다는 것이 이기적이지만 기껍기도 했다. 〈역시 누구나 그런 시절이 있구나〉라는 안도감과 동시에 분야는 다르지만 나만의 공감대가 형성되어 그를 더 친숙하게 느낄 수 있는 경험이기도 했으니까. 작가 타이틀을 얻는다는 것은 꽤 모호한 과정을 거친다. 합격 통지서 같은 절대적 기준이 있을 수 없어 어떤 이는 외부의 인정과 상관없이 자신을 작가라고 믿고 어떤 이들은 작가라 불려도 자신감을 느끼지 못한다. 누구나 확신을 갖기까지 각자의 진통을 겪는다. 성립에게도 어린 시절 〈작가가 된다는 것〉은 멀리

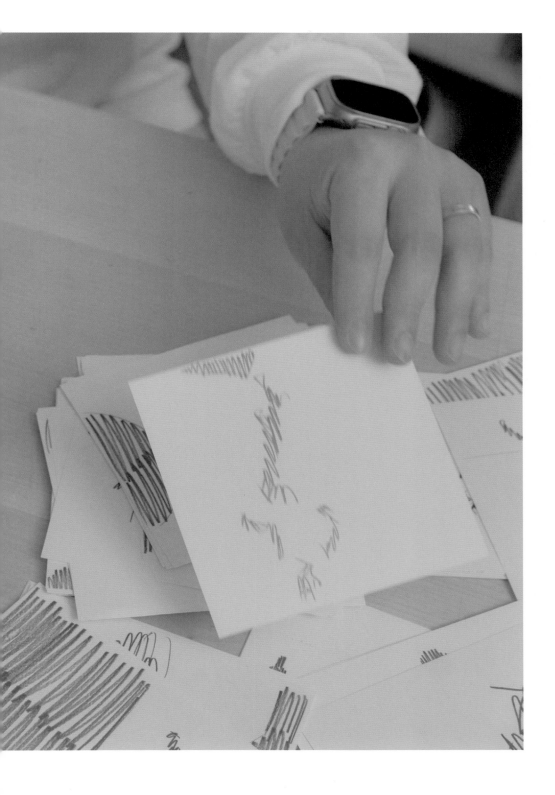

있는 환상 같은 것이었다고 했다. 스스로 그 타이틀에 걸맞다고 생각하는 이상적인 기준들이 있었지만 그 루트를 따라갈 수 있을지조차 확신할 수 없었던 시절, 고민 끝에 자신과의 합의점을 찾았다. 〈내 그림을 본 사람들이 나를 작가로 부르면 그때 내가 작가인 것이다〉라고 정했다. 「지금 돌아보면 그런 것들이 뭐가 그렇게 중요했나 싶어요. 어떻게 불리는 것보다 어떤 작업을 하고 있느냐가 더 중요한데 말이에요.」 성립은 자신이 이제 막 데뷔한 작가처럼 느껴진다고 했다. 겸손처럼 들렸지만 맥락이 달랐다. 이제야 하고 싶은 이야기를 할 준비를 마친 느낌이라며 지금까지의 작업이 음악으로 치면 인트로에 가까웠다고 했다. 그간의 작업이 중요하지 않았다는 이야기가 아니다. 그 음악을 계속 들을지 어떨지는 대부분 인트로에서 결정되니까. 그렇다면 그는 꽤 훌륭한 인트로를 들려준 셈이다. 그가 들려준 도입부에 이미 매료된 이들이 적지 않으니 말이다.

미움이 아닌 사랑을 말하는 법

〈성립〉하면 드로잉 작업을 떠올리게 됩니다. 작가님이
과거 컬러 작업을 했었고, 할 줄 안다는 것을 아는 것은
깊은 관심을 두는 팬들뿐일 수도 있어요. 왜 드로잉
작업만을 고집하나요?

고집을 부린다기보다 여러 스타일을 시도하는 과정에서 다듬다가
드로잉에 머물게 되었다는 것이 맞을 듯해요. 초기에 컬러 작업을
했었어요. 지금도 가끔 해요. 그런 과정을 통해 제 스타일을 찾다가 정착한
것이 드로잉이에요. 드로잉 자체가 힙한 스타일도 아니고 양적으로만
따지면 시간과 공이 많이 들어간 작업도 아니지만 굳이 하는 이유를
말하자면 일종의 〈신뢰〉 때문인 거 같아요. 저는 제 작업을 믿고 있어요.
좋아한다는 표현이 맞을지도 모르겠네요. 누구에게도 부끄럽지 않게
열심히, 치열하게 다듬었으니까요. 연필을 쓸 수 있는 사람은 많아요.
하지만 연필을 잘 쓸 수 있는 사람은? 생각보다 많지 않아요.

드로잉은 쉬운 작업이라고 생각하는 사람도 많아요.

그럴 수 있죠. 기술적으로는 간단하니까요. 제 드로잉 스타일을 따라 하는
분들도 봤지만 신경 쓰지 않아요. 제 작업의 본질은 제가 세상을 바라보는
시선과 그림을 통해 전하려는 이야기에 있어요. 오래 고민하고 곱씹어 온

성립

주제와 이를 정리한 생각이 들어가 있죠. 그런 것이 없다면 의미가 없잖아요. 초기 제 작품 속 인물은 혼자 있었어요. 그러다 인물 수가 늘고, 배치 방식도 바뀌었죠. 주위에 나무를 한 그루, 두 그루 심는 식으로 요소를 확장했어요. 단순히 대상을 확장한 것에 의미를 둔 것이 아니라 각 요소의 배치가 의미하는 바를 담았어요. 한 사람과 나무를 그렸다면 그 인물이 이를 어떻게 바라볼까, 등지게 할까, 마주 보게 할까 같은 고민을 통해 의미를 담았어요. 2021년 제주도 포도 뮤지엄에서 선보인 영상 작품도 그런 과정을 거쳤죠. 영상 내용이 군중이 한곳에 모여 있다가 흩어지고는 하는 식이었는데, 그 안에서 표현한 군중의 움직임을 〈사람들의 말〉에 비유했어요. 어떤 소문, 말이 모였다가 흩어지는 모습을 사람들의 움직임에 비유한 거죠. 한곳에 모였다가 흩어지고, 서로를 짧게 스쳐 가고. 그런 식으로 표현한 작업이 있어요. 제 작업 중 숲을 그린 시리즈가 있는데, 가만 보면 자라는 지역과 날씨가 다른 나무들이 모여 있어요. 같은 곳에서 자랄 수 없는 것들이죠. 각자 다른 배경과 환경을 지닌 사람들이 모여 하나의 사회에서 살아가는 모습을 떠올리며 만든 작품이에요. 이런 식으로 메시지를 넣고 있어요. 쉽게 그려졌다는 말이 조금 억울한 건 그런 이유이기도 해요.

그 작업에서 가장 많이 표현하는 것은 무엇인가요?

〈인간〉이요. 구체적으로 말하자면 〈인간의 자세〉예요. 살면서 예측할 수 없는 다양한 해프닝과 마주칠 때 이를 어떻게 받아들여야 할지 같은 문제를 탐구하고 있어요. 날씨, 운명적인 일, 재해, 사람 사이에서 벌어지는 일도 자신의 컨트롤을 벗어나는 경우가 많잖아요. 그런 순간에 놓였을 때 우리의 진짜 모습이 드러난다고 생각해요. 그런 것들을 고민하고 바라보죠. 그리고 생각해요. 나는 어떻게 해야 할지. 어떻게 하고 싶은지. 그 고민과 질문이 그림으로 표현되기도 하고, 답을 찾아 가는 과정들이 드로잉이라는 흔적으로 남기도 하죠.

미움이 아닌 사랑을 말하는 법

「Untitled drawing series」, 2023년

영감이 맞는 거 같아요. 그렇다면 제 영감은 그냥 제 삶 자체에서 오는 거
같고요. 아직도 처음 느껴 보는 감정들이 너무 많더라고요. 처음 겪는 일도
많고요. 아직 30대 초반이어서 그런 건지 모르겠지만요. 그런 것들에
영감을 받아요. 저희 어머니가 환갑이 넘으셨는데 다행히 아직 처음 겪는
일과 감정이 너무 많다고 하신 걸 보면 앞으로도 영감이 끊길 일은 없겠다
싶어요. (웃음)

작업을 굉장히 많이 하는 거 같아요. 전시도 꾸준히
참가하고 있고, 상업 작업도 활발하게 하고 있는데 고갈에
대한 두려움은 없나요?

불과 1, 2년 전까지만 해도 그랬어요. 작업을 몰아치듯 할 때 그런 걱정을
많이 했죠. 공부가 부족했던 거 같아요. 내가 할 수 있는 이야기, 깊이
파고들어 갈 주제가 부족한 건 제 안이 채워지지 않아서였어요. 숙성한
주제나 어떠한 대상이나 사상에 관해 아는 것이 적으니까 할 수 있는
이야기가 없더라고요. 그럴 때는 개인적인 감정만을 주제로 작업한 거
같아요. 당연한 결과지만, 그렇게 작업하니 협소하고 얕은 작업이
나오더라고요. 그 상태를 벗어나는 데 필요했던 것이 〈공부〉였어요.
경험과 지식을 채우는 시간이 쌓이자 〈나만의 작은 세계관〉이 타인과
세상을 바라볼 수 있는 방향으로 이어졌어요. 그런 시간은 꼭
필요하더라고요. 쓰고 채우는 과정의 반복이죠.

〈내 이야기만 하던 시절〉이 있었다고 했는데 그때 어떤
것들이 작품 속에 있었나요?

한 가지 감정에 매몰되거나 자기 연민이 강하게 느껴지는 작업이

있었어요. 날것의 감정이 그대로 드러나는. 이런 것들을 승화하는 것에
대한 훈련이나 깊이가 부족한 것들이죠. 그 미숙함을 채우고 성숙하게
완성해 가는 것이 저의 과제였어요.

하지만 작품에 작가의 감정과 연민이 묻어나는 건 어쩌면
자연스러운 일이기도 하고, 작가와 공감하고 연대하고
싶은 팬들에게는 반가운 일이기도 해요.

자연스러운 과정일 수 있죠. 표현하지 않을 수 없는 것이 작가의
숙명이기도 하고요. 하지만 감정에 매몰되면 정제되지 않은 것들이
작품에 묻어나요. 그런 것은 그저 표출이지, 예술로서의 표현이라고 볼 수
없죠. 나만의 감정을 토로하는 것은 책임 의식이 부족한 행동일 수 있어요.
작품을 통해 공감하거나 타인의 마음을 터치하지 않고 오직 자신을 위해
만든 것은 그저 하소연이 될 수 있어요. 그런데도 어떤 형태로건 작가는
작품에 자기 감정을 담게 되죠. 그 점에서 제가 일종의 환자 역할을 한다는
생각도 해요. 아픔을 꺼내 보이고 세상에 위로해 달라는 듯한 생각도
들어요. 그런 면에서 제가 관람객으로부터 치유된다고 생각해요.

보통은 관람객이 작가로부터 위로받는다고 생각하는데요.

대개 그렇죠. 저 역시 사람들을 위로하고 싶어요. 다행히 이를 위해
작업하다 보면 어떤 경우엔 제 마음속 소란이 절로 잦아들기도 하고,
작품을 바라봐 주고 공감하는 사람들을 통해 더 큰 위로도 받아요. 서로
다른 아픔을 갖고 있지만 작업이라는 매개를 통해 치유하고 연대하는
거죠.

아픔과 치유에 관해 이야기했어요. 어떨 때 아픔을
느끼나요?

「Golden Goose artist collaboration」, 2023년

마음이 아픈 이유는 때에 따라 다양한 거 같아요. 어떨 땐 뉴스를 보고도 마음이 아플 때가 있어요. 연예 뉴스를 제외하고 모든 면의 뉴스를 다양한 채널을 통해 보는 편이에요. 뉴스 자체도 세상에서 일어나는 일에 대해 알려 주지만 전달하는 방식도 다르거든요. 그에 반응하는 사람들의 모습이 세상을 이해하는 데 도움이 됩니다. 그러다 마음 아픈 소식을 접하면 마치 제 일처럼 며칠이고 생각나기도 해요. 가끔은 온라인에서 안면도 없는 사람들이 적은 개인적인 불안이나 생활고에 대한 글을 접할 때가 있어요. 그런 것들도 저를 아프게 해요. 어떨 땐 잠이 안 올 정도로 아파요.

<center>작가로 살아간다는 것에 대한 불안이 아직 있나요?</center>

그럼요. 최근에는 좀 나아졌지만, 제 경우에는 꽤 오래 작가로서 살아갈 수 있을까에 대한 불안에 시달렸어요. 작가 초기에도 그랬지만 지금도 떠올려 보면 꽤 끔찍한 기분이었어요. 아직도 사회생활을 앞두고 있거나 막 시작한 사람들의 불안을 접하면 공감이 되는 한편 일종의 PTSD가 올 정도에요. 이름이 알려지고 커미션 작업을 하던 무렵에도 언제 다음 작업을 할 수 있을지, 이 일을 계속할 수 있을지 확신할 수 없었어요. 공백이 6개월이 넘을 때도 있었거든요. 나아질 거라고 자기 암시를 해야 했어요. 일과 일 사이의 공백이 너무 길어지고 다음 달에는 오겠지, 기회가 오겠지 하고 끝없이 기다려야 했던 시절을 떠올려 보면, (잠시 침묵) 너무 괴로운 시절이었던 거 같아요. 아직도 그때의 기분을 떠올리면 끔찍해요, 하하.

<center>작가를 그만둬야겠다고 생각한 적은 없었어요?</center>

정말 많았죠. 5년 차가 되던 즈음인데, 〈아, 너무 불안해서 못 하겠다〉라고 결론 내렸어요. 당시에도 개인 작업은 하고 있었지만 그것만으로는 전업 작가로 살 수 없으니까요. 그래서 작업실도, 가지고 있던 도구도 다

<center>**성립**</center>

내놨어요. 취업하겠다고 친구들에게 선언하고 몇 달을 절필했어요. 계속 불안한 채로 살 수 없다고 생각했죠. 그렇게 마지막 정리를 하려고 하는데 작업 의뢰가 들어왔어요. 그래서 하나를 하는데 두어 달 뒤에 또 다른 의뢰가 오더라고요? 그러니까 갑자기 슬럼프가 극복됐어요. (웃음) 그런 시절이 있었죠. 지금도 성격은 다르지만 슬럼프는 수시로 와요. 이제는 작업하면서 잊거나 소소한 자극이 생기면 그런 것들을 통해 극복해요.

> 잠시 절필한 적도 있지만, 불안에 시달리던 시기에도
> 그림을 그렸다고 했어요. 왜 결국 놓지 않았던 거 같아요?

제게는 그림이 많은 고민과 의문에 대한 일종의 승화 장치이기도 해요. 그 행위 자체가. 그래서 계속할 수밖에 없었죠. 무엇보다 저는 제 작업을 믿고 있었기에 〈이건 분명히 되는 건데 시간문제다〉, 〈버티면 된다〉라는 알 수 없는 자신감도 한편에 있었어요. 저는 제 작업을 너무 좋아했거든요. 지금도 그렇고요.

> 이런 대화를 하고 있자니 예술가로 살아간다는 것은
> 이렇게까지 불안한 일인가 싶어요.

사람에 따라 다른 거 같아요. 저는 제가 생각해도 너무 이성적인 사람이라 그런 거 같아요. 창작하는 사람이니 물론 몽상도 많이 하지만 그 와중에 너무 현실적인 편이기도 해요. 그래서 예술을 하는 삶에 대해 지속 가능성을 점검하지 않을 수 없는 거 같아요. 그런 생각들 때문에 내가 정말 예술적인 사람일까? 순수 미술을 할 수 있을까? 하는 고민이 많아요.

> 행복에 관해서도 이야기해 봐야 할 거 같아요. 작가님을
> 행복하게 하는 것은 무엇인가요?

음, 간혹 오는 안정감? 하하하. 성의 없게 들리나요? 그런데 진심이에요.

미움이 아닌 사랑을 말하는 법

「Untitled drawing series」, 2022년

그런 것들이 크게 다가올 때가 있거든요. 예를 들면 당장 다음 달에 대한 걱정이 없거나 정말 가끔은 내년에 착수하게 될 프로젝트에 대한 기대로 시간을 보낼 때. 그런 거 있잖아요. 그런 것들은 쉽게 찾아오는 안정감이 아닌 거 같아요. 지난 시간을 잘 보냈다는 증거이자 그 결실을 확인하는 방법이라고도 볼 수 있죠. 아직 시간이 한참 남았는데도 〈내년엔 이거 할까?〉라고 고민하는 것이 얼마나 기분 좋은 흥분인데요. 그리고 다른 사람들에게 베풀 수 있을 때요. 꼭 돈에 관한 것이 아니어도 제가 마음의 여유를 갖고 누군가의 일에 도움을 줄 수 있다던가. 재능을 도움 되는 곳에 쓴다던가. 그런 것들이 저에게 안정감을 줘요.

소위 〈예술가〉와 〈예술을 하는 사람〉은 다른 거 같다는 생각이 들 때가 있어요. 어느 쪽이라고 생각하세요?

저는 예술가이기보다는 〈예술을 하는 사람〉인 거 같아요. 스스로 느끼기에는 그래요. 그러니까 말하자면, 창작하는 사람이지만 예술가로서는 과연 어떤 상태일까 싶어요. 그저 예술의 이름을 빌려서 그 행위를 하는 사람처럼 느껴지는 순간들도 있고요. 뭐랄까 〈예술가〉라는 호칭은 아직 거대하고 거창하게 느껴지네요. 그런 말이 어울리는 사람이 될 수 있다면 좋겠죠.

〈저런 사람이 예술가이지〉라고 생각하는 사람도 있나요?

제 기준에서는 게르하르트 리히터와 솔 르윗이요. 충동적이거나 감정적인 작업보다 이성적인 작업을 주로 보여 주는 작가들이에요. 철저하게 계산된 작업으로 자신의 메시지와 예술관을 표현하는 작가들이죠. 조금 차갑게 느껴질 수도 있지만 누가 보아도 예술적 승화이자 표현임을 부정할 수 없는 작업을 선보인 작가들이죠.

게르하르트 리히터와 솔 르윗이라니. 작가님이 좋아하는

미움이 아닌 사랑을 말하는 법

좋아하는 작가는 많지만 게르하르트 리히터를 정말 좋아해요. 그의
작업을 보면 어느 날 페인팅이 정말 순식간에 바뀌어요. 원래는 구상
미술을 하던 작가였죠. 인물을 정확하게 느껴지게 그리되 약간 러프한
방식으로 묘사하다가 어느 순간 완전히 추상으로 돌아섰어요. 그러니까,
그게 한순간이었거든요? 어떻게 저렇게 작업이 한순간에 바뀌지? 마치
딸깍한 것처럼. 그런 생각을 했어요. 저는 그의 인물 유화를 너무
좋아하지만 더 유명하고, 비싸게 팔리는 건 추상이에요. 그럴 만하다고
생각해요. 자신을 뛰어넘는 작업을 해낸 거니까요. 자신을 뛰어넘는다는
것. 그 점이 정말 예술가답다고, 멋있다고 생각했어요.

대개는 공감이었던 거 같아요. 그냥 제 드로잉 스타일을 좋아하는 분들도
있지만 대체로 그림을 통해 받은 느낌에 관해 이야기하는 사람들이
많았어요. 누군가는 〈사랑스럽다〉라고 하고, 어떤 분은 자신이 느꼈던
공허함이나 아픔이 떠올라서 위로받는 한편 눈물이 났다고도 했어요.
실제로 예전에 전시를 보고 나오다가 저와 마주친 분이 있었는데, 눈물을
보인 적이 있었어요. 그런데 그 마음을 저도 알 거 같아서 조금도 이상하지
않았어요. 그런 유의 공감인 듯해요.

음, 사랑이죠. 사랑이에요. 제 그림 속에 있는 사람들 대부분은 서로

「Untitled drawing series」, 2020년

사랑하는 사람들이고 미워하는 사람은 없어요.

저만의 느낌인지 모르겠지만 간혹 외로움과 고독이
느껴질 때도 있는데요.

외로움을 느끼게 되는 때도 있겠죠. 그런데 저는 이런 해석도 해요. 만약
제 그림을 마주한 누군가가 〈외롭다〉라고 느낀다면 그건 그 사람에게
사랑에 대한 갈망이 있기 때문에 가질 수 있는 감정이라고요. 제 작품 속
어떤 그림에는 혼자 있는 사람도 등장해요. 비어 있는 공간에 홀로 있는
사람. 이 인물을 보는 시선은 관람객의 감정에 따라 바뀌기도 하죠. 혼자
있다고 해서 무조건 외로운 건 아니거든요. 누군가는 혼자서 외롭지 않을
수도 있고, 그 자체로 어떤 가벼움과 즐거움이 있을 수도 있어요. 반대일
수도 있고요. 받아들이는 것은 관람객의 상태나 마음이 반영되는
부분이니까요. 만약 누군가 그림을 보며 외로운 마음이 든다면 그가
사람들과 함께하는 순간이나 사랑에 대해 갈망하기 때문이 아닐까
합니다.

작품 해석의 여지가 많은 것은 작품 속 인물들의 감정이
직접적으로 읽기 힘든 방식으로 묘사되었기 때문인 거
같기도 해요.

오래전 이야기를 하자면 미대 재학 시절과 활동 초기에 색감이 많은
작업과 다양한 묘사를 시도한 적이 있어요. 그런 과정을 거치다 오히려
컬러가 없고 심플한 선으로 대체되는 방식으로 돌아왔어요. 그 과정에서
제 그림을 보는 사람들이 〈저기는 어디다〉라던가 〈저 사람은 남자다,
여자다〉라는 식으로 떠올리지 않았으면 좋겠다고 생각했어요. 그런
것들을 지우는 과정에서 지금의 스타일이 나오게 된 거죠.

비어 있는 것을 채우는 작업이 아니라 반대로 했군요.

성립

저는 작가님의 스타일을 좋아해요. 묘사가 복잡하거나 많지 않아도 여백까지 가득 이야기가 채워져 있는 듯한 느낌을 받거든요. 하지만 〈기술적으로〉 단순해 보여서 스스로 지겨워지거나 변화가 절실할 때도 있지 않을까 싶어요.

그런 질문을 많이 받아요. 지겹지 않냐고. 지겹다고 생각한 적은 없지만, 그런 부분에 대해 고민하는 과정에 있어요. 드로잉을 거의 10년간 해왔거든요. 다음에는 어떤 작업을 해야 할지 고민하는 시점이긴 하죠. 그런데 사실 드로잉도 서서히 바뀌어 가는 것이 보여요. 비슷해 보일지 몰라도 계속 변화해 왔어요. 저도 모르게 그런 변화가 생겨난다는 것이 흥미로워요. 그래서 아직 스타일을 바꿔야 한다는 부담이나 욕구가 크지는 않아요.

10년이 다 되어 가요. 작가로서의 목표 같은 것이 있을까요?

저 자신을 잃지 않고 차츰 넓어지고 싶어요. 이렇게 말하니까 좀 추상적인데, (웃음) 진심이에요. 저는 소위 갑자기 〈터지는 것〉을 경계하는 사람이거든요. 그래서 사회적 성공에 대한 바람이나 기대치를 약간 낮춰 둬요. 거창한 목표를 세우고 갈망하는 타입은 아니라고 할 수 있겠네요. 스물다섯에 상업 작업을 하게 되었을 때부터 지금까지 늘 〈더 많이 나아가자〉보다는 〈내가 만든 세계의 경계 안에 들어온 사람들이 나가지 않도록 잘 유지하자〉라는 것이 목표였어요. 내 그림을 좋아하고, 깊게 본 사람들이 계속해서 내 작업을 궁금해하고 보고 싶어 할 수 있도록 하자. 이런 것이 목표였어요. 더 잘되고 싶다, 더 빨리 알려지고 싶다는 종류의 바람을 가져 본 적은 없어요. 그런 건 좀 불안하거든요.

목표에 대한 이야기는 아닐 수 있지만 작가라면 꿈꿔 볼

미움이 아닌 사랑을 말하는 법

「Untitled drawing series」, 2023년

평생 못 잊을 경험이죠. 다른 작업을 함께한 적이 있는 분이 연락을 주셔서
지원했는데 음악에 맞춰 작업해야 했어요. 기억하기로는 꽹과리 소리가
정말 크게 들어간 음악이었는데 솔직히 너무 어려웠어요. 그래도
욕심나는 작업이어서 정말 열심히 했어요. 샘플 작업을 개폐식 위원회에
보내고 몇 달간 심사를 받았죠. 당시에는 너무 욕심나서 이러다가
발탁되지 않으면 정말 힘들겠다는 생각이 들 정도로 피 말리는 시간을
보냈어요. 제 작업이 올라간다는 이야기를 들었을 때 얼마나 좋았는지
설명하기 힘들 정도예요. 살아생전에 이런 일이 생기리라 생각해 봤을까
싶을 정도로 흥분되고, 믿기 힘들기도 했어요. 작업하면서 마지막 한 달은
거의 잠도 못 자고, 악몽도 많이 꿨어요. 부담이 컸던 거죠. 파급력이 크다
보니 폐가 되면 안 되겠다는 마음이 컸어요. 지금도 돌이켜 보면 그런 일이
있었나 싶을 정도입니다.

평창 동계 올림픽 이후에 작업에 대한 사람들의 반응이 좀
달라졌나요?

음, 재미있는 포인트가 있는데요. 제 작업을 설득하기 좀 더 좋아졌어요.
제 작업을 잘 모르던 분들도 협업할 때 제 의견을 빠르게 받아들이는
부분이 있었죠.

작가님의 작업을 알린 것도 음악이었고, 평생 잊지 못할
작업도 음악과 영상이 연결된 작업이었어요. 작가님에게
〈음악〉이 갖는 의미가 남다를 거 같아요

음악은 제게 못다 이룬 꿈 같은 거예요. 미술과 달리 좋아하지만 잘할 수

없는 것 중 하나였어요. 그래서 늘 동경했던 거 같아요. 비록 닿지 못하는 영역이지만 뭔가 〈친절하다〉고 느끼는 분야 중 하나죠. 하나의 곡이 녹음되면 시간이 지나도 그것이 변하지 않고 쭉 이어지잖아요. 언제 들어도 계속 같은 말과 리듬을 들려준다는 점도 매력적이에요. 캐치할 요소가 많다는 것도. 가사라던가, 멜로디라던가. 많은 요소를 통해서 친절하게 자기는 어떤지 설명해 주는 매체죠. 솔직하게 느껴지고 재미있다고 생각해요. 그래서 제 영역은 아니지만 늘 가까이 두고 바라봐요.

> 작가에게 음악보다 더 중요한 요소 중 하나가 공간이라고 생각해요. 〈언젠가 여기서 전시해 보고 싶다〉는 곳이 있다고 했는데 어디인가요?

맞아요. 저는 공간과의 공명을 굉장히 중요하게 생각해요. 정말 예산이 많다면, 숲에서 전시해 보고 싶다고 생각했어요. 진짜 숲속에 거대한 나무처럼 스크린을 세우고, 스크린 속에 제 나무들을 심는 거죠. 일종의 대지 미술 같은 작업을 해보고 싶다는 꿈이 있어요.

> 예전에 만났을 때 〈빠른 은퇴가 꿈입니다〉라고 했었는데, 여전히 유효한가요?

네. (웃음) 지금도 유효합니다. 그 말의 진짜 의미는 애써 감정 소비를 안 해도 되는 삶을 살고 싶다는 뜻이었어요. 지금은 쉼 없이 작업해야 하는 저만의 시절을 살고 있어요. 계속 되새김질하고 어떤 과정을 소화하고 반복하는 것이 작가로서 살아가는 루틴이더라고요. 작업을 맡게 되면 그와 관련된 구체적인 생각을 되새김질해서 다듬고 구체화하는 거죠. 필수적이지만 굉장한 에너지가 드는 작업이에요. 언젠가 그런 힘듦에서 해방되어 행복하게 〈그리고 싶은 것을 그리며 산다면 좋지 않을까〉라는 생각을 할 때가 있어요.

성립

책에 있는 머리말 같은 작가가 되고 싶다는 생각을 해요. 사람들이 책을
읽을 때 머리말을 잘 안 읽기도 해요. 그런데 꼭 있어야 하는 부분이죠.
읽어 보면 그 부분이 되게 깊어요. 머리말 자체의 몇 문장이. 거기서 모든
내용을 함축하고 있거든요. 모두가 다 보아 주지 않아도 제 작업을 본
이들은 그렇게 꾹꾹 눌러 담은 중요한 메시지를 기억할 수 있는. 그런
작업을 보여 주는 작가로 기억된다면 좋을 거 같아요.

「The big column」, 2023년

계속 꿈을 꿀 수
있다는 확신

유우환

" 제게 작가로서의 영예로움이란, 이다음에도 여전히 무엇을
이루고 싶다는 꿈을 꿀 수 있다는 거예요. 공예가로서 계속해서
작업해 나갈 수 있으리라는 확신이 있다는 거니까요. "

호주 멜버른의 모나시 대학교에서 산업 디자인을 전공하던 중 선택
과정의 목적으로 참석했던 유리 공예 과정에 빠져 진로를 변경하였다.
당시 이방인으로서 살았던 작가의 정체성에 대한 고민이 담긴 〈Ties the
knot〉라는 타이틀의 졸업 작품이 밀라노 페어에 초대되면서 작가의 길로
들어서게 됐다. 밀라노 페어를 통해 작가의 꿈을 굳건히 하게 되고, 영국
민트 갤러리 관장과의 만남을 통해 전시 이후 사치 갤러리에 작품
「다프네」를 전시한다. 2014년 서울에서의 첫 개인전과 동시에 삼성금융
서초 사옥 신경영 20주년 금융 분야 기념 조형물을 제작하며 첫 브랜드
협업을 선보였다. 이후 『까사리빙』, 『행복이 가득한 집』 등 다양한 매거진
인터뷰를 통해 얼굴을 알렸다. 아모레 퍼시픽, 오설록, 분더숍 청담, 시티
은행 등 다양한 브랜드와 협업을 이어 가던 중에도 꾸준한 작품 활동을
선보였다. 유리와 다른 소재의 지속적인 결합을 시도해 온 작가의
방향성이 그대로 드러난 2016년 작품 「도토리; 시간은 진심이다」에 이어
2018년 문화재 보호와 공예인 육성을 위한 지속적인 후원을 진행 중인
재단 법인 예올이 시행하는 〈올해의 젊은 공예인〉에 선정되기도 하였다.
다양한 브랜드와의 컬래버레이션, 작가 스스로 유리 공예와 자신의
작업을 대표하는 모델로 나서는 작업에도 적극적인 양유완은 전통과 현대
예술의 결합, 유리의 물성적 한계를 뛰어넘으려는 지속적인 작업을 통해
유리 공예의 가능성과 존재감을 키워 가는 중이다.

양유완

예술이라는 단어가 지닌 어쩔 수 없는 위압감이 있다. 근본적으로는
세상을 아름답게 만드는 데 일조한 모든 행위가 예술로 분류되어
마땅하겠지만, 예술 세계에는 보이지 않는 분명한 선이 존재하고 그
분명한 경계에 대해 행위자와 관찰자 모두가 암묵적으로 동의한다.
이것은 예술이고, 저것은 예술이 아니라는 무언의 경계 말이다. 이 문제가
어려운 이유는 그럼에도 불구하고 누구도 그 경계를 명확히 설명할 수
없기 때문이기도 하다. 어떤 것은 지고의 시각적 쾌감을 선사하는
것만으로 영예로운 예술의 전당에 안착하고, 어떤 것은 인간의 삶을
지극히 깊이 들여다보고 진실을 파헤치거나 새로운 통찰을 제시하는 해석
가능한 철학적 표현 행위를 통해 예술로서의 가치를 인정받는다.
그렇다면 유리 공예는 예술이 될 수 있을까? 유리 공예가 양유완을 처음
인터뷰하러 가던 날을 기억한다. 초여름 볕이 제법 따갑게 내리쬐던 날
그녀의 두 번째 작업실이 있던(지금의 작업실은 세 번째 작업실이다)
원효로 상가 건물로 향하는 택시 안에서 반쯤 열린 창문 너머로 들어오는
제법 데워진 공기를 맞으며 몇 차례나 자문했던 것 같다.

유리 공예는 예술이 맞을까? 공예에 대한 무지와 인식의 한계를 명확히
드러내는 의문일지 모르지만 작가가 아닌 이가 〈이건 이렇다〉는 확신을
갖기에 당시 유리 공예는 적어도 국내에서 대중적으로 공인된 예술의
범주에서 비교적 가장자리에 있다고 여겼기 때문이기도 하다.
다행스럽게도 그 의구심은 그녀와의 첫 만남에서 깨어졌다. 제법 오래된
상가 건물 꼭대기 층에 자리한 작업실은 발을 들이기 무섭게 1,250도가
넘는 가마가 뿜어내는 열기가 방문객을 맞이하는 곳이었다. 사방으로 난
창이 모두 열려 있음에도 여름 방문객의 몸과 마음을 뒷걸음질 치게
하기에 충분했던 그 첫 열기를 기억한다. 작업장을 가득 채운 열기가 마치
보이지 않는 벽이라도 되는 양 멈칫거리던 중 마치 오래 알고 지낸 반가운
지인이라도 맞이하듯 웃으며 달려 나오던 양유완 작가가 서둘러 작업실
안쪽의 사무 공간 겸 응접실로 안내했다. 가마 안에서 작게 울리던 불의
소리를 뒤로 하고 들어선 응접실은 작업장과는 대비되는 청량하고 시원한

계속 꿈을 꿀 수 있다는 확신

공간이었다. 작업실 열기에 흠칫 데인 듯 머뭇거리던 마음을 눈치라도 챈 것처럼 얼음이 가득 든 아이스커피를 건네던 그녀가 말했다. 「가마 때문에 상당히 덥죠? 제 작업실은 여름에 방문한 분들은 서둘러 떠나시는데, 겨울에 오는 분들은 오래 있다가 가요. 겨울에도 한번 오세요.」 특유의 눈웃음과 함께 건넨 얼음이 가득 든 작가의 유리구슬 잔을 처음 받아 들던 기억이 생생하다. 오묘한 핑크색 회오리와 무수한 기포를 품고 있던 동그랗고 단단한 유리구슬이 받치고 있던 잔은 성인 여자의 손에 꼭 맞는 크기로 손에 쥐는 순간 뿌듯한 만족감이 차오르는 묘한 매력이 있다. 감상을 넘어 사용의 범위에 닿아 있는 아름다운 사물만이 줄 수 있는 고유의 만족감이랄까. 잔을 든 손목을 좌우로 꺾어 들여다보면서 감탄을 연발하던 내게 갑작스럽게 새 잔을 꺼내어 선물한 작가의 즉흥적인 호의는 당시에는 낯설고 갑작스러웠지만 양유완은 그런 사람이다. 감정을 오래 계산하지 않는 사람. 수년간 적당한 거리에서 작가와 교류하는 동안 얻을 수 있었던 결론은 그런 작가의 성향은 작업에도 같이 적용된다는 것이었다. 자신이 좋아하고 원하는 것을 알아보는 마음, 그 마음을 오래 계산하지 않고 성실한 방식으로 우직하게 작업에 옮기는 것. 작가 양유완의 이후 행보에 대해서도 신뢰를 갖는 것은 바로 이런 이유 때문이다. 삶과 작업의 태도가 닮아 있다는 것은 작가가 그 작업의 형태를 오래 유지할 수 있다는 가장 확실한 증거이기 때문이다.

양유완의 작업은 다양한 형태가 있지만 그녀의 이름을 가장 많이 알린 작업들은 대개 일상에서 사용하는 유리잔이나 화병 외에 삼성, 예올, 분더숍, 오설록과 같은 빅 브랜드와의 협업을 통한 결과물인 경우가 많다. 그래서 누군가는 그녀의 작업에 대해 작품이라기보다는 편집 매장에서 구매할 수 있는 디자이너 제품에 가깝지 않냐는 질문을 제기하기도 한다. 이 질문에 관해 이야기를 꺼내도 될까? 잠깐의 망설임이 있었지만 묻기로 했다. 애초에 이 인터뷰의 목적은 이 젊은 작가의 빼어남을 타자와 차별화하기 위함이 아니라, 그녀가 작업을 하는 이유와 작업에 담아낸 것들이 무엇인지를 알기 위함이었으니까. 망설임과 비교해 그에 대한

양유완

답은 생각보다 간단하고 담백한 방식으로 들을 수 있었다. 양유완은 자기 객관화에 능한 세련된 예술가다. 그녀는 자신의 작업실 안쪽에 자리한 응접실 안 선반 위의 작품과 편집숍에서 판매하는 유리잔의 가치를 혼용하지 않는다. 「제가 만들어 내는 유리는 상품, 제품, 작품 이렇게 세 가지가 있어요. 이 셋은 섞일 수 없어요. 한때는 모두 내 것이니까 모두 내 〈작품〉이라고 하고 싶었던 적도 있어요. 모양새는 다르지만 품격은 같다고 말하고 싶었죠. 하지만 그렇게 되면 자기기만이 시작될 수밖에 없어요. 무엇보다 작품에 담긴 의도와 시간, 고민의 흔적들이 기계적으로 생산하는 것들과 섞일 테니까요.」 단순 명료한 만큼 작가 스스로 작품의 정체성과 작업의 성격을 오랜 시간 고민하고 분류하지 않았다면 낼 수 없었을 결론이었다. 다만 그 후에는 다음 질문이 이어지지 않을 수 없었다. 그렇다면 양유완의 무엇이 〈작품〉이 될 수 있느냐고. 그에 대한 꽤 오랜 대화를 나눴지만 결론을 압축하면 그녀라는 존재를 구성하는 영혼의 일부가 들어 있는 것들이었다. 작품에 작가를 구성하는 어떤 일부분이 들어가 있다는 것은 너무나 당연해서 언급하는 것이 크게 의미가 없지 않을까? 그렇지 않다. 작가들이 이야기하고자 하는 것은 모두 자신의 일부에서 파생된 그 무엇일지라도 누군가는 평생을 매달려 온 어떤 문제를 풀어 가는 것을 일생의 과업으로 삼고, 누군가는 그저 순수한 미의 추구와 완성을 목표로 지고의 아름다움을 빚어내는 것에 삶을 헌신한다. 세상을 관찰하며 그들만의 해석과 저항, 수용에 대한 다양한 자신의 태도를 비치는 거울로서 작품을 활용한다. 작가 자신의 삶을 기록하는 도구로서 충실히 작품 활동을 이어 가며 그 안에서 자신을 스스로 정화하는 이들도 있다.

양유완의 작업은 자신을 비추고 담아내는 작업에 가깝다. 그녀는 자신의 작품 시리즈를 크게 네 가지로 꼽았다. 호주에서 산업 디자인을 전공하던 시절에 유리 공예로 전향한 작가가 졸업 작품으로 선보인 「Ties the knot」 시리즈, 작가 활동을 시작하면서 선보인 「도토리; 시간은 진심이다」 와 2018년 지속적으로 문화재 보호 운동과 공예 장인을 후원하는 재단법인

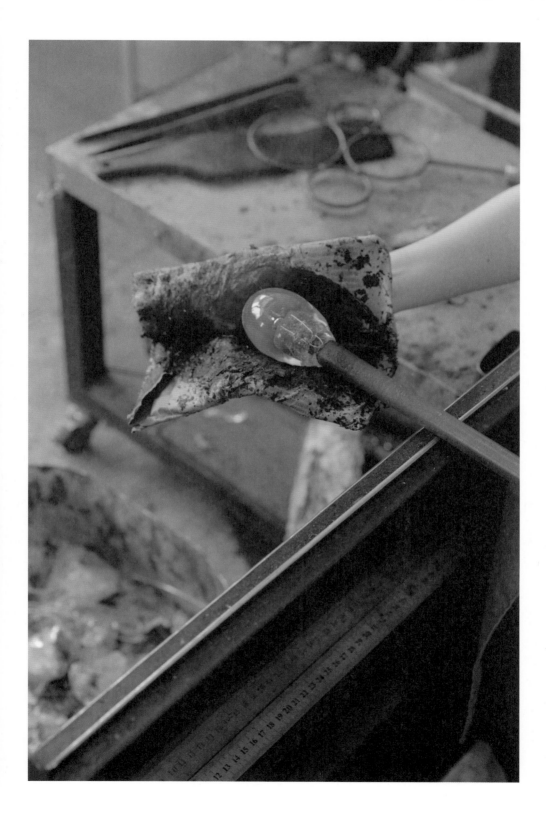

예올을 통해 〈올해의 젊은 공예인〉으로 선정되면서 선보인 다채롭고
대범한 작품 시리즈 「불의 공예」, 그리고 최근까지 새로운 시도로 선보인
「New era, New age」가 있다. 각각의 작업은 얼핏 보면 유리라는 소재를
사용한 것 외에는 같은 작가의 작품 방향이라고 보기 힘들 정도로 각기
다른 색을 띠고 있다. 작가 자신도 〈현재 큰 고민 중 하나는 각 작품의 연결
고리를 찾아 가는 것〉이라고 말했지만 사실 이 모든 작품에 당시 양유완의
자전적 이야기들이 들어 있다. 유리와 도자의 결합을 통해 완전히 새로운
이야기를 선보인 「Ties the knot」는 유학 시절 다양한 문화와 배경을 가진
동기와 친구들 사이에서 자신의 색을 찾기 위해 끝없이 고민하고
탐구하던 시절에 탄생한 것이다. 도토리를 형상화한 금속 장식이 유리와
결합된 「도토리; 시간은 진심이다」 시리즈 역시 도토리를 심는 다람쥐에
자신을 대입한 자화상 같은 작업이다. 곧 먹기 위해 잠시 숨겨 두었던
도토리의 일부 중 찾아내지 못한 것들이 상수리나무가 되어 먼 훗날 더
많은 도토리를 열매 맺기도 하는 것처럼 언젠가 더 큰 열매를 맺으리라는
믿음으로 부지런히 다양한 작업에 임하는 작가 자신의 모습이기도 하다.
운해나 산수 같은 자연을 떠올리며 작업한 예올 「올해의 젊은 공예인」전은
대담하고 다양한 컬러 표현을 위해 금, 은, 도자기 유약, 옻칠 등 색을 낼 수
있는 모든 재료를 유리와 섞어 완성한 작품이었다. 해양 동물 시리즈는
이미 죽어 버린 해양 동물들을 표본화 작업하고 있던 피쉬본제주의
김승연 연구원과의 협업을 통해 유리 안에 보존한 작업이다.

양유완은 동시대 같은 분야의 작업을 하는 작가들보다 자신의 이름을
빠르게 알렸지만 〈작품〉에 대한 이야기는 상대적으로 덜 알려졌다. 그녀의
작품 속에 꽤 다양한 이야기와 시도와 실험이 숨겨져 있다는 것 역시
인지도 대비 많이 알려지지 않았다. 여기에는 공예 분야 안에서도 유리
공예가 비교적 덜 진지하게 받아들여지는 문화적 정서까지 한몫하지
않았다고 할 수 없을 것이다. 그런데도 양유완은 계속해서 유리를 빚는다.
그녀의 기준에서 아직 제품과 상품, 작품 중 내려놓을 수 있는 것은 없다.
유리 공예는 보기보다 꽤 많은 자본과 품이 드는 작업이다. 하지만

계속 꿈을 꿀 수 있다는 확신

〈그릇쟁이〉에서 멈추지 않겠다는 의지가 그녀를 지금까지 이끌었다.
자신의 힘으로 국내 예술 애호가들 사이에서 유리 공예에 대한 인지를
넓히겠다는 식의 거창한 계획은 없다. 그저 자신에게 주어진 몫의 작업을
충실히 해나가는 과정을 통해 누군가는 유리 공예를 이해하고, 누군가는
작가 양유완이 추구하는 공예를 통한 미학의 완성 과정에 동의하거나
응원해 주기를 바라는 것이 그녀가 바라는 전부다. 한 가지 부담과 강박이
더 있다면 결코 대세를 모방하지 않겠다는 것 정도다. 양유완은 〈표지〉를
믿는다. 자신이 유리 공예를 하게 된 것도 주어진 표지를 발견했고, 따랐던
덕분이라고 생각한다. 미신이나 징크스와는 다르다. 작가는 자신의
인생에서 〈유리〉라는 표지를 발견한 것 역시 도토리를 심어 둔 다람쥐가
상수리나무를 만나게 되는 것처럼 우연한 행운만은 아니라고 믿는다.
그녀가 또래 작가들과 다를 수 있었던 것은 낙천적이되 게으르지 않은
태도를 지녔다는 것이다. 최근에야 공방에 직원을 들인 그녀는 지난 8년이
넘는 시간 동안 작업 대부분을 혼자 힘으로 해왔다. 프로젝트성 대형
작업을 제외하고는 어시스턴트도 없이 유리구슬 하나도 스스로 빚어 온
것이다. 그 시기에 거대 브랜드 팝업 스토어에 설치할 유리 스트로 작업을
친구 몇 명의 도움을 받아 혼자 한 적도 있었다. 「작업 자체의 규모가
큰일이었어요. 일단 유리를 둘 공간이 커야 해서 곤지암에 있는
허허벌판에 있는 스튜디오를 빌렸죠. 커다란 스튜디오에 책상 하나를
두고 모닥불을 피워 놓고 유리를 접층했어요. 하필 겨울이라 문자 그대로
눈물, 콧물 흘려 가면서 작업했는데, 작업이 끝나고 집으로 올 때면 머리에
온통 접착제가 묻어 떡이 져 있었죠. 지금 돌아보면 어떻게 그런 일들을
해냈지 싶어요. 그만큼 절실하기도 했고, 제게 주어진 기회가 기뻤던 거
같기도 해요.」

작가는 때로 미화된다. 그들의 재능이 꽤 드물고 비범한 것이기 때문임이
가장 큰 이유가 되겠지만, 과거의 예술가들이 쌓아 온 이미지 역시 후대
작가들에게 지속적인 영향을 끼치고 있다. 젊은 작가들은 그 후광을
이용할 수도, 그로 인해 빛이 바랠 수도 있다. 그 모든 영향에도 불구하고

양유완

작업을 계속해 나가는 작가로 살아남기 위해 가장 필요한 것이 있다면
자신의 작업을 정확히 바라보고 방향을 정하는 것, 그리고 무엇보다
흔들리지 않는 것과 성실하게 작업을 해나가는 것이다. 서글픈
이야기이지만 운이 굉장히 좋은 경우가 아니라면 이렇게 해나가는 데
작가의 의지와 재능만으로는 부족하다. 현실적으로 작품 활동을 이어 갈
수 있는가에 대한 문제가 해결되었다고 해도 다음 과제가 기다린다. 건국
이래 한국의 미술 시장이 이렇게 뜨거웠던 적이 있었을까 싶을 정도로
신진 작가들이 하루가 멀고 등장하는 무한 경쟁이 시작된 국내 아트
신에서 자신을 알리고 잊히지 않도록 존재감을 확보하고 설 자리를
유지하는 것은 결코 쉬운 일이 아니다. 양유완은 이를 위해 필요한 것을 꽤
정확하고 현실적으로 계산할 줄 안다. 제품 제작을 통해 스튜디오를
유지하는 한편, 브랜드와의 협업을 통해 자신의 이름이 잊히지 않도록
다방면으로 주의를 기울이며 작업을 이어 가는 중이다. 갈증이 없지는
않다. 작품의 순수성을 드러낼 수 있는 작업을 더 보여 주고 싶은 마음은
절실하지만 서두르기보다 탄탄하게 쌓아 가는 쪽으로 커리어를 끌어가는
중이다. 조급함을 누르는 것이 어떻게 가능하냐는 질문에 그녀가 답한다.
「일단 이뤄진다는 확신에 가까운 믿음을 갖고 있어요. 지금껏 그렇게
해왔어요. 근거 없는 미신은 아니고 자신의 주위에 도토리를 심는
다람쥐의 모습과 다르지 않게 열심히 노력해 왔으니까요. 상수리나무가
싹을 틔우는 날은 반드시 오게 되어 있죠. 그때까지 지치지 않는 것이
중요해요. 멈추지 않고 조금이라도 앞으로 나아가면서요.」

계속 꿈을 꿀 수 있다는 확신

새삼스러운 질문을 해볼까요. 작가란 굉장히 특이한
포지션에 있는 사람들이에요. 누군가 무슨 일을 하는
사람이냐고 질문하면 〈저는 작가입니다〉라고 대답하나요?

그 질문에 대해 꽤 오래 고민했어요. 아니, 고민하지 않을 수 없었어요.
비행기 탈 때 나눠 주는 종이에 직업란이 있잖아요? 저는 그걸 쓰는 게
그렇게 어렵더라고요. 나 자신을 〈아티스트〉라고 쓰는 것에 대해 꼭 한
번은 고민에 빠져요. 아티스트의 기준이 뭐지? 그 기준에 내가
들어맞을까? 아니라면 대체 나를 뭐라고 써야 하지? 이런 생각에 잠시
혼란스러울 때가 있어요. 결과적으로 어떤 날은 아티스트라고 쓰고, 어떤
날은 방문객이라고 썼어요. 늘 그 칸 앞에서 제 일, 제 직업에 대해 고민하지
않고 넘어간 적이 없어요. 아티스트가 뭘까? 예술은 뭘까? 늘 잊고 살다가
그런 순간에만 나오는 질문이긴 한데, 아직도 저는 아티스트라고 불릴 수
있는 경계의 선을 잘 모르겠어요. 그건 어쩌면 제가 정하거나 만들어 낼 수
있는 것이 아니겠다는 생각이 들어요. 물론 나의 커리어는 내가 만들어 온
것이지만 그 과정을 지켜봐 온 다른 이가 나를 그렇게 불러 줬을 때 그게
답이 되는 거 같아요. 사람들이 저를 〈작가〉라고 불러 주면서 저는
작가로서 인정받을 수 있었어요. 마치 저희 엄마가 저를 〈유완아〉라고
불러 주어 제가 양유완이 될 수 있었던 것처럼요. 그런 것들은 제가 혼자서
만들어 내는 것이 아니더라고요. 나라는 존재가 만들어지고, 내가 살아

양유완

내고 있는 이 시간의 과정들이 결국 저를 둘러싼 모든 존재로부터 답이
오는 것이었어요. 그런 시간이 축적되면서 지금은 제가 작가라는 사실을
인지하고 있어요. 저를 작가로 불러 주고 바라봐 주는 이들의 기대에
부합하려고 사는 것은 아니지만 어쨌든 그렇게 불리는 것에 대해
책임지고 나아가는 과정에 있다고 말할 수 있겠네요.

> 유리 공예는 여전히 국내에서 대중적인 예술 장르는
> 아니에요. 여전히 또래 작가 중에는 활발하게 활동하는
> 작가가 많지 않은 편일 정도로요. 어쩌다 유리 공예를
> 시작하게 되었는지 늘 궁금했어요.

호주에서 산업 디자인을 전공했어요. 유리 공예는 전공에 필요한
과정이기도 해서 교양 수업을 들으러 갔죠. 그러다 푹 빠져 버린 거예요.
전공을 전향하면서 졸업 작품을 준비했고, 그게 첫 작품인 「Ties the
knot」인데 제게 커다란 행운을 가져다줬어요. 그 작품 덕분에 밀라노
페어에 가게 되었거든요. 당시 호주 정부에서 선정한 출품작 다섯 점에 제
작품이 선정된 거였어요. 사실 그 일이 있기 전까지는 유리가 좋긴 해도
작가를 하겠다거나 이 일을 업으로 삼겠다는 큰 꿈이나 목표를 갖고
있지는 않았어요. 심지어 그런 결정이 난 뒤에도 밀라노 페어에 갈 수 있는
것이 얼마나 큰 행운인지도 모르고 그저 가벼운 마음으로 신나게
밀라노로 여행 가듯 갔어요. 그런데 그 한 번의 경험이 제 인생의 정말
많은 것을 바꿨어요. 내가 보여 주고자 했던 것들보다 너무 많은 것을 보고
얻었어요. 도시 전체가 디자인 축제의 장으로 바뀌었는데 그런 분위기
속에서 이전에 상상하지 못한 새로운 디자인과 예술을 접하면서 눈이
뜨였던 거 같아요. 사람들이 내 작품에 대해 물어 오고, 관심을 가지고
명함을 주고 갔어요. 한 장, 두 장, 세 장을 받다 보니 욕심나더라고요. 여행
가는 기분으로 떠난 곳이었는데 나도 모르게 작품에 욕심이 생기고 옆
부스와 경쟁하고 있었어요. 그게 지금의 나를 만들었어요. 당시 알게 된
분이 영국 민트 갤러리 관장이었는데, 그분의 눈에 들면 사치까지 간다는

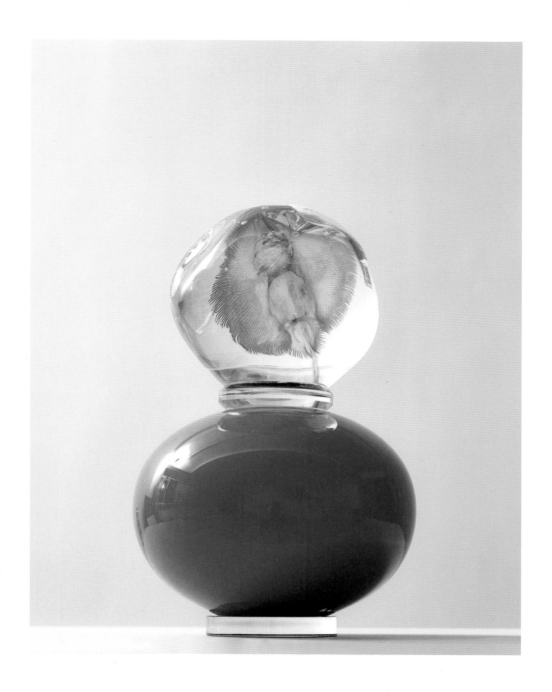

「New era, New age」, 2021년

말이 있어요. 그 덕분에 제 작품 일부를 사치 전시에 소개할 수 있었죠. 당시 제작한 작품은 「다프네」로, 유리 돔에 얇은 나무 조각들을 붙이고 결합한 것들이었어요. 한 가지 안타까운 점은 이 작품이 옮기기에는 너무 쉽게 깨어지는 작품이라 영상으로 소개했다는 점이었어요. 그래도 당시의 경험들은 그전의 제가 꿈꿔 보지 못한 많은 것이 제가 어떤 일을 어떤 자세로 하느냐에 따라 가능하다는 것을 알게 해준 일이었어요.

> 처음 양유완의 유리를 봤을 때 갸우뚱했어요. 저렇게 투박하고 규칙 없는 비정형의 유리 공예 작품이라니 싫으면서도 왜인지 모르겠지만 꽤 세련되고 아름답다고 생각했어요. 그전까지의 매끈하고 완벽한 대칭을 이루는 유리 공예 작품들과 무척 달랐어요. 특유의 스타일은 어떻게 탄생했나요?

제가 작가 노트에 늘 써넣는 글이 있어요. 심지어 그 글은 첫 작품 「Ties the knot」를 전시하면서 썼던 문구인데 지금까지도 제 작품들의 성격을 가장 잘 설명하고 있어요. 내용은 이래요. 투명과 불투명, 동양과 서양, 뜨거움과 차가움, 그리고 모던과 클래식. 제게는 이 모든 상반되는 성격이 유리에 다 있는 거 같다는 내용이에요. 처음 제 작품이 한국에 소개되었을 때만 해도 다른 작가들과 많이 달라서 좋다는 사람도 많았지만, 못생기고 이상하다는 사람도 많았어요. 처음 한국에 들어왔을 때만 해도 비정형 형태로 작업하는 작가가 정말 없었어요. 그만큼 아름다움의 기준으로서 인정받지 못했던 거죠. 당시 유일하게 비정형의 형태로 사랑받는 작업이라면 달 항아리 정도였던 거 같아요. 저는 달 항아리를 정말 좋아했거든요. 작업이 비정형으로 치우치게 된 것도 학창 시절 영국의 대영 박물관에 갔을 때 만난 달 항아리 때문이었어요. 당시 한국관을 걷다가 햇살이 예쁘게 내리쬐는 곳에 놓인 달 항아리를 마주쳤어요. 단정하고 단단하면서도 비교하거나 대체될 수 없는 존재감이 느껴졌어요. 고요한 위풍이 느껴지는 작품이었죠. 그때의 기억이 굉장히 강렬하면서도

계속 꿈을 꿀 수 있다는 확신

선명하게 남아 있어요. 감동인지, 감흥인지 거대한 감정이 가슴에 새겨졌던 거 같아요. 세계 어떤 도시를 가서도 그런 걸 보지 못했거든요. 마침, 제 유리 작업에 대해 고민하던 중이었어요. 달 항아리가 좋은 영감을 주긴 했지만 실제로 작업에 대한 실질적인 고민이 있던 때였죠. 깎아 놓은 듯 반듯하게 대칭으로 만들 자신도 없던 때였어요. 무엇보다 힘도 안 됐고요. 그러다 보니 제가 아름답다고 생각한 것과 제가 할 수 있는 것이 자연스럽게 결합하였어요. 저한테는 이 모든 과정이 의도라기보다 자연스러웠어요.

작업 초기에는 기술이 부족한 거 아니냐는 말도 많이 들었을 거 같아요

사실 저는 처음부터 아예 대놓고 말했어요. 나는 유리 공예를 시작한 지 2, 3년밖에 되지 않았다고. 8년, 10년을 한 선생님들과 다른데 제가 어떻게 기술적으로 선생님들만큼 잘할 수가 있겠어요? 그럼 저는 천재죠. 재미있는 것은 제 작품의 색깔과 특징은 저의 그런 투박함과 그걸 보완해 가는 저만의 터치에서 나오는 것이죠. 그래서인지 제품 제작을 할 때 형태와 디자인을 제가 잡아 둔 샘플을 저보다 더 오래 유리를 다뤄 온 작가님들이 그대로 만들어 주셔도 예리한 분들은 〈그런데 이건 왜 샘플과 느낌이 달라요?〉라고 꼭 물어보세요. 말로 설명하기 힘든 차이이지만 반드시 보이거든요. 그런 건 아무리 유리를 다루는 기술이 뛰어나도 그 작가가 아니면 해낼 수 없는 부분입니다.

유리의 매력이 대체 뭔가요?

유리는 사실 어떻게 보면 사치품이에요. 조금만 부주의하게 다뤄도 깨질 수 있는. 그런데도 매료될 수밖에 없었어요. 유리는 작업할 때 굉장히 뜨겁잖아요? 그래서 파이프를 드는 순간부터 온 정신을 쏟을 수밖에 없죠. 상황에 따른 몰입이긴 하지만 그 과정에서 유리가 형태를 갖추는 것을

양유완

보고 있자면 온 정신을 쏟은 상황에서 오는 희열이 있어요. 개인적으로는
무엇보다 가마에서 꺼낼 때 그 반짝반짝하는 모습에 매번 매료됩니다. 갓
꺼낸 유리를 작업실 창으로 들어오는 햇살에 비춰 보면서 흠이 없는지
확인할 때마다 〈어떻게 이렇게 반짝일 수가 있을까?〉, 〈어떻게 이렇게
투명할 수가 있을까?〉 하는 생각을 지금도 종종 해요. 수년을 작업해
왔는데도 그 순간만큼은 아직도 새롭고 뭉클할 때가 있어요. 햇살에
비추는 유리 너머의 풍경들까지 눈에 담고 있으면 비현실처럼 느껴지기도
하거든요. 비유하자면 여행지에서 아무리 노력해도 카메라에 담기지 않는
하늘이 있잖아요. 그런 시선 같은 거예요. 유리를 굽고 비춰 보는 시간이
저한테 그런 감동을 줘요.

> 작가의 작업이란 생각보다 반복적이고, 인내해야 하는
> 제작의 과정들이 많더라고요. 작품 색을 확립하기
> 위해서는 유사하거나 같은 주제와 형태의 작업을 오랜
> 시간 해야 하고요. 질리지 않나요?

전혀요. 질리지 않아요. 유리 공예는 저한테 여행 같은 거예요. 정확히
기억나지 않지만 누군가 여행에 대해서 〈내가 가서 본 것보다 많이 담아
왔고, 내가 담아 온 것보다 많이 보았다〉라고 말했대요. 그처럼 유리
공예는 저에게 여행 같은 기억을 만들어 줘요. 제 손으로 빚고 있지만
세상에 나올 때마다 새로운 형태를 보여 주고, 보는 것보다 더 많은 것을
제게 남겨요. 질릴 수가 없죠.

> 다양한 형태의 작업을 하고 있어요. 브랜드 협업 작업도
> 있고, 작가의 메시지가 오롯이 담긴 작업도 느리지만
> 꾸준하게 보여 주고 있고요. 정말 하고 싶은 형태의
> 작업은 어떤 거예요?

저는 제가 할 수 있는 양의 유리 크기를 알아요. 하지만 사실은 정말, 정말

계속 꿈을 꿀 수 있다는 확신

커다란 사이즈의 유리 작업을 해보고 싶어요. 약간 쥐가 코끼리를
동경하는 마음에 가깝달까요? (웃음) 거대한 작품을 보면 아, 나도 저런 거
하고 싶다, 이런 게 있어요. 내가 닿지 않는 선까지 확 올리고 싶은 그런
욕심이 있죠. 크기로 아니면 위치라던가. 작품이 행해지고 있는 위치가 저
멀리 위에 있는 것도 해보고 싶어요. 분더숍에서 했던 작업이 그런 갈증을
조금은 채워 줬어요. 거대한 공간을 채우는 거대한 작품이나 조명 이런
존재감에 대한 로망과 동경이 있어요. 무작정 크기만 한 것은 아니겠죠.
누가 봐도 〈아, 저건 양유완〉이라고 알 수 있는 작품일 거예요. 그런 걸 꼭
한번 해보고 싶어요.

작품 이야기를 해볼까요. 양유완의 유명한 컵 말고 작품에
대해 알고 싶어하는 사람도 많아요. 어떤 것들을
해오셨나요?

앞서 이야기한 호주에서 졸업 작품을 하면서 선보였던 도자와 유리의
결합을 통해 선보인 「Ties the knot」가 첫 번째 작품 시리즈였어요. 두
번째는 금속으로 만든 작은 도토리 디테일이 유리에 더해진 「도토리;
시간은 진심이다」 시리즈예요. 이건 마치 여기저기 돌아다니면서
작업하던 제 모습이 부지런히 집 주위에 도토리를 심어 두는 다람쥐의
모습이 저와 닮았다고 생각이 들어서 저를 대입해서 만든 작품이죠.
다람쥐가 겨울을 나기 위해 자기 집 근처 땅속에 도토리를 여기저기 숨겨
두는데 다 기억을 못 해서 까먹으면 그 도토리가 나중에 자라서
상수리나무가 된대요. 처음에 의도한 노력의 결과와는 다르지만 결국 더
많은 도토리를 얻게 되는 결과가 나오는 거죠. 그런 점이 우연히 만난
유리를 즐겁게 하다가 지금 공예가로서 살아가는 저를 닮았다고
생각했어요. 그 후에는 예올 재단에서 매년 선발하는 〈올해의 젊은
공예인〉상을 2018년에 받으면서 선보인 「불의 공예」 시리즈가 있었어요.
약 6개월 정도를 작업해서 50, 60개 정도의 작품을 완성했었죠. 불에
녹아서 만들어질 수 있는 모든 유리의 형태를 다 보여 주고 싶었어요. 금,

양유완

은, 도자기 유약, 옻칠 등 색을 낼 수 있는 모든 것을 유리랑 섞었어요.
기법에 치중했던 작업이었는데 덕분에 기억에 꽤 오래 남았죠.
즐거웠어요. 가장 최근에 선보인 것이 유리 속에 멸종 위기에 처한 해양
동물들의 박제본을 넣어 작업한 「New era, New age」입니다.

> 작가라면 누구나 마음속에 칼을 하나쯤 품고 있으리라
> 생각해요. 내가 이런 것도 할 수 있다는 것을 보여
> 주겠다는 비장한 작업이 있을 거 같은데.

있었죠. 그게 방금 말한 해양 동물 박제본을 유리에 넣어서 만든 「New era,
New age」였어요. 제가 데미안 허스트를 작가로서 너무 좋아하고
존경하거든요. 어떻게 보면 그에게 헌정한 작업일 수도 있어요. 이미 죽어
버린 박제한 물고기와 해양 생물들을 기억하고 떠올리려는 작업이라
메시지는 조금 슬플 수 있고, 죽어 버린 뒤이긴 했지만 실제 생물을
넣었으니 어쩌면 그로테스크할지도 모르죠. 하지만 조금은 역설적으로
아름답게 표현하고 싶었어요. 다행히 어느 정도는 사람들에게 신선한
충격을 주었던 거 같아요. 지금도 사람들이 이 작품을 보면서 〈이거 진짜
가오리예요?〉라고 묻기도 해요. 진짜인지 가짜인지 분간이 안 갈 정도의
심미성이 있다고 사람들이 느낀다면 그 점이 제게 주는 짜릿함이 있죠.
하지만 대중성은 확보하지 못했던 작업이라 아쉬움도 있어요. 더
발전하고 싶은 바람이 있죠.

> 데미안 허스트를 좋아한다니 조금 의외의 답변이네요.
> 이유를 물어봐도 될까요?

작품 스타일도 좋아하지만, 그 안에 있는 작가의 메시지 전달 방식이나
작가로서의 마인드가 정말 근사한 인물이라고 생각해요. 그의 취지가
어떤 것이던 간에 외부를 의식하지 않고 자기 작업을 하는 작가죠. 동물을
조각 내고, 상어를 포름알데하이드에 넣고 수백 마리의 나비 날개를

양유완

액자에 박제하죠. 작가는 그런 그로테스크한 작품을 사람들이 보고
어떻게 반응하고 어떤 말을 할지 누구보다 잘 알았어요. 그걸 역이용한
경우죠. 저는 그의 그런 무서울 정도로 영리한 모습과 대담함이 결합한
작업을 보면서 진짜 천재라고 느꼈어요. 충격받았죠. 자신이 하고 싶은
것을 하면서 대중성까지 확보했어요. 그 점이 부럽거나 닮고 싶기 전에
작가로서 존경스러운 부분인 거 같아요.

> 그런 작가들이 작업을 더 열심히 하게 하는 동력이
> 되나요? 양유완을 움직이는 것은 무엇인가요?

여러 가지가 있겠지만, 그가 아무리 위대한 작가라도 타인에 대한 동경은
제 작업의 원동력이 아니에요. 굳이 제가 초기 작업을 계속해 나갈 수
있었던 힘이라면 저의 정신적 후원자가 되어 준 분들 덕분인 거 같아요.
초기에 영국에서 전시할 때 만난 헤이즐이라는 여자분이 있었어요.
그녀가 제 작품을 구매하면서 처음 보는 제게 작품이 무척 마음에 드니
집에 초대하고 싶다고 하더라고요. 당시에는 잘 알지도 못하는 그녀의
초대를 받고 겁도 없이 그 집을 방문했어요. 한국으로 따지면 굉장한
부촌에 있는 집이었는데, 그녀의 집 안에 정말 다양한 유명 작가들의
작품이 잔뜩 걸려 있었어요. 취향이 좋은 컬렉터이기도 했던 거죠. 그녀가
블랙 티와 애플 크럼블을 뜨겁게 해서 가져오며 저를 따뜻하게
맞이하더니 집 안에서 정말 좋은 위치에 놓여 있는 제 작품을 가리키면서
〈저기 좀 봐, 당신 작품을 저기다가 뒀어〉라고 보여 줬어요. 생소한
감동이었죠. 그리고 욕심이 생겼어요. 〈내 작품이 저 자리에서 옮겨지지
않고 계속 저곳에 있으면 좋겠다〉라고. 첫 작품이 여러 군데서 소개되면서
영국에서도 너무 좋은 경험이 많았지만 제게는 제일 크고 소중한
기억입니다. 그래서인지 저는 그때의 헤이즐을 따라 하는 습관이
생겼어요. 제 스튜디오나 공간에 들른 사람들을 최대한 따뜻하게
맞이하려고 해요. 차나 커피를 내오고, 간단한 다과를 꺼내는 것도 그녀를
흉내 내는 걸지도 모르겠어요. (웃음)

계속 꿈을 꿀 수 있다는 확신

저도 그 점에 대해 종종 생각해요. 사실 한국에 들어와서도 신기하게도
헤이즐처럼 저를 아껴 주고 챙겨 주는 분을 만났거든요. 지금도 아주
가깝게 지내요. 제가 한국에 온 지 1년도 안 되었을 때 스튜디오도 없어서
이천의 유리 공방을 찾아갔다가 우연히 만난 분인데 지금까지도 저의
가장 큰 정신적 후원자이거든요. 제 잔이 1만 원, 2만 원 할 때부터
컬렉팅을 하면서 지금껏 아껴 준 분이에요. 지금도 〈유완아, 언젠가 네가
먼 훗날 만약에 회고전을 하게 되면 내가 그간 모아 온 네 작품 다
빌려줄게〉라며 응원하세요. 헤이즐만큼 제게 너무 소중한 사람이죠.

아주 오래전부터 예술가에게 후원자의 존재는 무척
중요했어요. 그들의 존재가 작가에게 큰 도움이 된다는
것에 누구보다 공감할 수도 있겠네요.

맞아요. 하지만 사실 정신적인 후원이 가장 중요한 거 같아요. 물질적인
것을 더 낮게 보는 것이 아니라 그런 후원과 응원이 이전에 없던 작업
욕심도 만들어 주거든요. 전 사실 학생 시절에 적당히 해보다가 좋은
사람과 결혼해서 가정을 꾸리는 걸 꿈꾸고 있었어요. 〈현모양처〉가
꿈이었달까요. 그런 마음으로 작업하고 있는데 자꾸 이렇게 좋은 분들이
〈유완아, 이거 너무 예쁘다. 나 이거 세 개만 더 만들어 줘〉 이런 이야기를
하는 거예요. 그런 말을 듣게 되면 제가 작업을 못 하는 상황이더라도 무슨
수를 쓰든 그 작업을 하고 말아요. 내가 이 사람을 위해서는 작업하고
싶거든요. 아무리 힘들어도. 큰돈이 되어서가 아니에요. 그냥 해주고 싶은
거예요.

양유완

개인적인 동기도 있겠지만, 이제는 확실히 이름을 알린
어엿한 유리 공예가로서 자리 잡았어요. 대중적인
관점에서는 나름 유리 공예 분야의 선봉에 서 있다고 봐도
무리가 없을 듯한데, 어떤 의무감 같은 것이 있을까요?

사실 의무감은 없어요. 부담감도 없고요. 저는 사실 이전에 한국에서
사랑받아 온 유리 공예 작업의 성격과 워낙 다른 작업을 하고 있어서
오히려 마음이 편해요. 기술적인 면에서 비교해야 했거나 유사한 작업
스타일이 많았다면 조금 더 날카롭고 여유가 없었을지도 모르겠어요.
하지만 저는 워낙 뚜렷한 컬러를 갖고 있어서 저만의 색을 찾았다는 것에
만족하고 있어요. 그 색을 계속 발전시켜야겠다는 점에서 개인적인
부담은 느끼고 있죠. 그리고 그 과정에서 너무 예쁘게 너무 잘 만드는 다른
작가들을 따라 하지 않도록 제 색을 잘 지키자는 각오만큼은 굳건하고
비장해요. 너무 예쁜 걸 보면 따라 하고 싶거든요, 사람은. 하지만 정말 내
작업에 소신 있게 나만의 것을 만들어야겠다는 책임감을 느끼고 있어요.

양유완의 유리는 편집숍에서 굉장히 인기 있는 작가
디자인 제품이에요. 하지만 작품은 수량적으로나 유리
공예 작품에 대한 대중적 수요도 그렇게 많을 수는 없는
게 현실이잖아요. 요즘은 미술 시장이 엄청 핫한데, 사실
그 열기가 회화 작업에 대부분 집중된 것처럼 보여요.
공예 작가로서 결핍이나 아쉬움을 느끼지는 않나요?

그렇게 생각하면 아쉬움이 없지는 않겠죠. 하지만 저는 사실 허명욱
작가님을 통해 그런 마음을 보상받았다고 생각해요. 그분은 예전에
사진작가로 일했는데, 사진을 접기로 결심하기 직전까지 제 작품을 찍어
주셔서 인연이 깊어요. 그런데 작가로 전향하신 뒤에 어느 순간 옻칠 판을
선보이시더니, 테이블을 만들기도 하고 너무나 다양한 작업을 보여
주시더라고요. 그 모습을 보면서 이런 경계를 무너뜨리는 건 결국 공예든

계속 꿈을 꿀 수 있다는 확신

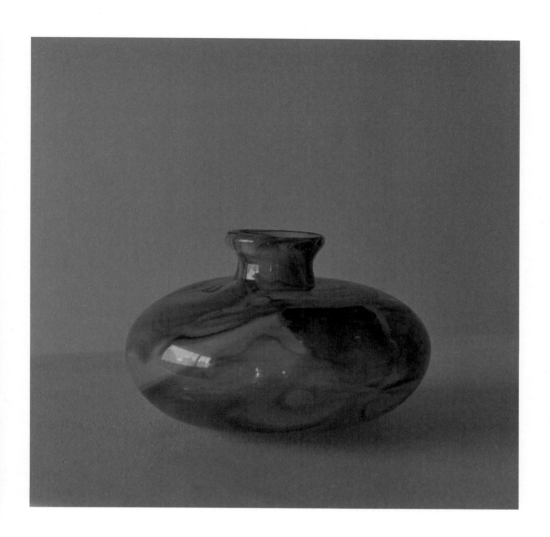

「Untitled」, 2020년

디자인이든 아트든 결국 작가가 스스로 해야 하는 거구나 하고 느꼈어요. 〈이런 건 진정한 옻칠이 아니야〉라고 말하는 사람도 있겠지만, 그걸 뛰어넘는 건 진정한 용기이고 대단한 성과라고 생각해요. 그런 작가들을 보면서 저도 거울이나 평면 작업 같은 것들에 좀 더 용기 있게 도전해 볼 수 있겠다고 마음먹죠.

> 작가 데뷔 후 8년 정도 지났어요. 지금으로부터 그 정도의 시간이 더 지난다면 그때쯤 도달하고 싶은 목표가 있나요?

답하기 쉽지 않은 질문이네요. 약간 모호하게 들릴 수도 있을 거 같은데 일단 제 작품을 보면 누구나 〈아, 나 이거 알아〉 정도의 인지도를 갖고 싶어요. 정확하게 제 이름과 작품을 매치하지는 못해도 이 작품을 알고 인지하는 사람이 많아졌으면 해요. 우리가 가끔 어떤 작품을 보거나 설명할 때 〈아, 이거 봤어. 뭔지 알지?〉 이런 대화를 할 때가 있잖아요. 그런 거. 해외에서 선보여도 추임새가 꼭 나오는 작품이었으면 좋겠어요. 그 정도의 목표가 제가 근 10년 안에 이루고 싶은 어떤 목표의 50퍼센트 정도 도달점인 거 같아요.

> 지금은 작가로서 어느 정도의 자리에 와 있는 거 같아요?

제가 느끼기에는 3분의 1 정도요. 40대 중반이 되면 목표의 반쯤 왔으면 좋겠어요. 빠르면 8년 또는 10년 뒤일 텐데 그사이에 또 다른 목표가 생기겠죠? 앞으로 10년 안에 반을 이루고 나머지는 이후 10년 안에 마무리할 수 있지 않을까 하는 바람이 있어요. 그 마무리는 누군가와 함께 이루는 목표일 거 같아요. 그 사람이 제 자녀가 될 수도 있고, 저와 함께 작업해 온 후배나 제자가 될 수도 있겠죠. 모르는 거예요.

> 함께 작업할 사람들을 꾸리고 이후에 스튜디오도 갖추고 싶다고 말한 적이 있어요. 어떤 그림을 그리고 있나요?

계속 꿈을 꿀 수 있다는 확신

예전에 무라노에 갔을 때 약간 실망한 부분이 있었어요. 세계적인 유리의 도시에 자리한 유명 스튜디오들을 들렀는데 다들 너무나 잘하고 오래된 전통과 기술을 지니고 있었지만 각 스튜디오들이 그 이름을 세상에 널리 알릴 만한 개성이나 색깔이 없더라고요. 그래서 늘 〈무라노 스튜디오〉로 알려질 뿐 특정 스튜디오와 그 스튜디오의 색이 세상에 알려지진 않았죠. 다양성이 너무 부족하더라고요. 그런데 얼마 전에 제가 〈노포〉라는 단어의 뜻을 찾아볼 일이 있었어요. 노포는 대를 이어서 내려오는 음식점을 가리키는 말이더라고요. 그런데 그런 음식점은 늘 뚜렷한 맛과 특징이 있잖아요. 아무리 허름해도. 그러니까 사람들이 찾고요. 저는 오히려 그 노포라는 단어에서 영감받았어요. 〈아, 나는 나중에 글라스 노포를 차려야겠다〉고. 이후에 지인들에게 〈언젠가 내 스튜디오를 유리 공방 노포로 만들 거야〉라고 말하고 다녔어요. 나만의 맛이 있는 작업장으로 오래오래 이어 가게 하고 싶어요. 꼭 팬시하지 않더라도 계속 이어져 갈 수 있는 것이 필요하겠더라고요. 해외에서는 〈데일 치훌리 재단〉 같은 너무 좋은 유명 재단이 많지만 저는 한국 사람이라 그런지 〈노포〉라는 단어가 와닿았어요. 그런 맛깔나는 작업을 보여 주는 저만의 색깔이 있는 스튜디오를 만들고 싶어요.

　　　　作家님이 스스로 떠올리는 〈양유완의 유리〉는 어떤
　　　　색깔인가요?

제 유리는 그냥 편안함 같아요. 편안함. 혹은 내 인생의 BGM. 내 인생의 주인공은 나인데 그걸 뒷받침해 주는 BGM인 거죠. 가장 강력한 배경 음악이 될 수도 있고, 주제가가 될 수도 있고. 주제곡이죠, 어떻게 보면. 저게 나를 표현하는, 표현해 주고 사람들로 하여금 다시 생각하게끔 하는 하나의 모티브니까. 한마디로 뭐 무슨 음악을 들으면 어떤 드라마가 생각나듯이 유리를 보면 제가 생각나는 거죠.

　　　　두려움도 있어요? 작가로서의?

양유완　　　　　　　　　　　　　　　　　　　　　275

「Journey」, 2013년

있죠. 이건 어쩌면 여성 작가로서의 두려움이 있을 수도 있어요. 물론 남자 작가들도 다른 두려움을 갖고 있겠다고 생각해요. 체력적으로 남자 작가들보다 조금 떨어진다는 점에 대한 아쉬움도 있고요. 결혼이라는 제도에 속할 수도 있고, 아닐 수도 있겠지만 속하게 된다면 출산과 육아를 겪으며 작업이 연속성을 가질 수 있을까 하는 걱정도 해요. 두려움보다는 걱정이랄까? 그 점을 미리 채워 두려는 계획도 갖고 있어요. 미리 다양한 작업을 해두고 공백이 느껴지지 않게 보여 주는 것. 그런 부분들에 대한 계획도 있죠. 그러려면 제가 새로 구상하고 있는 평면화 작업이 선행되어야 해요. 그러다 보니 그런 개인 작업을 할 시간의 부족이 늘 저에게는 갈증으로 느껴져요.

갑작스럽게 궁금한 부분인데 유리 공예를 하는 분들께 영예로운 일이 있다면 뭔가요?

예전에는 〈내가 예올 재단에서 신진 작가상을 받은 것〉 같은 것들이 커다란 영예라고 믿었어요. 지금은 조금 다르게 생각하기 시작했어요. 이제는 그런 것들을 해보았다면 다음을 바라보고 〈어? 이런 것이 있구나, 이걸 도전해 봐야지〉라던가, 〈나는 여기서 꼭 전시할 거야〉라는 것을 꿈꿀 수 있는 자체가 영예라고 생각해요. 영예 다음에 또 다른 영예를 기대하고 준비할 수 있다는 거. 그런 계획을 하고 꿈꿀 수 있는 거 자체가 영예로운 일이죠. 내가 앞으로도 꾸준히 작업할 수 있을 거라는 확신이 있다는 거니까 그 자체로서도 영예로운 거예요. 사실은.

계속 꿈을 꿀 수 있다는 확신

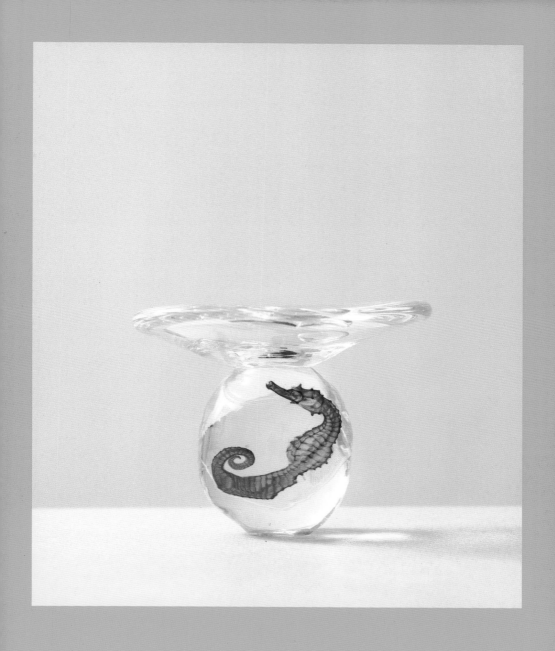

「New era, New age」, 2021년

늦은 밤, 그림으로
말을 걸다

박유

“ 그리는 행위 자체는 무엇보다 제 즐거움을 위한 것임이
틀림없어요. 하지만 작업을 타인과 공유하는 건 저를 넘어서는
일이죠. 그림이라는 매개를 통해 상대에게 〈말〉을 던지는 순간,
책임감이 수반되어야 한다고 생각해요. ”

콰야Qwaya는 패션 회사에 다니며 그림과 관련된 작업을 겸하던 시절 작가가 스스로에게 붙인 예명이다. 밤을 지새우는 사람이라는 의미를 담은 한자어 과야(過夜)에 고요함을 의미하는 Quiet와 다양한 삶의 태도에 질문을 던지는 자기 모습을 떠올리며 Question의 Q를 따다 만들었다. 중학 시절부터 입시 미술을 꾸준히 준비한 그는 패션과 미술이라는 두 가지 길을 고민하다가 패션에 먼저 뛰어든다. 의류 디자인학과를 졸업하고 2년간 패션 회사에서 디자이너로 일하지만, 어린 시절 꿈꾸던 패션 디자인과 현실의 괴리를 깨닫고 작가로의 전향을 결심한다. 직장 생활 중 패션 일러스트 외 여러 미술 작업을 겸해 온 그는 점차 관련 의뢰가 늘어나자 전업 작가로 살아갈 수 있을지 스스로 시험하기 위해 일을 그만두고 작업에 석 달간 작업에 전념할 시간을 가진다. 시도는 성공적이었다. 작업 의뢰는 늘어났고, 몇 차례 단체전 참가 후 2017년 P4 스퀘어 갤러리에서 첫 개인전을 열며 자연스럽게 화가로 전향한다. 오일 파스텔 작업을 주로 선보이던 초기부터 현재의 유화 작업에 이르기까지 일상의 이야기를 다양한 색채로 채워 온 그의 그림은 젊은 관람객들의 공감을 얻으며 빠르게 팬층을 형성했다. 2019년 잔나비 2집 앨범 「전설」의 커버 작업은 작가 콰야에 대한 대중적인 인지도가 큰 폭으로 상승하는 계기가 되기도 했다. 이후 다양한 아티스트들과의 협업 및 크고 작은 단체전과 개인전을 해온 그는 2023년 파리에서 개인전 「Last night on Earth」를 열기도 했다. 해가 진 뒤에야 작업실로 출근한다는 콰야는

콰야

데뷔 후 7년이 지난 지금도 깊은 밤 캔버스 위에 자신만의 이야기를
풀어내다가 하늘이 푸르스름한 빛을 띠는 새벽이 되어서야 작업을
마무리한다. 하나의 작품 대부분은 하룻밤 안에 완성된다. 이야기의
흐름을 단절하지 않음으로써 완전하게 완결하고자 이런 패턴을 만들었다.
약 7년간 자전적 이야기를 캔버스에 담아 온 콰야는 최근 픽션을 소재로
끌어들이며 스토리텔링의 영역을 넓히는 시도를 시작했다. 활동 초기부터
지금에 이르기까지 변하지 않은 것은 어떤 이야기라도 관람객과 공유하는
순간 책임감을 지녀야 한다는 마음이다. 특유의 투박한 리듬을 가진 선과
틀에 갇히지 않은 다양하고 과감한 색의 조합을 통해 스토리텔링을
전개하는 콰야의 그림은 그런 다정함을 품고 있다.

콰야는 이런 믿음을 공고히 해주는 예술가 중 한 사람이다. 한 점의 그림이
사람의 마음을 어루만지고 영혼의 대화를 나눌 수 있다는 믿음을 주는
작가. 어떤 측면에서건 인류의 삶을 더 나은 방향으로 유도하는 데 자신의
재능을 바칠 준비가 되어 있는 선한 재능을 지닌 사람. 그런 믿음이 성립할
수 있는 이유는 그가 자발적으로 자신의 그림이 지닌 예술적 의미와
기능에 대해 끊임없이 질문을 던지고 고민을 거듭해 왔음을 알기
때문이다. 그 질문 중 일부는 동료 작가들과 대동소이한 보편적 예술의
의의에 대한 것이지만, 일부는 콰야 개인의 개성에서 비롯된 날카로운
문제의식과 섬세한 책임감을 보여 주는 것이기도 했다. 「어느 시점부터
작업하면서 필연적으로 만들어지는 일종의 〈산업 쓰레기〉에 관한 생각을
많이 하게 됐어요. 그런 것에 대해 고민을 거듭하다 보니 단순히 나만
좋자고 그림을 그리는 건 어쩌면 어떤 면에서는 이기적인 행동이 될 수도
있겠다는 생각이 들기 시작했죠. 미술 작업을 해나간다는 것은 어쩔 수
없이 산업적인 재료를 소비해야만 하는 과정인데 일말의 책임감을 가지고
해야 하는 것 아닌가 하는 생각이 들기 시작했어요. 재료의 소비는
불가피한 부분이니까 이를 통해 세상에 내놓는 것들이 의미 있는 기능을
한다면 좋겠다고요. 나 한 사람만 만족하는 것에 그치는 작업 말고, 상호
간에 소통될 수 있는 작업. 서로 대화를 나눌 수 있는 작업을 해야겠다는

늦은 밤, 그림으로 말을 걸다

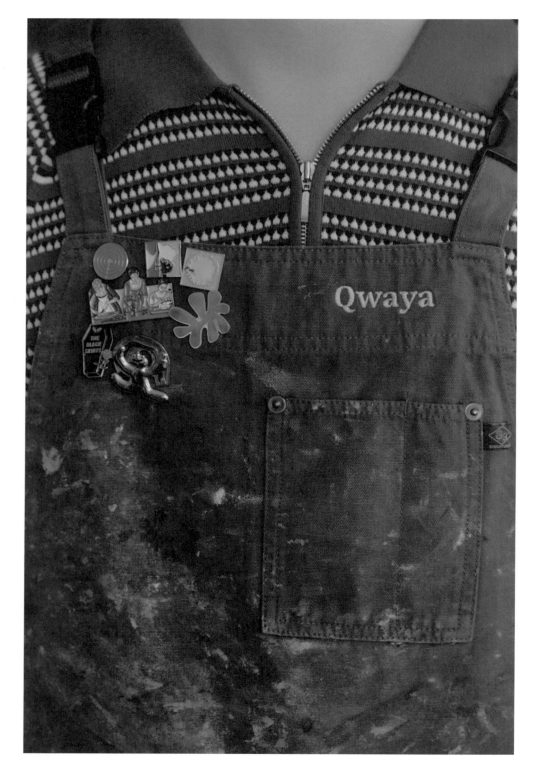

마음으로 계속하고 있어요.」

해가 기울기 시작하는 시간, 어두워진 공기가 차분한 속도로 밤의 거리에 내려앉으면 사람들은 저마다 자신의 공간으로 돌아가 분주했던 하루의 막을 내린다. 콰야의 이야기는 그런 고요한 밤에 시작된다. 마치 깊은 밤의 어두움에 생기를 부여하겠다는 듯, 푸르스름한 새벽이 창가를 물들일 때까지 선연한 색을 쉼 없이 채워 나가는 그의 그림은 온화한 꿈의 형상을 닮았다. 익숙한 풍경과 사물이 작가의 발칙한 상상과 질문을 통해 재배치되어 캔버스 위를 떠돈다. 현실에 한 발을 걸친 채로 상상의 나래를 펼치는 콰야의 그림은 비현실적인 캐릭터나 가상의 화려한 세계관이 등장하지도 않고, 엉뚱하고 자극적인 발상이 선사하는 일탈의 쾌감을 내세우지도 않는다. 사람들과의 의미 있는 대화를 희망하는 작가의 바람은 작품의 메시지를 통해 드러난다. 이질적이지 않은 주제, 어렵지 않은 표현 방식이 그 반증이다. 그의 작품 안에서 자유롭게 유영하는 인물들은 익숙한 듯 비현실적인 시공간에서 시간을 보낸다. 바닥에 엎드려 책을 읽는 소년의 어깨 너머 창밖에는 눈이 내리기도 하고, 새가 날아들기도 한다. 계단에 나란히 앉은 소년과 소녀의 뒤에는 커다란 별이 촘촘히 박힌 밤하늘이 펼쳐져 있다. 밤하늘을 향해 뻗어 있는 계단의 끝이 어디에 닿아 있는지는 알 수 없다. 일상의 요소들이 이질감 없이 상상 속으로 섞여 든 동화 같은 장면들. 콰야는 익숙하다는 이유로 쉽게 잊히는 평범한 나날과 그 안에서 무한히 되돌아오는 크고 작은 고민과 행복을 따뜻한 시선으로 포착한다. 「고양이와 뒹구는 주말 오후, 혼자 사색하는 시간, 친구들과의 수다같이 평범한 것들은 어쩐지 〈작품의 주제〉가 될 만한 소재로 보이지 않기도 해요. 하지만 사실은 그런 반복적이고 소소한 것들이 일상을 지탱해 온 것들이죠. 하지만 가만히 생각해 보면 평범한 일상이야말로 다른 어떤 걸로도 대체할 수 없어요. 그런 〈평범한 특별함〉을 들여다보고 이런 것들에 관해 대화하고 싶었어요.」

콰야가 수많은 신진 작가 사이에서 도드라지는 이유 중 하나로 작가가

콰야

소재와 주제를 정하는 방식 외에도 그만의 독특한 작업 방식을 꼽을 수 있다. 데뷔 후부터 지금까지 그의 작업은 한결같이 밤에 이루어지는데, 하나의 작품은 하룻밤 안에 완결된다. 한 작품이 며칠에 걸쳐서 끝나는 경우는 거의 없다. 하루에 한 편. 작업에 들인 시간과 작품의 가치가 비례한다고 믿는 사람들에게는 매력적인 작업 방식으로 보이지 않을지도 모르지만, 현대 미술의 가치는 기술이 아닌 예술적 의의에 더 높은 점수를 매긴다는 것에 착안할 때 그 스타일에 이의를 제기할 이들은 많지 않아 보인다. 다만, 이런 방식은 다작에 대한 무리한 욕심이나 초조함과는 아무런 관계가 없다. 그는 그저 시작한 이야기를 완결하지 않고 중간에 멈추는 법을 모를 뿐이다. 이야기의 흐름이 끊어지면 사실상 처음부터 다시 시작해야 하는 일종의 작가적 결벽도 이에 한몫한다. 이런 성향 때문에 긴 이야기를 품은 그림이나 대작을 하게 되면 밤을 꼬박 지새우고 해가 뜬 뒤에도 캔버스 앞을 떠나지 못한다. 대개는 기어이 그 이야기를 완결하고 나서야 잠자리에 든다. 이런 패턴 때문에 그의 작업실에는 〈진행 중〉인 작업이 거의 없다. 그리다 말고 뒷걸음질 친 다음에 돌아와서 덮어 버리거나 며칠이고 마음에 들지 않는 부분을 고치느라 고뇌하며 캔버스 앞에서 시간을 보내는 일도 콰야에게는 해당 사항이 아니다. 어린 시절부터 그림을 그려 온 그는 오랜 시간 다져 온 뚜렷한 자신만의 회화적 스타일을 갖고 있다. 고유의 선명한 컬러 팔레트와 강렬한 필치는 그의 그림을 단번에 알아볼 수 있게 하는 뚜렷한 서명적 기능을 한다. 시각적으로 강렬한 힘을 발휘하는 그의 작품은 작가의 시선으로 포착한 일상을 뭉툭하고 힘 있는 선 안에 가두어 현란한 색의 향연으로 채워 간다. 〈색은 나의 감정을 표현하는 수단〉이라고 했던 그는 마치 밤하늘 아래 숨겨진 풍경들을 비추는 축포처럼 캔버스 위에 색을 터뜨려 작가의 상상력 속에 재조명된 일상을 밝힌다. 물감을 사면 블랙을 제외한 가능한 한 모든 색을 다 사용한다는 그에게 이유를 묻자 쑥스러움이 묻어나는 웃음과 함께 답한다. 「그림을 그리다 보면 자꾸 쓰던 색만 쓰게 될 때가 있어요. 마찬가지 원리로 쓰이지 않는 색도 생기죠. 조금 우스울 수 있는 이야기이긴 한데 저는 이상하게도 남겨진 색들에 미안해질 때가

있더라고요. 그래서 모든 색을 꺼내 놓고 고루 사용해요.」지나칠 정도로
상냥한 마음이지만 이 다정한 배려의 대상에서 소외되는 색도 있다. 바로
블랙이다. 주로 까만 밤에 그려지는 콰야의 그림에는 유독 많은 밤이
등장하는데 그 밤하늘을 채워 가는 것은 블랙이 아니라 다양한 색의
조합이 만든 복잡한 어둠이다. 「저에게 색은 감정을 표현하는 수단인데,
블랙은 어쩐지 제게는 텅 비어 있는 것처럼 느껴지는 색이에요. 제가
표현하려는 이야기를 충분히 담아낼 수 없는 색이라고 생각해서 쓰지
않게 되는 거 같아요.」

그렇다면 그림으로 들려주고 싶은 이야기란 대체 무엇이냐고 콰야에게
물었다. 그토록 강조해 온 〈이야기〉를 통해 종국에 이루고 싶은 것이
무엇이냐고. 작가라면 응당 이루고자 하는 과업이나 전하고자 하는
메시지가 있을 것이 아니냐고 추궁하듯 묻자 그가 마지못해 답했다.
「모호하게 들릴 수 있겠지만 작업으로 무엇을 이루겠다기보다는 작업을
함으로써 스스로 좋은 사람이 되었으면 하는 바람이 있어요. 긍정적인
메시지를 계속해서 전하는 작업을 통해 일종의 〈선한 영향력〉을 갖고
싶다고 할까요. 내 이야기를 솔직하게 할 수 있고, 그런 이야기를 건네는
것이 부끄럽지 않다면 작업자로서 완성되어 가는 것이 아닐까 하고
생각해요.」작품에 대한 개인적인 감상을 더하자면 그의 작업은 어쩐지
동화의 한 장면 또는 꿈의 기억 속 한 면 같다는 인상을 준다. 그건 단지
작품 속에 등장한 인물이 소년 혹은 소녀의 형상을 하고 있어서만은 아닐
것이다. 작업의 표면에 드러난 사물과 인물의 형상이 담고 있는 것들
대부분이 누구나 갖고 있을 법한 일종의 향수나 소망을 터치하는
것들이기 때문일 가능성이 더 높다. 콰야의 작품에 무제는 없다. 그림을
통해 대화를 시도하는 그는 작품에 부여한 타이틀을 통해 평범한 일상을
돌아보게끔 한다. 사소한 화두를 꺼내어 작은 돌멩이를 호수에 가만히
던지듯 사람들 앞에 툭 하고 내려놓는다. 그 고요한 파장은 무심하게
흘려보내 온 일상을 되돌아보게 하는 계기가 된다. 작가 스스로가 SNS를
통해 공개한 일부 작품의 타이틀만 보아도 이에 동의할 것이다. 「방해해도

콰야

「괜찮아」는 반려묘를 둔 이들이라면 빙그레 미소 지을 만한 순간을, 「날아드는 돌을 모아서」는 누구에게나 닥칠 수 있는 다양한 형태의 비난이나 상처에 대해 대처하는 (또는 대처하고자 하는) 작가의 생각 단편을 담아 둔 듯하다. 데뷔 후 줄곧 에세이적 작업에 몰두해 온 콰야는 2023년을 기점으로 픽션의 세계를 작품에 끌어들였다. 활동을 시작한 이래 가장 큰 변화가 아닐 수 없지만 결국 이를 묘사하는 과정을 통해 전달될 메시지는 일관되게 그가 전하고자 한 작은 것을 귀하게 대하는 시선과 곁에 있는 흔한 존재를 특별한 시선으로 바라보는 법, 그리고 진심을 전하고 공존하는 법에 대한 고민 같은 것들이다. 그림 속 인물들은 표정으로 많은 것을 설명하지는 않지만 간단하고 명확한 제스처를 통해 정확한 메시지를 전달한다.

예술을 빌려 전달하는 메시지란 대개 날카로움을 품고 있게 마련이다. 관습적인 발상의 나태함에 일침을 놓는가 하면, 개인에게 가해지는 다양한 형태의 제도적 폭력이 얼마나 고통스러운지를 적나라하게 드러낸다. 거시적인 관점만 존재하는 것은 아니다. 누구나 겪어 봤음 직한 〈관계〉 안에서 발생하는 아픔과 즐거움에 붓이라는 현미경을 대어 확장한다. 여기서 그치지 않고 이에 대한 작가의 입장을 더하여 대중 앞에 내놓는다. 그렇다고 해서 그의 모든 작품이 단정적인 결론을 내리는 것은 아니다. 작품을 마주한 이들에게 무책임한 듯 던져진 질문 자체가 작가의 의도가 되기도 한다. 만일 어떤 예술이 불편하거나 어렵게 다가왔다면 바로 그런 이유 때문일 가능성이 높다. 콰야는 그런 면에서 자신이 발굴한 예리한 문제의식을 가장 상냥한 방식으로 다듬어 테이블 위에 올려 두는 작가다. 그의 질문은 날카롭지만 특정한 대상을 향하지 않는다. 자신의 노골적인 아픔을 드러냄으로써 상대가 과거의 상처를 꺼내도록 유도하기보다 사람들이 서로의 상처를 위로하기를 독려하는 식이다. 비판 의식과 비판은 엄연히 다른 것이라는 새삼스러운 깨달음과 동시에 꿈을 꾼다는 것이 얼마나 아름다운 일이었는지를 기억하게 한다. 그의 이야기는 그렇게 동그스름한 빛으로 주위를 밝히는 따뜻함이 있다. 삶을

늦은 밤, 그림으로 말을 걸다

너무 아름답게만 보는 것 아니냐는 짓궂은 지적에 그가 고개를 저었다.

「모든 작업은 결핍으로부터 시작한다는 말이 있잖아요. 그 말에 공감해요. 제가 느끼기에 삶이 마냥 아름답기만 했더라면 아마 그림을 그리지 않았을 거예요. 지금의 일상 그 자체로 완벽했을 테니까요. 예술이 채워 줄 자리가 없었겠죠.」

늦은 밤, 그림으로 말을 걸다

〈밤을 걷는 사람〉이라는 의미의 작가명 〈콰야〉로 데뷔한
지 벌써 7년이 넘었어요. 아직도 늦은 밤에 그림을
그리나요?

네, 학창 시절부터 가져온 패턴이라 지금도 밤에 그림을 그리고 있어요.
제게는 작업하기에 가장 자연스러운 시간인 거 같아요. 해가 지기 시작할
무렵에 작업실로 향해서 동이 트기 전 잠에 드는 습관은 아직 유지되고
있습니다. 건강을 생각하면 고쳐야 한다는 걸 알고는 있지만요.

지난 만남 후 거의 1년 만이에요. 당시 작업의 양이나
활동을 줄이고 싶다는 바람을 비쳤었는데 그간 휴식을 좀
가졌는지 궁금해요.

다행히 어느 정도의 휴식을 성취해 냈어요. 〈휴식을 성취했다〉라는 말이
좀 이상하게 들릴 수 있을 거 같긴 한데, 저에게는 성취라는 표현이
적절하게 느껴질 정도로 얻기 힘든 것이었거든요. 작업 시간 외에 저
자신을 위한 시간을 예전보다 많이 확보해 가는 중이에요. 전시나
프로젝트 간의 기간을 늘리고 충전 시간을 가졌어요. 지난 7년간 쉼 없이
그림을 그려 왔는데 그러면서 쉰다는 생각을 못 했어요. 그러다 정신적인
과부하가 온 거죠. 그래서 2022년 무렵부터 더 이상 쉬는 것을 미뤄서는

콰야

안 되겠다는 생각이 들었거든요.

생각해 보면 당연한 욕구이지만, 작가에게도 휴식이
절실하리라는 생각을 미처 못했어요. 작가란 어쩐지
자유로운 삶이 허락된 직업같이 느껴지거든요.

그렇게 생각할 수 있을 거 같아요. 정작 작가 당사자인 제가 느끼기에는
생각보다 많은 자유가 허락된 삶은 아니지만요. 작가라는 직업은 사실,
누가 시켜서 할 수 있는 게 아니잖아요. 자기가 하고 싶은 일을 선택해서
하면서 생에 필요한 기본 조건들을 충족하면서 살아가는 사람들이니까요.
사실은 그렇게 할 수 있는 작가는 몇 안 되는 소수에 불과하지만, 틀린
말은 아니죠. 억지로 작가가 된 사람은 없으니까요. 그런데도 휴식이
필요하다고 느꼈던 이유는 적어도 제가 느끼기에 예술 작업의 원료는
작가 자신이라고 생각하기 때문이에요. 작가 자신이 살아오면서 쌓아 온
개인적인 경험과 감정을 재료 삼아 작업하는 거죠. 비록 그것이 그대로
구현되는 형태는 아니겠지만 어떤 형태로 재탄생하건 결국 작품의
시발점은 작가 안에 있다고 생각해요. 그래서 어느 시점부터 작업의
속도와 양이 저의 개인적인 경험과 감정을 축적해 가는 속도보다
빨라지기 시작하자 일종의 불안이 생겨났어요. 쉼이 필요하다고 생각하게
된 것은 〈내 안에서 더 이상 깎아 낼 것이 없어지면 어떻게 하지?〉라는
초조함이 들면서부터였고요.

작가적 진정성이란 중요하지만, 초조함이 느껴지지 않을
정도로 작품은 늘 한결같아 보였어요. 오히려 더 좋아지는
쪽에 가까웠다고 할까요?

어쩌면 그 말이 맞을지도 몰라요. 최근 몇 년간 작업량이 많이 늘었기에
그림의 기술적인 완성도는 전보다 좋아졌을 수도 있어요. 다만 제가
가졌던 초조함의 근원은 스킬에 대한 것이 아니에요. 작품 하나하나에

「그럼에도 불구하고」, 2022년

「나무 역할을 맡은 소년」, 2023년

진심이나 진정성이 제대로 담기고 있는가에 대한 질문을 자신에게 하면서 답을 살펴보다가 불안감 혹은 불만이 쌓여 온 거죠. 물론 받아들이기에 따라서 너무 과민한 반응일지도 모르겠다고 생각했어요. 개인적인 불만족이 있긴 했지만 거짓된 이야기를 그린 적은 없으니까요. 하지만 지치거나 공허한 상태에서 그려진 그림이라면 내놓고 싶지 않았어요. 작품이 작업실 밖으로 나가는 순간 이를 마주한 사람들과 대화하는 거로 생각하거든요. 대화는 상대에게 영향을 끼칠 수 있는 행위잖아요. 아주 작은 영향이라도요. 진정성을 담아서 그리고 싶었어요. 설령 사람들이 그런 고민을 반드시 제 작품 속에서 인식하지 못하거나 크게 중요하지 않게 생각한다고 해도 제가 그걸 중요하게 생각한다는 점이 더 중요하거든요.

그렇다면 콰야라는 작가는 어떤 이야기를 하고 싶은 건가요?

사실 잘 모르겠어요. 아, 이렇게 말하면 무책임한가? (웃음) 실은 작업을 통해서 하고자 하는 이야기가 다 정답이 정해져 있는 것은 아니거든요. 굳이 꼽아 보자면 일상의 작은 것들을 특별하게 바라보는 것에 관해 이야기하려는 시도를 계속해 왔어요. 제가 생각하기에 평면 작업은 어떤 면에서 하나의 틀에 시간을 가두어 두는 작업이기도 한데요. 우리 주위를 계속 흘러서 스쳐 가는 시간 안에서 한 순간을 택해서 프레임 속에 멈춰 두는 거죠. 그걸 담아내면서 그에 대한 감정이나 소망이 더해지고요. 그림을 통해서 이루고자 하는 〈목적〉이 있다면 일종의 〈선한 영향력〉을 가질 수 있었으면 좋겠다는 바람은 있어요. 들리는 것만큼 거창한 것에 대한 이야기는 아니에요. 제 작품을 본 누군가의 기분이 좋아진다거나, 전시 공간에 머문 시간이 좋은 기억으로 남거나 하는 정도의 좋은 영향을 끼치고 싶다는 바람이에요. 더 욕심을 내본다면, 작품이라는 매개를 통해서 저와 관람객이 무언의 대화를 나누는 과정에서 평소에 미처 떠올리지 못한 일상의 주제를 마음속에서 꺼내어 살펴볼 수 있다면 더할

콰야

나위 없겠죠.

> 작업을 해나가는 데 작가님에게 더 중요한 것은 관람자의
> 마음인가요? 작업자의 만족인가요?

작업하는 행위만 두고 생각하면 누구보다 제 만족감이 가장 중요하다는
것이 솔직한 답변입니다. 실제로 활동 초기에는 그 점만 생각하기도
했어요. 다른 누구도 개의치 않고 제가 구현하고 싶은 형태와 이야기에만
집중했죠. 그러다가 어느 시점부터 저를 넘어선 것들에 대한 책임감을
떠올리기 시작했어요. 특히 전시에서 소개할 작업을 하거나 작품을 고를
때면 관람객의 입장을 생각해요. 작품이라는 매개를 통해서 그들과 내가
나누는 행위를 일종의 대화로 볼 수 있다면, 그 상대를 배려하는 태도가
필요한 거니까요. 특히 아무리 사소한 메시지일지라도 의도를 품고 있는
작품이라면 더욱 그래야 한다고 생각해요. 그래서 늘 제가 그림을 통해서
세상에 건넨 이야기가 올바른 방향으로 가고 있기를 바라요. 한편, 그런
마음으로 그리고 있으니 적어도 부정적인 메시지를 전하게 되지는 않을
것이라는 조그마한 확신도 있고요.

> 작업하면서 관람객을 배려하는 마음을 갖는 것은 어쩐지
> 작가가 신경 쓰기엔 과도한 친절같이 느껴지는 면도
> 있어요.

그렇게 들렸다면 좀 더 설명이 필요하겠네요. 작업 주제를 외부의 시선과
기준에 맞춘다는 의미는 아니에요. 그보다는 작가 혼자만 이해할 수 있는
독선적인 주제를 다루고 싶지 않은 거죠. 작품을 바라보고 있을 관람객과
어떤 유효한 주제를 가지고 작품을 매개로 대화를 나누고 싶다는 의지로
봐주면 좋을 거 같아요. 제가 하는 작업의 본질은 기술적인 것을 떠나서
〈말을 던지는 것〉이라고 생각하거든요. 그림은 그 말들을 표현하는 일종의
매개체가 되는 거고요. 이런 부분에 대해 더 많이 생각하게 된 계기가

있는데, 최근 들어서 작업을 하는 과정에서 불가피하게 생산되는 산업 쓰레기에 대해 고민하기 시작했거든요. 예술은 실제적인 삶에서 동떨어진 것처럼 보이지만 다른 산업과 다를 바 없이 물질을 소비하는 작업이죠. 예술가 역시 사회의 일원으로서 책임져야 할 몫이 분명히 있을 거고요. 나만 좋아하는 것들을 그려 가는 행위는 어쩌면 어떤 의미에서 무책임한 행동일 수 있다고 생각해요. 그런 이유 때문에라도 사람들과 유의미한 대화를 시도하고 이를 통해 선한 영향을 끼칠 수 있는 작업을 하고 싶어요.

미술을 통해 소통한다는 것은 쉽게 들리지만, 사실 무척 어려운 일이라고 생각해요.

그래서 가능한 한 더 쉬운 방식으로 대화하려고 해요. 하지만 미술계의 일반적인 현상을 들여다보면 국내외를 막론하고 좋은 작가들, 높은 경지에 오른 작가들의 다수가 훨씬 일방적인 화법을 선택하거나 문턱이 높은 심오한 주제를 통해 인정받는 경우가 많아요. 실제로 그런 방법으로 표현될 수밖에 없는 주제도 있지만 더 쉬운 접근이 가능했을지도 모른다는 생각이 드는 때도 있죠. 대중의 눈높이에서 봤을 때 어려운 언어와 화법을 선택한 작업도 적지 않아요. 하지만 그 방식이 실제로 큰 인정을 받기도 해요. 그런 현상을 보면 작품이 대중에게서 멀어질수록 메시지가 더 진정성 있게 닿는 건 아닐까, 그런 것이 더 좋은 작업은 아닐까 하는 고민도 돼요. 하지만 그런 방식은 제 방식이 아닌 거 같아요. 누구에게나 익숙한 주제를 다루고 편안한 방식으로 이야기하는 사람이 저인 거죠. 위대한 작가는 될 수 없을지 모르지만, 그게 제 정체성인 거 같아요.

덕분에 작품 메시지가 빠르게 와닿아요. 작품의 제목도 작가님에게 친근함을 느끼게 하는 데 한몫한다고 생각하는데요. 마치 일기 같기도 하고 시의 한 소절 같기도 한 타이틀은 어떻게 짓나요?

콰야

타이틀은 작업을 마무리한 뒤에 붙여요. 작업의 형태를 미리 계획하고 그대로 완성하는 타입이 아니거든요. 어떤 이야기를 그려야겠다고 생각하고 나름의 패턴으로 작업하지만, 그리다 보면 시작할 때 막연히 떠올렸던 것과 다른 모습으로 마무리된 경우가 많아요. 작업하는 동안 그 순간의 생각과 의도가 함께 반영되니까 더 그런 거 같아요. 결과적으로는 제가 한 작업 대부분이 그런 모습으로 마무리되곤 해요. (웃음) 그런 경우가 많아서 작업을 마무리하고 나서 작품을 보면서 든 생각을 가지고 제목을 지어요.

보통 어떤 순간에 붓을 떼게 되는지가 궁금해요

계획을 짜고 그대로 수행하는 타입은 아니지만 몸에 밴 패턴이 있어서 그걸 따르는 거 같아요. 작업 속도가 일관된 편이거든요. 시작하는 시점부터 끝날 때까지의 속도가 일정한 편이에요. 마치는 순간도 그렇고요. 명확하게 어떤 시점을 짚어서 소개하기는 어려운데 한 작품을 두고 완결이 된 것인지 아닌지를 고민하는 시간이 별로 없어요. 표현하고자 한 이야기가 끝나면 바로 붓을 놓고 사인을 해요. 망설임이나 고민 없이 그 순간을 자연스럽게 아는 거 같아요. 영화를 보면 끝나고 엔딩 크레디트가 올라가잖아요. 그 느낌과 비슷해요. 끝나자마자 본능적으로 사인하고 마무리하죠.

끝났다고 생각하고 다시 봤을 때, 〈이게 아닌데〉라고
생각해 본 작품도 있나요?

그림을 그리다 보면 시선이 퍼지지 않고 한 시점에 머물게 되니까 전체 작업을 눈에 담지 못할 때가 있어요. 그래서 가끔 작업을 마무리한 뒤에 물러서서 한눈에 담아 보면 내가 생각했던 것과 다른 작업이 완성되어 있을 때도 있죠. 아예 다른 이야기가 펼쳐져서 놀라는 순간도 있어요. 하지만 그런 과정을 통해 만들어진 의외의 조합 또한 제 작업이라고

늦은 밤, 그림으로 말을 걸다

「In the Seoul」, 2024년

생각해요. 그 모든 과정이 이루어지는 동안 저의 의도가 개입했고 작업에 충실했으니까요. 초기에 생각한 것과 다른 형태로 완결이 되었다고 해서 그 결과가 틀렸다고 생각하지 않는 편입니다. 그렇기에 다시 그리거나 덮어 버린 작업은 손에 꼽을 만큼 적어요.

> 작업이 잘되지 않는 날도 있을 거예요. 그런 날은 어떻게 하나요?

기대한 답이 아니겠지만 (웃음) 저는 그날의 컨디션에 예민한 타입이 아니에요. 성격이 덤덤한 편이기도 하고 작업 패턴이 몸에 배어 있어서 고민이 있건 없건 하던 대로 꾸준히 하는 편이라고 할까요. 매일 비슷한 시간에 작업실에 가서 비슷한 시간과 에너지를 들여 생각한 주제를 그려요. 시작하면 반드시 마무리하고요. 지금 잘 풀리고 있는지 거듭 고민하느라 캔버스 앞에서 머뭇거리는 경우는 거의 없어요.

> 누군가는 기계적이라고 생각할 수도 있을 거 같은데요?

그렇게 들릴 수도 있겠네요. 방어 아닌 방어를 하자면, 저는 이야기를 구상하는 데 더 많은 시간을 써요. 그래서 캔버스 앞에 섰을 때는 머릿속으로 어느 정도 그림이 완성된 상태인 거 같아요. 이미 제가 떠올리고 있는 그림이 있기에 그 이야기를 충실하게 캔버스 위에 풀어내는 과정에서는 머뭇거림이 별로 없는 거죠.

> 지금은 주로 유화를 그리지만, 초기 콰야라는 작가를 대변하는 중요한 키워드 중 하나로 오일 파스텔을 꼽을 수 있었어요. 그 재료를 즐겨 쓴 이유가 있을까요?

작업 초기에도 오일 파스텔만을 썼던 것은 아니었는데 작업이 사람들에게 알려지던 무렵에 재료 자체가 대중적으로 조금 생소할 때였어요. 그래서

파스텔을 쓴다는 것이 키워드처럼 붙었어요. 하지만 스틱을 많이 쓴
이유는 사실 더 현실적인 이유였어요. 당시 작업실이 없었거든요. 그래서
유화처럼 공간을 많이 차지하는 작업을 자주 할 수 없었어요. 넓지 않은
공간에서 효과적으로 작업하고자 파스텔을 선택한 것이 솔직한
이유입니다. 물론 단지 그것 때문만은 아니고 재료 자체가 저랑 잘 맞기도
했어요. 스틱은 굉장히 직관적인 재료예요. 손과 붓의 중간 단계 같은
느낌이라서 즉흥적인 작업을 좋아하는 제게 잘 맞기도 하고요. 지금도
전시를 위한 작업이 아닌 습작이나 드로잉 작업할 때 종종 사용하고
있어요. 더 이상 전시에서 선보이는 작업에 잘 쓰지 않게 된 데에는 어느
시점부터 작업 화면이 커지다 보니 파스텔 작업이 적합하지 않더라고요.
물리적으로 큰 화면을 스틱 재료로 채우다 보면 특유의 즉흥적인 드로잉
느낌은 사라지고 색칠 공부처럼 칸을 채우고 있는 기분이 되어서 호수가
커지면서 쓰지 않고 있어요.

> 사람들이 콰야를 이야기할 때 색을 다채롭게 쓰는
> 작가라는 점을 반드시 언급해요. 컬러를 많이 쓴다는 것은
> 작가님께 자연스러운 일인가요? 아니면 어떤 의도가
> 작동하는 건가요?

컬러를 선택할 때 계산된 의도를 갖고 의미 부여해서 작업하는 건
아니에요. 아무래도 기술적인 접근에 비중을 두기보다 감정 전달에
집중하는 편이거든요. 그 표현에서 가장 효과적인 수단이 〈색〉이에요.
감정이라는 것이 무척 추상적이라 오롯이 전달하는 것은 어렵겠지만
최대한 효과적으로 전하고 싶어서 컬러 선택을 할 때 그런 감정들을
떠올리면서 선택해요. 그리고 조금 웃긴 이야기이지만, 색을 많이 쓰는
이유는 다른 색에 미안함 때문도 있어요. (웃음) 그림을 그리다 보면 쓰던
색만 자꾸 쓰게 되곤 하거든요. 그렇게 하다 보면 늘 남겨지는 색들이
있어요. 그걸 보고 있자면 그 아이들의 가치가 없어지는 거 같아서 미안한
마음이 들더라고요. 그래서 저는 작업할 때 팔레트에 모든 색을 풀어놓고

콰야

작업하는 편이에요. 최대한 다양하게 쓰고 싶어서요.

그러고 보니 단색은 거의 쓰지 않잖아요. 〈블랙〉에는
미안한 마음이 들지 않나요? (웃음)

평소에는 블랙을 거의 쓰지 않아요. 예전에 어떤 시리즈 형태의 작업을
하면서 그 작업은 단색으로 표현하는 것이 주제를 전달하는 데 효과적일
거 같아서 쓴 적이 있어요. 당시 그런 선택을 한 것이 제게는 새로운
방식이어서 재미있기는 했지만 좋아하는 방식은 아니에요. 평소에는
가급적 색을 다채롭게 쓰는 편이에요. 그편이 제가 나타내고자 하는
이야기를 훨씬 잘 드러낸다고 느끼거든요. 저랑 잘 맞는 저의 방식인 거죠.
블랙을 잘 쓰지 않는 이유는, 흠, 개인적으로는 제게는 너무 단순한 색,
어딘가 비어 있는 색처럼 느껴지기 때문이에요. 블랙이라는 색이 어떤
사람들에게는 가장 묵직한 색일 수도 있는데 제게는 가벼운 색처럼
느껴지거든요. 그래서 어두움을 컬러로 표현해야 할 때 가급적 여러 색을
조색해서 블랙에 가깝게 만들어서 써요. 그 깊이가 갖는 어두움과 블랙이
주는 어두움이 다르다고 생각하거든요.

전시를 통해서 가끔 3D 작업도 선보이고 있잖아요.
세라믹으로 만든 조형 작업이요. 어떻게 시작하게 된
건가요?

세라믹 작업은 순수한 즐거움을 위해서 시작했어요. 작업 활동을 위한
목적을 갖고 시작한 것은 아니에요. 큰 고민 없이 평면 작업을 하는 틈틈이
쉬어 가는 기분으로 시작했던 거예요. 다만 완전한 놀이로 보기에는 결국
창작의 일환이기도 했고, 제가 늘 이야기하는 주제의 표현 방식을 달리한
것이기도 하니 결국 작업과 연결되긴 했지만요. 아주 오래전부터 작업
매체에 대한 고민은 계속하고 있었고, 흙으로 만드는 작업은 어릴 때부터
관심 있던 터라 즐겁게 하고 있었어요. 3년 정도 했어요. 평면 작업에서

얻는 즐거움과는 다른 차원의 즐거움이 있어서 비중이 크지 않을지라도 꾸준히 할 거 같아요.

> 작가님의 작업은 하룻밤에 하나가 완성되죠. 흔치 않은 경우인데요. 작업 시간이 곧 그 작품의 가치를 결정하는 것은 아니지만 쉽게 그려졌다고 오해받을 수도 있을 듯합니다. 어쩌다가 그런 패턴을 갖게 되었나요?

초기 작업 패턴의 영향이 큰 거 같아요. 앞서 말한 것처럼 초반에는 작업실이 없어서 유화처럼 넉넉한 공간이 필요한 작업을 못 했거든요. 그러다 보니 그 시기에는 주로 스틱 작업을 많이 했어요. 아시다시피 스틱 작업의 경우는 대작을 하는 경우가 거의 없어요. 물감 작업과 달리 스틱은 농도를 조절하는 재료가 아니기 때문에 그림이 커져 봤자 색칠하기 노동에 가까워지니까요. 그래서 그 시기에 작은 규모의 드로잉 위주 작업을 많이 했어요. 하루에 여러 점의 그림을 완성하곤 했죠. 그 패턴이 몸에 익어서 지금도 작업을 시작한 날 그 자리에서 마무리해야만 온전히 작업을 완료한 거 같은 기분이 들어요. 다만 그때와 달리 지금은 주로 유화 작업을 하는데, 유화는 단시간에 굳지는 않지만 아무래도 어느 정도의 시간이 지나면 건조되거든요. 제 경우에는 물감이 굳으면 처음부터 다시 시작해야 하는 성격이어서 유화 작업의 경우에도 건조가 되기 전에 전체 작업을 만지고 마무리하는 편이죠. 무엇보다 제가 한 번에 여러 작업을 동시에 못 하는 성격이라 하나를 잡고 그 이야기의 끝을 볼 때까지 집중해야 하거든요. 어떤 방식이 옳다고 말할 생각은 없지만 저는 한 번에 여러 이야기를 펼쳐놓고 동시에 작업하면 손만 움직이는 기분이 들어요. 집중한 느낌이 없어요. 이건 제 특유의 스타일인 거 같아요. 기술적으로는 가능하지만, 그런 작업은 의미가 없게 느껴져서 하고 싶지 않더라고요.

> 요즘은 새로 시도하고 있는 재료가 있나요?

콰야

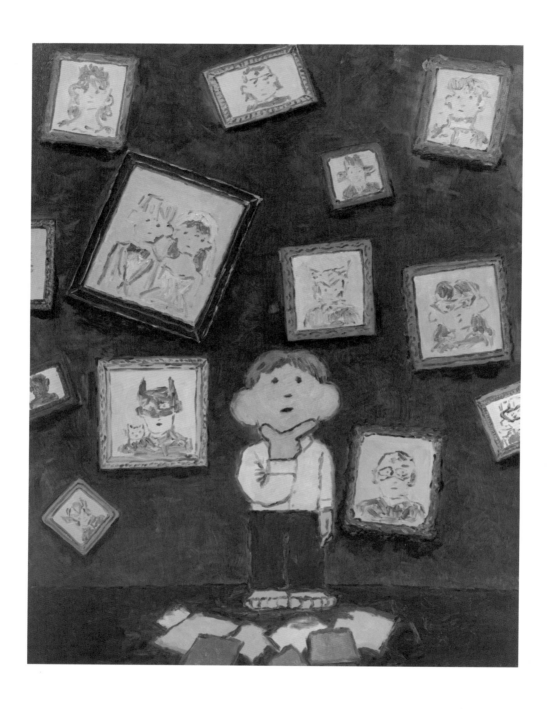

「나도 될 수 있을까」, 2023년

기회가 될 때마다 새 재료를 시도하고 있어요. 학창 시절부터 줄곧 〈그린다〉는 행위 자체에서 즐거움을 느껴왔는데 요즘 그런 즐거움을 느끼는 순간들이 제 안에서 많이 없어졌다는 생각이 들었거든요. 그 감정을 되찾기 위해 다양한 재료를 시도함으로써 재미를 찾고 있어요. 최근 시작한 3D 작업도 그런 이유에서 시작되었어요. 세라믹 작업을 하면서 느끼는 〈손맛〉이 있거든요. 드로잉이나 습작할 때는 크레용이나 색연필, 연필, 펜과 같이 평소에 쓰지 않는 다양한 재료를 시도하고 수채화도 해보고 있어요. 다른 사람들에게 보여 주기 위해서가 아닌, 저만의 〈그리는 재미〉를 위해서 여러 재료를 써보고 있어요. 무엇보다 <u>스스로</u> 그리는 즐거움이 있어야 이 일을 계속할 수 있을 테니까요.

그림이 정말 그리기 싫은 순간은 없었나요?

미묘하게 다른 이야기인데, 그리기 싫은 순간은 없지만 전시 작업을 할 때 특정 이야기에 초점을 맞춰서 그리다 보니 지칠 때가 있긴 해요. 제가 사회 운동가도 아닌데 특정 주제에 포커스를 맞추고 이야기하기 위해 애쓰다 보면 회의적인 마음이 드는 순간이 있긴 하죠. 더구나 작품을 통해 어떤 메시지를 전달하다 보면 그런 것이 어떤 상황에 놓였을 때 의도와 다르게 비치는 순간이 생기기도 하잖아요? 해석은 관객의 몫이지만 의도치 않게 그 해석이 부정적으로 발현될 때 힘이 빠질 때도 있고요. 음. 다른 이야기가 되어 버렸는데, 그림을 그리는 자체가 싫은 적은 없어요.

언제까지 그림을 그릴 거 같아요? 혹은 언제까지 그리고 싶나요?

그에 대한 대답은 제 의지에 달린 것이기보다는 삶이 흘러가는 거에 따라 달라지리라 생각돼요. 확실한 것은 작업을 위해 그리는 행위 자체가 재미없어지면 작가로 활동하는 것은 그만둘 거 같아요. 그와 별개로 그리는 일은 살아가는 내내 할 거 같고요. 작가로 활동하는 것을 멈추는 것

콰야

「따스함을 발견했을 때」, 2023년

역시 내심 그런 순간이 오지 않으면 좋겠지만, 언제까지고 관람객들이 제 작품을 보길 원할지 알 수 없잖아요? 계속 공감하고 좋아해 주는 사람들이 많다면 좋겠지만 운명은 알 수 없는 것이니 항상 마음의 준비를 하고 있습니다.

우리 대화에서 〈의미〉에 관한 이야기가 많았어요. 하고 싶은 이야기에 대해서도 말했지만 작가가 작업을 통해 남기는 의미는 또 다른 것이 아닐까 싶어요. 일종의 신념 같은 것이 있나요?

〈신념〉이라고 표현하니까 조금 거창하게 느껴지지만 비슷한 맥락으로 늘 마음에 품고 있는 것은 있어요. 예전에 책을 통해서 김환기 작가님의 일기를 읽은 적이 있는데 일종의 질문이 담겨 있었어요. 음악이나 무용과 같은 공연 예술들의 경우는 그 작품을 접한 관객들의 마음에 커다란 감동을 주거나 이를 통해 눈물까지도 짓게 할 수 있는데, 미술도 과연 그런 감정을 줄 수 있는가 하는 맥락의 질문이었어요. 이전에 생각해 보지 못한 질문이어서인지 그 말이 무척 인상 깊었고 많이 공감했죠. 내 작업이 그 정도의 감동을 순간적으로나마 누군가에게 줄 수 있을지, 그런 질문과 고민을 시작했죠. 그리고 평생에 걸쳐서 이뤄 낼 수 있을까 하는 질문도 스스로 했어요. 아직 그에 대한 답을 내놓지는 못했어요. 물론 지금의 제게는 멀고 막연한 이야기이기도 해요. 하지만 미술가 중에도 그런 종류의 감동과 유사한 감정을 관객들에게 느끼게 하는 이들이 있죠. 제가 좋아하는 안규철 작가와 마리나 아브라모비치 같은 작가들이 그런 영역에 닿아 있다고 생각해요.

안규철과 마리나 아브라모비치를 좋아한다니. 콰야의 영역과 다른 예술을 하는 이들이네요. 훌륭한 예술가들이지만 의외입니다. 이들을 유독 좋아하는 이유가 있나요?

두 작가는 아무래도 제가 학창 시절 작가로 살아갈 수 있을지 막막한 고민을 시작한 무렵에 자주 접하고 인상 깊게 보아 온 사람이라서 더 좋아하는 거 같기도 해요. 물론, 저와 다른 영역의 예술 작업을 해온 이들이어서 동경하는 마음도 컸어요. 그들의 작업은 적어도 저에게는 다른 전시에서 받는 감정과는 다른 차원의 감동을 주었거든요. 보통 좋은 작업을 전시에서 만나거나 어딘가에서 보게 되면 〈와, 너무 좋다〉라는 마음이 드는 것과 동시에 빨리 작업실로 돌아가서 작업하고 싶어지는데, 이들의 작업은 그런 마음을 넘어서는 감동을 줘요. 다양한 감정이 들지만 무엇보다 막연히 계속 바라보고 있게 되죠. 최대한 느끼려고 하고요. 흉내를 내거나 빨리 따라잡아야겠다는 초조함을 넘어서는 순수한 감동을 준다고 하면 설명이 될까요?

> 작가 콰야도 이미 누군가에게는 선망의 대상이고 꿈일 거예요. 작가로 살면서 좋은 점과 안 좋은 점이 있을 거 같은데요.

〈작가〉라는 직업의 정의를 축소하지 않고 열어서 생각해 보면 어떤 면에서는 누구나 될 수 있다고 생각해요. 어떤 자격을 빠짐없이 갖춰야만 하는 직업은 아니잖아요. 다만, 하고 싶은 이야기가 뚜렷하고 표현하려는 것이 계속 있어야 이 일을 끌고 갈 수 있다는 것은 분명한 명제라고 생각해요. 그 지속성이 어렵긴 하지만 그것이 가능하다면 할 수 있는 일이라고 생각해요. 다행스럽게도 과거와 달리 작가로서 받아들여지는 분위기가 그런 방향으로 가고 있고요. 과거에는 기술적인 완성도와 특정한 권위를 부여받아야만 작가일 수 있었는데 이젠 그렇지 않으니까요. 대신 기준이 없는 만큼 어떤 면에서는 더 어려웠을 수도 있어요. 어쨌거나 작가로서 살아간다는 것은 자신이 발전하는 과정이 곧 작업의 성장과 이어진다는 점이 장점이자 단점이죠. 너무 깊이 생각하지 않아도 될 일들을 때로는 지나칠 정도로 깊게 들여다보고, 과도하게 이야기에 빠져들다 보면 힘들어지니까요. 그런데 그만큼 성장해요.

늦은 밤, 그림으로 말을 걸다

장점이 단점이 되고, 단점이 장점이 됩니다. 좋은 쪽으로 계속 끌고 가기 위해 노력하는 것이 중요하고 그렇게 해야죠.

> 작가로서 존재할 수 있다는 전제에 〈지속성〉을
> 언급했어요. 그러려면 늘 하고 싶은 이야기가 있어야
> 한다고 했는데 어떨 때 무엇을 그리고 싶어지나요?

저는 대체로 일상적인 것들을 말하고 싶어요. 내 속에서 피어나는 고민과 상상들, 지인의 이야기들 속에서 공감되거나 영감을 주는 것들 또는 우연히 듣게 된 이야기 중 흥미로운 것들. 그런데 그런 것들 위주로만 작업하다 보니 작업의 속도가 경험의 속도를 넘어서면서 일종의 고갈을 느낀 날도 있었죠. 그 안에서 방황했었는데, 최근에는 다른 주제들을 찾아냈어요. 작업을 시작하고 처음으로 일인칭의 이야기가 아닌 것을 시작했어요. 그게 최근 전시에서 선보이는 〈연극〉이에요. 프레임 속의 이야기를 다시 한번 프레임 속에 넣는 거죠. 연극이라는 특수한 무대와 이야기를 바라보면서 저만의 주제나 집중할 부분을 찾아서 그려 내고 있어요.

> 변화를 추구한다는 것은 위기 또는 권태가 왔을 때라고
> 생각해요. 위기감을 느낄 때가 있나요?

사실 위기는 쭉 있어 왔어요, 하하. 데뷔 전에도 그렇고 작가 활동 초기에도 그렇고 지금도 그래요. 다만 주제와 성격이 다른 위기가 있는 거죠. 누구나 그럴 수 있다고 생각해요. 그때마다 나름의 방식으로 위기를 극복하고, 방법을 찾는 것이 중요하다고 생각해요. 하지만 사람이란 망각의 동물이라서 새로운 위기가 올 때마다 예전의 위기가 더 가벼웠다고 생각하는 거 같아요. (웃음)

> 매 순간 위기를 느낀다는 말이 무색하게도 콰야의 작품은

늘 동화 같은 면을 지니고 있다고 생각해요. 이런
아름다운 순간들은 어디서 오는 걸까요?

그간의 작품 다수가 실제 저의 삶과 깊이 연관되어 있기는 하지만 작품이
보여 주는 것은 현실과는 어느 정도 거리가 있어요. 어쩌면 제가 희망해 온
것들 또는 이상향에 가깝죠. 무언가 내가 꿈꾸는 소소한 일상이라고
생각할 수도 있고, 여기저기서 들으면서 기억에 남은 것 또는 경험한 것 중
좀 더 오래 이곳에 머물러 주었으면 좋겠다는 마음이 드는 것을 그림으로
남기게 되는 거 같아요. 어쨌든 작업이라는 것이 대체로 결핍에서 온다고
많이들 이야기하는데, 그런 부분은 분명히 있어요. 실재하는 일상이 마냥
행복하고 완벽하게 풍족했다면 아마 저는 그림을 그리지 않았을 거
같아요. 그런 삶 속에서 그림이 왜 필요하겠어요? 그 자체로 완벽한데
말이죠.

늦은 밤, 그림으로 말을 걸다

「머물고 싶은 곳」, 2023년

에필로그

바라건대 이 책의 모든 인터뷰의 여운이 따뜻했으면 좋겠다. 뒤늦은 고백을 하자면 이 인터뷰집을 써 내려가는 약 2년의 세월이 내게는 절대 쉽지 않았다. 예민해졌던 탓일 수도 있겠지만 유난히 환경의 변화가 많았고, 때로는 신이 장난을 친다고 생각했을 정도로 생각지 못한 사건이 주의를 빼앗기도 했다. 인터뷰를 업으로 삼아 온 10년이 훌쩍 넘는 시간 동안 나는 늘 내 앞에 앉은 이들에게 마음속에 든 것을 보여 달라고 요구해 왔다. 타협한 적도 있었지만 실패한 인터뷰는 없었다. 궁극적으로 나의 일이란 상대의 진심을 캐내어 공공연한 곳에 전시하는 것이었고 그 일을 꽤 나쁘지 않게 해왔다고 생각했다. 그러니 이번에도 쉬울 것이란 자만심을 가졌다. 이 인터뷰에 동의한 작가의 대부분은 오래전부터 알아 온 사이이거나, 구면이었다. 그들을 적당히 안다고 생각했고 어떤 면에서는 실제로 그러했다. 내게는 제법 그럴듯한 기술도 있으니 복잡해할 것이 없다고 생각했다. 변수는 생각지 못한 곳에 있었다. 바로 나 자신이었다. 시작할 무렵에는 기쁨과 열정으로 매일 신이 나 있었다. 중간 과정에서는 의무감과 비장함이 가득했고, 글을 쓰는 속도가 느려지기 시작한 시점에서는 자책과 부끄러움, 그리고 자신에 관한 의심이 커졌다. 결국 마지막에는 소를 물가로 끌고 가듯 꾸역꾸역 밀어붙이며 써 내려갔다. 기대와 희망은 정오의 태양 아래 서 있는 사람의 그림자처럼 사라지고, 하루하루가 초조할 뿐이었다. 〈이런 걸 기대한 것이 아니었는데〉라는 히스테릭한 감정으로 달력이 넘어가는 것을 바라보다가도 녹취록을 들고 주말의 카페에 앉아 노트북을

펴면 아주 잠깐 행복해졌다.

늘 앉던 카페 창가 옆으로 보이는 가로수가 눈이 시리게 푸르렀다가 앙상한
가지 위에 소복이 흰 눈을 쌓았다가 하기를 두 번이나 반복하고 나서야
원고를 마무리할 수 있었다. 부끄럽게도 이 과정에서 얼마나 유난을
부렸던지 고민이 되면 글을 쓰면 되는데 머리가 아프기만 시작하면
한강으로 달리기를 나갔고, 환경을 바꾸면 나아질지 모른다며 제주도로
글쓰기 여행을 떠나기도 했다. 타인의 말을, 그것도 자기 생각이 또렷하게
정리된 이들의 말을 정리만 잘하면 될 일 아닌가 하고 수없이 자책했지만
이제 와서 돌아보면 이상한 점이 하나 있었다. 왜 나는 포기하지 않았을까?
작가들이나 출판사에 미안해서는 아니었다. 그러기엔 조금 이기적인
성격이기도 하고 뻔뻔함도 없지 않다. 중압감에 시달리면서도 무조건
완성해야만 했다. 무엇보다 나 자신이 가장 원했고, 도움과 응원을 준
이들에게 책을 꼭 건네주고 싶었다. 미안함이 아닌 감사함 때문이었다. 책의
서두에 언급한 것처럼 이 인터뷰는 예술가들의 이야기를 바탕으로 하고
있지만, 불확실한 미래 앞으로 용기 내어 자신의 길을 찾아 가는 모든
청춘의 이야기이기도 하다. 꿈꾸고 노력하고 좌절하고 상처 입지만, 자신을
믿었던 사람들. 도저히 믿기 힘든 순간에도 자신을 믿기 위해 처절하게
노력한 이들의 이야기다. 원고를 쓰는 내내 그들로부터 위안받았다.
그래서였다. 포기할 수 없었던 것은.

전에는 이 책을 마무리할 시점이 되면 자신이 이보다 더 자랑스러울 수
없으리라 예상했지만, 오히려 그간 내가 얼마나 많이 주위의 도움을
받았는지 깨달았을 뿐이었다. 지지부진한 2년이라는 시간 동안 그들의
진심을 퍼즐을 맞추듯 백지 위에서 헤매며 써 내려가는 동안 무한한 인내로
지켜봐 준 9인의 아티스트들과 편집자들. 셀럽과의 촬영이 줄 이은
스케줄로 쉬는 날이 없는데도 좋은 추억이 될 거 같다며 기꺼이 동참해 준
포토그래퍼 김혜수와 김수민. 꿈을 이루겠다는 핑계로 거리를 두고 지낸
나를 변함없이 응원해 준 친구들. 책이 나오면 축하 파티를 하자던 동료들.

첫 책을 쓰게 되었다는 고백에 나보다 좋아하다가 사인할 때 쓰라며 귀한 펜을 선물해 줬던 친구 은영이. 원고를 마쳤다는 소식을 전하자 기뻐하기보다 안쓰러워하며 이제부터 마음 편하게 살라며, 〈나는 네가 행복했으면 좋겠다〉라고 안아 주던 사랑하는 엄마와 누나가 자랑스럽다는 두 동생, 그리고 유난히 하고 싶은 것이 많던 딸을 자랑스러워해 주던 하늘에 계신 아빠. 그리고 얼마 전 별이 된 나의 고양이 MJ에게 부끄럽지 않은 책이 되기를 바라며 마지막 문장을 남긴다. 당신들이 아니었으면 이 책을 쓸 수 없었을 것이라고. 진심을 담아 감사하다고.

인터뷰 사진

김혜수

시각 디자인을 전공했지만 사진작가의 길을 걷기 위해 2011년
어시스턴트로 일을 시작했다. 빛도 들지 않는 지하 스튜디오에서 6년간
열심히 갈고 닦아 독립했다. 감각적인 사진이 인정받아 패션 매거진과
대형 연예인 기획사 작업을 주로 했다. 음악과 춤으로 표현하는 것과 다른
방식으로 자신을 표현하는 아티스트를 카메라에 담고 싶어 참여했으며,
권지안, 김희수, 샘바이펜, 성립, 양유완, 콰야의 인터뷰와 공간 사진을
찍었다. 하나의 컬러를 주제로 세계 각지의 풍경과 인물 등 다양한 요소를
엮은 사진집을 내는 꿈을 품고 있다.
@studio.kimhyesoo

김수민

사진을 전공했다. 스튜디오 어시스턴트와 영상 스태프 등 다양한
경험을 쌓았다. 지난해부터 본격적인 독립 활동 중이다. 패션 매거진과
엔터테인먼트 작업을 위주로 활동하고 있다. 작가들의 각기 다른 개성적인
공간에서 그들의 이야기를 듣고 촬영한 경험을 통해 새로운 재미를 알게
되었다. 권철화, 김참새, 문승지의 인터뷰와 공간 사진을 찍었다.
@ssu_mny

매혹과
흥행의
작가들

지은이 남미영 **사진** 김혜수·김수민 **발행인** 홍예빈·홍유진 **발행처** 미메시스
주소 경기도 파주시 문발로 253 파주출판도시
대표전화 031-955-4000 **팩스** 031-955-4004
홈페이지 www.openbooks.co.kr **email** mimesis@openbooks.co.kr
Copyright (C) 남미영, 2024, *Printed in Korea.*
ISBN 979-11-5535-316-5 03650 **발행일** 2024년 9월 1일 초판 1쇄

미메시스는 열린책들의 예술서 전문 브랜드입니다.